THE POSTERS OF
Jules Chéret

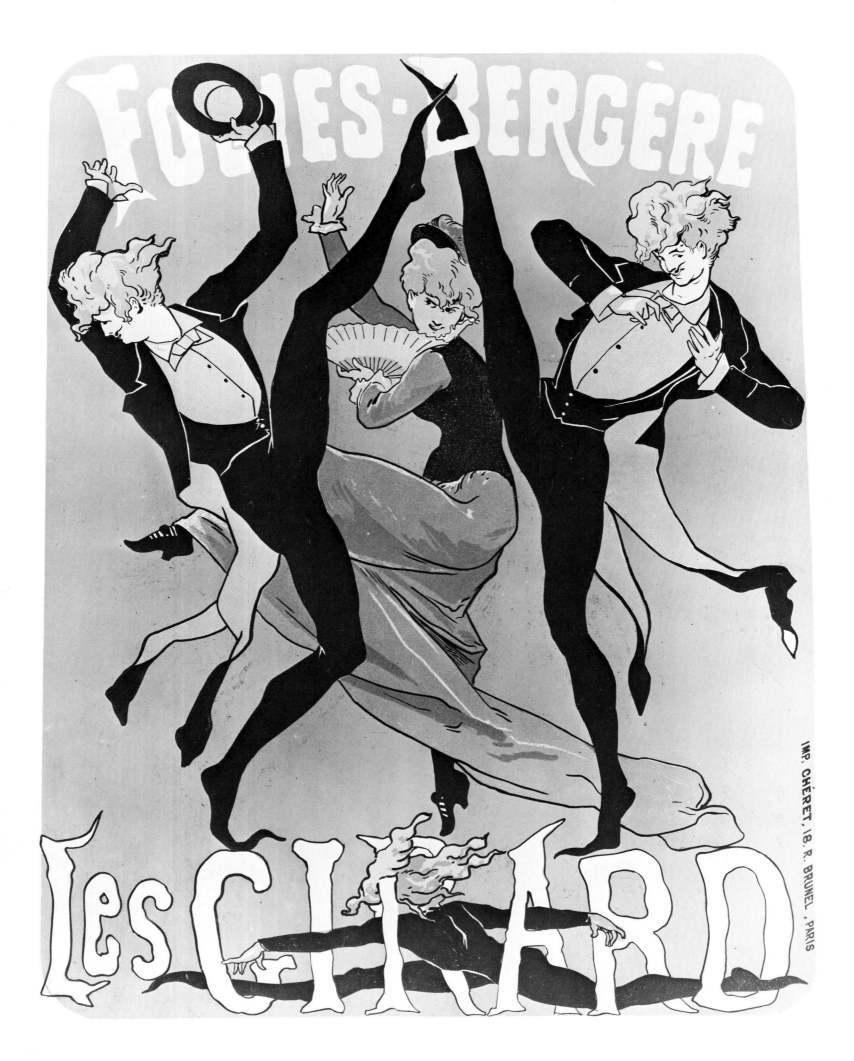

THE POSTERS OF

Jules Chéret

46 Full-Color Plates & an Illustrated Catalogue Raisonné

Lucy Broido

Second, Revised and Enlarged Edition

Dover Publications, Inc.
New York

Published in Canada by General Publishing Company, Ltd., 30 Lesmill Road, Don Mills, Toronto, Ontario.
Published in the United Kingdom by Constable and Company, Ltd., 3 The Lanchesters, 162–164 Fulham Palace Road, London W6 9ER.

This Dover edition, first published in 1992, is a revised and enlarged second edition of *The Posters of Jules Chéret: 46 Full-Color Plates and an Illustrated Catalogue Raisonné*, originally published by Dover Publications, Inc., in 1980.

Book design by Carol Belanger Grafton

Manufactured in the United States of America
Dover Publications, Inc.
31 East 2nd Street
Mineola, N.Y. 11501

Library of Congress Cataloging-in-Publication Data

Broido, Lucy.
 The posters of Jules Chéret : 46 full-color plates & an illustrated catalogue raisonné / by Lucy Broido. — 2nd, rev. & enl. ed.
 p. cm.
 Includes bibliographical references and index.
 ISBN 0-486-26966-3 (pbk.)
 1. Chéret, Jules, 1836–1932—Catalogues raisonnés. I. Chéret, Jules, 1836–1932. II. Title.
NC1850.C47A4 1992
741.6′74′092—dc20 91–17545
 CIP

Preface

In 1886, Ernest Maindron's *Les Affiches Illustrées*, the first book ever published on the illustrated poster, was issued in Paris. Dedicated to Jules Chéret, it prophesied that advertising with pictures would quickly become "a power to reckon with." Ten years later, Maindron's second, more ambitious, work appeared, *Les Affiches Illustrées, 1886–1895*, the book that is the parent of the present catalogue raisonné. In this work, Maindron wrote about all aspects of the poster, including costs, sizes, inks, printers and the most important poster artists of the period. While other artists are dealt with in a paragraph or two, almost a third of the book is devoted to Chéret and includes a biography, chronology and checklist of 882 posters. These were catalogued from Maindron's extensive collection and Chéret's collection, work records and memory. Maindron noted that although Chéret produced his first posters between 1855 and 1857, the artist neither had them nor could he remember their titles:

> ... he knows that they were meant to advertise novels and that there were about 15, printed by Simon Jeune, rue Vide-Gousset, Paris. None of these can be found at the Cabinet des Estampes; I have only one, the *Veau d'Or* of Frédéric Soulié. While it does not foretell the future reserved for Chéret, it already displays the care he brought to the execution of his stones.

For this book, the Maindron catalogue has been translated and edited, with some dates and other information added or changed. In addition, 207 new entries have been catalogued, 116 before 1895 and 91 between 1895 and 1921.

Researchers may note that three posters in the Supplement to *Les Graveurs du XIX^e Siècle* by Henri Beraldi are not listed here. These three, "David Copperfield" (with Dickens' portrait), "Panorama Historique du Siècle" and "Lawn Tennis de Madrid," are mentioned by Maindron (p. 192), who explains: "These three posters have indeed been seen by M. Henri Beraldi, but in sketch state only; they have never been executed."

Strictly speaking the decorative panels (Nos. 60–65) are not posters. Unlike posters "before letters," they were never intended for advertising but were created for home use. Paul Duverney (*The Poster*, June–July, 1899, p. 223) explains that manufacturers of wall fabrics and papers became alarmed and commissioned them when "people of great taste began to adorn their private residences with Chéret's best posters." Duverney says the Muses (Nos. 60–63) were a great success, but Chéret did only two others "The Spinner," No. 64, and "The Lacemaker," No. 65) for the International Exposition of 1900.

The catalogue is accompanied by 359 black-and-white figures, and 46 full-color plates reproduced directly from original posters.

The biography of Chéret that follows has been drawn, for the most part, from *Les Affiches Illustrées, 1886–1895* by Ernest Maindron and from *Jules Chéret* by Camille Mauclair, published in 1930. Both men were writing about a man they knew; the first when Chéret was thirty-nine, the second when he was ninety-four, two years before he died.

Any posters not included in the current catalogue can be brought to the attention of the author (care of Dover Publications), for possible inclusion in further editions.

Acknowledgments

A great part of the research for this book was done at the Musée des Arts Décoratifs, Paris, where Alain Weill, curator of the Musée de l'Affiche, and the staff were most helpful in making available their extensive files and slides of Chéret's posters.

Further information came from the Bibliothèque Nationale, Paris, and its branch library at the Paris Opéra; the New York Public Library and the Musée Chéret, Nice.

Many thanks are due the following:

Jack Rennert, for making his files and library available, for gracious loan of his personal copy of *Les Affiches Illustrées* (1886) from which a number of the black-and-white figures have been reproduced, and for the loan of photographs of a group of Folies-Bergère posters and the poster "Exposition Internationale de Turin";

The Park South Gallery at Carnegie Hall, for lending 45 posters for direct reproduction in full color, and to its director, Laura Gold, for her continual help with information and photographs;

John Veljacic, for lending the poster "Kola Marque" for color reproduction;

Michel Romand of Galeries Documents, Paris, for his generous gift of *Jules Chéret,* by Camille Mauclair;

A fine editor, Laura Hair, for her excellent work in the enormous task of organizing, indexing and integrating the Maindron list with the new entries; and

John Manning, for photographic help.

* * *

For the new edition I must first thank Jack Rennert once again for many of the new photographs and for his unending enthusiasm and scholarship. Other photographs and information came from Laura Gold of the Park South Gallery at Carnegie Hall; Carolien Glasenburg of the Stedelijk museum, Amsterdam; William Helfand; Alexis Pencovic; Seymour Pizan; R. Neil Reynolds. Many thanks also to editor Philip Smith for his special work on this edition. And in Paris: Galerie Documents; Raymond Dreyfuss; Mme. V. Humbert, Union des Arts Décoratifs; Christophe Zagrodzki; and special thanks to Anne Martinière, Galerie à l'Imagerie, for more than twenty of the new photographs.

Contents

JULES CHÉRET
xi

NOTE TO THE SECOND EDITION
xvi

CATALOGUE RAISONNÉ
1

PHOTOGRAPHIC SUPPLEMENT TO THE
SECOND EDITION
53

CHRONOLOGIES
71

BIBLIOGRAPHY
73

INDEX OF POSTER TITLES
75

The 46 Color Plates follow page 14

Jules Chéret

The large illustrated outdoor poster appeared for the first time in the last half of the nineteenth century. Three forces came together to make its creation possible: lithography, invented by Aloys Senefelder in 1798; the Industrial Revolution, resulting in urbanization and the need for mass advertising; and Jules Chéret, who had to find a commercial outlet for his artistic talents.

Chéret was born to a family of artisans in Paris on May 31, 1836. His father, a typographer, struggled to feed and educate his large family. Both Jules and his brother Joseph, later to become a sculptor, showed artistic talent, but their poor and practical father had to find a solid economic path for his sons. Jules' formal education ended at age thirteen, when he was placed in a three-year apprenticeship to a lithographer for whom he lettered brochures, flyers, small posters and funeral announcements. By the time he was eighteen he had worked for several other lithographers, including the well-known religious picture house, Bouasse-Lebel, and had taken a course at the Ecole Nationale de Dessin with Lecoq de Boisbaudran. While he managed to sell some sketches for covers to various music publishers, he despaired of being able to afford the luxury of pursuing a career in art. At this point Chéret went to London and found a job drawing pictures for the Maples Furniture Company catalog, but returned to Paris after six months, as poor as when he had left.

In 1858 young Chéret sold a poster design for *Orphée aux Enfers* (No. 24) to Jacques Offenbach for 100 francs.* The poster was a success but when no commissions followed Chéret returned to London where he felt there was more opportunity in commercial art. There he designed book covers for the Cramer publishing house and did about fifteen posters for operas, circuses and music-halls. He was still barely supporting himself when a friend, impressed with his work, introduced Chéret to the perfume manufacturer Eugène Rimmel; it was a turning-point in Chéret's life.

Chéret did floral designs for the Rimmel products and learned a great deal about the business world from his benefactor. Rimmel took his young protégé on trips to Italy, Sicily, Malta and Tunisia over a period of several years. Finally, in 1866, he advanced the funds that enabled Chéret to return to Paris and set up his own lithography studio, furnished with large presses brought from London. Mauclair (p. 22) says that these new machines used by the English had been built in France and that "while their

* Gavarni, on seeing the poster being printed at Lemercier, predicted a fine future for the young unknown.

posters are not particularly good-looking, [the English] had a wider understanding of visual advertising." It is curious that Maindron makes no mention of Rimmel's patronage since references to his role in Chéret's career appear in the *Inventaire* of the Bibliothèque Nationale and in Mauclair's book. The Rimmel building, an imposing white structure dating from 1843, still stands on Wigmore Street in London. A modern brochure advertising the company's perfumes and cosmetics credits Jules Chéret for the design on the frontispiece.

If the illustrated poster existed tenuously and somewhat crudely in London, it was virtually unknown in Paris as a continuing outdoor advertising medium. *La Biche au Bois*, 1866, the first effort of Imprimerie J. Chéret, rue de la Tour-des-Dames (No. 225), was an enormous success. Chéret's career was launched and a new art had come of age.

The early posters were printed in one or two colors on tinted paper, or in red and green strongly outlined in black. Chéret's techniques and colors developed until, by 1890, he had abandoned black altogether for a softer outline in blue. From that time on, he used glowing yellows, reds and oranges against cool greens and vibrant blues. Paul Duverney, in an article reprinted in *The Poster* (June–July, 1899), says his best period began after a trip to Spain with Albert Besnard in 1891 where his eyes had been dazzled by that country's brightness. In general, Chéret's method was to use successive stones of red, yellow and blue, followed by a fourth stone for an overlay of transparent tints. According to Mauclair (p. 22) it took Chéret, a trained lithographer and born colorist, to do what no artist had done before:

> His miracle was in adapting the formerly heavy, cold and somber lithography . . . to the delicate, powdery, fluid grace of pastels. . . . With his charming alchemy, he succeeded in proving . . . the famous "theory of complementary colors" that absorbed Impressionists and Pointillists in 1886.

In the years before the explosion of color lithography onto the art scene in the last decade of the nineteenth century, there were only isolated instances of original works by artists in the medium. In *Artists' Lithographs* (p. 54), Felix Man writes of John Shotter Boys' album *Picturesque Architecture in Paris, Ghent, Antwerp, Rouen, etc.* (Hullmandel, London, 1839):

> In the field of artists' lithography in color this was the decisive deed. These were not reproductions of some odd drawings but truly original creations by the painter and

draughtsman Shotter Boys (1803–74). They were not three- or four-colour printings in imitation of another technique by printing colours on top of one another, but artists' lithographs with each colour standing on its own, separated and balanced, a principle used some decades later by Chéret and Toulouse-Lautrec. Boys himself wrote in the preface to his work that it was unique and that . . . "these are pictures drawn on stone and printed in colour, whereby every single stroke is a work of the artist."

Man goes on to say that color lithography "finally came into its own through [Jules Chéret] and the poster."

As color lithography developed, it was used primarily for mass reproductions of paintings; these "chromos," as they were called, bore the taint of cheapness which, combined with the difficulties of the technique, kept artists from using the medium. Man states (p. 55) that even when artists like Renoir, Cézanne and Sisley were urged by the dealer and publisher Vollard to create editions, they usually designed only the black stones, leaving the printer to execute the color stones from their hand-colored print. "Such a process," he says, "comes nearer to reproduction than an original lithograph." In the fine work on color lithography in France from 1890–1900, *The Color Revolution,* Phillip Dennis Cate explains (p. 3) that Chéret's combination of technician and artist was necessary in order for the medium to develop aesthetically. He, too, credits Chéret with elevating lithography to an art form:

> To reinstate color lithography as a creative artistic medium would take twenty-five years of effort by one man, a Frenchman, Jules Chéret.

The greatest artistic influence on Chéret's work came from visits to museums. As an unhappy young apprentice he discovered Rubens at the Louvre, and continually went there on Sundays to see his favorite Watteaus and Fragonards. In London he was cheered by visits to the Victoria and Albert Museum where he was impressed by the glowing light of Turner's paintings. Later, touring Venice with Rimmel, Chéret first saw the Tiepolos whose strong influence can be seen in the vertical composition of many of his posters. These great earlier artists were his "teachers" and, in fact, he called Tiepolo "my God."

Chéret's pearly-skinned Parisiennes, his "Chérettes" as they were called, dazzled Belle Epoque Paris. His dancers seemed to touch the earth only to spring upwards. Their sparkling eyes, seductive smiles and lovely legs sold so many theater tickets and cough drops that new posters were in constant demand. In an article about Chéret in *Figaro Illustré* (July, 1904, pp. 9–12) the writer, "un Bourgeois de Paris," quotes a song, long popular in Paris, about "la fleur du paradis, danseuse de Chéret," in which the singer yearns for and adores the poster girl, skirt lighter than the breeze, who seems about to confide a delicious secret. The article then goes on to describe Chéret as:

> this sweet man, this dear fulfiller of dreams [who] has caused a revolution all by himself. He has changed the decor of the street with a peal of laughter . . . a stroke of beauty He creates posters which, assembled together, form the most interesting monument there can be to the Parisian chronicle against a backdrop of industrial activity.

In 1881, Chéret ceded the printing part of his business to Chaix, and operated as a branch of that company. For

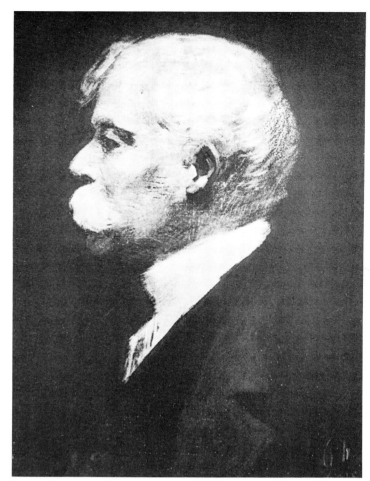

JULES CHÉRET. Self-portrait, pastel, 1915. Reproduced from *Jules Chéret* by Camille Mauclair.

nine years he devoted himself to executing his own designs while maintaining the artistic direction of Imprimerie Chaix (succursale Chéret).* After that time, the printing plant and studio were reunited under one roof as Imprimerie Chaix (ateliers Chéret). Mauclair describes his visits to the studio in "that noisy ant-hill that was the Chaix Company, rue Bergère":

> He worked in a large room, sometimes seated at an easel, sketching, sometimes stretched out on a large stone, leaning on his left arm and drawing an astonishingly facile line with his right hand. When he dealt with a stone already impregnated with yellow, blue or red ink, he projected a fine shower of color on it that . . . resulted in gradations and ranges of tones whose secret seemed impenetrable. He did it with the dexterity of a Japanese, while humming or chatting with his charming French gaiety. Chéret's door was always open and he welcomed his friends without either stopping his work or seeming the least incommoded. . . . We spoke of literature, travel, politics even—he was very nationalistic and spoke freely and with fire on the subject—while a delicious young woman was born, appearing as easily as a flower under a magician's fingers He surrounded himself with the chalk-highlighted black sketches that he would have done that morning on blue or sanguine paper. From time to time he glanced at them, but memory did the rest He checked

* Chéret left rue Brunel in the Ternes quarter he loved, near the Bois de Boulogne, but kept a studio there on rue Bayen and an apartment on rue Weber until his old age.

his own image in a cheval-glass for a movement or expression and also would look continually in the mirror to see the reversed illustrations properly

In the second room . . . he had fine Norman and Breton furniture, books on the history of costume and on paintings and eighteenth century prints from the great museums of Europe. . . . He read Schopenhauer enthusiastically and swore that he found neither sadness nor despair in his works. Pessimism itself was rose-colored in his eyes!

Mauclair went on to say that the walls were covered with reproductions of works by Donatello, Houdin, Michelangelo, Velázquez and almost all of Tiepolo's ceilings. There were also original works of Besnard and Rodin and reproductions of Degas, Fragonard, Correggio and Watteau:

As a sign of gratitude, all this was dominated by a bust of Eugène Rimmel, executed by Carrier-Belleuse [Joseph Chéret's father-in-law]. Rimmel, Chéret's benefactor, had recognized and sustained his art. A fine, intelligent man, his philanthropy had also provided for the founding of the French Hospital in London.

Chéret won a silver medal at the Universal Exposition of 1879 and a gold medal at the Exposition of 1889. In the same year, an exhibition of about one hundred of his posters, pastels, lithographs, drawings and sketches for posters was held at the Théâtre d'Application ("La Bodinière") that proved to be another turning-point for him. A petition to have Chéret decorated was signed by leading figures in the arts, including Rodin, Daudet, de Goncourt and Massenet. In 1890, he became a Chevalier of the Legion of Honor, cited as "the creator of an art industry." He became an officer of the Legion in 1900, a Commander in 1910 and, in 1926, Grand Officer of the Legion of Honor.

Chéret's success as a poster artist overshadowed his work in drawings, pastels and oils. Since he neither showed at the Salons nor placed his fine art with a gallery (he sold directly to interested clients), his paintings were not seen by the general public until 1912. In that year, a large exhibition of his original works was held at the Louvre's Pavillon de Marsan. Visitors for whom Chéret's posters were part of the daily life of Paris were astonished by his ability as a fine artist.

Although it is widely believed that Chéret produced no posters after 1900, he executed some fifteen between 1901 and 1921. It is true, however, that after 1900 he stopped taking poster commissions on a regular basis in order to devote more time to his paintings and pastels.

Charles Hiatt (*The Poster*, May, 1900) wrote of a morning spent visiting Chéret in his studio where "presently Massenet joined us." He told Hiatt that he was weary of poster designing and spoke of his share in decorating the Hôtel de Ville (City Hall, Paris). "He showed me a pastel drawing of part of the frieze he was working on for it." Chéret also did murals for the Préfecture in Nice, designed the curtain

for the Musée Grévin and, with his friends Steinlen, Léandre, Willette, Truchet and Grün, decorated the Taverne de Paris on Avenue de Clichy, Paris. Baron Joseph Vitta commissioned him to decorate his villa at Evian. Maurice Fenaille had him design tapestries, executed by Gobelin, and murals for Fenaille's dining room at Neuilly. Vitta and Fenaille were avid collectors of Chéret's work and later donated their collections to the Musée Jules Chéret, opened in Nice in 1928.

Chéret had often wintered in Nice and toward the end of his life lived there exclusively. His sight, which had begun to fail some years before, had left him completely by 1925. He did not complain, but lived with his inner vision, recalling the fullness of his long life. From difficult beginnings, suffering such poverty that he and his brother Joseph shared an attic with one bed in which they slept by turns, he reached the pinnacle of fame in an art and industry he had created himself. The greatest artists of his time were his friends and admirers: Monet, Degas, Seurat, Bracquemond, Besnard, Roll, Rodin as well as the Montmartre group: Steinlen, Willette, Léandre, Grün, Caran d'Ache, Legrand, Rivière, Auriol, Pille and Morin who admired and accepted him as a leader in advertising art.

Chéret's output was formidable. No other artist even came close to the number of posters he executed. This raises the question as to whether or not he actually did them all himself. For many reasons, including the custom of the period of using "d'après" when a poster artist did not actually work on the matrix himself, it can be said emphatically that he did. The best answer, however, comes from Henri Beraldi:

His verve is marvelous . . . doing his sketch with the speed, decision and vigor that Ingres recommended to his pupils with the precept "a roofer falls from the roof; before he hits the ground, you must have captured him on paper in four lines." Now [1885] rich and independent, Chéret is more than ever passionate about his posters. He brings the same care to them as on the first day. All posters he signs are not only sketched on paper, but still drawn on the stone by him.

One important part of the poster was certainly not drawn on the stone by Chéret: the lettering. The layout would undoubtedly have been designed by him, but Maindron states that a colleague named Madaré was Chéret's lettering artist until he died in 1894. After that time, someone else in the prosperous studio must have done the job, for Chéret had had his fill of drawing letters in reverse in the early days.

Mauclair describes him at fifty-six, tall, slim, elegantly turned out, surrounded by friends and always amiable. Much later, still slim and handsome, he and his wife were often seen strolling the streets of Nice. He died there, at ninety-six, on September 23, 1932, one year before a retrospective exhibition of his work was held at the Salon d'Automne in Paris.

THE
POSTERS OF
Jules Chéret

Note to the Second Edition

For this revised edition, sixteen new entries have been catalogued and appear after the main text on page 52. (The figures for new entries given in the Preface on page v are now up to date. The total figure for all entries, on page 1, is up to date.)

Additionally, 160 new black-and-white illustrations have been added in a special supplement following the catalogue entries. (The figures for illustrations in the Preface are up to date.) The entries illustrated in this supplement are marked in the main text with asterisks in the margin for ease of reference.

Tacit corrections and additions have also been made throughout the original entries, including factual corrections as well as further descriptive information.

Catalogue Raisonné of Posters by Jules Chéret

This catalogue containing 1083 entries incorporates a new English translation of the 882-item checklist compiled by Ernest Maindron and published in *Les Affiches Illustrées, 1886–1895* (G. Boudet, Paris, 1896). New entries (and corrections to the Maindron list) have been prepared by the author from research involving both primary sources (actual posters or photographs of them) and secondary sources (e.g., unillustrated catalogues at the Bibliothèque Nationale and the Musée des Arts Décoratifs, both in Paris, auction sale catalogues, and so forth). Entries from secondary sources are generally not as complete as those prepared by reference to actual posters.

The posters are organized by categories (theaters, exhibits, stores, etc.), just as they were in the Maindron checklist:

Operas
Comic Operas
Opéras-Bouffes
Ballets
Decorative Panels
Folies-Bergère
Tertulia
Concert du XIXᵉ Siècle
Concert de l'Horloge
Concert de l'Alcazar
Concert des Ambassadeurs
Various Cafés-Concerts
Various Paris Theaters
Pantomimes
Athenée-Comique
Palace-Théâtre
Jardin de Paris
Touring Actors and Troupes
Various Attractions
Balls and Dance Halls
Frascati
Moulin-Rouge
Elysée-Montmartre
Valentino

Tivoli Waux-Hall
Les Montagnes Russes
Olympia
Skating Rinks, Palais de Glace
Hippodrome
Nouveau Cirque
Cirque d'Hiver
Art Exhibitions
Musée Grévin
Jardin d'Acclimatation
Various Festivals
Panoramas and Dioramas
Various Performances
Bookstores
Various Publications
Political Periodicals
Newspapers and Magazines
Books Published Serially
Novels
Novels Published in Newspapers
Magasins du Louvre
Magasins du Petit Saint-Thomas
Magasins du Printemps
Magasins des Buttes-Chaumont
 (Miscellaneous Illustrations)

Magasins des Buttes-Chaumont
 (Women's and Girls' Apparel)
Magasins des Buttes-Chaumont
 (Men's and Boys' Apparel)
Magasins de la Parisienne
Magasins de la Place Clichy
A Voltaire
Aux Filles du Calvaire
Various Paris Stores
Various Stores Outside Paris
 and Abroad
Au Grand Bon Marché
Halle aux Chapeaux
Foodstuffs
Beverages and Liquors
Pharmaceutical Products
Perfumes and Cosmetics
Saxoléine
Lighting and Heating
Machines and Appliances
Various Industries and Businesses
Railroads and Resorts
Billboards and Advertising
Miscellaneous

Within each category the posters appear in chronological order, except that undated posters are listed first.

The fullest catalogue entries contain all the following information in this order:

1. The Broido catalogue number (in bold type), followed by the year in which the poster was first issued, if known. Some dates are conjectures based upon the printer's address. (See Chronology II, page 71.)

2. A verbatim (but sometimes incomplete) transcription of the lettering found on the poster itself. This is always given within square brackets and the words that are most prominent on the posters are printed in boldface capital letters. All these boldface "titles" have been indexed to facilitate identification.

3. Dimensions in centimeters, height before width. In entries based upon the Maindron checklist (indicated by a cross-reference system explained in ¶ 7, below), the dimensions are of the image only, whereas other measurements may include margins.

4. An indication as to whether or not the poster is signed in the stone, and if so whether the signature appears at the right, left or center.

5. The word "dated" wherever the year appears with the signature.

6. The printer's name and address, usually exactly as printed on the poster, except that all street numbers have been omitted.

7. The information within parentheses often begins with one or more abbreviations. "M" indicates that the poster was included in the 1896 Maindron checklist, and the

figure that immediately follows gives its number in that publication. "MA" indicates the poster is reproduced in *Les Maîtres de l'Affiche* (Claude Roger-Marx, Chaix, Paris, 1896–1900), reprinted in 1977 as *Masters of the Poster* (see Bibliography). "AI" indicates the poster is pictured in Maindron's earlier work, *Les Affiches Illustrées* (H. Launette & Cie, Paris, 1886).

8. The rest of the entry contains miscellaneous information about the poster (description of the image, colors and papers used in various states, size of edition, comparisons with other similar posters, and so forth), ending with a plate number if the poster is illustrated in color in this book, or a figure number if it is illustrated in black and white.

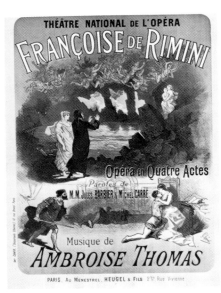

Figure 1. **No. 2.**

OPERAS

1. 1878. [THÉÂTRE DE L'OPÉRA. **PO-LYEUCTE,** opéra en 3 actes d'après Corneille, paroles de M. Michel Carré et M. Jules Barbier, musique de M. Ch. Gounod.] 70 × 50, signed left; dated. Imp. Chéret, rue Brunel. (M1. Black and white on sea-green and bistre shaded background.)

2. 1882. [THÉÂTRE NATIONAL DE L'OPÉRA. **FRANÇOISE DE RIMINI,** opéra en quatre actes, paroles de MM. Jules Barbier et Michel Carré, musique de Ambroise Thomas.] 68 × 50, signed right. Imp. Chaix (succ. Chéret), rue Brunel. (M4.) FIGURE 1.

3. 1883. [**VELLÉDA,** opéra en 4 actes, musique de Ch. Lenepveu, paroles de MM. A. Challamel et J. Chantepie.] 50 × 67, signed right; dated. Imp. Chaix (succ. Chéret), rue Brunel. (M2. Black and white on sea-green-tinted paper; poster for London.)

* **4.** 1885. [THEATRE NATIONAL DE L'OPERA. **TABARIN,** opéra en 2 actes, poème de M. Paul Ferrier, musique de M. Emile Pessard.] 67 × 49, unsigned. Imp. Chaix (succ. Chéret), rue Brunel. (M3. Bistre on tinted background; black on tinted background.)

COMIC OPERAS

5. [**FAUST! LYDIA THOMPSON.**] 117 × 83, unsigned. "Drawn and printed by J. Cheret, rue Brunel, Paris." (M5, AI. Poster for London. Orange costume, shaded green background.) FIGURE 2.

6. [THÉÂTRE DE LA GAITÉ. **LE BOSSU,** opéra-comique, tiré du roman de Paul Féval, musique de Ch. Grisart.] 69 × 48, signed right. Imp. Chaix (succ. Chéret), rue Brunel. (M6. Impressions in black and in bistre on tinted paper.)

7. 1866. [THÉÂTRE IMPÉRIAL DE L'OPÉRA-COMIQUE. Opéra en 3 actes et 5 tableaux. **MIGNON,** musique de A. Thomas.] 67.5 × 51.5, signed left; dated. Imp. J. Chéret, rue de la Tour-des-Dames, 16. (M8.)

8. 1868. [THÉÂTRE IMPÉRIAL DE L'OPÉRA-COMIQUE. **VERT-VERT,** opéra-comique en trois actes, musique de J. Offenbach, paroles de MM. H^ri Meilhac et Nuitter.] 68 × 54, signed left. Imp. Chéret, rue Sainte-Marie, Ternes, Paris. (M9. Black and white on bistre-tinted paper.)

9. 1872. [STRAND. **ROYALE OPÉRA CO-MIQUE.**] 79 × 53.5, signed right. Imp. Chéret, Paris. (Poster for London; opera-bouffe in English.)

* **10.** 1874. [THÉÂTRE DE LA GAITÉ. Tous les soirs, **ORPHÉE AUX ENFERS,** opéra-féerie en 4 actes et 12 tableaux. Paroles de H. Crémieux, musique de J. Offenbach.] 117 × 80, signed right. Imp. Chéret, rue Brunel. (M10. Cf. Nos. 23–25.)

11. 1877. [Grand succès. THÉÂTRE DE LA RENAISSANCE. **LA TZIGANE,** opéra-comique en trois actes. Paroles de MM. A. Delacour et V. Wilder, musique de Johann Strauss.] 72 × 52, signed left. Imp. Chéret, rue Brunel. (M11. Some proofs in black only.) FIGURE 3.

12. 1878. [THÉÂTRE DES FANTAISIES-PARI-SIENNES. Tous les soirs à 8 h. 1/2, 25, boul^d Beaumarchais, 25, **LE DROIT DU SEIG-NEUR,** opéra-comique en trois actes, de MM. Paul Burani et Maxime Boucheron, musique de M. Léon Vasseur.] 117 × 82, signed left. Imp. Chéret, rue Brunel. (M12. Cf. No. 18.)

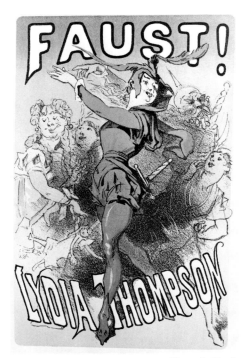

Figure 2. **No. 5.**

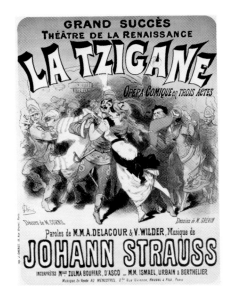

Figure 3. **No. 11.**

13. 1879. [THÉÂTRE DES NOUVEAUTÉS, 28, boulevard des Italiens, Grand succès. **FATIN-ITZA,** opéra-comique en 3 actes. Paroles de MM. Delacour et Victor Wilder, musique de M. Suppé.] 116 × 82, signed right; dated. Imp. Chéret, rue Brunel. (M13. Also occurs without the words, "Théâtre . . . succès.")

14. 1883. [THÉÂTRE DES FOLIES-DRAMA-TIQUES. **FRANÇOIS LES BAS BLEUS,** opéra-comique en 3 actes. Paroles de MM. Ernest Dubreuil, Eugène Humbert et Paul Burani, musique de Firmin Bernicat, terminée par André Messager.] 65.5 × 50, signed left; dated. Imp. Chaix (succ. Chéret), rue Brunel. (M14. Blue on pale yellow-tinted paper; some proofs in black only.) FIGURE 4.

* **15.** 1883. [THÉÂTRE NATIONAL DE L'OPÉRA-COMIQUE. **LE PORTRAIT,** opéra-comique en deux actes. Paroles de MM. Laurencin et J. Adenis, musique de Th. de Lajarte.] 67 × 50, signed right; dated. Imp. Chaix (succ. Chéret), rue Brunel. (M15. Red and black on sea-green background.

* **16.** 1883. [THÉÂTRE DE LA RENAISSANCE. **FANFRELUCHE,** opéra-comique en 3 actes. Paroles de MM. Paul Burani, Gaston Hirsch et Saint-Arroman, musique de M. Gaston Ser-pette.] 118 × 83, signed left; dated. Imp. Chaix (succ. Chéret), rue Brunel. (M16. Some proofs in black only.)

17. 1884. [Représentation extraordinaire par la troupe d'opéra-comique des théâtres de Paris, direction Pascal Delagarde, avec le concours de Mme. Pascal Delagarde . . . le plus grand succès du THÉÂTRE DES FOLIES-DRA-MATIQUES: **FRANÇOIS LES BAS BLEUS** . . .] 125 × 90, signed. Imp. Delanchy, Ancourt.

18. 1884. [Tous les soirs à 8 h. 1/2. THÉÂTRE DE LA GAITÉ. **LE DROIT DU SEIGNEUR,** opéra-comique en trois actes, de MM. Paul Burani et Maxime Boucheron, musique de M. Léon Vasseur.] 111 × 80, signed right. Imp.

Chaix (succ. Chéret), rue Brunel. (M17, AI. Red and black on green background; cf. No. 12.) FIGURE 5.

19. 1887. [THÉATRE NATIONAL DE L'OPÉRA-COMIQUE. **LE ROI MALGRÉ LUI,** opéra-comique en 3 actes. Paroles de MM. Émile de Najac et Paul Burani, musique de Emmanuel Chabrier.] 66 × 48, signed right. Imp. Chaix (succ. Chéret), rue Brunel. (M7. Sanguine and white on tinted paper; bistre and white on tinted paper; cf. No. 22.)

20. 1888. [THÉATRE DES MENUS-PLAISIRS. **LES PREMIÈRES ARMES DE LOUIS XV,** opéra-comique en 3 actes, d'après le vaudeville de Benjamin Antier. Paroles de Albert Carré, musique de Firmin Bernicat.] 67 × 48, signed left. Imp. Chaix (succ. Chéret), rue Brunel. (M18. Black on tinted background; sanguine on tinted background.) FIGURE 6.

* **21.** 1889. [**LA CIGALE MADRILÈNE,** opéra-comique en deux actes de Léon Bernoux (Amélie Perronet), musique de Joanni Perronet.] 66 × 48, signed right. Imp. Chaix (succ. Chéret), rue Brunel. (M19. Some proofs in black, in bistre, and in sanguine on non-tinted paper.)

22. 1891. [THÉATRE NATIONAL DE L'OPÉRA-COMIQUE. **LE ROI MALGRÉ LUI.** Opéra-comique en 3 actes. Paroles de MM. Emile de Najac et Paul Burani. Musique de Emmanuel Chabrier.] 80 × 60, signed right. Imp. Chaix (ateliers Chéret), rue Bergère. (Blackish-brown and grey-green; cf No. 19.) FIGURE 7.

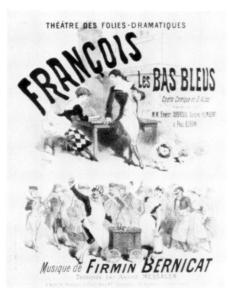

Figure 4. *No. 14.*

OPÉRAS-BOUFFES

23. 1858. Poster without letters for **ORPHÉE AUX ENFERS.** 55 × 76, signed left. Imp. Lemercier, Paris. (M22. Blue and light brown tones; sets designed by Doré; this is the earliest poster listed; cf. Nos. 11, 24 & 25.)

24. 1858. [ORPHÉE AUX ENFERS. BOUFFES-PARISIENS.] 75 × 95, signed left. Paris, Imp. Lemercier. (Litho in colors; cf. Nos. 11, 23 & 25.)

25. 1866. [ORPHÉE AUX ENFERS. BOUFFES-PARISIENS.] 65 × 76, signed left. Imp. Lemercier, Paris. (M23. The illustration is reversed; it shows many important changes, but the scene is the same. Brown and green tones; cf. Nos. 11, 23 & 24.)

26. 1866. [**LA VIE PARISIENNE,** opéra-bouffe. Paroles de MM. Henri Meilhac et Ludovic Halévy, musique de J. Offenbach.] 69

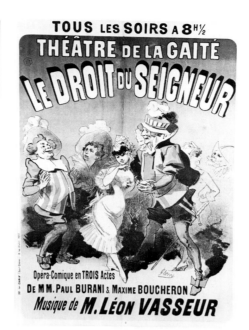

Figure 5. *No. 18.*

× 52, signed center. Imp. Chéret. (M21. Black and white on blue and pale yellow shaded background.)

27. 1868. [THÉATRE DU PALAIS-ROYAL. **LE CHATEAU A TOTO,** musique de J. Offenbach, opéra-bouffe en 3 actes, paroles de MM. H. Meilhac et L. Halévy.] 72 × 52.5, signed left. Imp. Chéret, rue Sainte-Marie. (M20. Black and white on sea-green-tinted paper.) FIGURE 8.

28. 1868. [**LA GRANDE DUCHESSE DE GEROLSTEIN,** opéra-bouffe en 3 actes et 4 tableaux. Paroles de MM. H. Meilhac et L. Halévy, musique de J. Offenbach.] 67 × 52, signed center. Imp. Chéret, rue Sainte-Marie. (M24. Black and red on sea-green-tinted paper; cf. No 33).

29. 1868. [THÉATRE DES MENUS-PLAISIRS. Nouvelle partition de **GENEVIÈVE DE BRABANT,** opéra-bouffe en 3 actes et 9 tableaux. Paroles de H. Crémieux et Trefeu, musique de J. Offenbach.] 70 × 52, signed left. Imp. Chéret, rue Sainte-Marie. (M25. Black and white on sea-green-tinted paper.)

* **30.** 1868. [BOUFFES-PARISIENS. **LA DIVA,** opéra bouffe en 3 actes, musique de J. Offenbach,

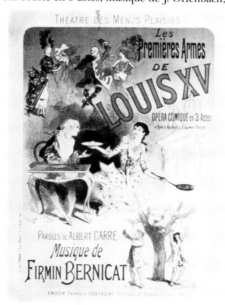

Figure 6. *No. 20.*

paroles de MM. H. Meilhac et L. Halévy.] 68 × 52, signed right. Imp. Chéret, rue Sainte-Marie. (M26.)

31. 1868. [THÉATRE DES VARIÉTÉS. **LE PONT DES SOUPIRS,** opéra-bouffe en 4 actes. Paroles de H. Crémieux et L. Halévy, musique de J. Offenbach.] 47 × 31, unsigned. Imp. Chéret, rue Sainte-Marie. (M27. Black on tinted paper.)

32. 1869. [Réouverture des BOUFFES-PARISIENS. **LA PRINCESSE DE TRÉBIZONDE,** musique de J. Offenbach.] 114 × 76, signed left. Imp. Chéret, rue Brunel. (M28. Cf. Nos. 34 & 42.)

33. 1869. [**LA GRANDE DUCHESSE DE GEROLSTEIN,** J. Offenbach. The grand duchess: Miss Emily Soldene.] 76 × 49, signed left. Imp. Chéret, rue Brunel. (M29. Many changes in the illustration except for the three major characters; poster for London; cf. No. 28.) FIGURE 9.

34. 1869. [BOUFFES-PARISIENS. **LA PRINCESSE DE TRÉBIZONDE,** musique de J. Offenbach.] 114 × 78, signed right. Imp. Chéret, rue Brunel. (M30. AI. Cf. Nos. 32, 34a & 42.) FIGURE 10.

35. 1869. [THÉATRE DES FOLIES-DRAMATIQUES. **LE PETIT FAUST,** opéra-bouffe en 3 actes. Paroles de MM. Hector Crémieux et Jaime fils, musique de Hervé.] 68 × 52, signed right. Imp. Chéret, rue Brunel. (M31, AI. Black and white on a grey and pale yellow shaded background; cf. Nos. 36 & 37.) FIGURE 11.

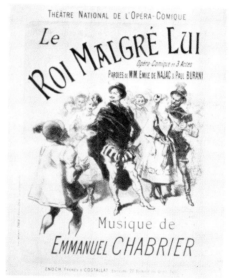

Figure 7. *No. 22.*

36. 1869. [LYCEUM. **LITTLE FAUST.** Hervé, Written by H. Farnie.] 122 × 83, signed center. "Drawn & printed by J. Chéret, rue Brunel." (M32. Poster for London; cf. Nos. 35 & 37.).

37. 1869. [LYCEUM. **LITTLE FAUST.** Hervé. Written by H. Farnie.] 62 × 46, signed center. "Drawn & printed by J. Chéret, rue Brunel." (M33. Poster for London; cf. Nos. 35 & 36.)

38. 1869. [Grand succès des FOLIES-DRAMATIQUES. **LES TURCS,** musique de Hervé, paroles de MM. Hector Crémieux et Adolphe Jaime.] 100 × 68, signed. Imp. Chéret, rue Brunel. (M34. Also an edition in black and white, unsigned; cf. No. 39.)

39. 1869. [THÉATRE DES FOLIES-DRAMATIQUES. **LES TURCS,** musique de Hervé, opéra-bouffe en 3 actes, paroles de MM. H. Crémieux et A. Jaime.] 70 × 52, signed right. Imp. Chéret, rue Brunel. (M35. Cf. No. 38.) FIGURE 12.

40. 1869. [THÉATRE DES VARIÉTÉS. **LES BRIGANDS,** opéra-bouffe en 3 actes, de MM. H. Meilhac et Ludovic Halévy, musique de J. Offenbach.] 71 × 56, signed left. Imp. Chéret, rue Brunel. (M36. Another impression of the same poster exists with the address, "Colombier, éditeur, 6, rue Vivienne, Paris;" cf. Nos. 41 & 50.)

41. 1869. [THÉATRE DES VARIÉTÉS. Tous les soirs, **LES BRIGANDS,** opéra-bouffe en 3 actes, de MM. H. Meilhac et Ludovic Halévy, musique de J. Offenbach.] 98 × 65, signed left. Imp. Chéret, rue Brunel. (M37. Cf. Nos. 40 & 50.)

42. 1870. [GAIETY. **PRINCESS OF TREBIZONDE,** J. Offenbach.] 76 × 48, signed left. "Drawn & Printed, by J. Chéret, r. Brunel." (M38. Poster for London; cf. Nos. 32 & 34.)

* **43.** 1871. [THÉATRE DES VARIÉTÉS. **LE TRÔNE D'ÉCOSSE,** opéra-bouffe en 3 actes, musique de Hervé, paroles de Hector Crémieux et Adolphe Jaime.] 65 × 47, signed right; dated. Jules Chéret, imprimeur, Paris et Londres. (M39.)

44. 1871. [BOUFFES-PARISIENS. **BOULE DE NEIGE,** musique de J. Offenbach.] 96 × 67, signed left; dated. Imp. Chéret, Paris et Londres. (M40.)

* **45.** 1873. [BOUFFES-PARISIENS. **LA QUENOUILLE DE VERRE,** opéra-bouffe en trois actes, musique de M. Charles Grisart, paroles de MM. A. Millaud et H. Moreno.] 67.5 × 52, signed right. Imp. Chéret, rue Brunel. (M41.)

46. 1875. [THÉATRE DE LA GAITÉ. **LE VOYAGE DANS LA LUNE,** opéra-bouffe en 4 actes et 23 tableaux. Paroles de MM. A. Vanloo, E. Leterrier et A. Mortier, musique de J. Offenbach.] 120 × 83, signed right. Imp. Chéret, rue Brunel. (M42. Censored poster: The dancers' tights are uncovered.)

47. 1875. The same as 46. 120 × 83, signed right. Imp. Chéret rue Brunel. (M42. bis. Authorized poster: The tights are partially covered. Cf. Nos. 52 & 54.)

48. 1875. [Grand succès du THÉATRE DE LA RENAISSANCE. **LA REINE INDIGO,** opéra-bouffe en 3 actes et 4 tableaux. Paroles de MM. A. Jaime et V. Wilder, musique de Johann Strauss, de Vienne.] 71 × 53, signed right. Imp. Chéret, rue Brunel. (M43.) FIGURE 13.

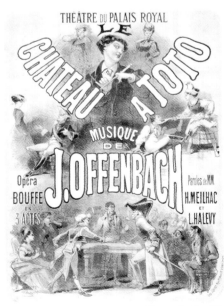

Figure 8. **No. 27.**

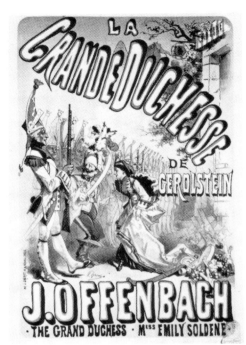

Figure 9. **No. 33.**

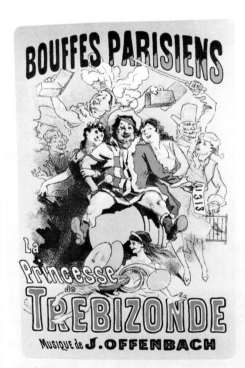

Figure 10. **No. 34.**

* **49.** 1875. [THÉATRE TAITBOUT. **LA CRUCHE CASSÉE,** opéra-bouffe en 3 actes. Paroles de Jules Moinaux et Jules Noriac, musique de Léon Vasseur.] 77 × 56, signed left. Imp. Chéret, rue Brunel. (M44.)

50. 1878. [THÉATRE DE LA GAITÉ. **LES BRIGANDS,** opéra-bouffe en 4 actes. Paroles de MM. H. Meilhac et L. Halévy, musique de M. J. Offenbach.] 78 × 58, signed left. Imp. Chéret et Cie, rue Brunel. (M45. Cf. Nos. 40 & 41.)

51. 1884. [THÉATRE DES NOUVEAUTÉS. **LE CHATEAU DE TIRE-LARIGOT,** opérette fantastique, trois actes et dix tableaux. Paroles de MM. Ernest Blum et Raoul Toché, musique de Gaston Serpette.] 67 × 50, signed left; dated. Imp. Chaix (succ. Chéret), rue Brunel. (M46.)

52. 1884. The same as 47, authorized poster. 58.5 × 43.5, signed right. Imp. Chaix (succ. Chéret), rue Brunel. (Cf. No. 54.)

53. 1885. [THÉATRE DES VARIÉTÉS. **MAM'ZELLE GAVROCHE,** comédie-opérette en 3 actes. Paroles de MM. E. Gondinet, E. Blum et A. de Saint-Albin, musique de Hervé.] 67 × 50, signed center. Imp. Chaix (succ. Chéret), rue Brunel. (M47.) PLATE 1.

54. 1890. The same as 47, authorized poster. 124 × 87, signed right. Imp. Chaix (succ. Chéret), rue Brunel. (The words, "Spectacle de Nuit, Bal" were added. Cf. No. 52.)

BALLETS

55. 1881. [OPÉRA. **COPPELIA,** ballet en 2 actes et 3 tableaux de MM. Ch. Nuitter et Saint-Léon, musique de Léo Delibes.] 69 × 54, signed left. Imp. Chéret, rue Brunel. (M48.)

56. 1884. [THÉATRE NATIONAL DE L'OPÉRA. **LA FARANDOLE,** ballet en 3 actes de MM. Ph. Gille, A. Mortier, L. Mérante, musique de Th. Dubois.] 65.5 × 50, signed right. Imp. Chaix (succ. Chéret), rue Brunel. (M49. Black and white on sea-green-tinted paper.) FIGURE 14.

57. 1886. [THÉATRE NATIONAL DE L'OPÉRA. **LES DEUX PIGEONS,** ballet en deux actes, par Henri Régnier et Louis Mérante, musique de André Messager.] 62 × 47, signed left. Imp. Chaix (succ. Chéret), rue Brunel. (M50. Sanguine and white on tinted paper. This poster was rejected; only a few proofs were printed before the stone was destroyed; cf. No. 58.)

58. 1886. [THÉATRE NATIONAL DE L'OPÉRA. **LES DEUX PIGEONS,** ballet en deux actes, par Henri Régnier et Louis Mérante, musique de André Messager.] 63 × 47, signed right. Imp. Chaix (succ. Chéret), rue Brunel. (M51. Bistre and white on tinted paper. Some proofs in sanguine. Published poster. The illustration is completely different from the preceding poster; cf. No. 57.) FIGURE 15.

59. 1886. [EDEN-THÉATRE. **VIVIANE,** ballet en 5 actes et 9 tableaux de M. Edmond Gondinet, musique de MM. Raoul Pugno et Clément Lippacher.] 67 × 49, signed right. Imp. Chaix (succ. Chéret), rue Brunel. (M52. Some proofs in black only.) FIGURE 16.

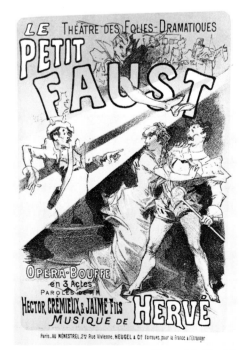

Figure 11. **No. 35.**

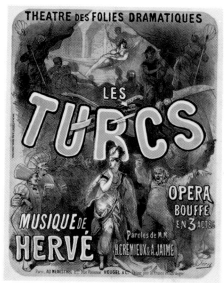

Figure 12. No. 39.

DECORATIVE PANELS

60. 1891. **LA PANTOMIME.** 119 × 82, signed left. Imp. Chaix (ateliers Chéret), rue Bergère. (M53, MA201. This panel (and Nos. 61–65; see Preface) was never an advertising poster.) PLATE 2.

61. 1891. **LA MUSIQUE.** 119 × 82, signed left. Imp. Chaix (ateliers Chéret), rue Bergère. (M54, MA197.) PLATE 3.

62. 1891. **LA DANSE.** 119 × 82, signed left. Imp. Chaix (ateliers Chéret), rue Bergère. (M55, MA193.) PLATE 4.

63. 1891. **LA COMÉDIE.** 119 × 82, signed center. Imp. Chaix (ateliers Chéret), rue Bergère. (M56, MA 205.) PLATE 5.

64. 1900. **LA FILEUSE.** 130 × 88, signed left; dated. Chaix et De Malherbe Editeurs. (In a numbered edition of 500 for Paris Exposition of 1900. Blind stamp on lower left margin with number of poster stamped on.) FIGURE 17.

65. 1900. **LA DENTELLIÈRE.** 131 × 89, signed right. Chaix et De Malherbe Editeurs. (In a numbered edition of 500 for Paris Exposition of 1900. Blind stamp on lower left margin with number of poster stamped on.) FIGURE 18.

FOLIES-BERGÈRE

66. [FOLIES-BERGÈRE. Tous les soirs, **Dr CARVER, LE PREMIER TIREUR DU MONDE.**] 54 × 39, signed left. Imp. Chéret, rue Brunel. (M63. Marksman on foot; cf. No. 95.)

* **67.** [FOLIES-BERGÈRE. Saison d'été, tous les soirs. **SKATING CONCERT.**] 56 × 37.5, signed left. Imp. Chéret, rue Brunel. (M67. A woman's head.)

68. [FOLIES-BERGÈRE. **LE GÉANT SIMONOFF ET LA PRINCESSE PAULINA,** la poupée vivante.] 74 × 28, unsigned. Imp. Chéret, rue Brunel. (M68. Red dress. The spectators are in the foreground; cf. No. 118.)

* **69.** 1874. [FOLIES-BERGÈRE, **TROUPE BUGNY.** Chiens, singes, chevaux.] 72 × 49, signed left. Imp. Chéret, rue Brunel. (M70.)

70. 1874. [FOLIES-BERGÈRE. **LES TZIGANES.**] 87 × 120, signed right; dated. Imp. Chéret, rue Brunel. (M71. Cf. No. 74.)

71. 1874. [FOLIES-BERGÈRE. **LES ALMÉES.**] 169 × 114, signed left. Imp. Chéret, rue Brunel. (M60.) FIGURE 19.

72. 1874. [Tous les soirs à 8 heures. FOLIES-BERGÈRE. **LES CHIENS GYMNASTES** présentés par M. Gordon.] 106 × 81, unsigned. Imp. Chéret, rue Brunel. (M61. Black on yellow paper.)

73. 1874. [Tous les soirs à 8 heures. FOLIES-BERGÈRE. 32, rue Richer. O. Métra. **TRAVAUX DE VOLTIGE, BALLETS, PANTOMIMES, OPÉRETTES.** Prix unique, 2 fr. à toutes places non louées.] 83.5 × 55.5, signed left; dated. Imp. J. Chéret, R. Brunel. FIGURE 20.

74. 1874. [FOLIES-BERGÈRE. **LES TZIGANES.**] 78 × 51, signed left; dated. Imp. Chéret, rue Brunel. (M72. Cf. No. 70.)

75. 1875. [FOLIES-BERGÈRE . . . thaumaturgie humoristique par le **COMTE PATRIZIO DE CASTIGLIONE.**] 83 × 60, signed. Imp. J. Chéret, rue Brunel. (Ernesto Scagnelli, known as Comte Patrizio de Castiglione.)

76. 1875. [**LA TROUPE JAPONAISE.**] 117 × 80, unsigned. Imp. Chéret, rue Brunel. (M73. This poster has no other lettering, but it was done for the Folies-Bergère.)

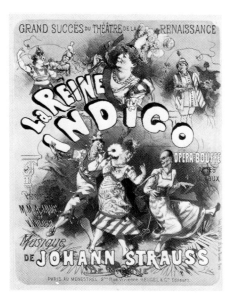

Figure 13. No. 48.

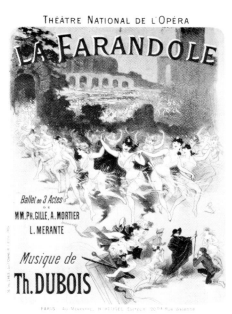

Figure 14. No. 56.

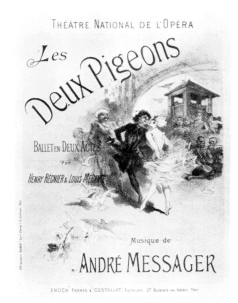

Figure 15. No. 58.

77. 1875. [Tous les soirs à 8 heures. FOLIES-BERGÈRE. 32, rue Richer. O. Métra. **TRAVAUX DE VOLTIGE, BALLETS, PANTOMIMES, OPÉRETTES.** Prix unique 2 fr. toutes places non louées.] 78 × 49, signed left. Imp. Chéret, rue Brunel. (M74.)

78. 1875. [Tous les soirs à 8 heures. FOLIES-BERGÈRE. **TRAVAUX DE VOLTIGE, BALLETS, PANTOMIMES, OPÉRETTES.** O. Métra et son orchestre. Prix unique 2 fr. à toutes places non louées.] 52 × 41, signed left; dated. Imp. Chéret, rue Brunel. (M75.) FIGURE 21.

* **79.** 1875. [Tous les soirs. FOLIES-BERGÈRE. **JEFFERSON, L'HOMME POISSON.**] 75 × 55, signed left. Imp. Chéret, rue Brunel. (M76. Cf. No. 135.)

80. 1875. [FOLIES-BERGÈRE. Tous les soirs **HOLTUM,** l'homme aux boulets de canon.] 74 × 56, signed left. Imp. Chéret, rue Brunel. (M77. Cf. Nos. 80a, 96, 416.)

* **81.** 1875. [FOLIES-BERGÈRE. Tous les soirs **LE DOMPTEUR NOIR.** Delmonico, lions et tigres.] 76 × 57, signed left. Imp. Chéret, rue Brunel. (M78. Edgar Delmonico, animal trainer; cf. Nos. 264 & 330.)

82. 1875. [FOLIES-BERGÈRE. **LA CHARMEUSE DE SERPENTS,** tous les soirs.] 73 × 55, signed left. Imp. Chéret, rue Brunel. (M79.) FIGURE 22.

* **83.** 1875. [Tous les soirs à 8 heures. FOLIES-BERGÈRE. Hubans, 32, rue Richer. **PANTOMIMES, OPÉRETTES, TRAVAUX DE VOLTIGE, BALLETS.** Prix unique 2 fr. à toutes places non louées.] 56 × 39, signed left. Imp. Chéret, rue Brunel. (M80. Cf. No. 86.)

* **84.** 1875. [FOLIES-BERGÈRE. **TROUPE JAPONAISE DE YEDDO.**] 55 × 41, signed right. Imp. Chéret, rue Brunel. (M64).

85. 1876. [FOLIES-BERGÈRE. Saison d'été, tous les soirs. **SKATING-CONCERT.**] 118 × 82, signed right. Imp. Chéret, rue Brunel. (M69.)

86. 1876. The same as 83, with several modifications of details in the illustration; in the text, O. Métra's name has been substituted for that of Hubans. 56 × 39, signed left; dated. Imp. Chéret, rue Brunel. (M81. Cf. No. 83.) FIGURE 23.

87. 1877. [FOLIES-BERGÈRE. **LES GIRARD.**] 54 × 40.5, unsigned. Imp. Chéret, rue Brunel. (M82. The background of the poster is red. The illustration is the same as that for *L'Horloge*; cf. No. 158.) FIGURE 24.

88. 1877. [**FOLIES-BERGÈRE EN VOY-AGE,** sous la direction de M. A. Dignat, administrateur des Folies-Bergère de Paris.] 68 × 56, signed right. Imp. Chéret, rue Brunel. (M83. Operetta, ballet, English pantomime, clowns, performing dogs, songs, gymnasts, tight-rope walker, etc. 24 artists.)

89. 1877. [Folies-Bergère. **MISS LEONA DARE,** tous les soirs.] 57 × 38, signed left. Imp. J. Chéret, rue Brunel. (M84. Cf. Nos. 405, 517, 522.) Figure 25.

90. 1877. [**LE NOUVEAU GUILLAUME TELL.** Tous les soirs, Folies-Bergère.] 54 × 37, signed left. Imp. J. Chéret, R. Brunel. (M85.) Figure 26.

91. 1877. [Folies-Bergère. Tous les soirs les **ÉLÉPHANTS ET SIR EDMUNDS.**] 55 × 39, signed center. Imp. Chéret, rue Brunel. (M86.)

92. 1877. [Folies-Bergère. Tous les soirs **POONAH ET DELHI,** présentés par M. C. H. Harrington.] 55 × 38.5, signed center. Imp. Chéret et Cie, rue Brunel. (M87.)

93. 1877. [Tous les soirs. Folies-Bergère. **LA TROUPE BROWN,** vélocipédistes.] 56 × 39, signed right. Imp. Jules Chéret et Cie, R. Brunel. (M88.) Figure 27.

94. 1878. [Folies-Bergère. Tous les soirs à 8 h. **UNE SOIRÉE EN HABIT NOIR,** les Hanlon-Lees] 53 × 38, signed right. Imp. Chéret et Cie, rue Brunel. (M89.)

95. 1878. [Folies-Bergère. Tous les soirs **Dʳ CARVER, LE PREMIER TIREUR DU MONDE.**] 53 × 39, unsigned. Imp. J. Chéret et Cie, R. Brunel. (M90. Cf. No. 66.) Figure 28.

* **96.** 1878. [Tous les soirs, Folies-Bergère. **HOLTUM L'ÉCARTELÉ.**] 56 × 39, signed right. Imp. Chéret et Cie, rue Brunel. (M91. Cf. Nos. 80, 416.)

97. 1878. [Folies-Bergère. Tous les soirs, **LES ZOULOUS.**] 53 × 39, unsigned. Imp. Chéret et Cie, rue Brunel. (M92.)

* **98.** 1878. [Folies-Bergère. **TOUS LES SOIRS À 8 HEURES,** prix unique 2 fr. à toutes places non louées.] 57 × 38, unsigned. Imp. Chéret et Cie, rue Brunel. (M93. General view of the two auditoriums.)

99. 1878. [Folies-Bergère. Do, Mi, Sol, Do. **LES HANLON-LEES.**] 56.5 × 39, unsigned. Imp. Chéret et Cie, rue Brunel. (M94.) Figure 29.

100. 1878. [Tous les soirs, Folies-Bergère. **LES GARETTA, ÉQUILIBRISTES ET CHARMEURS DE PIGEONS.**] 54 × 38, signed right. Imp. J. Chéret et Cie, rue Brunel. (M95.)

101. 1878. [Folies-Bergère. Tous les soirs à 8 heures, **LE SPECTRE DE PAGANINI.**] 57.5 × 38, signed center. Imp. Chéret et Cie. rue Brunel. (M96.) Figure 30.

102. 1878. [Buffet des Folies-Bergère. **TARIF DES CONSOMMATIONS.**] 60 × 44, unsigned. Imp. Chéret, rue Brunel. (M97.)

103. 1879. [Folies-Bergère. Tous les soirs, **LIONS ET LIONNES DE M. BELLIAM.**] 54 × 39, signed right. Imp. Chéret et Cie, rue Brunel. (M98.)

104. 1879. [Folies-Bergère. Tous les soirs, **LES FRÈRES RAYNOR,** virtuoses grotesques.] 55 × 40, signed center. Imp. Chéret, rue Brunel. (M99.)

105. 1879. [Le Théâtre des **FOLIES-BERGÈRE** restera ouvert tout l'été.] 58 × 41, unsigned. Imp. Jules Chéret et Cie, rue Brunel. Figure 31.

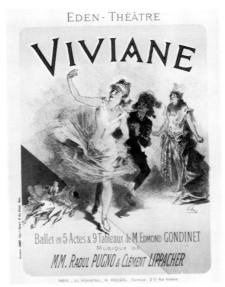

EDEN · THÉÂTRE

VIVIANE

Ballet en 5 Actes & 9 Tableaux de M. Edmond GONDINET
MUSIQUE DE
MM. Raoul PUGNO & Clément LIPPACHER

Figure 16. No. 59.

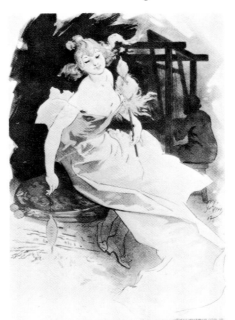

Figure 17. No. 64.

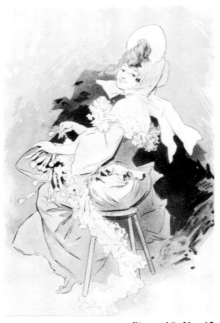

Figure 18. No. 65.

* **106.** 1879. [Folies-Bergère. Tous les soirs. **LES PHOÏTES.**] 56 × 39, signed right. Imp. Chéret, rue Brunel. (M100.)

107. 1879. [Folies-Bergère. **DIVERTISSEMENT INDIEN.** Miss. O. Nati et les frères Onra.] 55 × 38, signed left. Imp. Chéret et Cie, rue Brunel. (M101.)

108. 1879. [Folies-Bergère. Tous les soirs. **LA VRAIE ZAZEL.**] 55 × 38, signed left; dated. Imp. Chéret et Cie, rue Brunel. (M102.)

* **109.** 1879. [Théâtre des Folies-Bergère. **LES SPHINX,** divertissement en trois tableaux, musique d'Hervé.] 55 × 39, signed right. Imp. Chéret et Cie, rue Brunel. (M103.)

* **110.** 1879. [Folies-Bergère. **EMMA JUTAU.**] 53 × 39, signed right. Imp. Chéret, rue Brunel. (M104. Cf. No. 515.)

111. 1880. [Folies-Bergère. **MONACO,** divertissement en trois tableaux.] 55 × 38, signed right. Imp. Chéret, rue Brunel. (M105.)

112. 1880. [Folies-Bergère. **LA TARENTULE.**] 53 × 38, signed right; dated. Imp. J. Chéret, rue Brunel. (M106.) Figure 32.

113. 1880. [Folies-Bergère. Tous les soirs. **UN TABLEAU POUR RIEN.**] 54 × 38, unsigned. Imp. Chéret, rue Brunel. (M107.) Figure 33.

114. 1880. [Folies-Bergère. **LEONATI VÉLOCIPÉDISTE, DALVINI JONGLEUR ÉQUILIBRISTE.**] 54 × 39, signed right. Imp. Chéret, rue Brunel. (M62.)

115. 1880. [Tous les soirs. Folies-Bergère. **LES ELLIOTS.**] 54 × 39, signed left. Imp. Chéret, rue Brunel. (M65.) Figure 33a.

116. 1880. [Folies-Bergère. **MISS LALA.**] 54 × 39, signed left. Imp. Chéret, rue Brunel. (M66. Lala Kaira called, "Miss Lala.")

117. 1880. [Folies-Bergère. **TAUREAU DOMPTÉ ET DRESSÉ.**] 54 × 39, signed center. Imp. Chéret, rue Brunel. (M59.)

118. 1880. [Folies-Bergère. **LE GÉANT SIMONOFF & LA PRINCESSE PAULINA,** la poupée vivante.] 74 × 28, signed left. Imp. J. Chéret, rue Brunel. (M57. Cf. No. 68.) Figure 34.

119. 1881. [Folies-Bergère. **CIRQUE CORVI.** Quadrupèdes et quadrumanes.] 53 × 38, signed right. Imp. Chéret, rue Brunel. (M58.)

* **120.** 1881. [Folies-Bergère. **ACHILLES, L'HOMME CANON.**] 52 × 38, signed right. Imp. Chéret, rue Brunel. (M108.)

121. 1881. [Folies-Bergère. **LA MUSIQUE DE L'AVENIR PAR LES BOZZA.**] 56 × 38, signed right. Imp. Chaix (succ. Chéret), rue Brunel. (M109, AI.) Figure 35.

122. 1892. [Folies-Bergère. **LE MIROIR,** pantomime de René Maizeroy, musique de Desormes.] 118 × 82, signed right. Imp. Chaix (ateliers Chéret), rue Bergère. (M110, MA 157. Some proofs before letters; some on heavy paper, deluxe edition; some in black only.) Plate 6.

123. 1893. [Folies-Bergère. **L'ARC-EN-CIEL,** ballet-pantomime en trois tableaux.] 121 × 81, signed left. Imp. Chaix (ateliers Chéret), rue Bergère. (M111, MA21. Some artist's proofs in color, before letters or the printer's address; some proofs in black only.) Figure 36.

124. 1893. [Folies-Bergère. **ÉMILIENNE D'ALENÇON,** tous les soirs.] 80 × 54, signed right; dated. Imp. Chaix (ateliers Chéret), rue Bergère. (M112, MA 113. Some proofs before letters.) Figure 37.

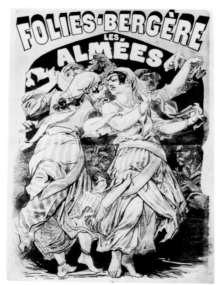

Figure 19. **No. 71.**

125. 1893. [FOLIES-BERGÈRE. **LA LOÏE FULLER.**] 110 × 82, signed right. Imp. Chaix (ateliers Chéret), rue Bergère. (M 113, MA 73. An American dancer, Marie-Louise Fuller called Loïe Fuller. Four different editions: 1. yellow and violet on a dark violet background; 2. blue and yellow on a dark blue background; 3. green and orange on a dark green background; 4. green and red-orange on a brown-black background.) PLATE 7.

126. 1893. [FOLIES-BERGÈRE. **FLEUR DE LOTUS,** ballet-pantomime en 2 tableaux de M. Armand Silvestre, musique de M. L. Desormes, mise en scène de Mme. Mariquita.] 119 × 80, signed left; dated. Imp. Chaix (ateliers Chéret), rue Bergère. (M114. Some proofs before letters; some on heavy paper, deluxe edition; some in black only; some in red, pink and yellow without, "ballet . . . Mariquita"; some in blue without, "Folies . . . LOTUS.") PLATE 8.

127. 1897. [FOLIES-BERGÈRE. **LOÏE FULLER.**] 127 × 89, signed left. Imp. Chaix (ateliers Chéret), rue Bergère. (Printed in six states: 1. yellow, 2. yellow and orange, 3. yellow, orange and black, 4. yellow, orange, black and green, 5. green, and 6. black.) FIGURE 38.

128. 1897. [FOLIES-BERGÈRE. **LA DANSE DU FEU.**] 122 × 86.5, signed right. Imp. Chaix (ateliers Chéret), rue Bergère. (Loïe Fuller.) FIGURE 39.

TERTULIA

129. 1871. [**PAUL LEGRAND.** Pantomime.] 48 × 38, signed left; dated. Imp. Chéret, rue Brunel. (M115. Some proofs printed in black only. Medallion of Paul Legrand as Pierrot. Cf. No. 132.)

130. 1871. [**TERTULIA. CAFÉ, SPECTACLE,** 7, rue Rochechouart.] 119 × 82, signed left; dated. Imp. J. Chéret, Paris et Londres. (M116. Paul Legrand as Pierrot; a female Spanish dancer.)

131. 1871. [**TERTULIA. CAFÉ, SPECTACLE,** 7, rue Rochechouart, près la Place Cadet.] 39.5 × 31.5, signed left; dated. Imp. J. Chéret, Paris et Londres. (Paul Legrand. Green, white and black on red background.) FIGURE 40.

132. 1872. [**TERTULIA. PAUL LEGRAND,** Macé-Montrouge, opérettes, pantomimes, vaudevilles, ballets, café spectacle, 7, rue Rochechouart, près la place Cadet.] 39 × 30, unsigned. Imp. J. Chéret, Paris et Londres. (M117. Cf. No. 129.)

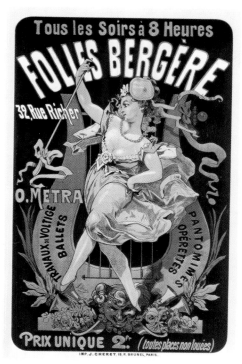

Figure 20. **No. 73.**

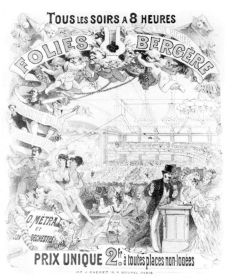

Figure 21. **No. 78.**

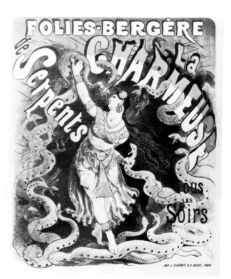

Figure 22. **No. 82.**

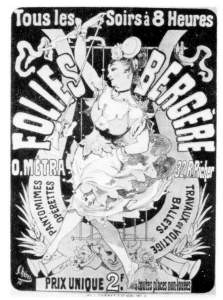

Figure 23. **No. 86.**

CONCERT DU XIXᵉ SIÈCLE

133. 1876. [**CONCERT DU XIXᵉ SIÈCLE,** 61, rue du Château-d'Eau. Immense succès. Tous les soirs à 7 h. 1/2. Troupe : MM. Bruet-Derame Mmes. Dufresny, Murger Duos, opérettes, vaudevilles, comédies, clowns, ballets] 118 × 82, signed right. Imp. Chéret, rue Brunel. (M118.)

* **134.** 1876. [**CONCERT DU XIXᵉ SIÈCLE,** 61, rue du Château d'Eau, 61. Entrée libre. Ce soir, débuts de Madame JULIETTE D'ARCOURT.] 58 × 37, signed right. Imp. Chéret, rue Brunel. (M119. Portrait of J. d'Arcourt.)

135. 1876. [**CONCERT DU XIXᵉ SIÈCLE** . . . JEFFERSON, L'HOMME POISSON . . .] 85 × 62, signed right. Imp. J. Chéret, rue Brunel. (Black on yellow paper; cf. No. 79.)

136. 1876. [**CONCERT DU XIXᵉ SIÈCLE** . . . Imitations des généraux Kleber, Hoche, Marceau, Ney . . . spectacle varié . . . chef d'orchestre Ch. Domergue . . .] 126 × 90, signed. Imp. J. Chéret, rue Brunel. (In the center, a portrait of Derame.)

137. 1877. [**CONCERT DU XIXᵉ SIÈCLE** . . . Créé par H. Plessis.] 127 × 89, unsigned. Imp. J. Chéret, rue Brunel. (Henri Plessis. Cf. No.188.)

138. 1881. [Tous les soirs à 8 heures. **CONCERT DU XIXᵉ SIÈCLE,** 61, rue du Château-d'Eau. F. Wohanka, chef d'orchestre. Entrée libre] 51 × 40, signed right. Imp. Chaix (succ. Chéret), rue Brunel. (M120, AI.) FIGURE 41.

139. 1882. [**CONCERT DU XIXᵉ SIÈCLE.** F. Wohanka chef d'orchestre . . . café-concert de premier ordre . . . installation merveilleuse . . . une des curiosités de Paris. Pendant le carnaval, tous les samedis. Bals masqués.] 59 × 43, signed right. Imp. Chaix (succ. Chéret), rue Brunel. (Same illustration as 138, with variations.)

CONCERT DE L'HORLOGE

140. 1876. [Spectacle-promenade de **L'HORLOGE.** Champs Élysées tous les soirs.] 116 × 82, signed left. Imp. Chéret, rue Brunel. (M121, AI.) FIGURE 42.

141. 1876. [**L'HORLOGE.** Champs Élysées. Couverture Mobile.] 57 × 41, signed. Imp. J. Chéret, rue Brunel. (View of the audience. The movable cover closes in case of rain.)

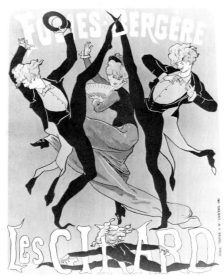

Figure 24. No. 87.

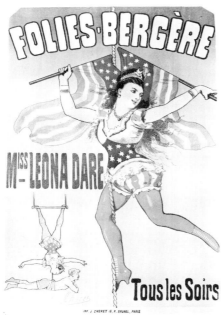

Figure 25. No. 89.

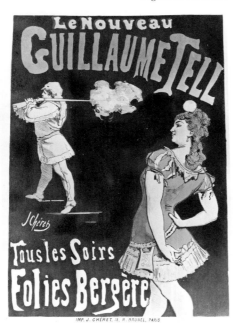

Figure 26. No. 90.

142. 1876. [Spectacle-promenade, **L'HOR-LOGE,** Champs-Élysées, tous les soirs, prix unique, 1 fr.] 53 × 40, signed right. Imp. Chéret, rue Brunel. (M124. Waiter carrying a tray on which are dancers, acrobats, clowns and singers. Some changes in the design; cf. No. 140.)

* **143.** 1876. [Concert-promenade de l'HOR-LOGE. Champs-Élysées. **LES MAJILTONS.**] 57 × 37, signed right; dated. Imp. Chéret, rue Brunel. (M122. The design is the same as that for the Théâtre Royal; cf. No. 265.)

* **144.** 1876. [Concert-promenade de l'HOR-LOGE, Champs-Élysées. **DÉBUTS DE L'HOMME-FEMME SOPRANO.**] 56 × 37, signed left. Imp. Chéret, rue Brunel. (M123. A man in a black costume holds a medallion of a woman.)

145. 1876. [Concert-promenade de l'HOR-LOGE, Champs-Élysées. **L'HOMME-FEMME SOPRANO.**] 56 × 36.5, signed right. Imp. Chéret, rue Brunel. (M125. A woman, full-length view, holds a medallion of a man.)

* **146.** 1876. [Concert-promenade de l'HOR-LOGE, Champs-Élysées. **DUO DES CHATS,** débuts de M. et Mlle. Martens.] 56.5 × 35.5, signed left. Imp. Chéret, rue Brunel. (M126.)

147. 1877. [Concert-promenade de **L'HOR-LOGE.** Tous les soirs, concert, opérettes, chants, pantomimes, ballets.] 56 × 39, signed right. Imp. J. Chéret, rue Brunel. (M127.)

* **148.** 1877. [L'HORLOGE. **LES FRÈRES LÉOPOLD.**] 55 × 39, signed right. Imp. Chéret, rue Brunel. (M128. Clowns throwing hats.)

* **149.** 1877. [L'HORLOGE, Champs-Élysées, **LES FRÈRES LÉOPOLD.**] 56 × 38, signed left. Imp. Chéret, rue Brunel. (M129. Three gymnasts at a horizontal bar.)

* **150.** 1877. [**L'HORLOGE,** Champs-Élysées.] 54 × 39, signed left. Imp. Chéret, rue Brunel. (M130. View of the stage and the house. In the foreground, children hold a tablet with the words, "couverture mobile.")

* **151.** 1877. [L'Horloge. Tous les soirs, **LE MAJOR BURK.**] 55 × 39, unsigned. Imp. Chéret, rue Brunel. (M131.)

152. 1877. [L'HORLOGE. **LES CHIARINI.**] 55 × 40, signed right. Imp. Chéret, rue Brunel. (M132.)

153. 1877. [L'HORLOGE. Tous les soirs, **LE PÉKIN DE PÉKIN,** créé par Suiram.] 55 × 37, signed right. Imp. Chéret et Cie, rue Brunel. (M133.)

154. 1877. [L'HORLOGE, Champs-Élysées, **VAUGHAN.**] 56 × 38.5, signed left. Imp. Chéret et Cie, rue Brunel. (M134. Animal charmer.)

155. 1878. [L'HORLOGE. Champs-Élysées. Tous les soirs. **DERAME.**] 57 × 37.5, signed left. Imp. Chéret et Cie, rue Brunel. (M135. Pictures of Derame, "the man with 100 heads," in various roles.)

* **156.** 1879. [Concert de l'HORLOGE. Champs-Élysées. La plus grande attraction du moment. **MARTENS, TYPES ET SCÈNES TINTA-MARESQUES.**] 55 × 38, signed right. Imp. Chéret et Cie, rue Brunel. (M136. In the upper part of the poster: two cats' heads; in the center: three insets, one of a woman and two of men.)

* **157.** 1879. [Concert-promenade de l'HOR-LOGE. Champs-Élysées. **DÉBUTS DE LA TROUPE LAWRENCE,** artistes anglais.] 56 × 37, signed right. Imp. Chéret, rue Brunel. (M137. Clowns with bells.)

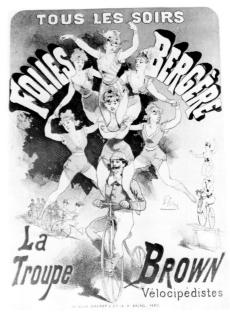

Figure 27. No. 93.

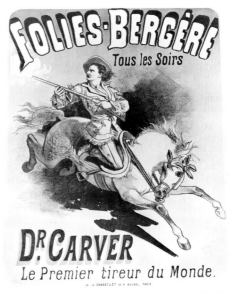

Figure 28. No. 95.

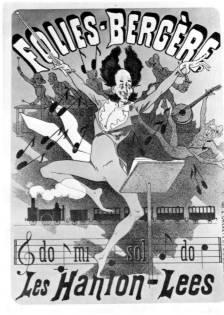

Figure 29. No. 99.

158. 1879. [L'Horloge. Champs-Élysées. **LES GIRARD.**] 54 × 40.5, unsigned. Imp. Chéret, rue Brunel. (M138. The background of the poster is green. The illustration is the same as for the Folies-Bergère, No. 87.)

CONCERT DE L'ALCAZAR

159. 1868. [Tous les soirs de 7 h. à 11 h. 1/2, spectacle varié, troupe française et étrangère, **ALCAZAR,** 10 faubourg Poissonnière. Opérettes, saynetes, pantomimes . . . entrée libre.] 55 × 68, signed left. Imp. Chéret, rue Sainte-Marie. (M139. Pen drawing. German singers, female dancers, clown, skaters, various symbols.)

160. 1868. The same as 159, with several variations in the illustration. 34 × 39, unsigned. Imp. J. Chéret, rue Sainte-Marie. (M140.)

161. 1868. [Entrée libre. Grande scène mauresque, aspect féerique. **ALCAZAR D'ÉTÉ,** Champs-Élysées. Tous les soirs spectacle varié, troupe française et étrangère.] 55 × 63, signed left. Imp. Chéret, rue Sainte-Marie. (M141. Pen drawing. German singers, female dancers, clown, skaters, various symbols. The same composition as the two preceding posters.)

162. 1875. [Alcazar d'Été, Champs-Élysées, **SPECTACLE, CONCERT PROMENADE.** Orchestre de 70 musiciens, chefs d'orchestre Litolff & F. Barbier] 118 × 82, signed right. Imp. J. Chéret, rue Brunel. (M142.) FIGURE 43.

163. 1875. The same as 162. 56 × 40, signed right. Imp. Chéret, rue Brunel. (M143.)

164. 1876. [Alcazar d'Été, Champs-Élysées, tous les soirs: **LES RIGOLBOCHES.**] 57 × 74, signed left; dated. Imp. Chéret, rue Brunel. (M144. Rejected poster.)

165. 1876. [Alcazar d'Été, Champs-Élysées, tous les soirs: **LES RIGOLBOCHES.**] 58 × 74, signed right. Imp. Chéret, rue Brunel. (M145. Authorized poster.)

166. 1876. [Alcazar d'Été, Champs-Élysées, **L'AMANT D'AMANDA,** excentricité chantée par M. Ch. Legrand.] 58 × 36, signed right. Imp. J. Chéret, rue Brunel. (M146.) FIGURE 44.

167. 1876. [Alcazar d'Été, Champs-Élysées, **AMANDA,** réponse à l'amant d'Amanda, excentricité chantée par Mme. Bianca.] 58 × 37, signed left. Imp. J. Chéret, rue Brunel. (M147.) FIGURE 45.

168. 1886. [De 1 heure à 11 heures. Alcazar d'Été. **EXHIBITION PAR FARINI KRAO.** Salon réservé: prix d'entrée 1 fr.] 115 × 81, unsigned. Imp. Chaix (succ. Chéret), rue Brunel. (M148.)

* **169.** 1888. [Alcazar d'Été. Tous les soirs, **LES 4 SOEURS MARTENS.**] 108 × 81, unsigned. Imp. Chaix (succ. Chéret), rue Brunel. (M149. Some proofs on deluxe paper; some in black only.)

170. 1890. [Alcazar d'Été. **REVUE FIN DE SIÈCLE,** de Léon Garnier, costumes de Landolff.] 116 × 81, signed left; dated. Imp. Chaix (ateliers Chéret), rue Bergère. (M150. Some proofs on heavy paper, deluxe edition; some in black only; five proofs in blue.) PLATE 9.

171. 1890. [Tous les soirs à 8 h. 1/2. **MA-QUETTES ANIMÉES,** de Georges Bertrand, Jeudis, dimanches et fêtes, matinées à 2 h. 1/2. Alcazar d'Hiver, 10, faubourg Poissonnière.]

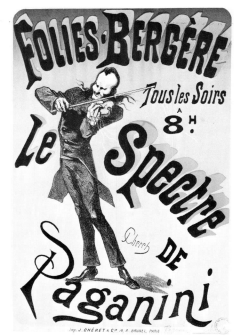

Figure 30. No. 101.

117 × 81, signed left; dated. Imp. Chaix (succ. Chéret), rue Brunel. (M151. Some proofs on heavy paper, deluxe edition; some in black only.) FIGURE 45a.

172. 1891. [Alcazar d'Été. **KANJA-ROWA.**] 115 × 76, signed right; dated. Imp. Chaix (ateliers Chéret), rue Bergère. (M152. Some proofs on heavy paper, deluxe edition; some in black only. Portrait of Mlle. Kanjarowa. The illustration is the same as "Casino de Paris," No. 214.) FIGURE 46.

173. 1893. [Tous les soirs. Alcazar d'Été. **LOUISE BALTHY.**] 110 × 79, signed left; dated. Imp. Chaix (ateliers Chéret), rue Bergère. (M153. Some proofs before letters; some on deluxe paper; some in black only.) FIGURE 46a.

174. 1895. [Alcazar d'Été. **LIDIA.**] 120 × 82, signed right; dated. Imp. Chaix (ateliers Chéret), rue Bergère. (M154, MA25. Some proofs were printed with only the name "Lidia"; some without any lettering.) FIGURE 47.

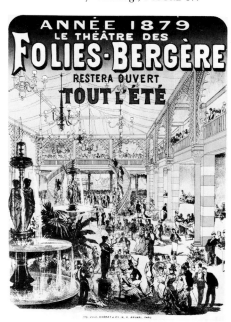

Figure 31. No. 105.

CONCERT DES AMBASSADEURS

175. [Tous les soirs à 7 h. 1/2. Entrée libre. **CONCERT AMBASSADEURS.**] 113 × 78, signed left. Imp. Chéret, rue Brunel. (M155. Central subject surrounded by 17 medallions.)

176. 1875. [Café-concert des Ambassadeurs. Champs-Élysées. Tous les soirs, **LES MARTINETTES.**] 77 × 57, signed right. Imp. Chéret, rue Brunel. (M168.)

177. 1875. [Café Concert des Ambassadeurs. Champs Elysées, Tous les soirs **PER-SIVANI ET VANDEVELDE.**] 80.5 × 62, signed left. Imp. J. Chéret, rue Brunel. (M156.) FIGURE 48.

178. 1876. [Café-concert des Ambassadeurs. Champs-Élysées. Tous les soirs. Représentation de M. Gabel. **GENEVIÈVE DE BRABANT.**] 74 × 56, signed left. Imp. Chéret, rue Brunel. (M157. Two men-at-arms; cf. No. 179 & 180.)

179. 1876. [**GENEVIÈVE DE BRABANT.**] 42 × 27, unsigned. (M158. Two men-at-arms; some proofs before letters; cf. No. 178 & 180.)

180. 1876. [**GENEVIÈVE DE BRABANT.**] 64 × 42.5, unsigned. (Some proofs before letters. Cf. Nos. 178 & 179.)

181. 1876. [Tous les soirs à 7 h. 1/2. Entrée libre. **CONCERT DES AMBASSADEURS.**] 166 × 116, signed left. Imp. Chéret, rue Brunel. (M159. Picture of the troupe.)

* **182.** 1876. [Concert des Ambassadeurs. **L'ARCHE DE NOÉ,** paroles et musique de J. Costé.] 74 × 56, signed left. Imp. Chéret, rue Brunel. (M160. Cf. No. 195.)

183. 1876. [Tous les soirs. Café-concert des Ambassadeurs. **HECTOR ET FAUE.**] 72 × 56, unsigned. Imp. Chéret, rue Brunel. (M161.)

* **184.** 1876. [Concert des Ambassadeurs. Tous les soirs, **LES FRÈRES AVONE.**] 74 × 58, signed right. Imp. Chéret, rue Brunel. (M162.)

185. 1876. [Café-concert des Ambassadeurs. Champs-Élysées. Tous les soirs, **LE CHARMEUR D'OISEAUX.** Entrée libre.] 73 × 53, signed left. Imp. Chéret, rue Brunel. (M163.)

186. 1876. [Café-concert des Ambassadeurs (Champs-Élysées). **L'AVALEUR DE SABRES.**] 75 × 55, unsigned. Imp. Chéret, rue Brunel. (M164.)

187. 1876. [Café-concert des Ambassadeurs. Champs-Élysées. **LES FRÈRES LÉOPOLD.**] 75 × 57, unsigned. Imp. Chéret, rue Brunel. (M165.)

188. 1876. [Café-concert des Ambassadeurs. Great attraction. **PLESSIS,** l'homme-type incomparable, dit le caméléon-physionomiste. Répertoire nouveau composé spécialement par MM. Baumaine et Blondelet.] 76 × 56, signed center. Imp. Chéret, rue Brunel. (M166. Cf. No. 137.)

189. 1877. [Concert des Ambassadeurs. Tous les soirs, **LA FÊTE DES MITRONS,** par Bienfait et les Mogolis, paroles de Baumaine et Blondelet, musique de Deransart.] 55 × 74, signed left. Imp. Chéret, rue Brunel. (M167, AI. Cf. No. 200.) FIGURE 49.

190. 1877. [Tous les soirs. Café-concert des Ambassadeurs. Champs-Élysées. **LES MOGOLIS,** eccentric dancers.] 77 × 59, signed left. Imp. Chéret, rue Brunel. (M169.)

191. 1877. [**CONCERT DES AMBASSA-DEURS,** Champs-Élysées. Troupe de la saison d'été. Saison 1877.] 118 × 83, unsigned. Imp. Chéret, rue Brunel. (M170. 25 insets.)

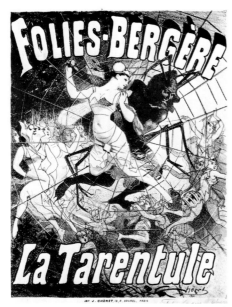

Figure 32. No. 112.

* **192.** 1877. [CAFÉ-CONCERT DES AMBASSA-DEURS, Champs-Élysées. Tous les soirs, **STEW-ART ET H. DARE.** Entrée libre.] 72 × 56, signed right. Imp. Chéret, rue Brunel. (M171.)

193. 1878. [CONCERT DES AMBASSADEURS. Champs-Élysées. **LA FILLE DU FERBLAN-TIER,** scie en 150,000 couples, de MM. Doyen et Marc Chautagne, créée par M. Nicol.] 73 × 60, signed center. Imp. Chéret, rue Brunel. (M172.)

194. 1879. [Tous les soirs **CONCERT DES AMBASSADEURS.** Mesdames Rivière, Faure, Dufresny Messieurs Villemain, Lacha-pain, Alet . . .] 174 × 121.5, signed center. Imp. Chéret, rue Brunel.

195. 1881. [CONCERTS DES AMBASSADEURS. **L'ARCHE DE NOÉ.** Paroles et musique de J. Costé.] 81 × 63, signed right. Imp. J. Chéret, rue Brunel. (Reedition of the 1876 poster; cf. No. 182.)

196. 1881. [Tous les soirs à 7 h. 1/2. Entrée libre. **CONCERT DES AMBASSADEURS.**] 112 × 81, signed center. Imp. Chaix (succ. Chéret), rue Brunel. (M173. Central subject sur-rounded by 21 medallions.) PLATE 10.

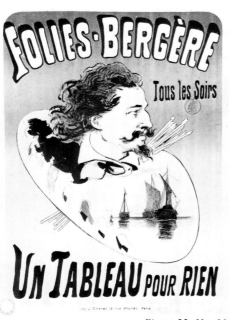

Figure 33. No. 113.

197. 1881. The same as 196, with changes in the medallions. 112 × 81, signed center, Imp. Chaix (succ. Chéret), rue Brunel. (M174.)

198. 1883. [CONCERT DES AMBASSA-DEURS. Tous les soirs 7 h. 1/2. Entrée libre dimanches et fêtes, représentation de jour.] 116 × 81, signed left; dated. Imp. Chaix (succ. Chéret), rue Brunel. (M175. Large central subject. Above and below, playing cards rep-resent the resident troupe.)

199. 1884. [Tous les soirs à 7 h. 1/2 entrée libre. **CONCERT DES AMBASSADEURS.** Chants, opérettes, ballets, acrobates, prestidi-gitation. Champs-Élysées. Dimanches et fêtes représentations de jour.] 115 × 80, signed left; dated. Imp. Chaix (succ. Chéret), rue Brunel. (M176, MA165.) FIGURE 50.

200. 1886. [CONCERT DES AMBASSADEURS. **LA FÊTE DES MITRONS.**] 60 × 83, signed. Imp. Chaix (succ. Chéret), rue Brunel. (Same illustration as No. 189.)

201. 1901. [AMBASSADEURS. **LA JOLIE FA-GETTE.**] 124 × 87, signed right; dated. Imp. Chaix (ateliers Chéret), rue Bergère. PLATE 11.

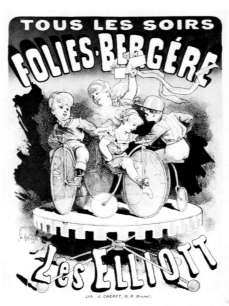

Figure 33a. No. 115.

VARIOUS CAFÉS-CONCERTS

202. [Tous les soirs à 8 h. 1/2. **CAPRICE-CONCERT,** ancien skating-rink sur la plage de Trouville] 52 × 38, unsigned. Imp. Chéret, rue Brunel. (M177. Fan and flowers.)

203. 1876. [**FANTAISIES MUSIC-HALL.** Tous les soirs à 8 h., entrée 2 fr. à toutes places non réservées. Dimanches et fêtes, matinées musicales.] 117 × 83, signed right. Imp. Chéret, rue Brunel. (M178.)

204. 1876. [**FANTAISIES MUSIC-HALL.** 28 Boul. des Italiens.] 60 × 38, signed. Imp. J. Chéret, rue Brunel. (Clowns and acrobats.)

205. 1876. [**TROUPE SUÉDOISE** sous la direction de M. Ch. Alphonso, HARMONIE, 64, faubourg St-Martin.] 114 × 82, signed left. Imp. Chéret, rue Brunel. (M179. Black on yellow paper.)

* **206.** 1877. [**FOLIES-MONTHOLON.** Con-cert-spectacle, entrée libre. Opérettes, ballets, pantomimes, gymnastes, intermèdes. Direction M. Comy, 7, rue Rochechouart.] 74 × 56, signed right. Imp. Chéret, rue Brunel. (M180.)

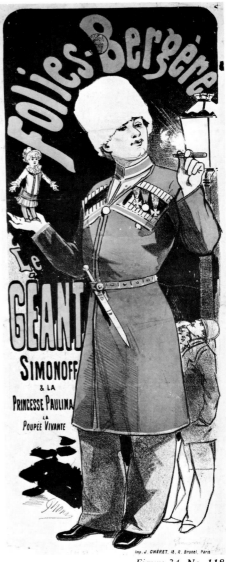

Figure 34. No. 118.

* **207.** 1882. [ÉDEN-CONCERT. **MISS MAR-ILLA,** la femme athlète, 17, boulevard Sébastopol.] 118 × 81, signed left. Imp. Chaix (succ. Chéret), rue Brunel. (M181.)

208. 1882. [**MISS MARILLA,** la femme athlète.] 117 × 82, signed left. Imp. Chaix (succ. Chéret), rue Brunel. (M182. Impression without the words: "Éden-Concert, 17, boule-vard Sébastopol.")

209. 1884. [Champs-Élysées (*ancien concert Besselièvre*). Tous les soirs à 8 h. 1/2. **SPEC-TACLE, CONCERT, KERMESSE.** Prix d'entrée 1 franc.] 52 × 37, signed left. Imp. Chaix (succ. Chéret), rue Brunel. (M183. A red fan with the words: "Jardin de Paris, Ch. Zidler, directeur." Mask, shepherd's pipes and flowers.)

210. 1889. [Exposition universelle de 1889, PALAIS DU TROCADÉRO, **GRAND CONCERT RUSSE** de la célèbre chapelle nationale Dmitri Slavianskij d'Agréneff, 60 exécutants.] 117 × 82, unsigned. Imp. Chaix (succ. Chéret), rue Brunel. (M184.)

211. 1891. [Entrée 2 fr. CASINO DE PARIS, **CAMILLE STEFANI.** Tous les soirs, concert-spectacle-bal. Fête de nuit les mercredis et samedis.] 239 × 81, signed right; dated. Imp. Chaix (ateliers Chéret), rue Bergère. (M185. Some proofs in a deluxe edition; some in black only; cf. Nos. 212 & 219.) FIGURE 51.

* **212.** 1891. [CASINO DE PARIS. Entrée 2 fr. **CAMILLE STÉFANI.** Tous les soirs, concert-

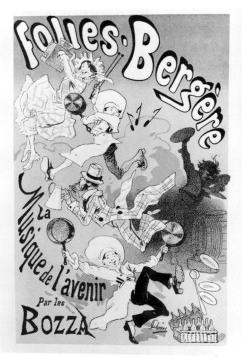

Figure 35. No. 121.

spectacle-bal. Fête de nuit les mercredis et samedis.] 79 × 56, signed left. Imp. Chaix (ateliers Chéret), rue Bergère. (M187. Cf. Nos. 211 & 219.)

213. 1891. The same as 212. 36 × 26, signed left. Paris, Imp. A. Lanier, rue Seguier. (Black on buff paper.)

214. 1891. [CASINO DE PARIS. Tous les soirs: **KANJAROWA.**] 116 × 81, signed right; dated. Imp. Chaix (ateliers Chéret), rue Bergère. (M186. The illustration is the same as for L'Alcazar d'Été, cf. No. 172.) PLATE 12.

215. 1891. [**YVETTE GUILBERT.** Au CONCERT PARISIEN, tous les soirs à 10 heures.] 118 × 84, signed right; dated. Imp. Chaix (ateliers Chéret), rue Bergère. (M188. Some proofs on heavy paper, deluxe edition, before letters; some in black only.) PLATE 13.

216. 1894. [**ELDORADO.** Music-hall, tous les soirs, boulevard de Strasbourg, 4.] 118 × 82, signed right; dated. Imp. Chaix (ateliers Chéret), rue Bergère. (M189. Some proofs before letters; some in black only.) PLATE 14.

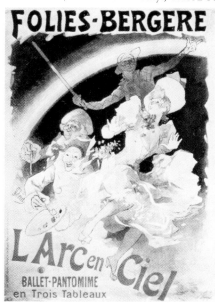

Figure 36. No. 123.

217. 1894. The same as 216. 61 × 41, signed right; dated. Imp. Chaix (ateliers Chéret), rue Bergère. (M190. Some proofs before letters; some in black only.)

218. 1894. The same as 216. [Supplément du Courrier Français, 23 décembre, 1894. **ELDORADO.**] 53 × 35, signed right; dated. Imp. Chaix (ateliers Chéret), rue Bergère. (M191. The newspaper *Courrier Français* gave this poster reduction and others to subscribers.)

219. 1896. [**CAMILLE STEFANI.**] 128 × 90, signed center; dated. Imp. Chaix (ateliers Chéret), rue Bergère. (MA93. Some proofs without letters. Cf. Nos. 211 & 212.) PLATE 15.

220. 1902. [**FRAGSON.**] 124 × 89, unsigned. Imp. Chaix (ateliers Chéret), rue Bergère. (Portrait of the singer Harry Fragmann, called "Fragson.")

221. 1904. [SCALA. **ARLETTE DORGÈRE.**] 245 × 88.5, signed right. Imp. Chaix (ateliers Chéret), rue Bergère. (Full-length portrait of Arlette Dorgère. Some proofs without "Scala".) FIGURE 51a.

222. 1904. [SCALA. **ARLETTE DORGÈRE.**] 124 × 89, signed right. Imp. Chaix (ateliers Chéret), rue Bergère. (Half-length figure of Arlette Dorgère.)

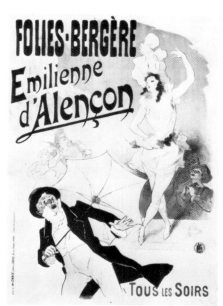

Figure 37. No. 124.

VARIOUS PARIS THEATERS

223. [THÉATRE IMPÉRIAL DU CHATELET. **LA POUDRE DE PERLINPINPIN.** Grande féerie, en 4 actes et 32 tableaux, par MM. Cogniard frères.] 167 × 115, unsigned. Imp. Chéret, rue Brunel. (M192. The poster is divided into two parts; the lower part forms the program.)

224. [THÉATRE DU CHATELET. **LES PILULES DU DIABLE.**] 115 × 79, unsigned. Imp. Chéret, rue Brunel. (M193.)

225. 1866. [Tous les soirs, à 7 heures, **LA BICHE AU BOIS,** grande féerie en 5 actes et 19 tableaux. THÉATRE DE LA PORTE-SAINT-MARTIN] 73 × 100, signed right. Lith. J. Chéret et Cie, rue de la Tour-des-Dames, 16, Paris. (M194. Cf. No. 257.)

226. 1868. [Tous les soirs: **GAULOIS-REVUE.**] 120 × 86 (approx.), unsigned. Imp. Chéret, rue Sainte-Marie. (M195.)

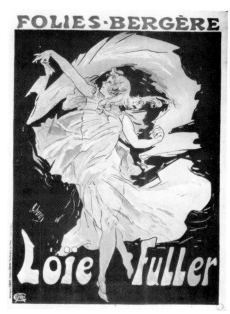

Figure 38. No. 127.

227. 1868. [THÉATRE IMPÉRIAL DU CHATELET. Tous les soirs: **THÉODOROS.**] 120 × 86 (approx.), unsigned. Imp. Chéret, rue Sainte-Marie. (M196.)

* **228.** 1873. [THÉATRE DU VAUDEVILLE. **L'ONCLE SAM,** quadrille américain, par Bourdeau.] 26 × 36, signed left. Imp. Chéret, rue Brunel. (M197. Black on green-tinted paper.)

229. 1874. [THÉATRE DE LA PORTE-SAINT-MARTIN. immense succès. **DEUX ORPHELINES.** Drame en 8 parties de MM. Dennery et Cormon] 119 × 82, signed left. Imp. Chéret, rue Brunel. (M198. Cf. No. 617.)

230. 1875. [Marie-Laurent, dans **LA VOLEUSE D'ENFANT.**] 40 × 28, signed left. Imp. Chéret, rue Brunel. (M199. This is the middle section for a Théatre de la Porte-Saint-Martin stock poster.)

231. 1875. [Tous les soirs. THÉATRE-HISTORIQUE. **LES MUSCADINS.**] 117 × 83, signed left. Imp. J. Chéret, rue Brunel. (M200. Red. green and black.) FIGURE 52.

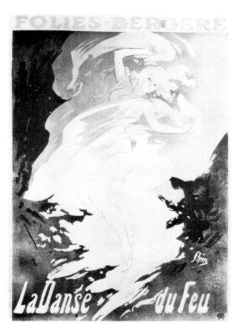

Figure 39. No. 128.

232. 1877. [Théâtre-Historique. **LE RÉGIMENT DE CHAMPAGNE.**] 44 × 31, signed right. Imp. Chéret, rue Brunel. (M201. A middle section without letters. Proof on which letter press text will be affixed; cf. No. 233.)

233. 1877. [**LE RÉGIMENT DE CHAMPAGNE.**] 44 × 31, signed left. Imp. Chéret, rue Brunel. (M202. Before letters; cf. No. 232.)

234. 1878. [Théâtre de la Gaité. **LE CHAT BOTTÉ,** tous les soirs à 7 h. 1/2.] 117 × 84, unsigned. Imp. Chéret et Cie, rue Brunel. (M203. Cf. No. 378.) Figure 52a.

235. 1880. [Eden-Théatre. Spectacle varié. Tous les jours, ballets, gymnastes, acrobates, pantomimes, etc.] 70 × 57, signed right; dated. Imp. Chéret, rue Brunel. (M204.)

PANTOMIMES

236. 1890. [**L'ENFANT PRODIGUE,** pantomime en 3 actes, de Michel Carré, musique de André Wormser. E. Biardot. éditeur.] 223 × 82, signed left; dated. (M205. Some proofs before the printer's address; some before letters; cf. No. 237.) Figure 53.

237. 1891. [Vient de paraître, la partition de **L'ENFANT PRODIGUE,** pantomime en 3 actes de Michel Carré, musique de André Wormser.] 223 × 82, signed left; dated. Imp. Chaix (ateliers Chéret), rue Bergère. (M206. Some artist's proofs in color; some in black only; the illustration is the same as for the preceding poster; cf. No. 236.)

238. 1891. [Nouveau-Théâtre, 15, rue Blanche. **SCARAMOUCHE,** pantomime-ballet en 2 actes et 5 tableaux, de MM. Maurice Lefèvre et Henri Vuagneux, musique de André Messager et Georges Street, mimée par Félicia Mallet.] 118 × 82, signed right. Imp. Chaix (ateliers Chéret), rue Bergère. (M207. Some proofs on heavy paper, deluxe edition; some in black only.) Figure 54.

239. 1891. The same as 238. 34 × 24, no printer's name. (Black on orange-tinted paper.)

240. 1891. [Nouveau-Théâtre. **LA DANSEUSE DE CORDE,** pantomime par Aurélien Scholl et Jules Roques, musique de Raoul Pugno, mimée par Félicia Mallet.] 118 × 83, signed left. Imp. Chaix (ateliers Chéret), rue Bergère. (M208. Some proofs on heavy paper, deluxe edition.) Figure 55.

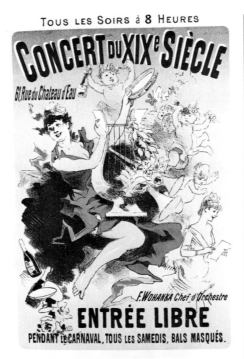

*Figure 41. **No. 138.***

241. 1891. The same as 240. 79 × 55, signed left. Imp. Chaix (ateliers Chéret), rue Bergère. (M209.)

242. 1892. [**PANTOMIMES LUMINEUSES.** Théâtre optique de E. Reynaud, musique de Gaston Paulin. Tous les soirs de 3 à 6 h. et de 8 h. à 11 h.] 110 × 80, signed left; dated. Imp. Chaix (ateliers Chéret), rue Bergère. (M210. Some artist's proofs before letters; some proofs on heavy paper, deluxe edition; some in black only; cf. No. 468.)

ATHÉNÉE-COMIQUE

243. 1876. [**ATHÉNÉE-COMIQUE,** 17, rue Scribe (prés l'Opéra), tous les soirs: Revue-comédie-vaudeville.] 77 × 58, signed left. Imp. Chéret, rue Brunel. (M211. Montrouge as Punchinello.) Figure 56.

244. 1876.]Théâtre de l'Athénée-Comique, 17, rue Scribe, près l'Opéra. Spectacle tous les soirs à 8 h.] 40 × 26, signed right. Imp. Chéret, rue Brunel. (M212. The head of the actor Montrouge, wearing Punchinello's hat, appears at a cellar window.)

245. 1876. [Théâtre de l'Athénée-Comique. 17, rue Scribe, près l'Opéra. Tous les soirs à 8 h. grand succès: **IL SIGNOR PULCINELLA.**] 40 × 26, signed left. Imp. Chéret, rue Brunel. (M213. Montrouge.)

PALACE-THÉATRE

* **246.** 1881. [Palace-Théâtre, rue Blanche. **LA FÉE COCOTTE.** féerie en 3 actes de MM. Marot et Philippe, musique de MM. Bourgeois et Pugno.] 52 × 38, signed left. Imp. Chéret, rue Brunel. (M214.)

247. 1883. [Palace-Théâtre. 15, rue Blanche. **LA TROUPE HONGROISE,** fantaisie-ballet de A. Grévin, musique de L. Grillet.] 52 × 38, signed center. Imp. Chaix (succ. Chéret), rue Brunel. (M215.)

JARDIN DE PARIS

248. 1884. [Jardin de Paris. derrière le Palais de l'Industrie, Champs-Élysées. Spectacle-bal-concert. Tous les soirs à 8 h. 1/2, **LES SOEURS BLAZEK.** 1 seul corps, 2 têtes, 4 bras et 4 jambes, phénomène vivant; prix d'entrée 1 fr.] 120 × 80 (approx.) Including text and illustration. The illustration alone 75 × 50, unsigned. Imp. Chaix (succ. Chéret), rue Brunel. (M216. Cf. No. 249.)

249. 1884. [Jardin de Paris. **LES SOEURS BLAZEK.**] 45 × 34, signed left. Imp. Chaix (succ. Chéret), rue Brunel. (M217. Proofs before letters; cf. No. 248.)

250. 1890. [Champs-Élysées. **JARDIN DE PARIS,** directeur Ch. Zidler. Spectacle-concert, fête de nuit, bal les mardis, mecredis, vendredis et samedis.] 118 × 82, signed left; dated. Imp. Chaix (ateliers Chéret), rue Bergère. (M218, MA65. Some proofs in black only; some on heavy paper, deluxe edition; five in blue.) Figure 57.

* **251.** 1890. The same as 250. 78 × 55, signed left. Imp. Chaix (ateliers Chéret), rue Bergère. (M219. Some proofs in blue only.)

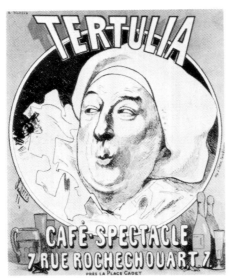

*Figure 40. **No. 131.***

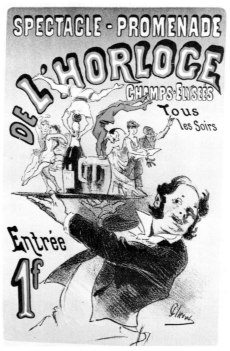

*Figure 42. **No. 140.***

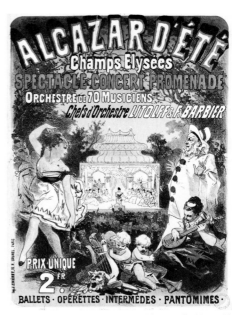

*Figure 43. **No. 162.***

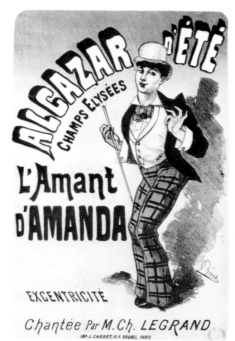

Figure 44. **No. 166.**

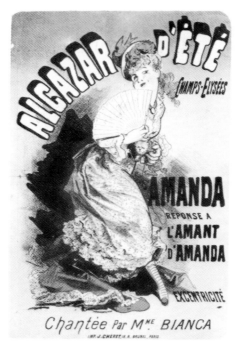

Figure 45. **No. 167.**

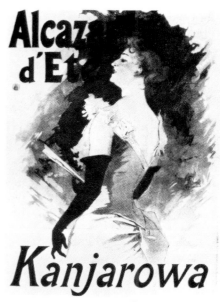

Figure 46. **No. 172.**

252. 1890. [**JARDIN DE PARIS.** Champs-Élysées, directeur Ch. Zidler. Tous les soirs, spectacle-concert, fête de nuit. Les mardis, mercredis, vendredis, et samedis, bal avec toutes les célébrités chorégraphiques de Paris.] 77 × 54, signed right. Imp. Chaix (succ. Chéret), rue Brunel. (M220.) FIGURE 58.

253. 1899. [Champs Elysées. **JARDIN DE PARIS,** direction Joseph Oller. Spectacle varié, concert, promenade.] 125 × 88, signed. Imp. Chaix (ateliers Chéret), rue Bergère.

254. 1901. [Champs Elysées. **JARDIN DE PARIS.** Spectacle varié. Concert Promenade.] 126 × 87, signed. Imp. Chaix (ateliers Chéret), rue Bergère.

TOURING ACTORS AND TROUPES

255. [**REPRÉSENTATIONS DE M. TAL-BOT,** sociétaire de la Comédie-Française.] 41 × 80, unsigned. Without the printer's address. (M221. Top section left blank for provincial tours; inset of Molierè and symbols of the drama; black and white.)

256. 1873. [Tous les soirs. **LA CHATTE BLANCHE,** grande féerie en 3 actes et 28 tableaux. GRAND-THÉATRE DE BORDEAUX.] 116 × 82, signed left. Imp. Chéret, rue Brunel. (M222.)

* **257.** 1876. [**LA BICHE AU BOIS.**] 39 × 59, unsigned. Imp. Chéret, rue Brunel. (M223. This is the middle section for a Bordeaux theater stock poster; cf. No. 225.)

258. 1885. [IIᵉ année. TOURNÉES ARTISTIQUES. M. Saint-Omer, directeur. Une seule représentation du grand succès du théâtre des Folies-Dramatiques: **LES PETITS MOUSQUETAIRES,** opéra-comique en 3 actes et 5 tableaux de P. Ferrier et J. Prével, musique de L. Varney] 113 × 81, unsigned. Imp. Chaix (succ. Chéret), rue Brunel. (M224.)

VARIOUS ATTRACTIONS

259. [**THE CHRISTY MINSTRELS.** Monday, Wednesday & Saturday at 3 & 8 all the year Round. The Christy minstrels never perform out of London.] 37 × 55, unsigned. Without printer's address. (M225. Poster for London.)

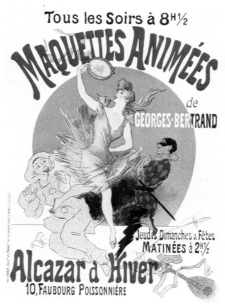

Figure 45a. **No. 171.**

260. [**FRIKELL DE CARLOWKA,** illusionniste.] 72 × 55.5, signed left. Imp. Chaix (succ. Chéret), rue Brunel. (M226.)

261. 1873. [TIVOLI. **PAS BÉGUEULE,** revue en 4 actes et 10 tableaux de F. Langlé et E. de Beauvoir.] 29 × 41, signed left; dated. Imp. Chéret, rue Brunel. (M227.)

262. 1875. [**THAUMATURGIE HUMORISTIQUE** par le comte Patrizio de Castiglione.] 73 × 53, signed right. Imp. Chéret, rue Brunel. (M228.)

263. 1876. [**FANTAISIES MUSIC-HALL.** 28, boulᵈ des Italiens. Tous les soirs entrée 2 f. à toutes places non réservées. Dimanches et fêtes, matinées musicales.] 58 × 36, signed right; dated. Imp. Chéret, rue Brunel. (M229. At the top of the poster a female jester sits holding a tambourine in her right hand; near her is a Cupid. At the bottom, there are several gymnasts in the center, female dancers to the left, Christy minstrels and clowns to the right.)

264. 1876. [FANTAISIES-OLLER. Music-Hall, 28, boulᵈ des Italiens. Tous les soirs **DELMONICO, LE DOMPTEUR NOIR.**] 57 × 38, signed right; dated. Imp. Chéret, rue Brunel. (M230. Cf. Nos. 81 & 330.) FIGURE 58a.

265. 1876. [THÉATRE ROYAL. Every evening, **THE MAJILTONS.**] 57 × 37, signed right; dated. Imp. Chéret, rue Brunel. (M231. The illustration is the same as that for L'Hórloge, No. 143. Poster for London.)

266. 1876. [**THÉATRE A. DELILLE.** La princesse Félicie, l'homme mutilé.] 119 × 84, unsigned. Imp. Chéret, rue Brunel. (M232. Felicie Fabrey was a dwarf.)

267. 1877. [**LES DRAMES ET LES SPLENDEURS DE LA MER.** Le Vengeur.] 40 × 54, unsigned. Imp. Chéret, rue Brunel. (M233. A middle section has been left blank for the Théâtre A. Delille; cf. No. 268.)

268. 1877. The same as 267. (M234. The words "au théâtre A. Delille, Place du Trône" are added in letterpress.)

269. 1889. [**GRAND THÉATRE DE L'EXPOSITION.** Palais des enfants. Opéra-Comique, ballets, pantomimes, clowneries, excentrics, marionnettes. Tous les jours, de 2 h. à 6 h., entrée 50 c. Tous les soirs de 8 h. à 11 h., entrée 1 f. Au pied de la tour, côté Suffren.] 239 × 82, signed right. Imp. Chaix (succ. Chéret), rue Brunel. (M235, MA231. Some artist's proofs; some in black only; cf. No. 270.) FIGURE 59.

270. 1889. [**GRAND THÉATRE DE L'EXPOSITION.** Palais des enfants. Opéra-Comique, ballet, pantomime, clowneries, excentrics, marionnettes, Représentations jour et soir. Entrée 50 c. Au pied de la Tour, côté Suffren.] 54 × 37, signed right. Imp. Chaix (succ. Chéret), rue Brunel. (M236. The design is the same as for No. 269.)

271. 1890. [**THÉATROPHONE . . .**] 116 × 81, signed left. Imp. Chaix (succ. Chéret), rue Brunel. (M237, MA33. Some proofs on heavy paper, deluxe edition; some in black only.) PLATE 16.

272. 1890. [**THÉATROPHONE.** Auditions à domicile. 23, rue Louis-le-Grand, Paris.] 20 × 12.5, signed left. Imp. Chaix (succ. Chéret), rue Brunel. (M238. Reduction of poster 271 for a circular.)

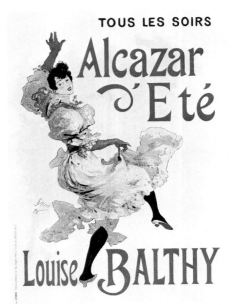

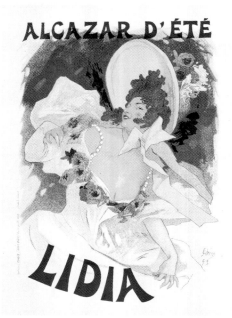

Figure 47. **No. 174.**

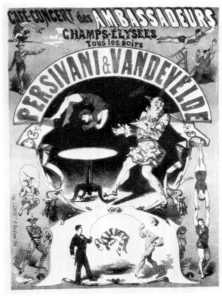

Figure 48. **No. 177.**

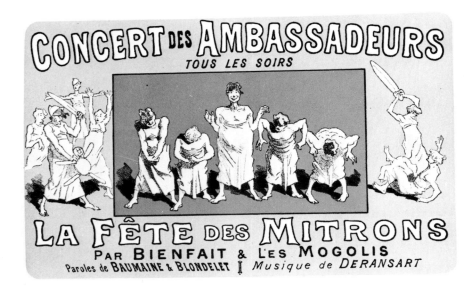

Figure 49. **No. 189.**

273. 1893. [THÉÂTRE DE LA TOUR EIFFEL. "La Bodinière": **PARIS-CHICAGO,** revue en 2 actes] 117 × 82, signed right; dated. Imp. Chaix (ateliers Chéret), rue Bergère. (M239. Some proofs before letters; some in black only; some on deluxe paper; cf. No. 273a.) FIGURE 60.

274. 1900. [THÉÂTRE DE LA TOUR EIFFEL. "La Bodinière." **PARIS-CHICAGO.**] 117 × 82, signed right. Imp. Chaix (ateliers Chéret), rue Bergère.

275. 1900. [18 rue St. Lazare. **LA BODI-NIÈRE** tous les soirs à 8 h 1/2.] 118 × 81, signed left. Imp. Chaix (ateliers Chéret), rue Bergère. (MA229. Lower right section of the poster is blank. Some proofs have an insert scene titled "La Marche au Soleil.") FIGURE 61.

276. 1900. The same as 275. 66 × 48, signed left. Imp. Chaix (ateliers Chéret), rue Bergère.

277. 1900. [Exposition universelle de 1900. **LA BODINIÈRE.** Au vieux Paris. Spectacles variés. Tous les jours de 4h à 6h et le soir à 9h.] 122 × 82, signed left. Imp. Chaix (ateliers Chéret), rue Bergère. FIGURE 62.

BALLS AND DANCE HALLS

278. 1879. [CREMORNE. 251, rue St-Honoré. Cavaliers 3 fr., dames 1 fr.—Mi-Carême, *grand bal de nuit* paré, masqué et travesti.] 117 × 83, signed left. Imp. Chéret, rue Brunel. (M240. The design is the same as that for the Valentino poster No. 326, with a different color scheme. In 1879, the Valentino Theater became the Crémorne.)

* **279.** 1881. [PALACE-THÉATRE. BAL MAS-QUÉ tous les samedis, 15, rue Blanche. Cavaliers 3 fr., dames 1 fr.] 115 × 78, signed center. Imp. Chaix (succ. Chéret), rue Brunel. (M241.)

280. 1888. [**BULLIER.** Jeudis grande fête, samedis et dimanches bal.] 117 × 82, signed left; dated. Imp. Chaix (succ. Chéret), rue Brunel. (M242.)

281. 1888. The same as 280. 88 × 75, signed left; dated. Imp. Chaix (succ. Chéret), rue Brunel.

282. 1888. The same as 280. 60 × 42, signed left; dated. Imp. Chaix (succ. Chéret), rue Brunel.

* **283.** 1888. [**BULLIER.** Jeudis grande fête, samedis et dimanches bal, mardis soirée dansante.] 84 × 71, signed left. Imp. Chaix (succ.

Chéret), rue Brunel. (M243. Some changes in the illustration; some proofs in black with only the word "Bullier.")

* **284.** 1892. [THÉATRE NATIONAL DE L'OPÉRA. **CARNAVAL 1892.** Samedi 30 janvier, 1ᵉʳ bal masqué.] 119 × 83, signed left. Imp. Chaix (ateliers Chéret), rue Bergère. (M244. Some proofs before letters; some on deluxe paper; some in black only; the following 3 posters have the same illustration.)

285. 1892. [THÉATRE DE L'OPÉRA. **CARNAVAL 1892.** Samedi 13 fevrier, 2ᵉ bal masqué.] 119 × 83, signed left. Imp. Chaix (ateliers Chéret), rue Bergère.

286. 1892. [THÉATRE DE L'OPÉRA. **CARNAVAL 1892.** Samedi 27 fevrier, 3ᵉ bal masqué.] 115 × 83, signed left. Imp. Chaix (ateliers Chéret), rue Bergère. FIGURE 63.

287. 1892. [THÉATRE DE L'OPÉRA. **CARNAVAL 1892.** Jeudi 24 mars, 4ᵉ bal masqué.] 119 × 83, signed left. Imp. Chaix (ateliers Chéret), rue Bergère. (M245. Some artist's proofs on deluxe paper; some in black only.) FIGURE 63a.

288. 1893. [THÉATRE DE L'OPÉRA. **CARNAVAL 1894.** Samedi 6 janvier, premier bal masqué.] 119 × 83, signed left. Imp. Chaix (ateliers Chéret), rue Bergère. (M246. Some proofs before letters or the printer's address; some in black only. The following 2 posters have the same illustration.)

289. 1893. [THÉATRE DE L'OPÉRA. **CARNAVAL 1894.** Samedi 20 janvier, 2ᵉ bal masqué.] 120 × 84, signed left. Imp. Chaix (ateliers Chéret), rue Bergère. FIGURE 64.

290. 1893. [THÉATRE DE L'OPÉRA. **CARNAVAL 1894.** Samedi gras 3 fevrier, veglione 3ᵉ bal masqué.] 119 × 83, signed left. Imp. Chaix (ateliers Chéret), rue Bergère. PLATE 17.

291. 1894. [Hiver 1894–1895, mercredi 16 janvier. **REDOUTE DES ÉTUDIANTS, CLOSERIE DES LILAS.** (Salle Bullier.)] 116 × 80, signed left; dated. Imp. Chaix (ateliers Chéret), rue Bergère. (M247, MA85. Some proofs before letters; three in blue only; some in black only.) FIGURE 65.

292. 1894. [Hiver 1895–1896, mardi, 3 mars. **REDOUTE DES ÉTUDIANTS, CLOSERIE DES LILAS.** (Salle Bullier.)] 120 × 88, signed left; dated. Imp. Chaix (ateliers Chéret), rue Bergère. (The same illustration as No. 291.)

The Catalogue Raisonné continues after the color-plate section.

Color Plates

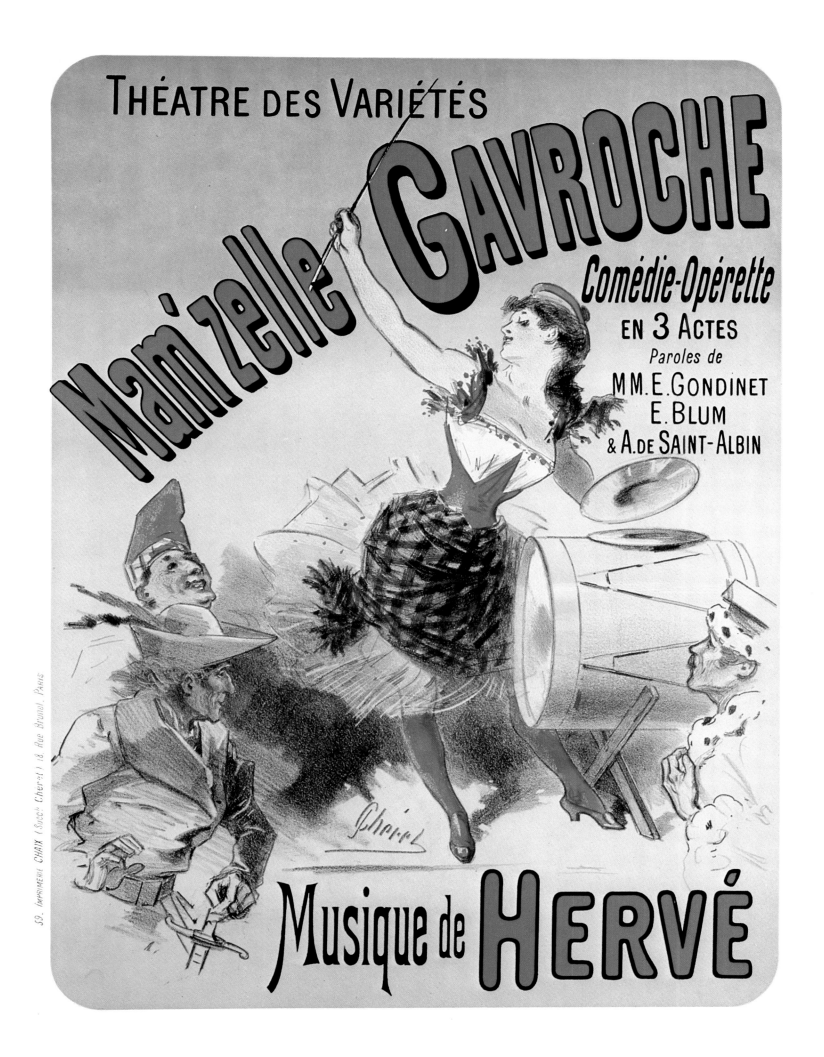

PLATE 1. No. 53.

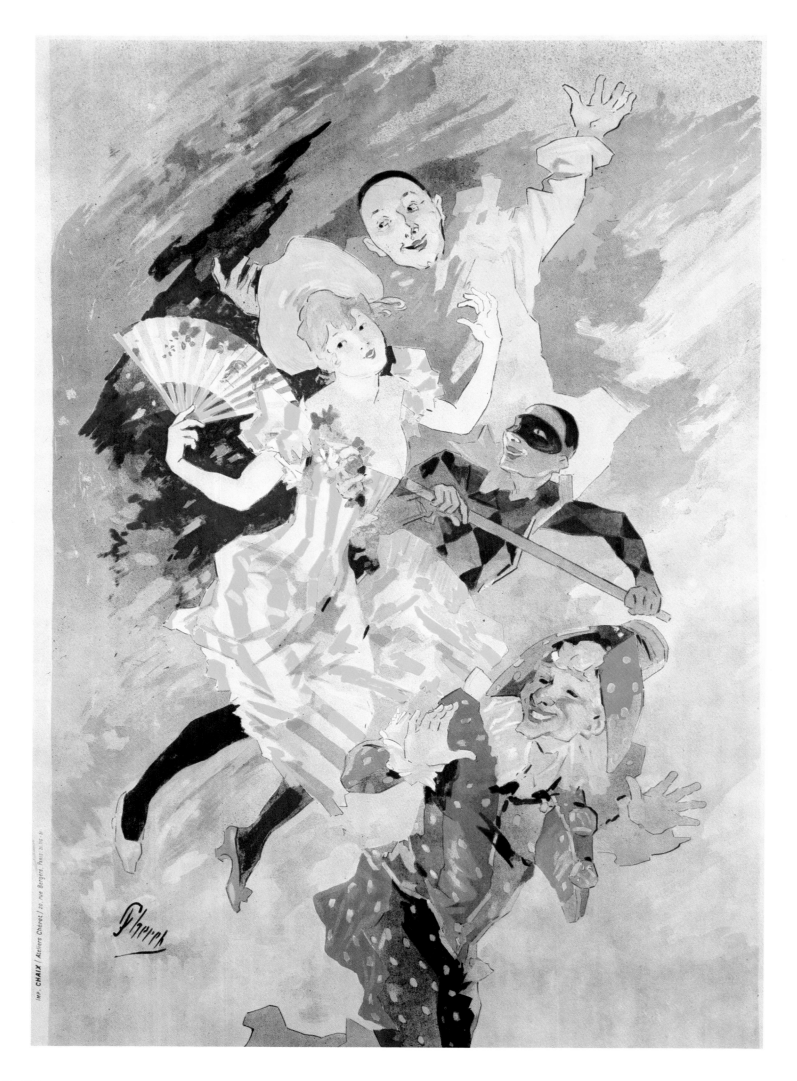

PLATE 2. No. 60.

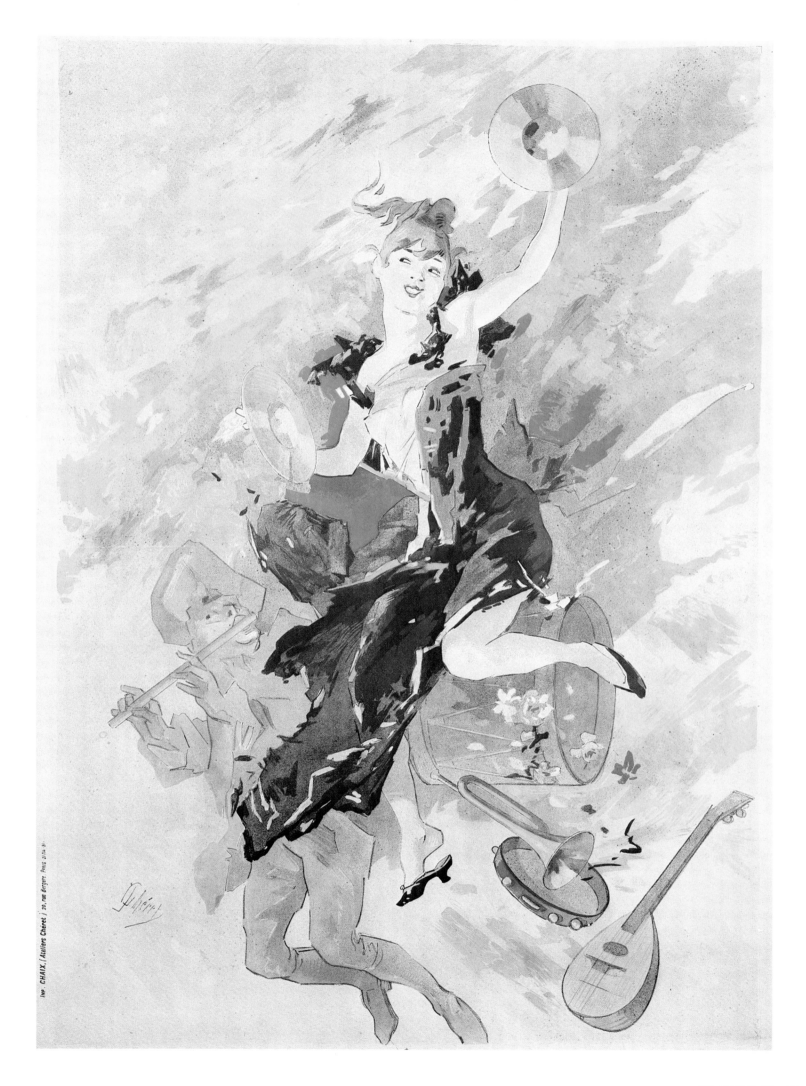

PLATE 3. No. 61.

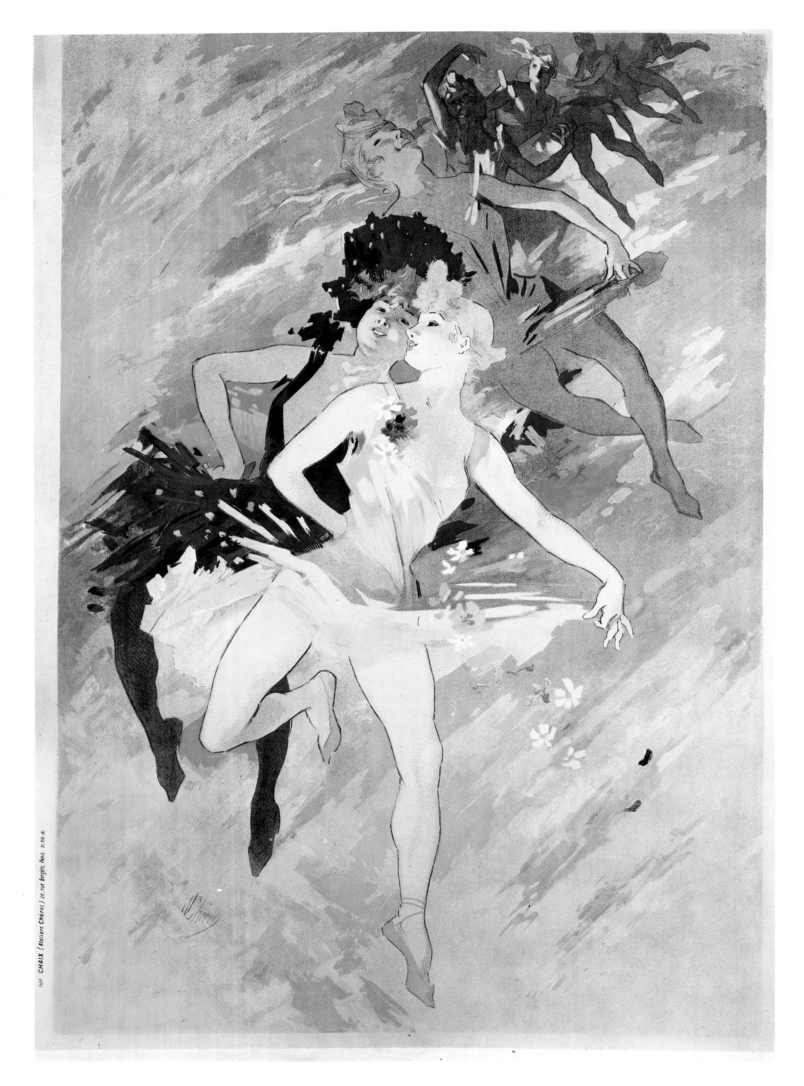

PLATE 4. No. 62.

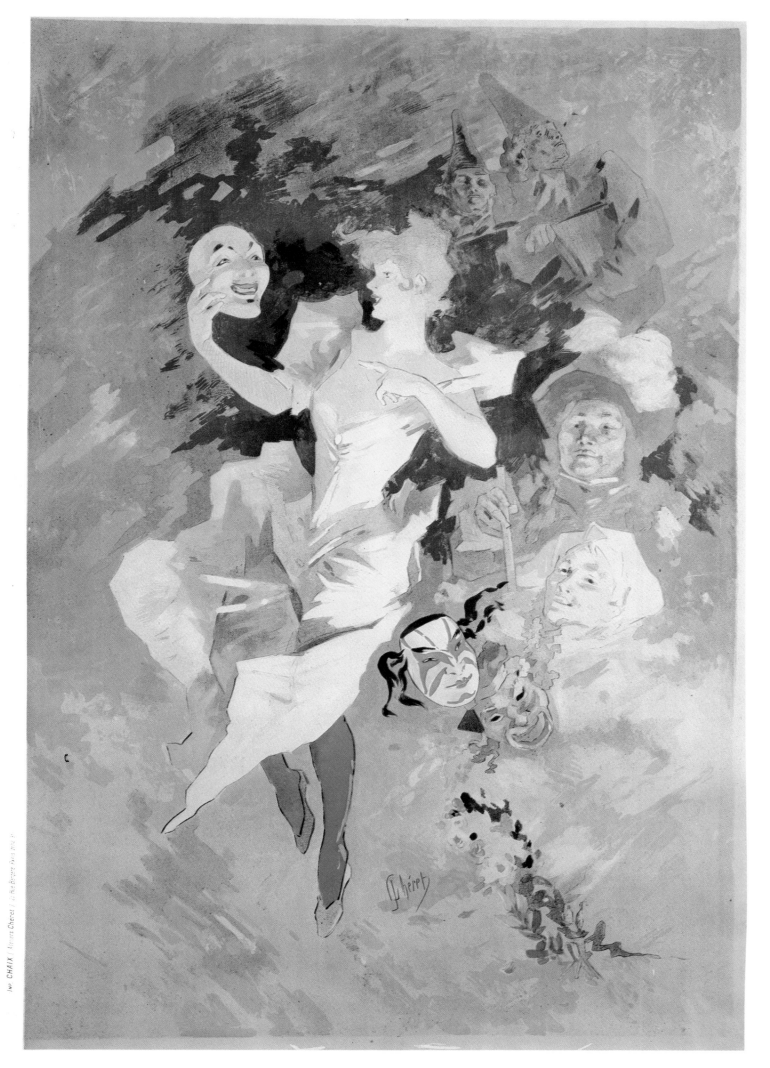

PLATE 5. **No. 63.**

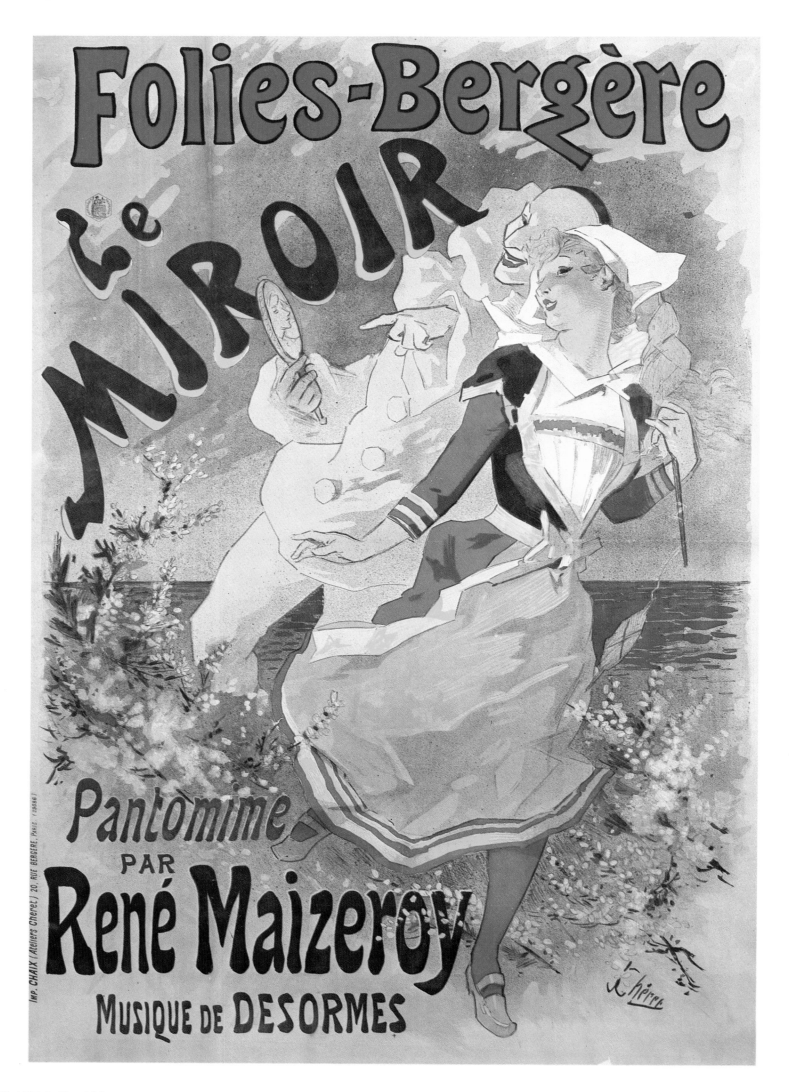

PLATE 6. No. 122.

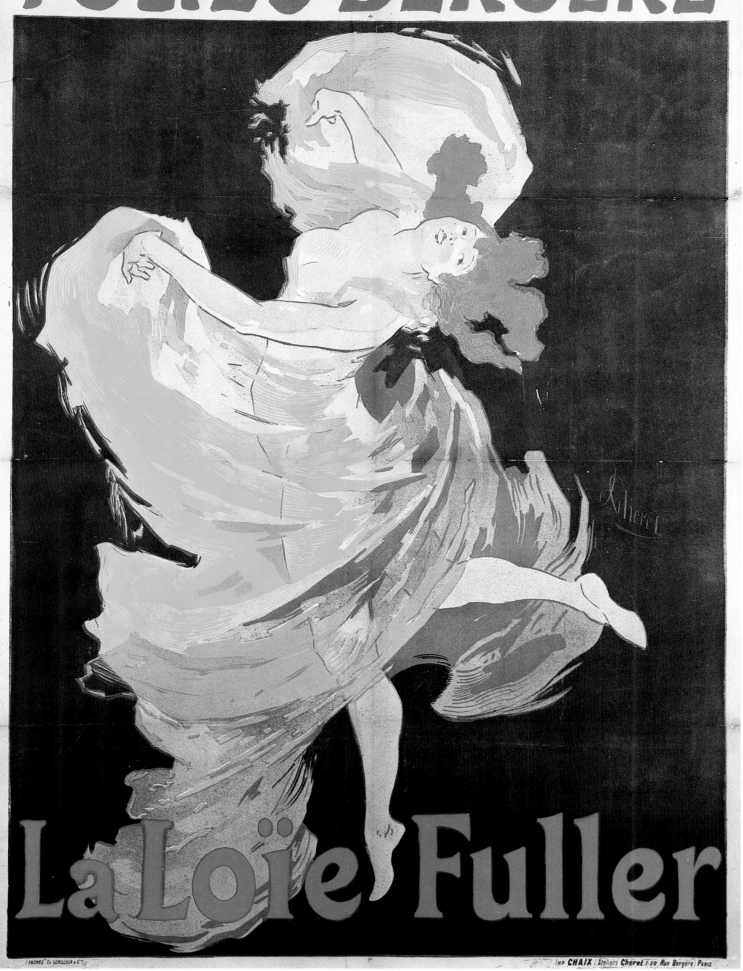

PLATE 7. No. 125.

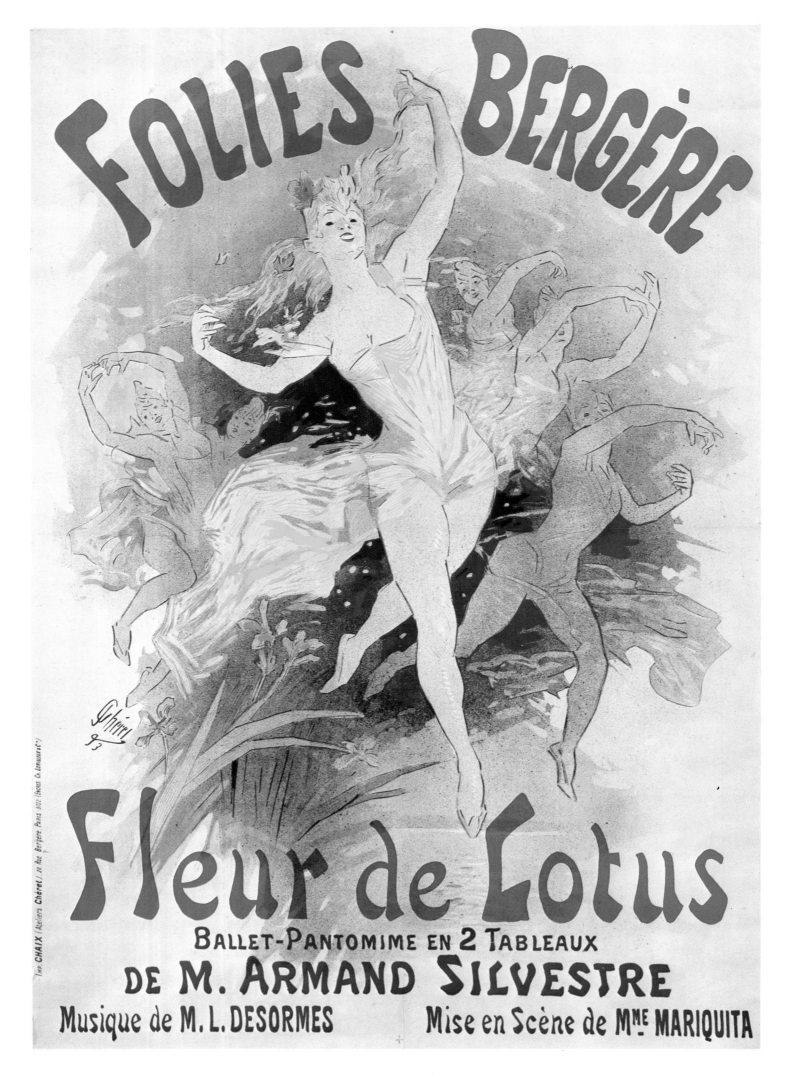

PLATE 8. No. 126.

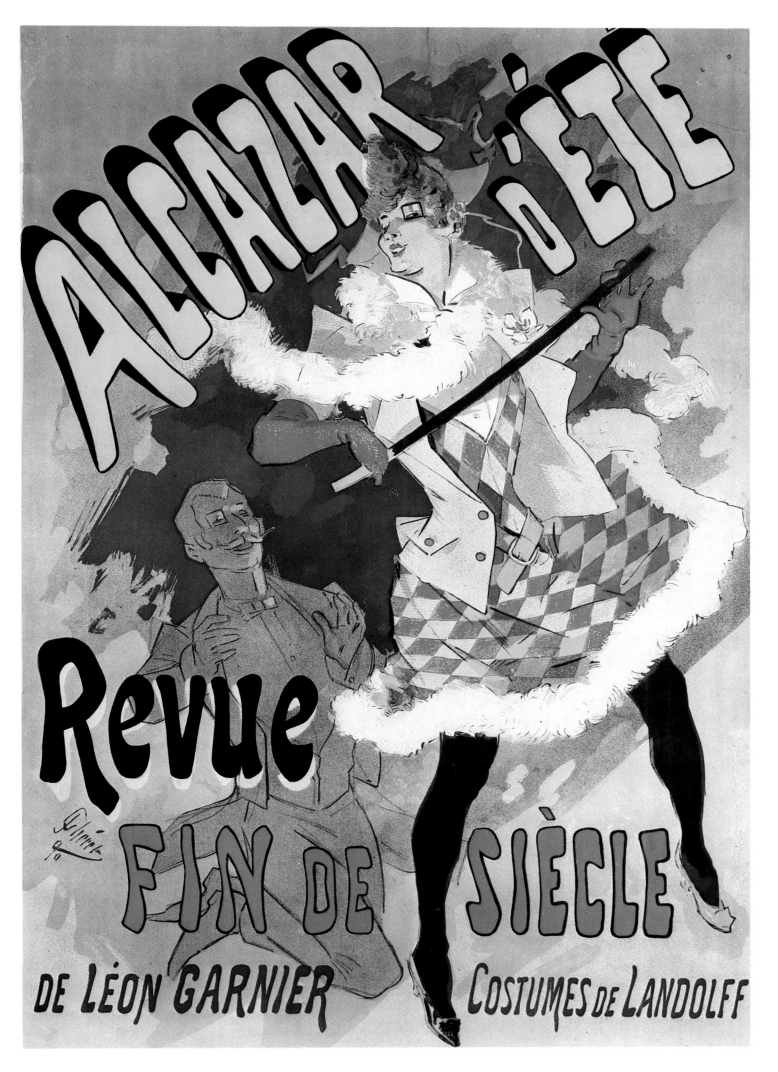

PLATE 9. No. 170.

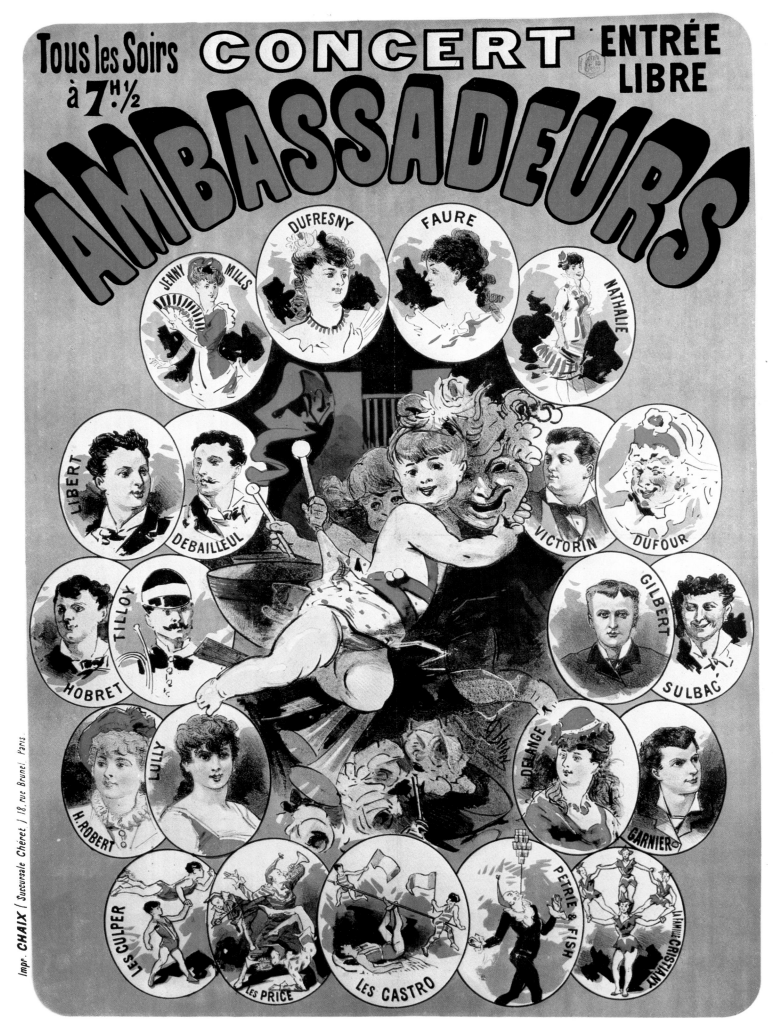

PLATE 10. No. 196.

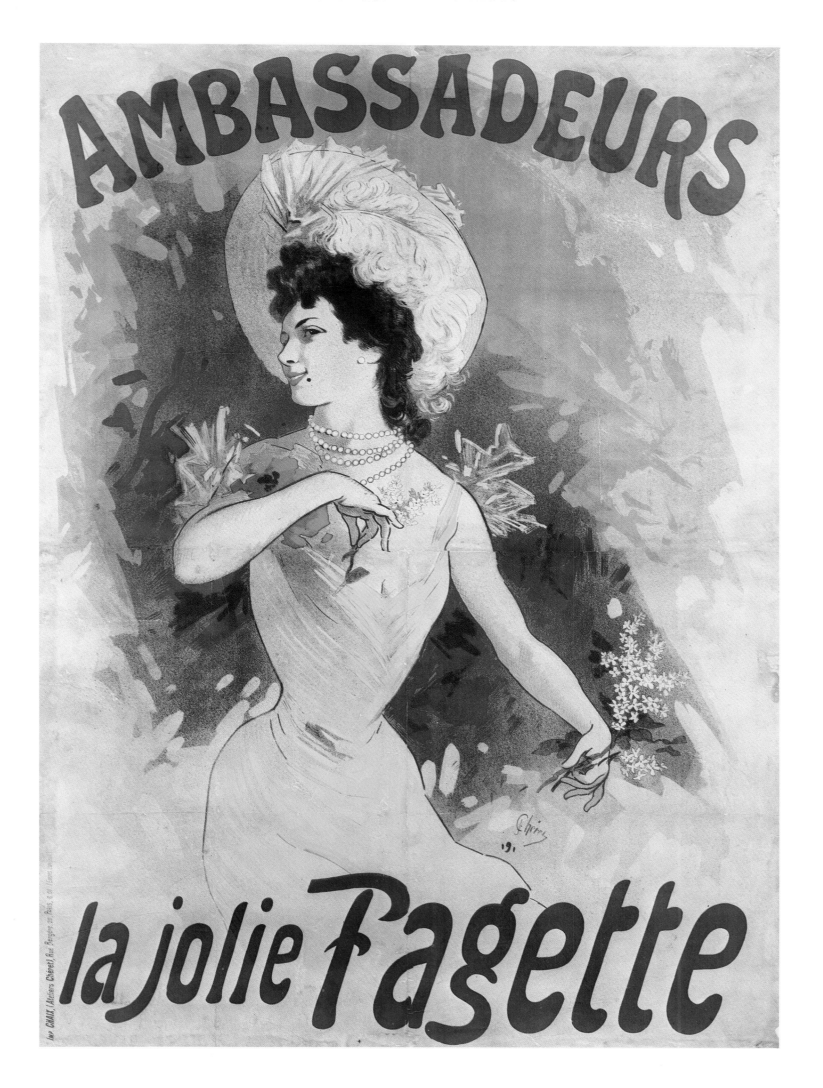

PLATE 11. No. 201.

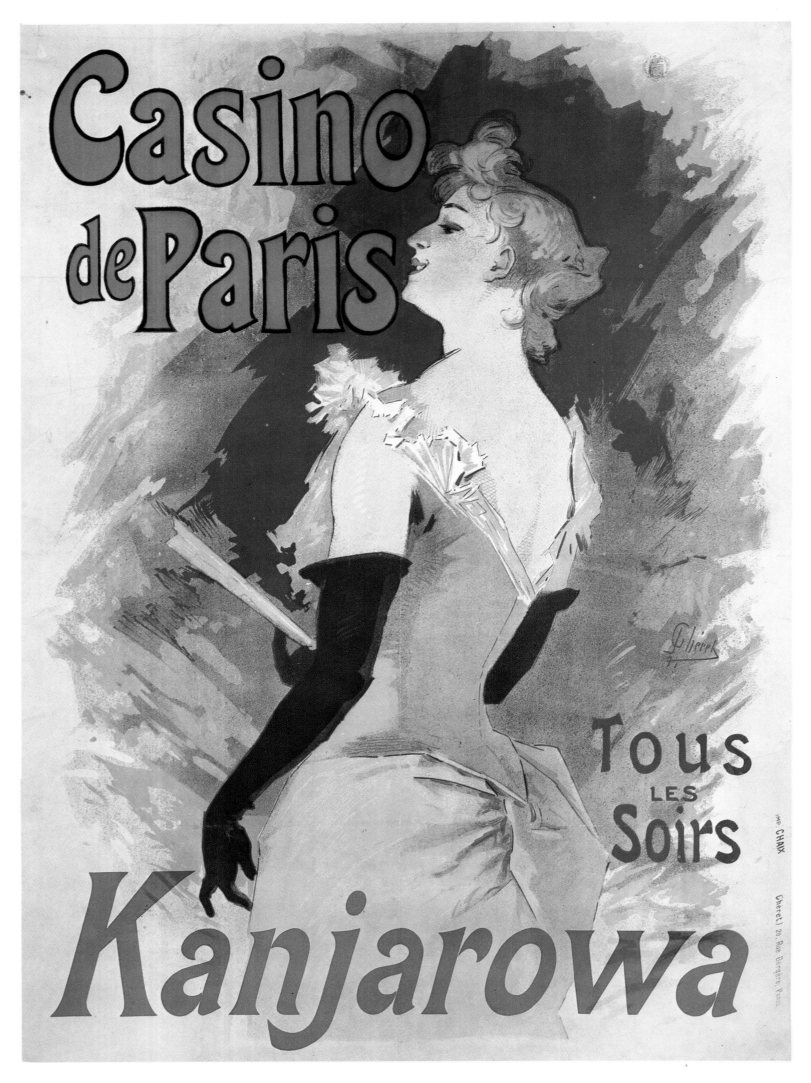

PLATE 12. No. 214.

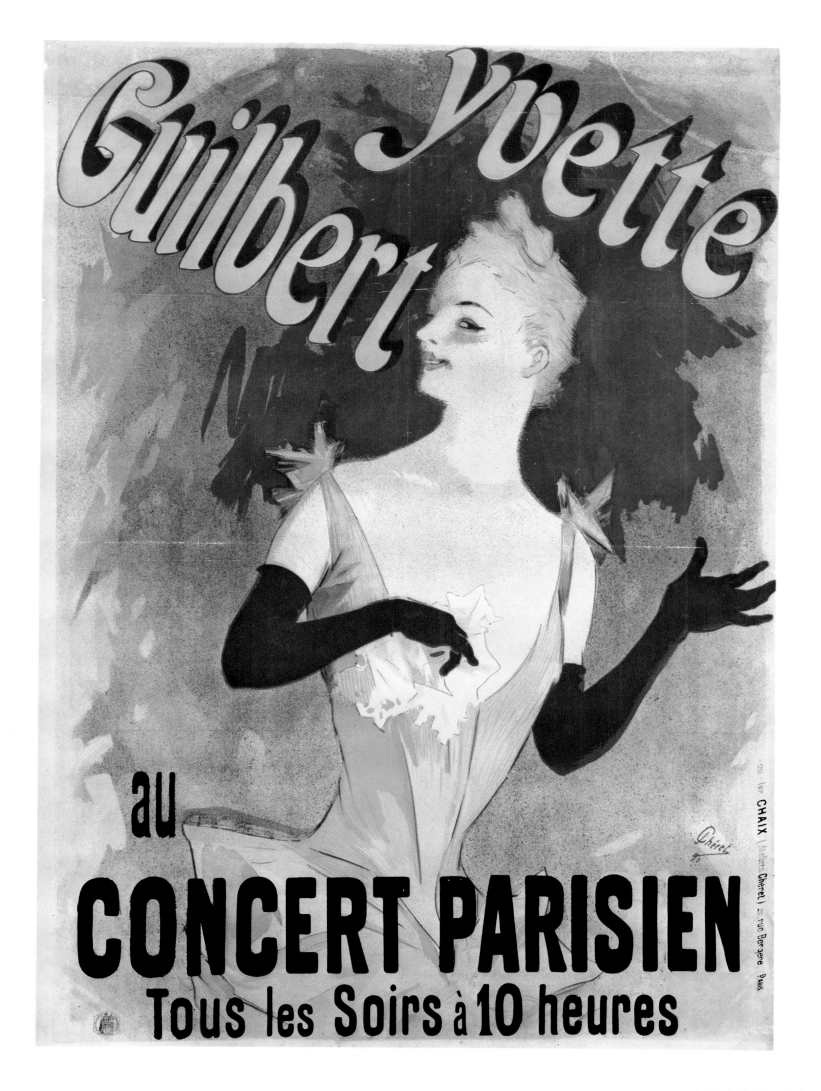

PLATE 13. No. 215.

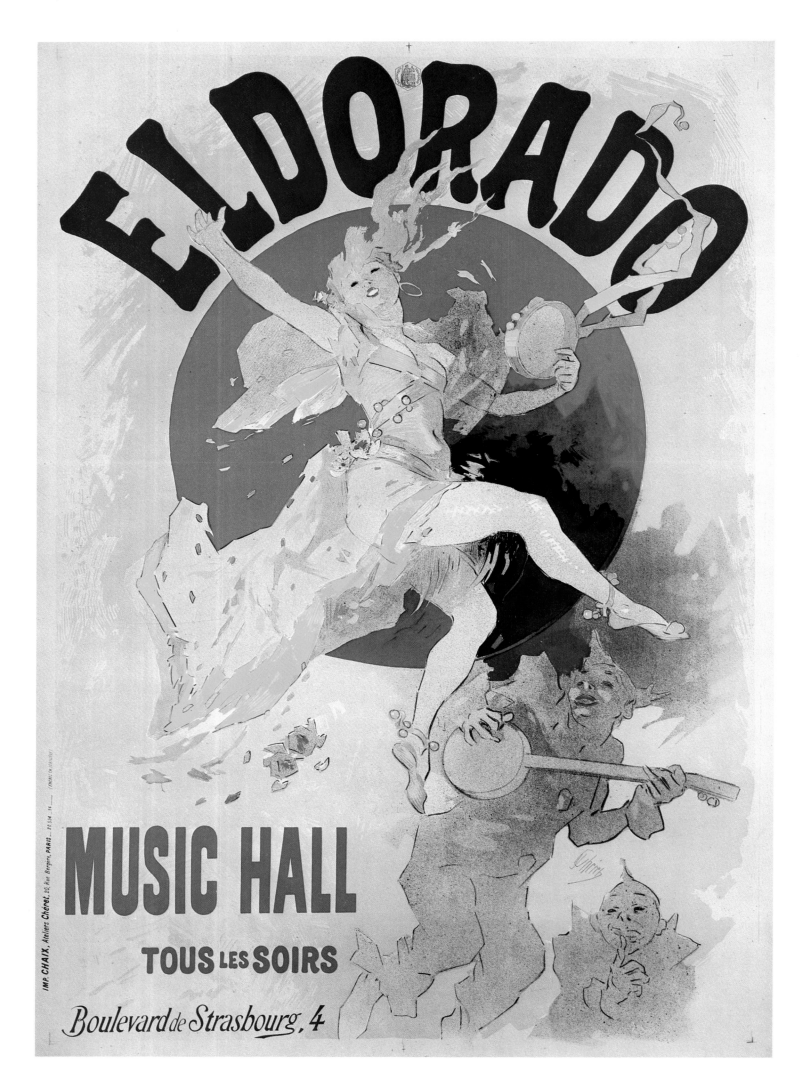

PLATE 14. No. 216.

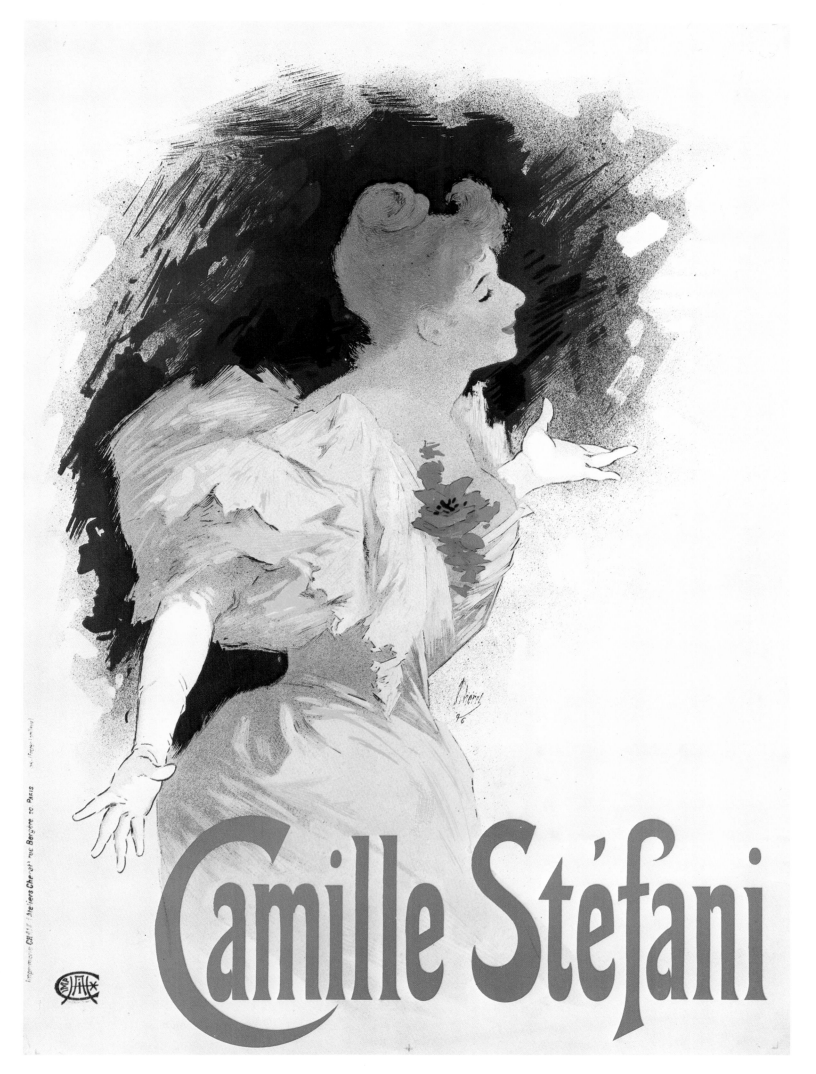

Camille Stéfani

PLATE 15. No. 219.

THÉÂTROPHONE

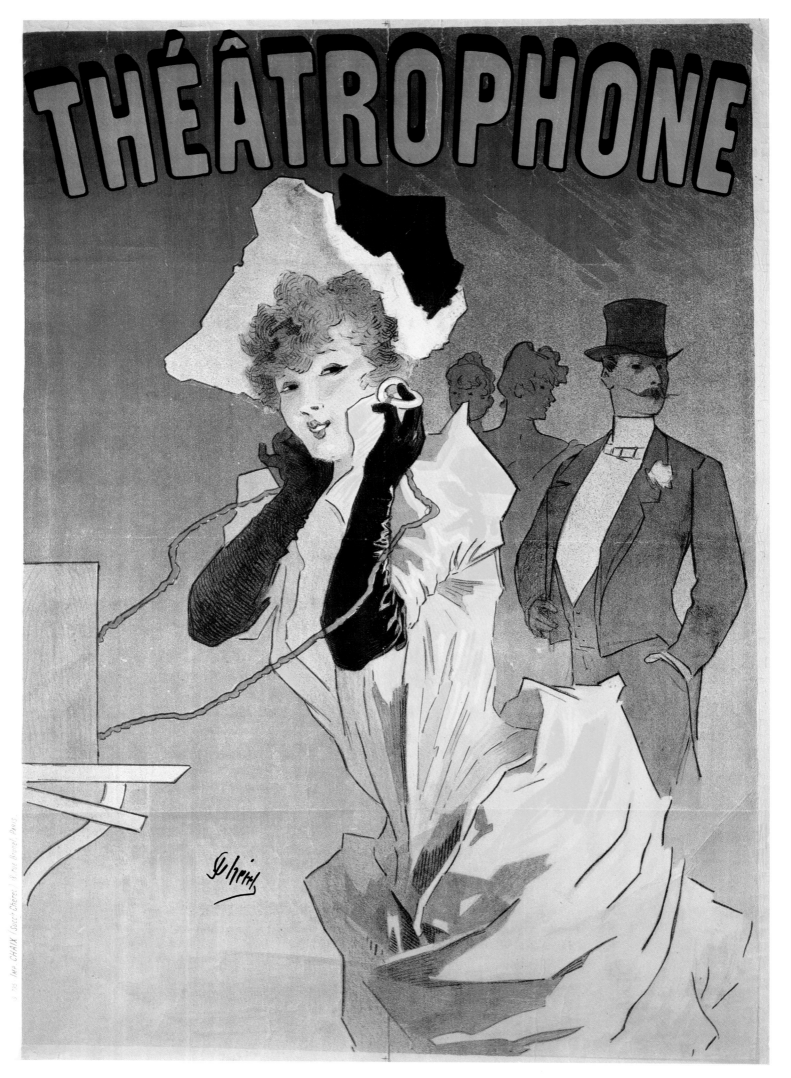

PLATE 16. No. 271.

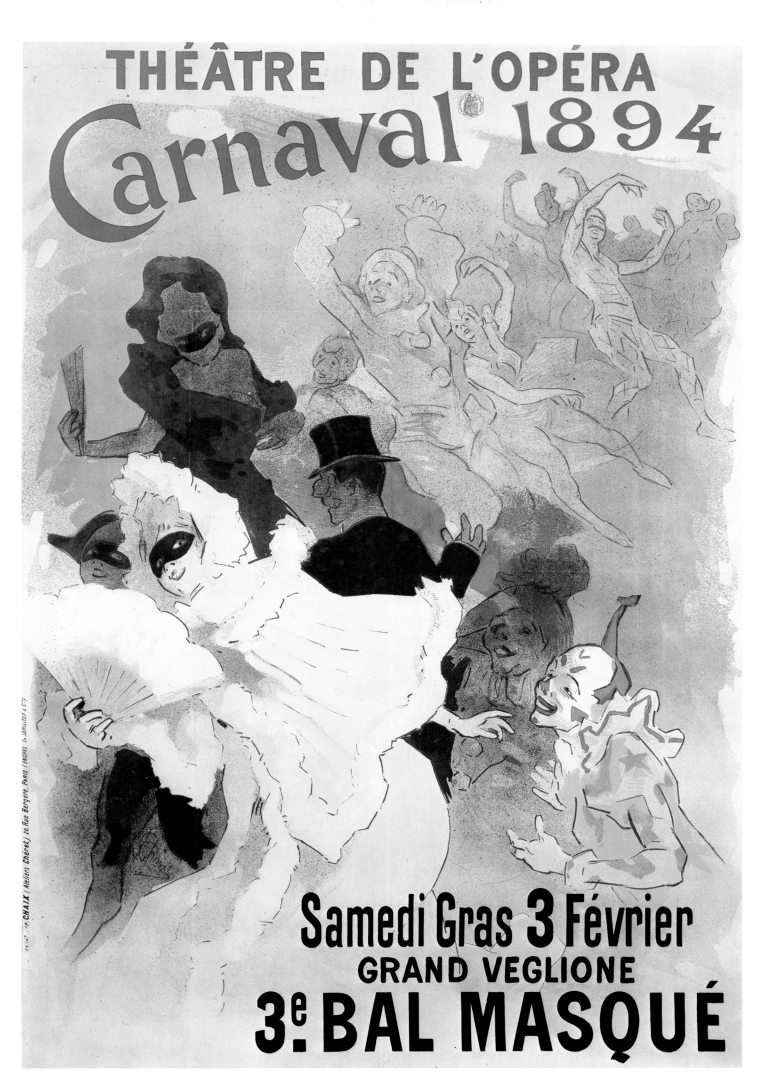

PLATE 17. No. 290.

PLATE 18. No. 312.

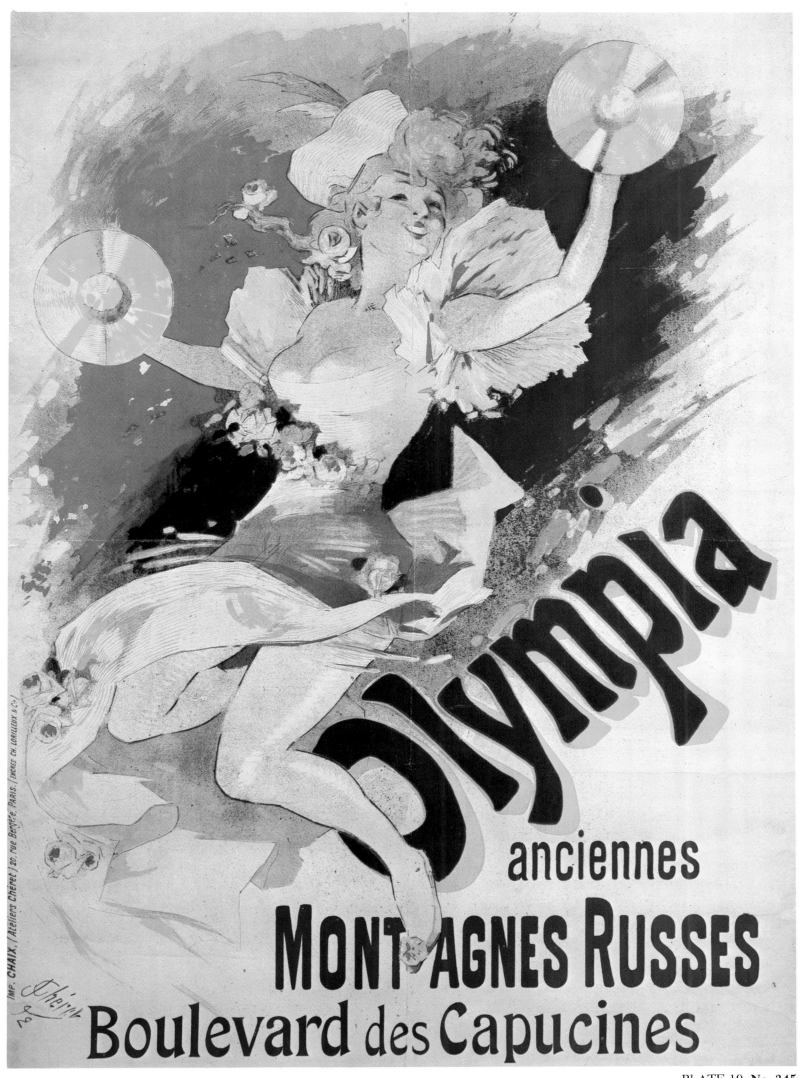

Olympia
anciennes
MONTAGNES RUSSES
Boulevard des Capucines

PLATE 19. No. 345.

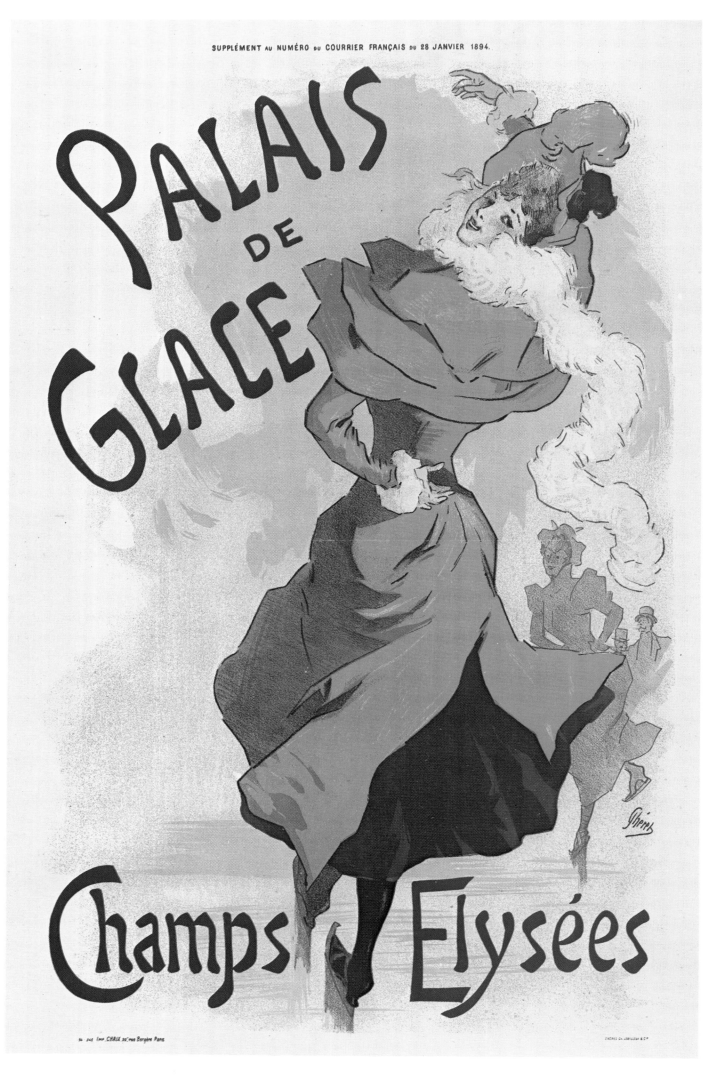

PLATE 20. No. 365.

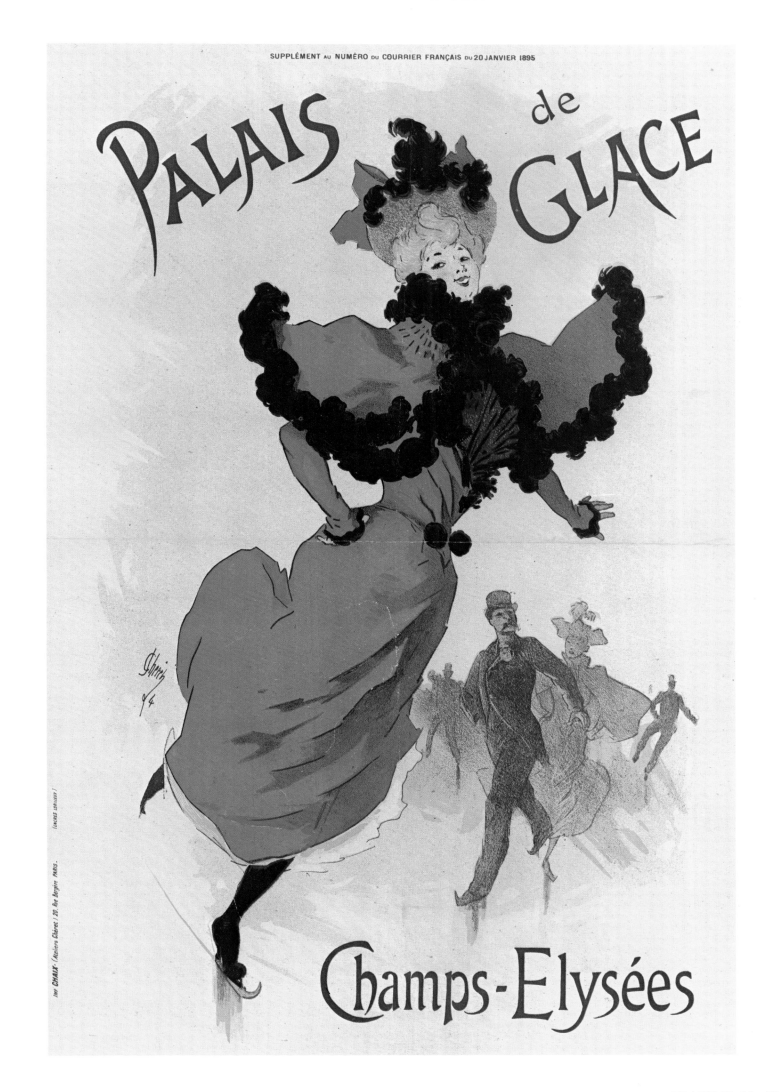

PLATE 21. No. 367.

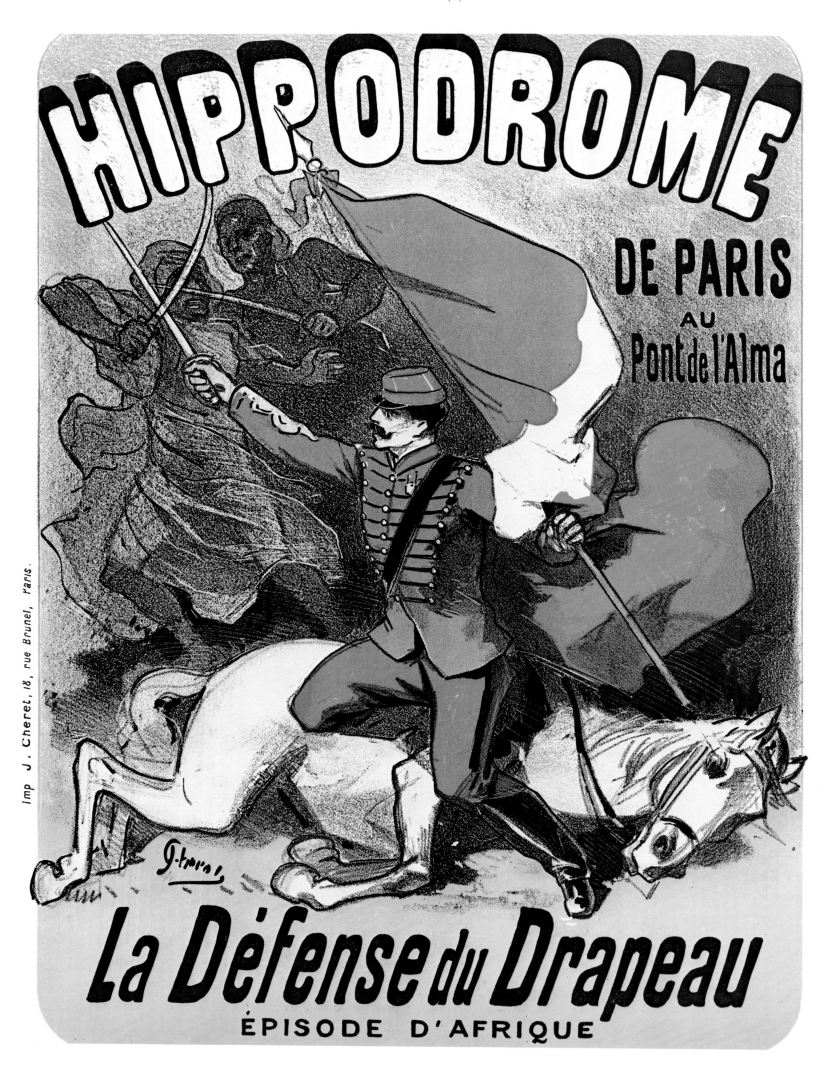

PLATE 22. No. 377.

PLATE 23. No. 465.

PLATE 24. No. 471.

PLATE 25. No. 519.

PLATE 26. No. 520.

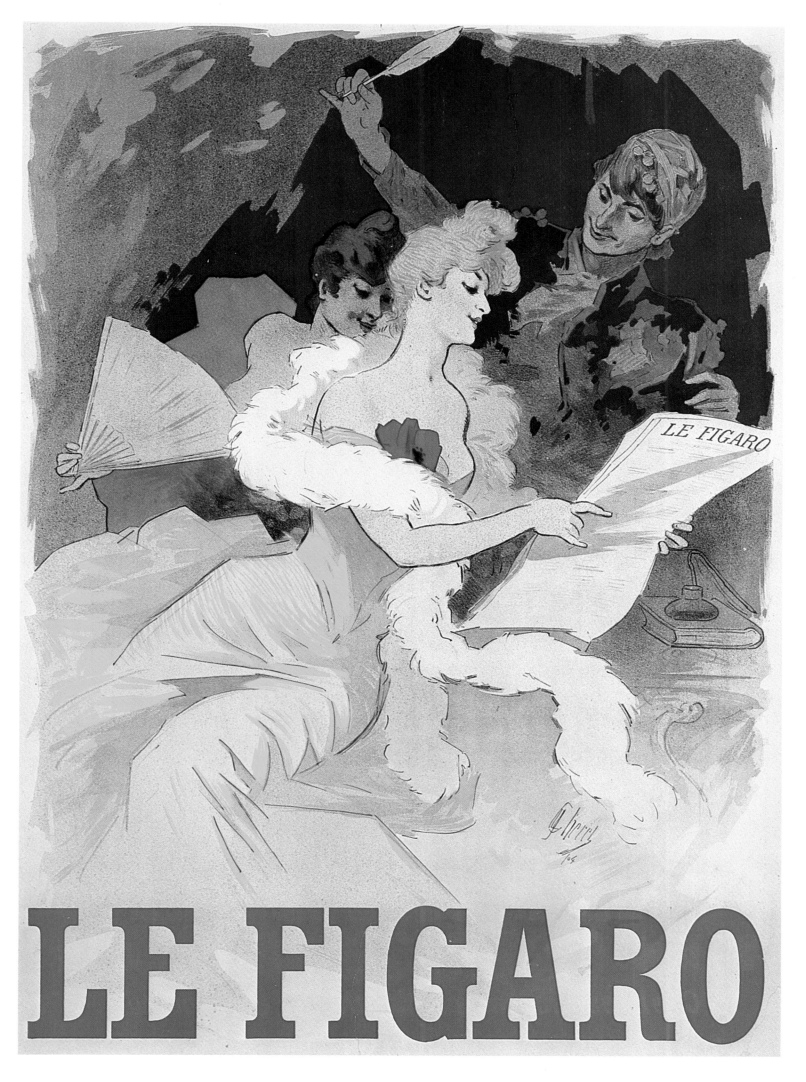

LE FIGARO

PLATE 27. **No. 571.**

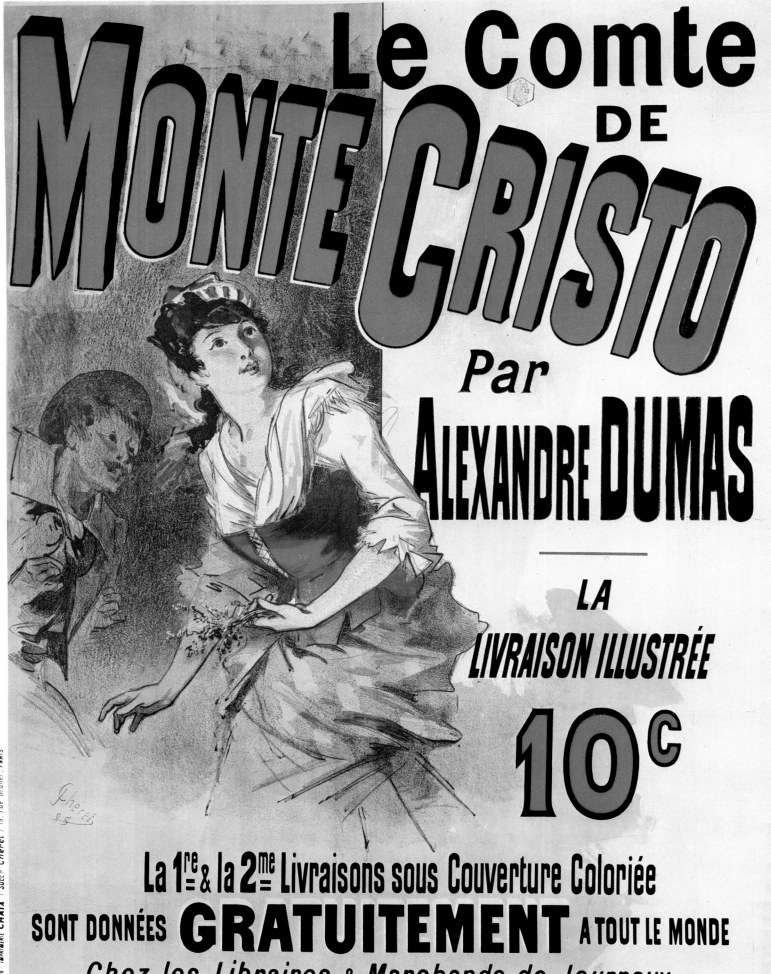

PLATE 28. No. 605.

AUX BUTTES CHAUMONT

Jouets

et OBJETS POUR ÉTRENNES

Boulevard de la Villette
à l'Angle du Faubourg St Martin

PLATE 29. No. 699.

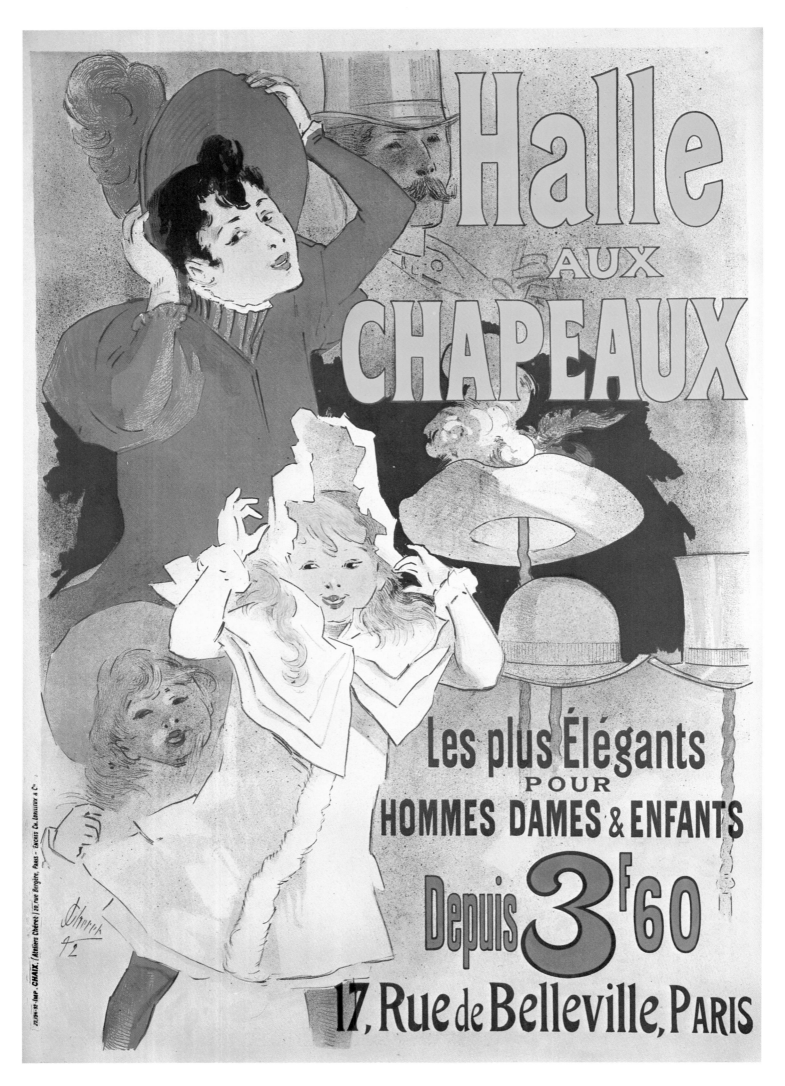

PLATE 30. No. 830.

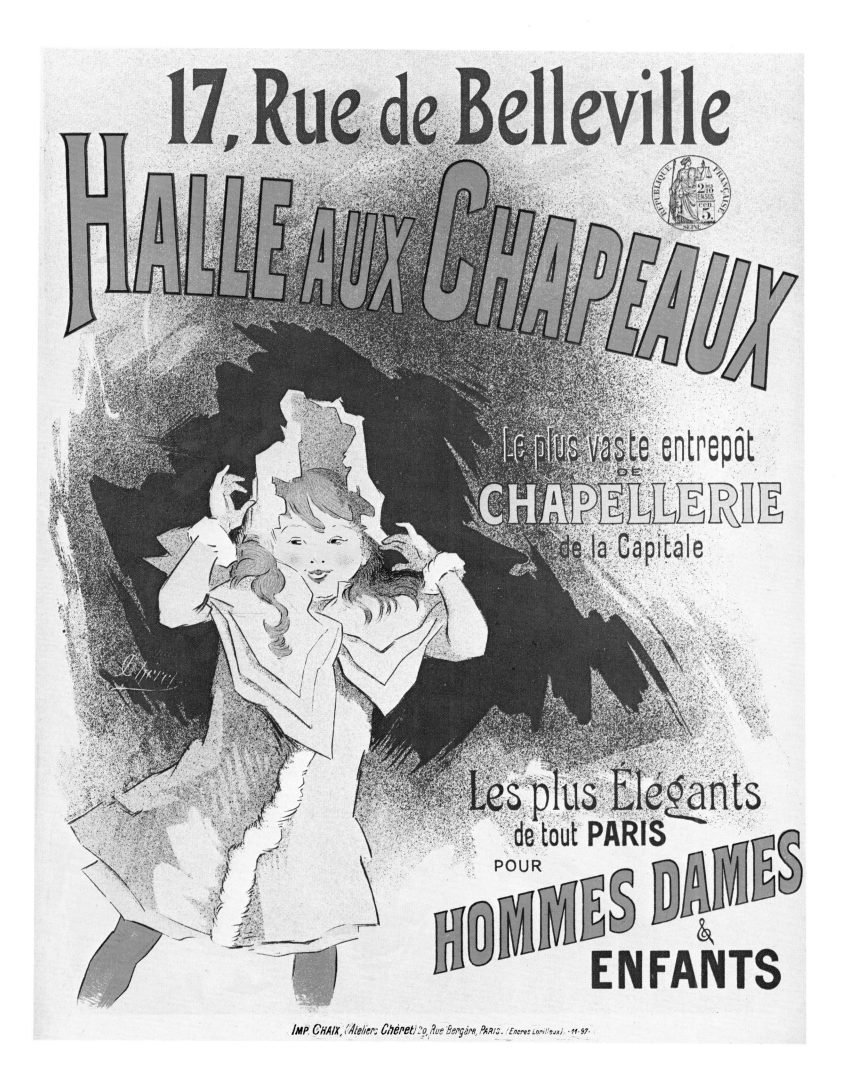

PLATE 31. No. 835.

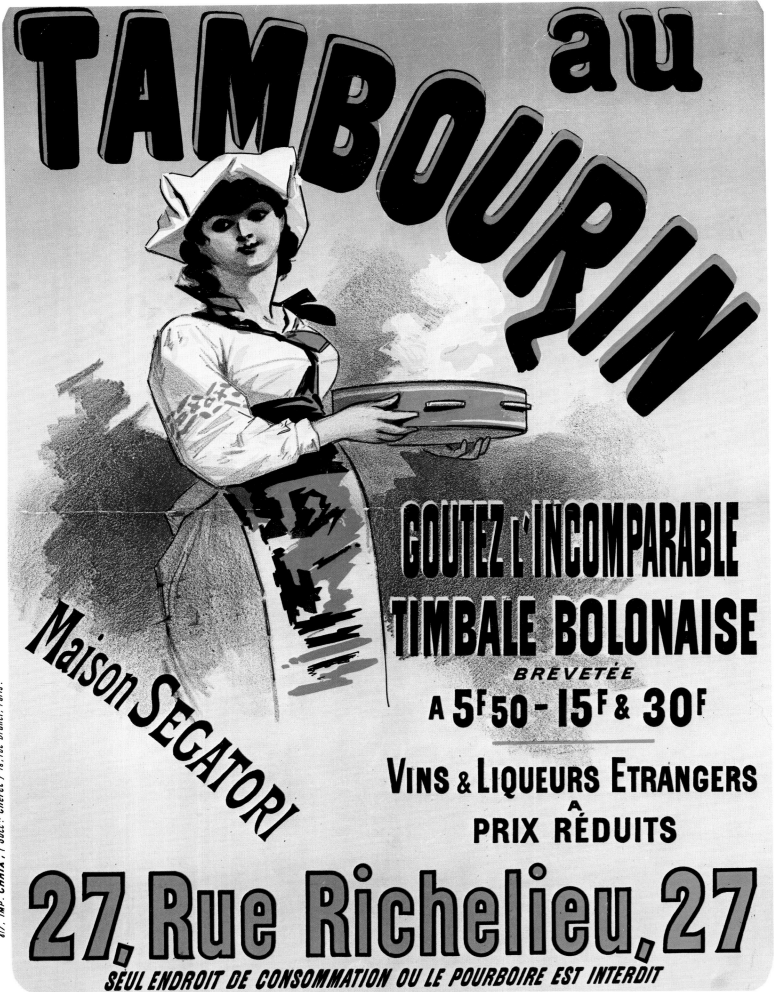

AU TAMBOURIN

Maison SEGATORI

GOUTEZ L'INCOMPARABLE
TIMBALE BOLONAISE
BREVETÉE
A 5F 50 - 15F & 30F

VINS & LIQUEURS ETRANGERS
A
PRIX RÉDUITS

27, Rue Richelieu, 27

SEUL ENDROIT DE CONSOMMATION OU LE POURBOIRE EST INTERDIT

817. Imp. CHAIX, (Succ.le Chéret) 18, rue Brunel, Paris.

PLATE 32. No. 844.

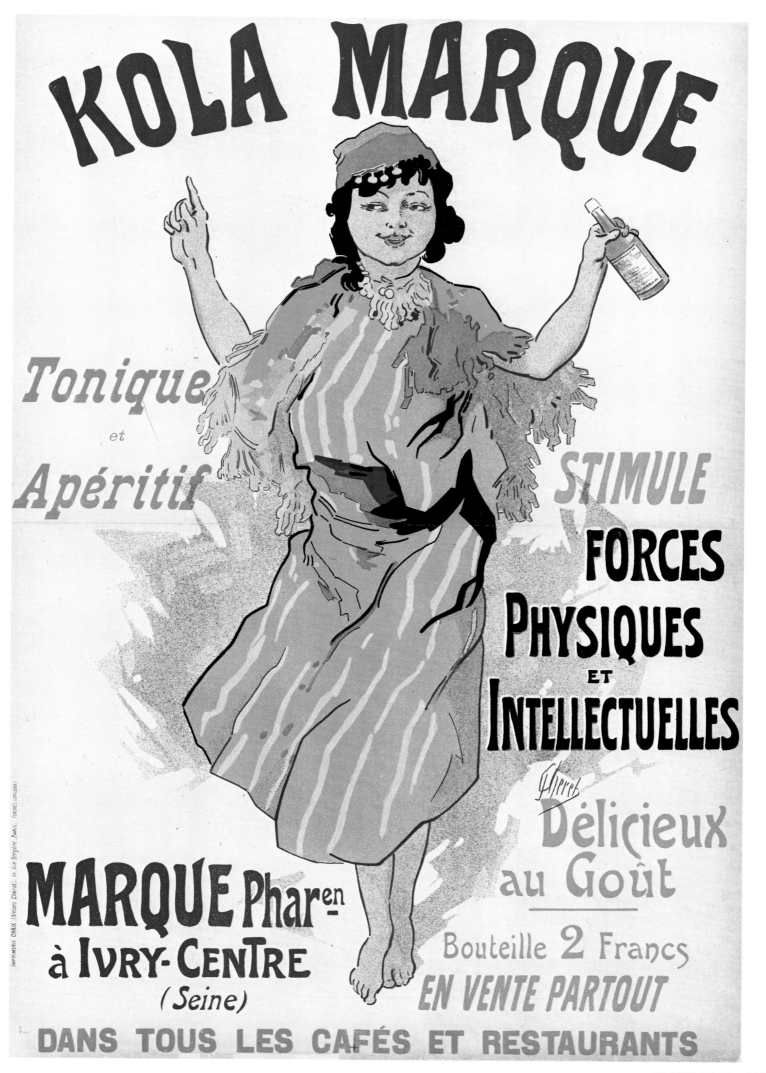

PLATE 33. No. 878.

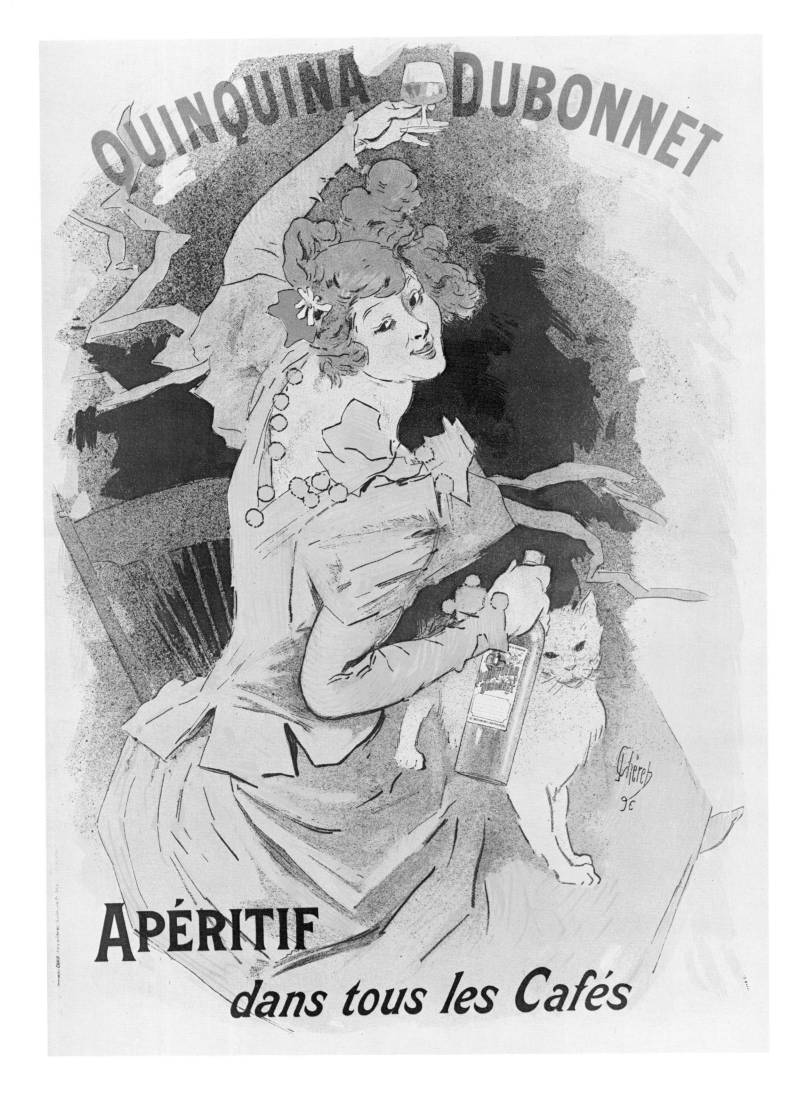

PLATE 34. No. 881.

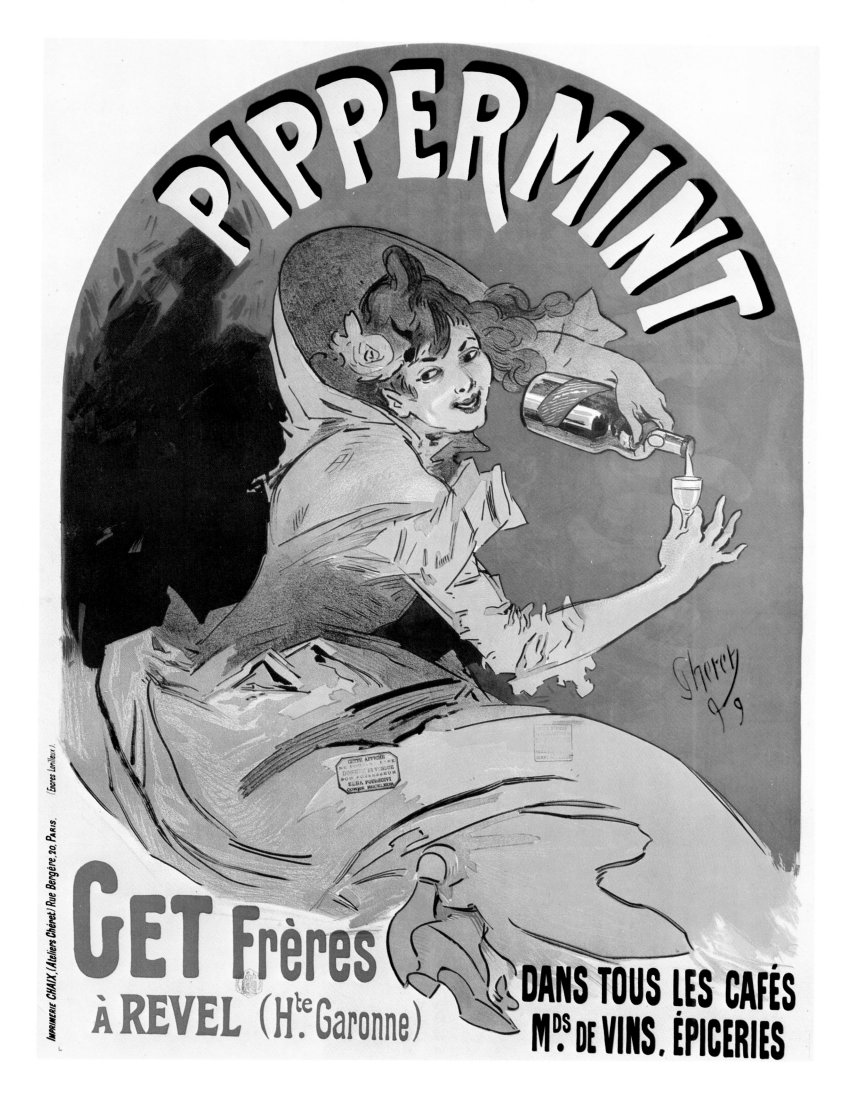

PLATE 35. No. 883.

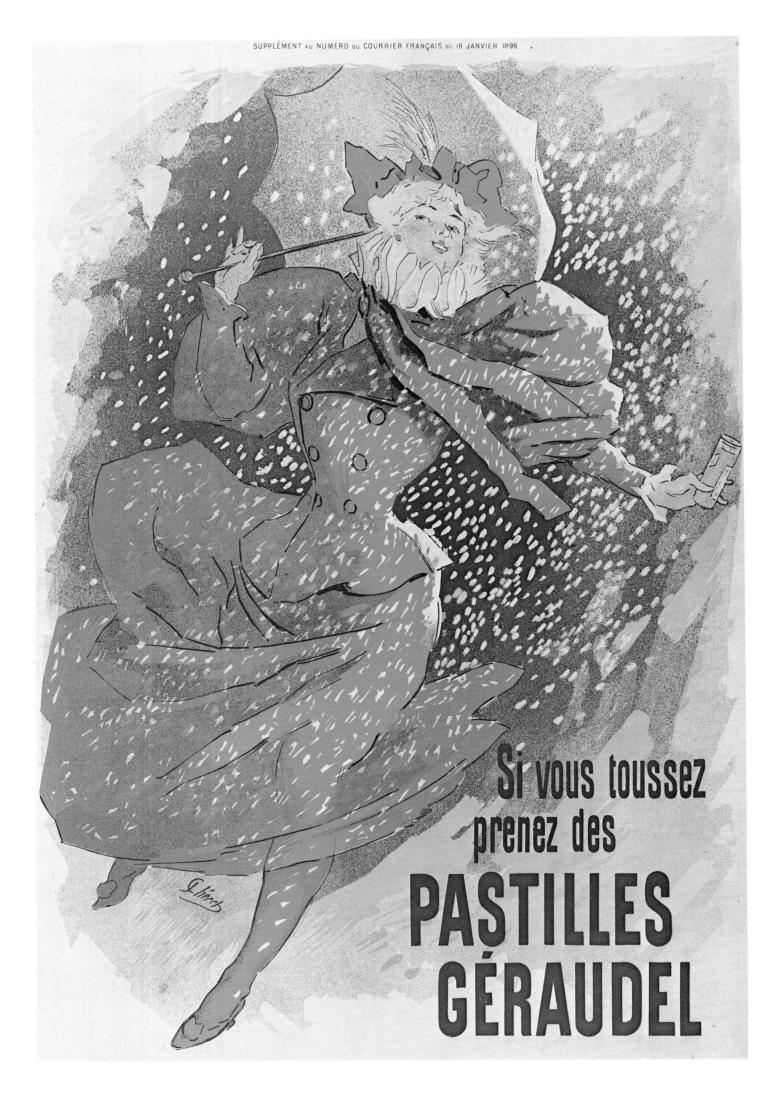

PLATE 36. No. 911.

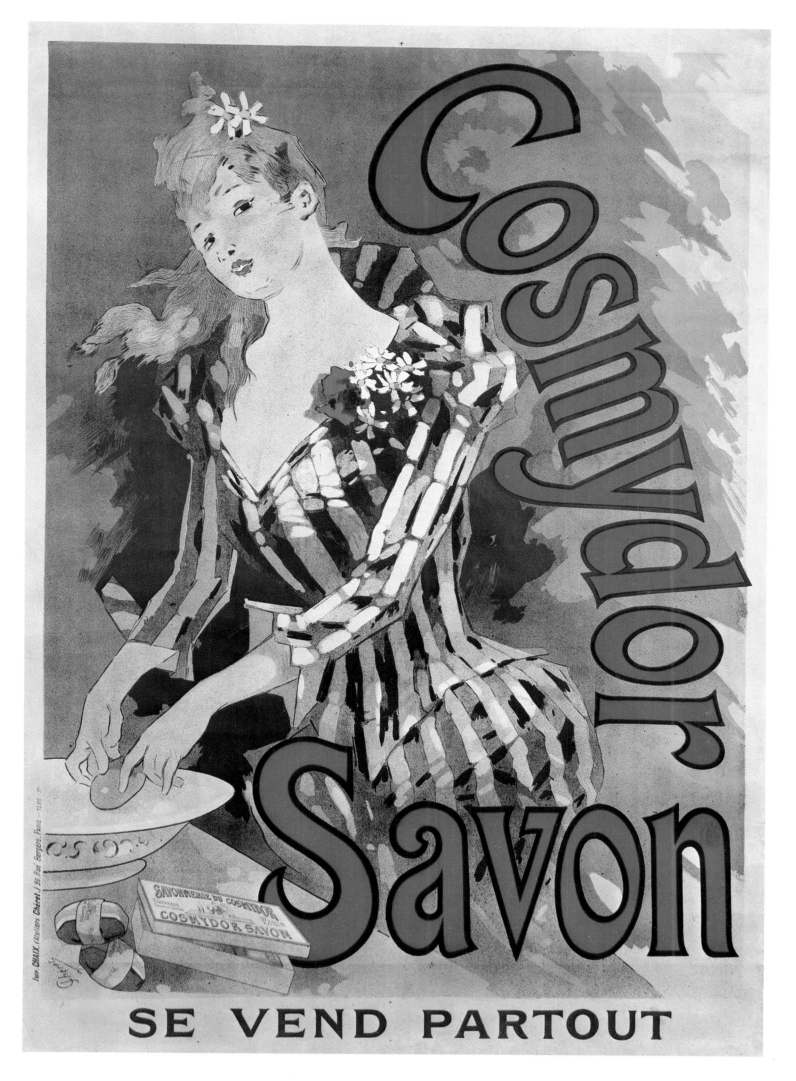

PLATE 37. **No. 937.**

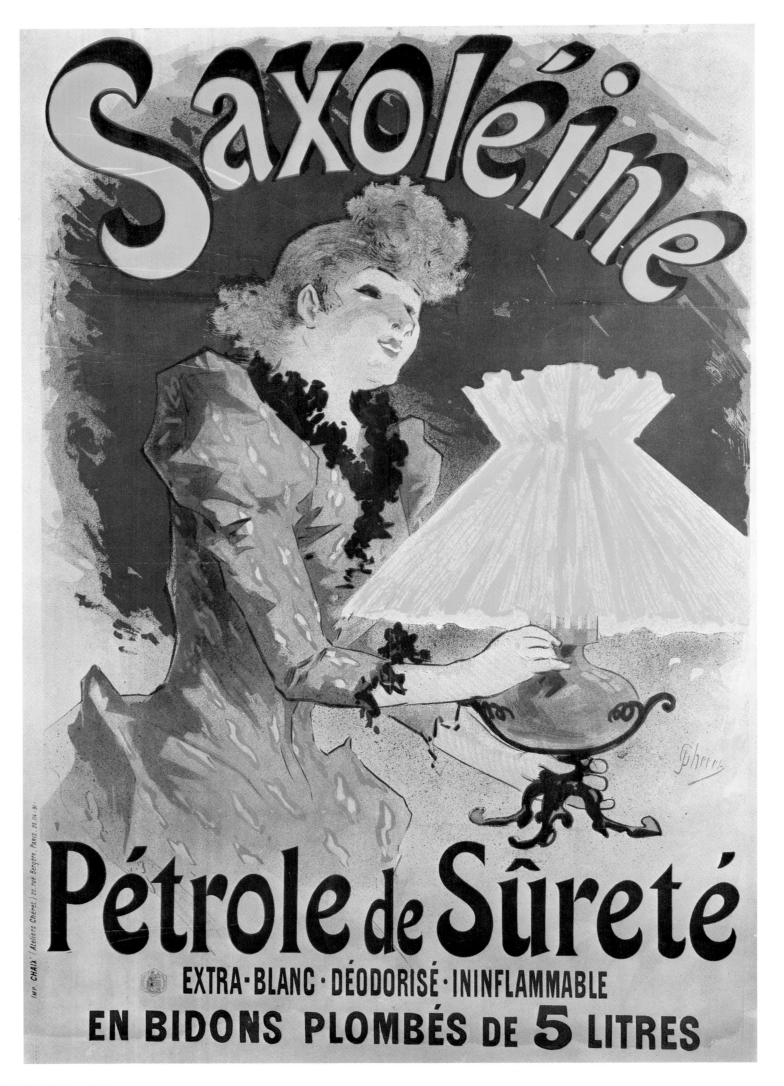

PLATE 38. No. 945.

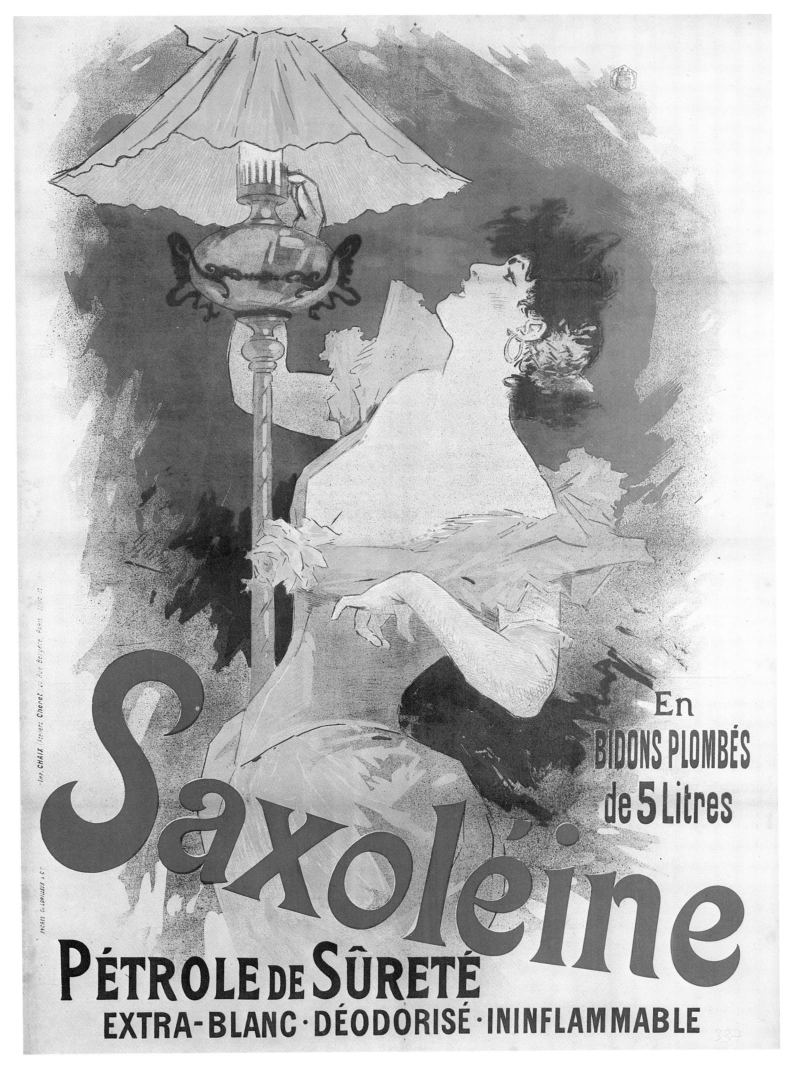

PLATE 39. No. 946.

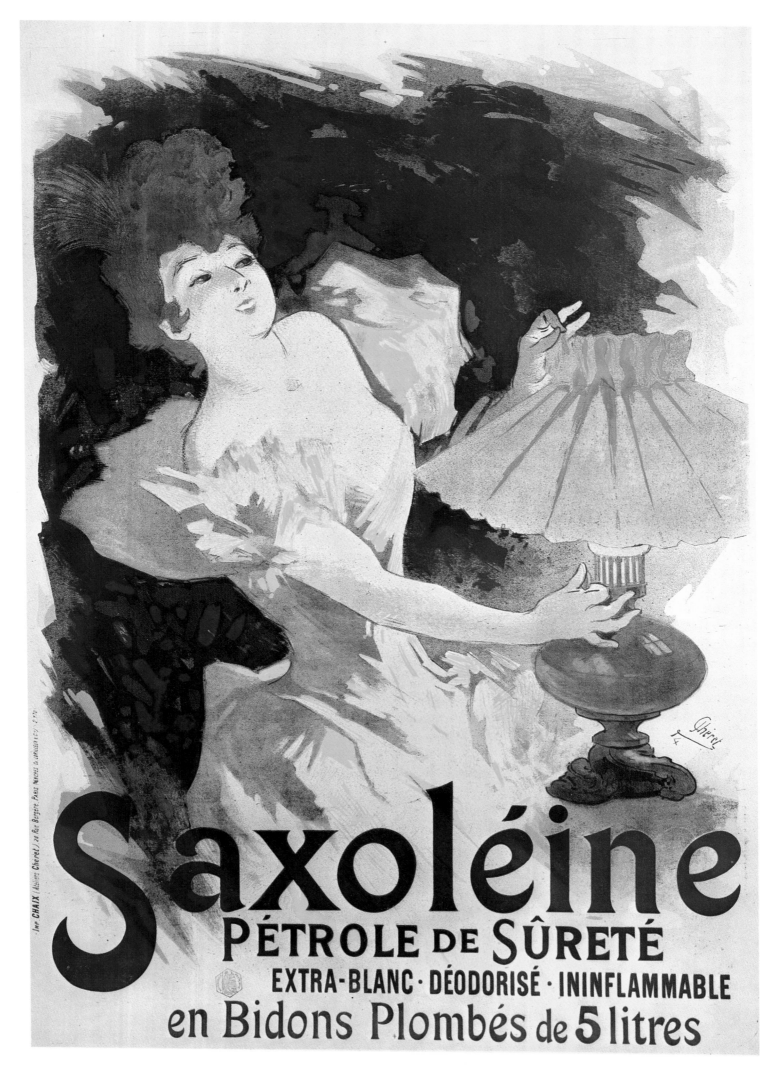

PLATE 40. No. 948.

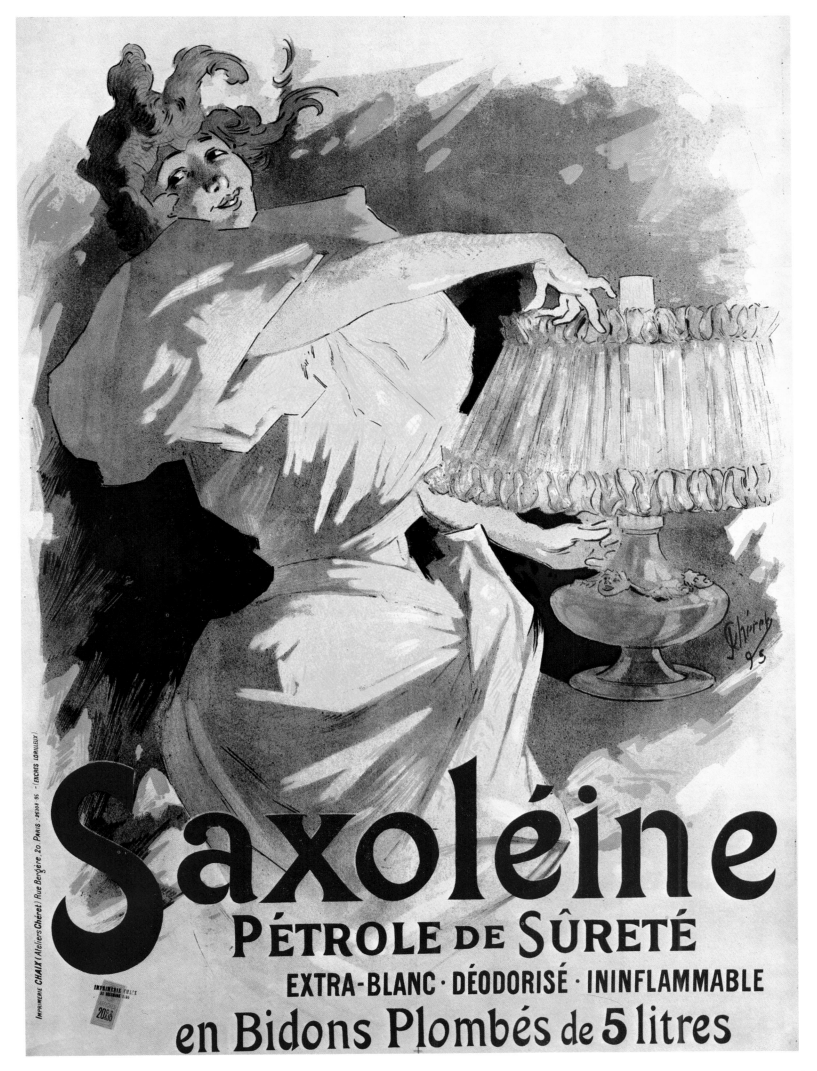

Saxoléine

PÉTROLE DE SÛRETÉ

EXTRA-BLANC · DÉODORISÉ · ININFLAMMABLE

en Bidons Plombés de 5 litres

PLATE 41. No. 953.

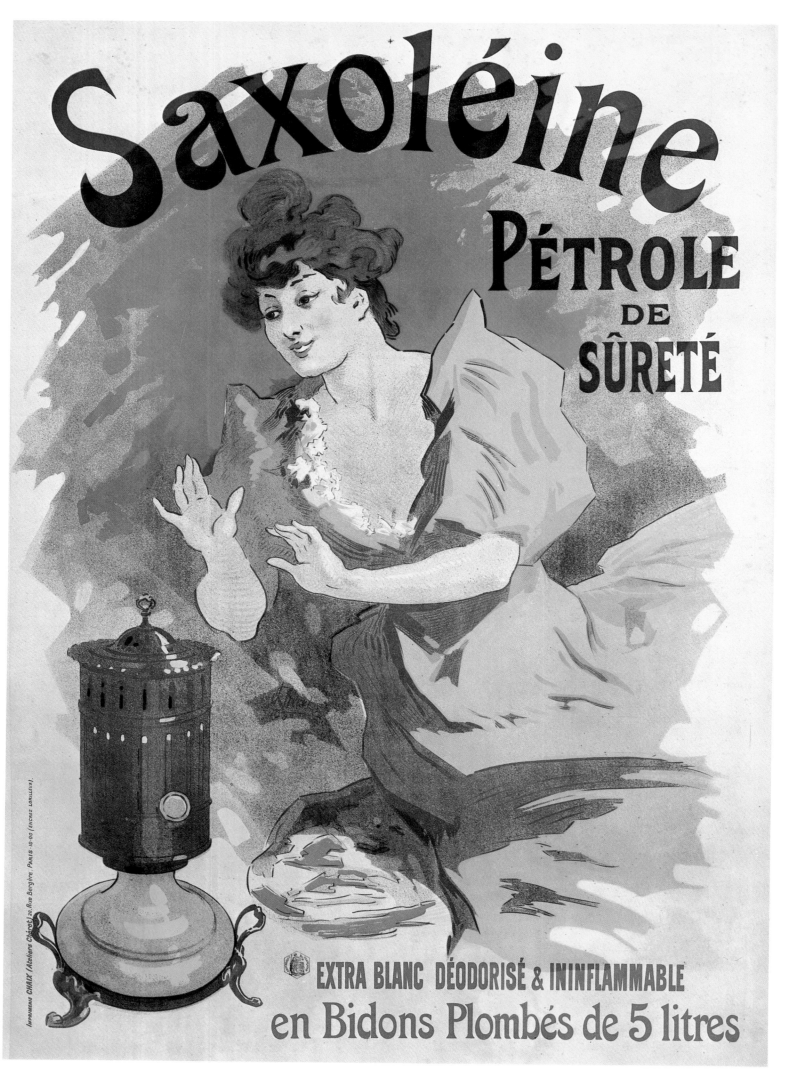

PLATE 42. No. 957.

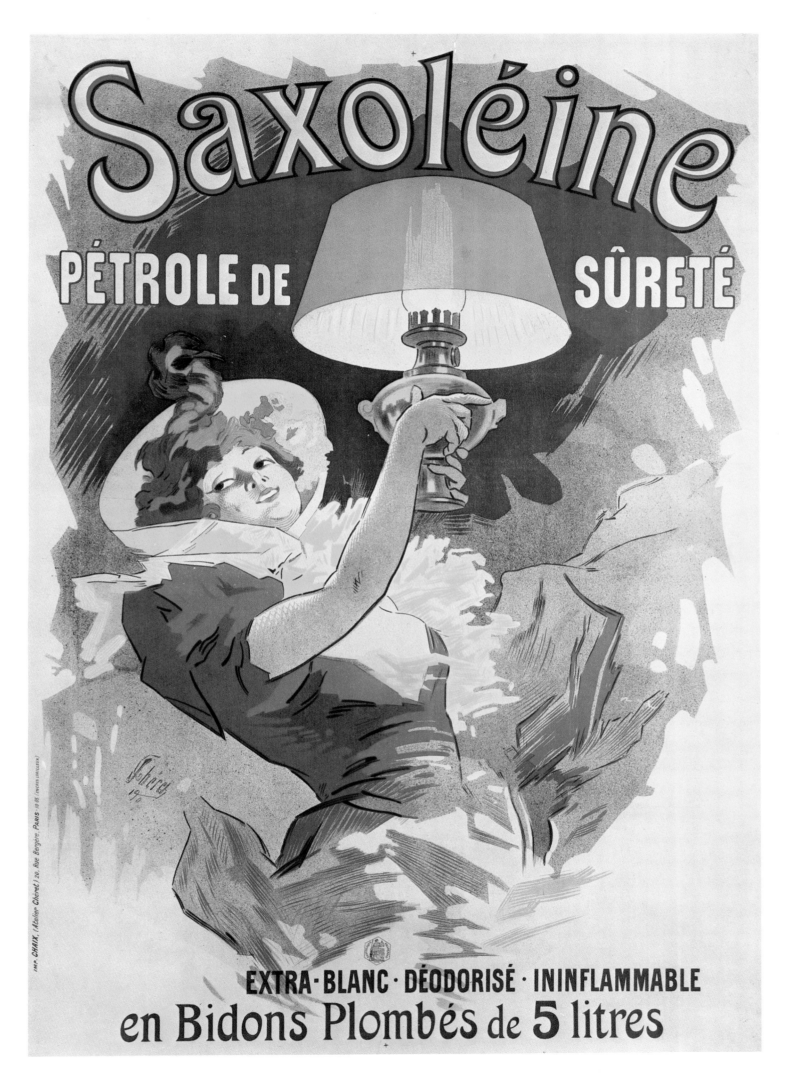

PLATE 43. No. 958.

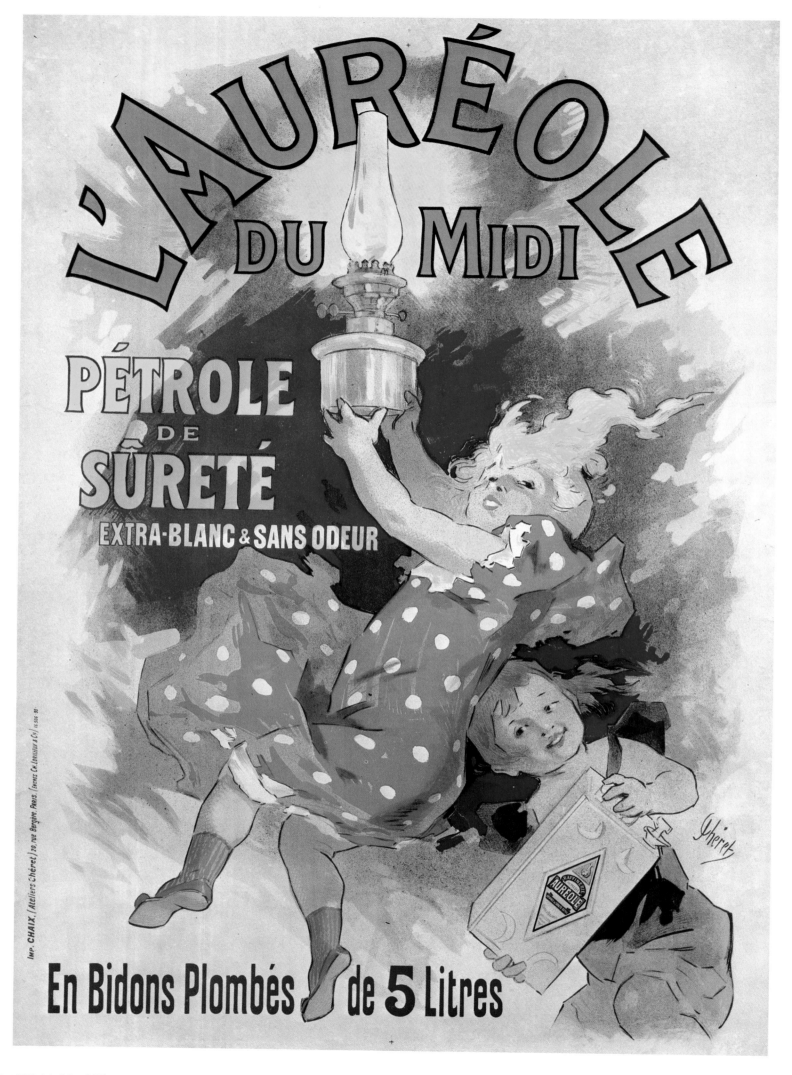

PLATE 44. No. 975.

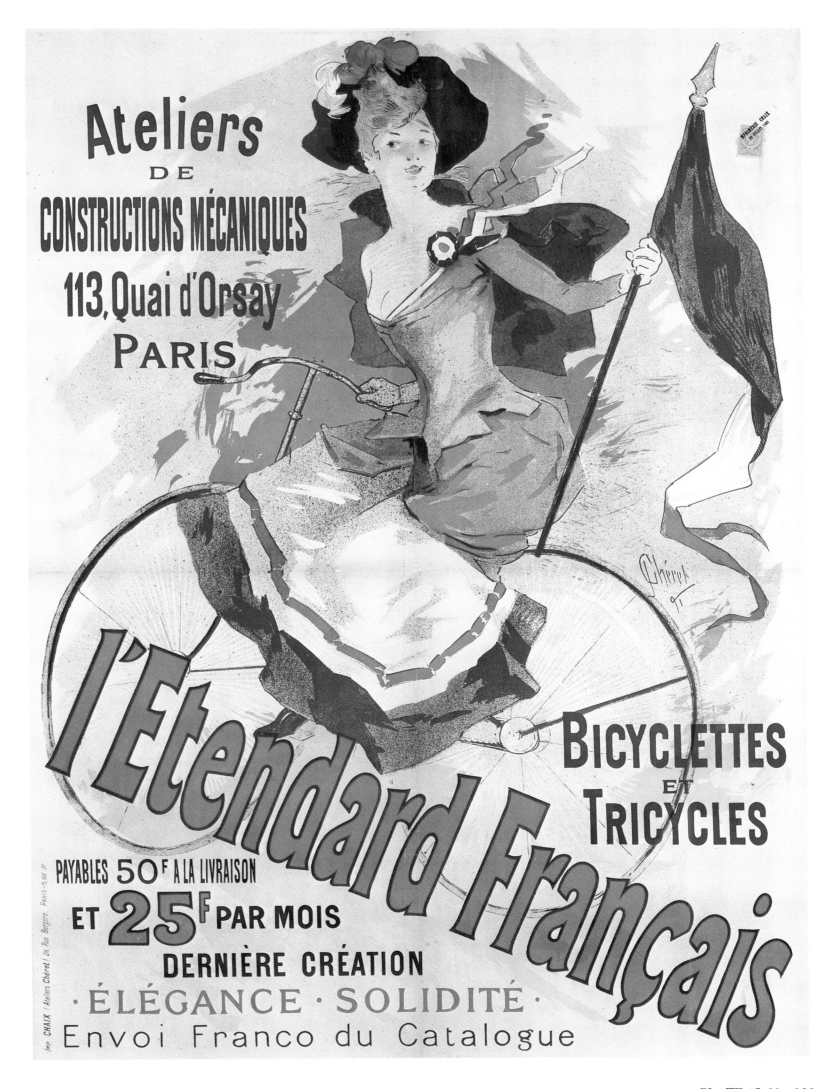

PLATE 45. No. 998.

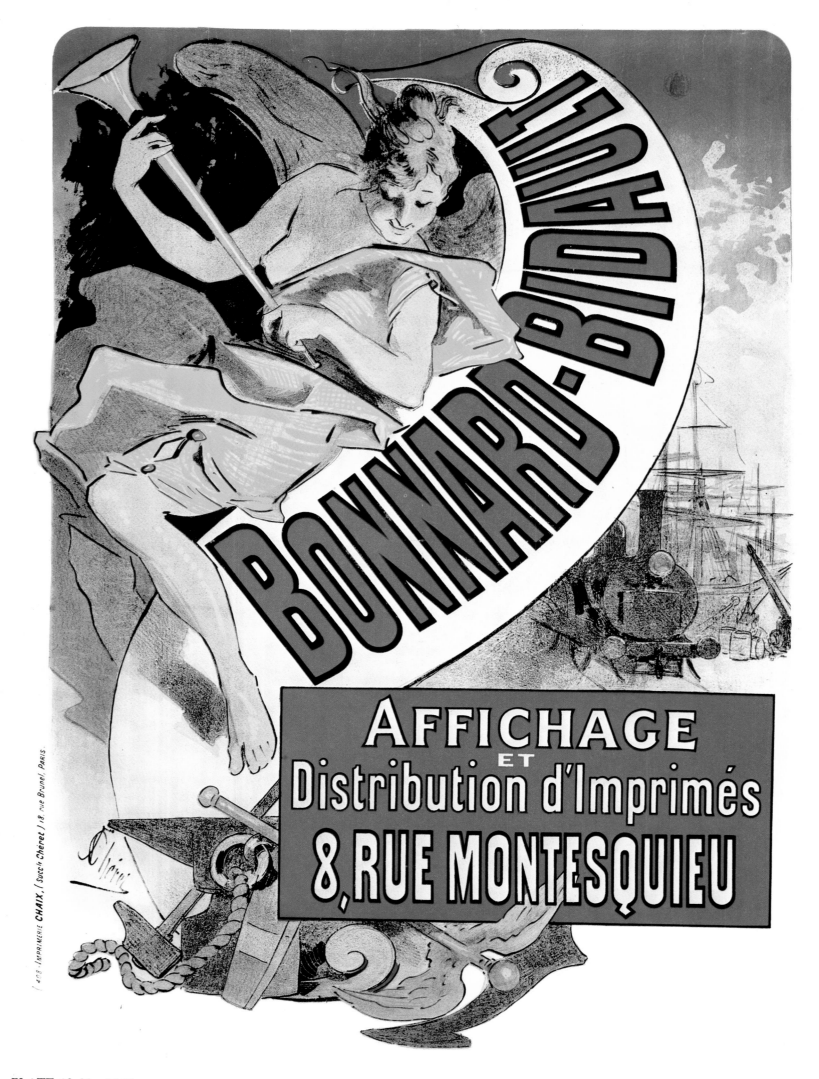

PLATE 46. No. 1045.

293. 1895. [Théâtre de l'Opéra. **CAR-NAVAL 1896.** Samedi 11 janvier. 1ᵉʳ Grand bal masqué.] 124 × 88, signed right. Imp. Chaix (ateliers Chéret), rue Bergère. (Seated woman in green striped dress, holding a fan. A man with a monocle is behind her. Some proofs with only "Théâtre de l'Opéra." The following two posters have the same illustration.)

294. 1895. [Théâtre de l'Opéra. **CAR-NAVAL 1896.** Samedi 1ᵉʳ fevrier. Grande Redoute Parée et Masquée.] 124 × 88, signed right. Imp. Chaix (ateliers Chéret), rue Bergère.

295. 1895. [Théâtre de l'Opéra. **CAR-NAVAL 1896.** Samedi Gras 15 fevrier Gd. Veglione de Gala.] 124 × 88, signed right. Imp. Chaix (ateliers Chéret), rue Bergère. (MA9.) Figure 66.

296. 1896. [Théâtre de l'Opéra. Samedi 30 janvier. 1ᵉʳ Grand Bal Masqué.] 124 × 88, signed right; dated. Imp. Chaix (ateliers Chéret), rue Bergère. (MA57. The first grand ball of 1897; cf. Nos. 296a, 297.) Figure 67.

297. 1896. [Théâtre de l'Opéra. Samedi gras 27 fevrier. 3ᵉ bal masqué.] 124 × 88, signed right; dated. Imp. Chaix (ateliers Chéret), rue Bergère. (Cf. Nos. 296, 296a.)

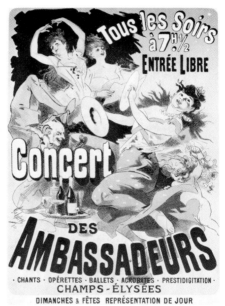

Figure 50. **No. 199.**

298. 1897. [Théâtre de l'Opéra. Samedi 22 janvier. Grande Fête à l'Opéra. 1ᵉʳ Bal Masqué.] 124 × 88, signed right; dated. Imp. Chaix (ateliers Chéret), rue Bergère. (MA105. For the first masked ball of 1898; cf. Nos. 299, 299a & 300.) Figure 68.

299. 1897. [Théâtre de l'Opéra. Samedi 5 fevrier. 2ᵉ Bal. Grande Redoute Masquée.] 118 × 84, signed right. Imp. Chaix (ateliers Chéret), rue Bergère. (Cf. Nos. 298, 299a & 300.)

* **300.** 1897. [Théâtre de l'Opéra. Jeudi 17 mars. (Mi-Carême). Fête du Printemps. 4ᵉ et Dernier Grand Bal Masqué à l'Opéra.] 124 × 88, signed right; dated. Imp. Chaix (ateliers Chéret), rue Bergère. (Cf. Nos. 298, 299 & 299a.)

* **301.** 1897. [Théâtre de l'Opéra. Mardi 13 avril 1897. Représentation de gala au profit de l'oeuvre de la ligue fraternelle des enfants de France.] 119.5 × 88, signed left. Paris, Imp. Camis 1897. (Blue and black.)

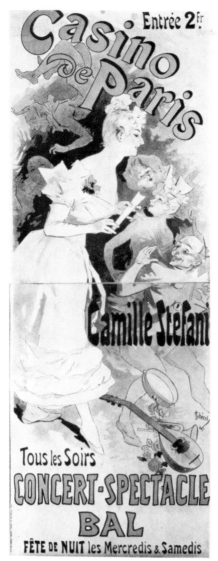

Figure 51. **No. 211.**

302. 1898. [Théâtre de l'Opéra. Samedi 7 janvier. Grande Fête. 1ᵉʳ Bal Masqué.] 124 × 87.5, signed right; dated. Imp. Chaix (ateliers Chéret), rue Bergère. (MA149. Masked ball 1899; cf. No. 303.) Figure 69.

* **303.** 1898. [Théâtre de l'Opéra. Samedi 28 janvier. 2ᵉ Bal Masqué.] 124 × 87.5, signed right. Imp. Chaix (ateliers Chéret), rue Bergère. (Cf. No. 302.)

FRASCATI

304. 1874. [Frascati. **LES AZTECS.**] 117 × 83, unsigned. Imp. Chéret, rue Brunel. (M248.)

305. 1874. [**FRASCATI.**] 114 × 158, unsigned. Imp. Chéret, rue Brunel. (M249. A view of the ballroom. In the upper galleries, masked women and men in costume.)

306. 1874. [**FRASCATI, BAL MASQUÉ.** Arban et l'orchestre de l'Opéra tous les samedis.] 119 × 79, signed left; dated. Imp. Chéret, rue Brunel. (M250. The three letters of the word "bal" are held up by a clown and Punchinello. At the top, two women in costume ball gowns and Pierrot.)

307. 1875. [Frascati. Chef d'orchestre Litolff et Arban. **Mʳ ET Mᵐᵉ ARMANINI,** mandolinistes.] 51 × 40, unsigned. Imp. Chéret, rue Brunel. (M251.)

MOULIN ROUGE

308. 1889. [Place Blanche, Boulevard de Clichy 90 et 92. Très prochainement **OUVERTURE DU MOULIN ROUGE....**] 117 × 82. Imp. Chaix (succ. Chéret), rue Brunel. (M252. To the left a red windmill.)

309. 1889. [**BAL DU MOULIN ROUGE.** Place Blanche. Tous les soirs et dimanche jour, grande fête les mercredis et samedis.] 120 × 87, signed left. Imp. Chaix (succ. Chéret), rue Brunel. (M253, MA53. Some artist's proofs in black; some without the blue stone; cf. Nos. 316–319.) Figure 70.

310. 1889. The same as 309. 58 × 37.5, signed left; dated. Imp. Chaix (succ. Chéret), rue Brunel.

311. 1889. The same as 309. 82.5 × 60, signed left; dated. Imp. Chaix (succ. Chéret), rue Brunel.

312. 1890. [Moulin Rouge. **PARIS CAN-CAN** par toutes les célébrités chorégraphiques. Tous les soirs spectacle, concert, bal. Orchestre de 50 musiciens, dirigé par MM. Mabille et Chaudoir.] 117 × 82, signed left. Imp. Chaix (ateliers Chéret), rue Bergère. (M254. Some artist's proofs on deluxe paper; some in black only; cf. No. 313.) Plate 18.

313. 1890. The same as 312. 75 × 55, signed left. Imp. Chaix (ateliers Chéret), rue Bergère. (M255.) Figure 71.

314. 1890. The same as 312. 56.5 × 37, signed left. Imp. Chaix (ateliers Chéret), rue Bergère. (M256.)

315. 1891. The same as 312. 117 × 82, signed left; dated. Imp. Chaix (ateliers Chéret), rue Bergère.

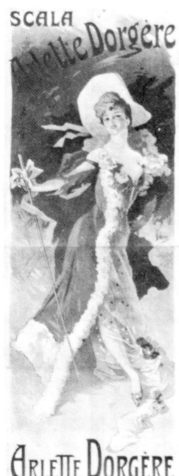

Figure 51a. **No. 221.**

316. 1892. [**BAL DU MOULIN ROUGE.**
Place Blanche. Tous les soirs et dimanche jour,
grande fête les mercredis et samedis.] 120 ×
87, signed left. Imp. Chaix (ateliers Chéret),
rue Bergère. (M257. In the foreground, a
young woman riding a donkey. New edition;
cf. No. 309.)

317. 1892. The same as 316. 78 × 55, signed
left. Imp. Chaix (ateliers Chéret), rue Bergère.
(M258.)

318. 1892. The same as 316. 58 × 37, signed
left. Imp. Chaix (ateliers Chéret), rue Bergère.
(M259, Some proofs in black only.)

319. 1899. The same as 316. 60.5 × 42,
signed left. Imp. Chaix (ateliers Chéret), rue
Bergère. (Some proofs before letters.)

ÉLYSÉE-MONTMARTRE

320. 1890. [**ÉLYSÉE-MONTMARTRE. BAL
MASQUÉ** tous les mardis. Vendredi soirée
de gala.] 237 × 82, signed right; dated. Imp.
Chaix (ateliers Chéret), rue Bergère. (M260.
Some proofs on deluxe paper; some in black
only; Auguste the clown is pictured; cf. Nos.
321 & 322.) FIGURE 72.

321. 1891. [**ÉLYSÉE-MONTMARTRE.** Tous
les mardis, **BAL MASQUÉ.** Soirée de gala, les
vendredis.] 57 × 37, signed right. Imp. Chaix
(ateliers Chéret), rue Bergère. (M261. Cf. Nos.
320 & 322.)

* **322.** 1891. The same as 321, with slight
variations in the illustration. 53 × 34, signed
right. Imp. Chaix (ateliers Chéret), rue Bergère.
(M262. A reduction done for *Le Courrier
Français* of January 18, 1891; cf. Nos. 320 &
321.)

VALENTINO

323. 1869. [**VALENTINO** . . Samedi et mar-
di gras, grand bal de nuit, paré, masqué et tra-
vesti.] 130 × 92, signed center. Imp. J. Chéret,
rue Brunel. (Cf. Nos. 324, 326 & 327.)

324. 1869. [**VALENTINO.** 51 rue St. Ho-
noré. Cavaliers 3 fr. Dames 1 fr. Grand bal de
nuit, paré, masqué et travesti.] 130 × 92,
signed center. Imp. J. Chéret, rue Brunel.
(Red and black against blue shading down to
bistre; cf. Nos. 323, 326 & 327.)

* **325.** 1872. [**VALENTINO.** Tous les soirs, bals,
concerts, 251, rue Saint-Honoré. Deransart, chef
d'orchestre.] 56 × 41, unsigned. Imp. J. Chéret,
rue Brunel. (M263. In the foreground a woman
sitting in a theater balcony holds her open fan,
behind her another woman is leaning on her
closed fan; both face the spectator.)

326. 1872. [**VALENTINO.** Cavaliers 3 fr.
Dames 1 fr. G^d bal de nuit paré, masqué et
travesti.] 115 × 82, signed center. Imp. Chéret,
rue Brunel. (M264, AI. Cf. Nos. 278, 323, 324
& 327.) FIGURE 73.

327. 1872. [**VALENTINO.** Cavaliers 3 fr.
Dames 1 fr. Mi-Carême.] 115 × 82, signed
center. Imp. Chéret, rue Brunel. (Cf. Nos. 323,
324 & 326.)

328. 1872. [VALENTINO. 251, rue St-Ho-
noré. Tous les soirs, **LE NAIN HOLLAN-
DAIS,** l'homme le plus petit du monde.] 34
× 56, signed left; dated. Imp. Chéret, rue
Brunel. (M265.)

329. 1873. [**SALLE VALENTINO.** Direction
de M. Pierre Ducarré 2^e année. *Programme des
fêtes.* Concert Arban. Le lundi, le mercredi, le
vendredi. Fêtes des fleurs et bal de minuit;
soirées musicales et dansantes; bal masqué tous

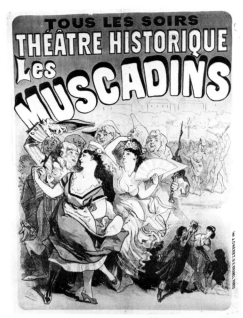

Figure 52. **No. 231.**

Figure 52a. **No. 234.**

les samedis pendant le Carnaval.] 39 × 29,
unsigned. Imp. Chéret, rue Brunel. (M266.
A harlequin to the left and a female dancer to
the right hold up the program at the bottom
of which are a lyre and various symbols.)

330. 1874. [**VALENTINO.** Tous les soirs,
prix unique 2 f. **DELMONICO,** le célèbre
dompteur noir.] 79 × 56, signed left. Imp.
Chéret, rue Brunel. (M267. Cf. Nos. 81 & 264.)

TIVOLI WAUX-HALL

331. 1872. [**TIVOLI WAUX-HALL,** *fêtes,
bals, concerts.* Tous les soirs] 119 × 85,
unsigned. Imp. Chéret, rue Brunel. (M268.
The entrance to the Tivoli Waux-Hall.)

332. 1872. [Rue de la Douane, Place du
Château-d'Eau. Tous les soirs, cavaliers 2 fr.
**BAL DE NUIT PARÉ, MASQUÉ ET TRA-
VESTI**] 118 × 85, signed center; dated.
Imp. J. Chéret, rue Brunel. (M269. A dancing
girl. To the left, an insert of Punchinello; to
the right, an insert of Pierrot.)

333. 1872. [Rue de la Douane, Place du
Château-d'Eau. **TIVOLI WAUX-HALL.** Tous
les soirs, cavaliers 2 f. Bal de nuit paré, masqué
et travesti.] 41 × 30, signed center. Imp. J.
Chéret, rue Brunel. (M270. Same illustration
as No. 332.)

334. 1872. [**TIVOLI WAUX-HALL,** 12, 14
et 16, rue de la Douane, Place du Château-
d'Eau. Tous les soirs, *bal, spectacle,* entrée 1 fr.
par cavalier. Léon Dufils, chef d'orchestre,
Mercredi, fête artistique, 2 fr. par cavalier;
samedi, fête de minuit.] 59 × 44, signed left.
Imp. J. Chéret, rue Brunel. (M271. Punchi-
nello leading a female dancer.)

335. 1876. [Jardins d'hiver et d'été. **TIVOLI
WAUX-HALL.** Place du Château-d'Eau, 12,
14, 16 rue de la Douane . . . Fête de nuit, bal
masqué . . . pendant le Carnaval . . .] 125 ×
90, signed left. Imp. J. Chéret, rue Brunel.
(Cf. Nos. 337 & 341; variations in the illustra-
tion.) FIGURE 74.

336. 1876. The same as 335. 58 × 42, signed
left. Imp. J. Chéret, rue Brunel.

337. 1880. [Jardins d'hiver et d'été. **TIVOLI
WAUX-HALL,** Place du Château-d'Eau, 12,
14, 16, rue de la Douane, ouvert tous les soirs.
Mercredi et samedi, fête de nuit] 115 ×
83, signed left. Imp. Chéret, rue Brunel.
(M272. In the foreground, a masked woman

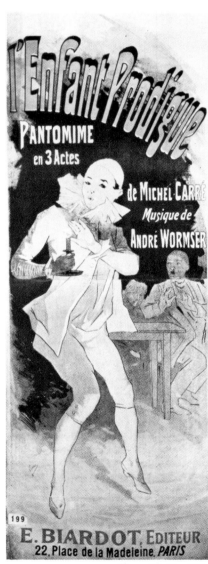

Figure 53. **No. 236.**

Figure 54. *No. 238.*

Figure 55. *No. 240.*

in a red dress and red slippers is lying indolently; in the background three costumed characters; cf. Nos. 335, 338, 339 & 341.)

338. 1880. [Jardins d'hiver et d'été. **TIVOLI WAUX-HALL,** Place du Château-d'Eau, 12, 14, 16, rue de la Douane. Ouvert tous les soirs. 1 f.—Mercredi et samedi, grande fête.] 53 × 37, signed left. Imp. J. Chéret, rue Brunel. (M273. The illustration is the same as for the preceding poster; cf. Nos. 335, 337, 339 & 341.)

339. 1880. The same as 338. 37 × 26, signed left. Imp. Chéret, rue Brunel. (M274. The colors are different.)

340. 1881. [Jardins d'hiver et d'été. **TIVOLI WAUX-HALL.** Bal de nuit, paré, masqué et travesti.] 58 × 42.5, signed left. Imp. Chéret, rue Brunel.

341. Before 1886. [**TIVOLI WAUX-HALL.** Place du Château-d'Eau. 12, 14, 16. Cavaliers 2 fr. Dames 1 fr. Bal de nuit paré, masqué et travesti.] 120 × 80 (approx.), signed left. Imp. Chaix (succ. Chéret), rue Brunel. (Blue, white, yellow and red on black down to bistre; cf. Nos. 335, 337, 338 & 339.) FIGURE 75.

LES MONTAGNES RUSSES

* **342.** 1888. [Système Thompson's patent. Tous les jours de 2 heures à minuit. **MONTAGNES RUSSES,** boulevard des Capucines, 28.] 114 × 82, signed left. Imp. Chaix (succ. Chéret), rue Brunel. (M275. Some proofs in black only.)

343. 1889. [**CABARET ROUMAIN DE L'EXPOSITION.** Déjeuners et dîners. MONTAGNES RUSSES, boulevard des Capucines.] 117 × 82, signed right. Imp. Chaix (succ. Chéret), rue Brunel. (M276. Some proofs in black only.) FIGURE 76.

344. 1889. [MONTAGNES RUSSES, boulevard des Capucines, 28. Tous les soirs, **DANSEUSES ESPAGNOLES.**] 117 × 82, signed right. Imp. Chaix (succ. Chéret), rue Brunel. (M277. Some proofs in black only.) FIGURE 77.

OLYMPIA

345. 1892. [**OLYMPIA.** Anciennes Montagnes russes, boulevard des Capucines.] 117 × 82, signed left; dated. Imp. Chaix (ateliers Chéret), rue Bergère. (M278, MA133. Some artist's proofs before letters; some on deluxe paper.) PLATE 19.

346. 1893. The same as 345. [OLYMPIA, anciennes Montagnes russes, boulevard des Capucines.] 50 × 35.5, signed left. Imp. Chaix (ateliers Chéret), rue Bergère. (M279.)

347. 1893. The same as 345. [OLYMPIA. Samedi, 23 décembre, inauguration. 1re redoute parée et masquée. Bal, fête de nuit.] 56 × 35.5, signed left. Imp. Chaix (ateliers Chéret), rue Bergère. (M280.)

348. 1893. [OLYMPIA. 3eme redoute parée et masquée, bal, fête de nuit.] 60.5 × 41.5, signed left. Imp. Chaix (ateliers Chéret), rue Bergère.

SKATING RINKS, PALAIS DE GLACE

349. [**SKATING SAINT-HONORÉ,** 130, rue du faubourg St-Honoré, seul Rink en marbre blanc de Carare. Gde fantasia arabe. Batoude et exercices de voltige. Scènes de guerre et tableaux de moeurs exécutés par Mahomeds et sa troupe composée de 15 arabes.] 74 × 57, unsigned. Imp. Chéret, rue Brunel. (M282.)

350. [SKATING-RINK. *Salle de patinage,* cirque des Champs-Élysées, concert tous les soirs.] 37 × 22, unsigned. Imp. Chéret, rue Brunel. (M283. Two young women skating.)

* **351.** [SKATING-RINK, grandes bailes de máscaras los sábados y domingos días de fiesta y vísperas de días de fiesta.] 71 × 59, signed right. Imp. Chéret, rue Brunel. (M284. Poster in Spanish for use abroad.)

* **352.** [SKATING-RINK, funciones de Patines.] 72 × 58, signed right. Imp. Chéret, rue Brunel. (M285. Poster in Spanish for use abroad.)

* **353.** 1876. [BALS BULLIER. SKATING-RINK DU LUXEMBOURG. Salle de patinage à roulettes, 9, carrefour de l'Observatoire. Concert tous les jours.] 37 × 23, unsigned. Imp. Chéret, rue Brunel. (M281. Two roller skaters.)

354. 1876. [16, rue Cadet. **CASINO-SKATING-BAL,** tous les soirs à 8 hres. Séances de jour de 2 à 6 h. avec un brillant orchestre; prix d'entrée: 1 fr. Grandes fêtes les mercredis et vendredis; prix d'entrée 2 fr.] 57 × 38, signed left. Imp. J. Chéret, rue Brunel. (M286. A quadrille of skaters.)

Figure 56. *No. 243.*

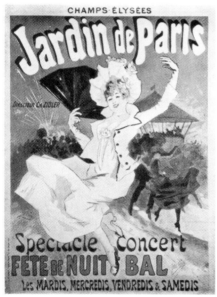

Figure 57. *No. 250.*

355. 1876. [SKATING-RINK DE LA CHAUSSÉE-D'ANTIN, entrées: 16, rue de Clichy, et 15, rue Blanche. Concerts tous les jours] 116 × 82, unsigned. Imp. Chéret, rue Brunel. (M287.)

356. 1877. [SKATING-PALAIS. Salle de patinage, la plus vaste et la plus magnifique du monde, 55, avenue du Bois de Boulogne.] 37 × 23.5, signed left. Imp. Chéret, rue Brunel. (M288. A young woman and a little girl skating.)

357. 1877. [SKATING-PALAIS. 55 Avenue du Bois de Boulogne . . . la plus vaste et la plus grandiose salle de patinage du monde . . . Grand concert à chaque séance.] 43 × 28, unsigned. Imp. J. Chéret, rue Brunel.

358. 1877. [SKATING-CONCERTS, 15, rue Blanche et rue de Clichy, 18. *Concert promenade,* chef d'orchestre Léon Dufils. Miss Korah et ses fauves Miss Mamediah et ses éléphants Repas des animaux à 4 h. 1/2] 74 × 58, signed right. Imp. Chéret et Cie, rue Brunel. (M289.)

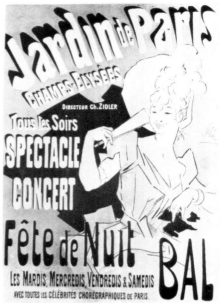

Figure 58. **No. 252.**

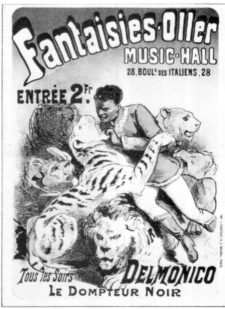

Figure 58a. **No. 264.**

359. 1878. [**SKATING DE LA RUE BLAN-CHE.** Entrée 1 fr. Établissement unique. Skating-Rink, théâtre, bar, vastes promenoirs. Léon Dufils, chef d'orchestre.] 56.5 × 40, signed right. Imp. Chéret et Cie, rue Brunel. (M290. Inset of a woman, a male and female clown.)

360. 1880. [**SKATING-THÉATRE.** *Bal masqué,* mardi gras, rue Blanche: cavaliers, 3 fr., dames 1 fr.] 114 × 79, signed right. Imp. Chéret, rue Brunel. (M291.)

361. 1880. [**SKATING-THÉATRE.** Bal masqué. Tous les samedis, rue Blanche. Cavaliers 3 fr. Dames 1 fr.] 114 × 79, unsigned. Imp. J. Chéret, rue Brunel. (AI. Red, green, white and black.) FIGURE 78.

362. 1893. [**PALAIS DE GLACE.** *Champs-Élysées.*] 116 × 81, signed right; dated. Imp. Chaix (ateliers Chéret), rue Bergère. (M292. Some proofs before letters; some in black only. Skater is wearing a dark blue dress, yellow coat.) FIGURE 79.

363. 1893. [**PALAIS DE GLACE,** *Champs-Élysées.*] 235 × 83, signed right. Imp. Chaix (ateliers Chéret). rue Bergère. (M293, MA237. Some artist's proofs before letters or printer's address. Woman in red coat and white fur scarf; cf. No. 365.) FIGURE 80.

364. 1893. The same as 363. 56 × 37, signed right. Imp. Chaix (ateliers Chéret), rue Bergère. (M294.) FIGURE 81.

365. 1893. The same as 363. Supplement to *Le Courrier Français* of Jan. 28, 1894. 56 × 37, signed right. Imp. Chaix, 20, rue Bergère. PLATE 20.

366. 1894. [**PALAIS DE GLACE,** *Champs-Élysées.*] 234 × 82, signed right; dated. Imp. Chaix (ateliers Chéret), rue Bergère. (M295. Some proofs before letters; cf. No. 367.) FIGURE 82.

367. 1894. The same as 366. 56 × 37, signed left; dated. Imp. Chaix (ateliers Chéret), rue Bergère. (M296. Reduction for *Le Courrier Français* of January 20, 1895.) PLATE 21.

368. 1896. [**PALAIS DE GLACE.** Champs Élysées.] 123.5 × 87.5, signed right; dated. Imp. Chaix (ateliers Chéret) rue Bergère. (MA17. Girl in red and yellow striped dress. A shadowy man in the background. Some proofs before letters.) FIGURE 83.

369. 1896. The same as 368. 60.5 × 41, signed right. Imp. Chaix (ateliers Chéret), rue Bergère.

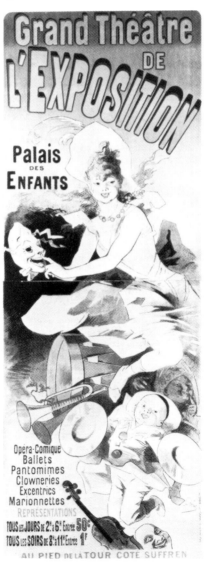

Figure 59. **No. 269.**

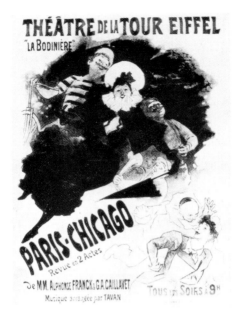

Figure 60. **No. 273.**

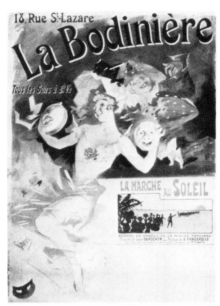

Figure 61. **No. 275.**

370. 1896. The same as 368. 60.5 × 42.5, signed left. Imp. Chaix (ateliers Chéret), rue Bergère.

371. 1896. [Champs Élysées. **PALAIS DE GLACE.**] 56 × 37, signed left. Imp. Chaix (ateliers Chéret), rue Bergère. (Reduction for the *Courrier Français* 1ᵉʳ mars 1896.

372. 1900. [**PALAIS DE GLACE.** Champs Élysées.] 118 × 82.5, signed left; dated. Imp. Chaix (ateliers Chéret), rue Bergère. (Girl in pink and red dress, red shoes and stockings, and pink hat. Letters are red and blue. Some proofs before letters.) FIGURE 84.

373. 1900. The same as 372. 58 × 39, signed left. Imp. Chaix (ateliers Chéret), rue Bergère.

374. 1900. [**PALAIS DE GLACE.** Champs Élysées.] 234 × 82, signed left; dated. Imp. Chaix (ateliers Chéret), rue Bergère. FIGURE 85.

HIPPODROME

375. [HIPPODROME au pont de l'Alma. Tous les soirs **LES RADJAHS,** pantomime équestre à grands spectacle, défilé au son du canon] 161 × 117, signed left. Imp. Chéret, rue Brunel. (M297.)

376. [Hippodrome de Paris, **LA DÉFENSE DU DRAPEAU,** épisode d'Afrique.] 53 × 38, signed right. Imp. Chéret, rue Brunel. (M298. Algerian fighting, flag in hand, leaning on his dead horse.)

377. [Hippodrome de Paris. **LA DÉFENSE DU DRAPEAU,** épisode d'Afrique.] 52 × 38, signed left. Imp. Chéret, rue Brunel. (M299.) PLATE 22.

378. [Hippodrome. **LE CHAT BOTTÉ,** pantomime équestre à grand spectacle.] 55 × 38, signed left. Imp. Chéret, rue Brunel. (M300. Some proofs before letters; cf. No. 234.)

379. [Hippodrome. Quatre véritables grands succès. [**LES BÉRISOR,** gladiateurs romains; **LES DEUX SOEURS JUMELLES VAIDIS; LES INCOMPARABLES PETITS MARTINETTI; M^lle GUERRA,** écuyère de haute école.] 52.5 × 39, signed left. Imp. Chéret, rue Brunel. (M301.) FIGURE 86.

380. Placard without text (4 CLOWNS). 120 × 80, signed right. Imp. Chaix (succ. Chéret), rue Brunel. (M302. The background is half blue, half red; cf. No. 381.)

381. Placard. [**ÉQUILIBRISTES JAPONAIS ET DOMPTEURS.**] 100 × 75, signed right. Imp. Chaix (succ. Chéret), rue Brunel. (M303. These last two were never posted. The management of the Hippodrome had them circulated in Paris, affixed to small pony-drawn publicity carts; cf. No. 380.)

* **382.** [Hippodrome: **AU CONGO,** pantomime.] 97 × 74, unsigned. Imp. Chaix (succ. Chéret), rue Brunel. (M304.)

383. The same as 382. 53 × 38, unsigned. Imp. Chaix (succ. Chéret), rue Brunel. (M305.)

* **384.** 1878. [Tous les soirs à 8 heures 1/2, HIPPODROME. **LES AZTÈQUES; HOLTUM ET MISS ANNA; MÉDRANO, LE BANDIT.**] 71 × 59, signed left. Imp. Chéret et Cie, rue Brunel. (M306. Cf. No. 384a.)

385. 1879. [Hippodrome. **12 CHEVAUX DRESSÉS EN LIBERTÉ,** présentés par M. L. Wulff.] 53 × 39.5, unsigned. Imp. Chéret, rue Brunel. (M307.)

* **386.** 1879. [Hippodrome de Paris, **LE CHEVAL DE FEU,** présenté par M. Wulff.] 52 × 38.5, signed right. Imp. Chéret, rue Brunel. (M308.)

387. 1879. [Hippodrome au pont de l'Alma. **TOUS LES SOIRS REPRÉSENTATION À 8 H. 1/2,** dimanches et jeudis représentations supplémentaires à 3 h.] 52 × 38, signed left. Imp. Chéret, rue Brunel. (M309. To the right, a horsewoman in a black dress; to the left, a clown holding up an inset of a horse's head.)

* **388.** 1879. [HIPPODROME au pont de l'Alma. Première 3 fr., entrée avenue Joséphine; secondes et troisièmes 2 f. et 1 f., entrée av^nc de l'Alma.] 55 × 39, signed left. Imp. Chéret et Cie, rue Brunel. (M310. An equestrienne on a brown horse, facing the viewer; to the left, two clowns.)

389. 1880. [Saison d'hiver 1880–1881. HIPPODROME, pont de l'Alma. Tous les dimanches et fêtes de 1 heure à 5 heures, **CONCERT PROMENADE, KERMESSE.** Prix d'entrée, 1 fr. Salle parfaitement chauffée.] 52 × 38, unsigned. Imprimerie Chéret, rue Brunel. (M311.)

390. 1880. [Hippodrome. **TOUS LES SOIRS REPRÉSENTATION 8 H. 1/2.** Dimanche, jeudis et fêtes, représentations supplémentaires à 3 h.] 53 × 39.5, signed left; dated. Imp. Chéret, rue Brunel. (M312. Blue and red. An equestrienne, dashing off to the right, carries

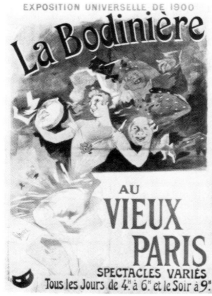

Figure 62. No. 277.

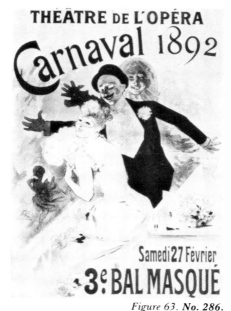

Figure 63. No. 286.

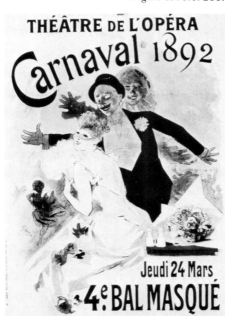

Figure 63a. No. 287.

a wreath of flowers; three cherubs in front of her blow trumpets. In the foreground amid various symbols, a clown.)

391. 1881. [Hippodrome de Paris. **COURSES À PIED AVEC OBSTACLES.**] 114 × 80, unsigned. Imp. Chaix (succ. Chéret), rue Brunel. (M313. Men racing.)

392. 1881. The same as 391, with several changes. 54 × 38, signed left. Imp. Chaix (succ. Chéret), rue Brunel. (M314.)

* **393.** 1881. [Hippodrome de Paris, au pont de l'Alma. Représentation tous les soirs à 8 h. 1/2 **COURSES À PIED,** tous les mardis et vendredis] 76 × 55, signed left. Imp. Chéret, rue Brunel. (M315. A woman racer reaches the finish; cf. No. 394.)

394. 1881. [Hippodrome de Paris. **COURSES À PIED** tous les mardis et vendredis] 53 × 38, signed left. Imp. Chéret, rue Brunel. (M316. Same illustration as No. 393.)

395. 1881. [Hippodrome. **SAISON D'HIVER** 1881–1882. Prix d'entrée 1 fr. Tous les dimanches, jeudis & fêtes de 1 h.½ à 5 heures. Concert-promenade, kermesse. . .] 51.5 × 39, signed right; dated. Imp. Chaix (succ. Chéret), rue Brunel. (M317.) FIGURE 87.

* **396.** 1881. [Hippodrome. **JEANNE D'ARC,** pantomime équestre à grand spectacle.] 75 × 57, signed left. Imp. Chéret, rue Brunel. (M318. Joan of Arc in armor, full length, sword upraised.)

397. 1882. [Hippodrome au pont de l'Alma. **PLUM-PUDDING, ORIGINAL COCHON,** dressé et présenté par le clown Antony.] 52 × 32.5, signed left. Imp. Chaix (succ. Chéret), rue Brunel. (M319. The program is to the right.)

* **398.** 1882. [Hippodrome au pont de l'Alma. Travail phénoménal, **CINQ BOEUFS DRESSÉS EN LIBERTÉ** et présentés par M. Wagner.] 73 × 56, signed left. Imp. Chaix (succ. Chéret), rue Brunel. (M320. Wagner dressed as a toreador; cf. No. 399.)

399. 1882. The same as 398. 73 × 56, signed left. Imp. Chaix (succ. Chéret), rue Brunel. (M321. Wagner in evening dress.)

400. 1882. [Hippodrome au pont de l'Alma. **CADET-ROUSSEL,** pantomime équestre et comique à grand spectacle.] 114 × 81, signed left. Imp. Chaix (succ. Chéret), rue Brunel. (M322, MA125.) FIGURE 88.

401. 1882. [Hippodrome au pont de l'Alma. **CADET-ROUSSEL,** pantomime équestre et comique à grand spectacle.] 52.5 × 38, signed left. Imp. Chaix (succ. Chéret), rue Brunel. (M323. Reduction of the preceding poster.)

402. 1882. [**HIPPODROME,** au pont de l'Alma, Représentation tous les soirs à h. 1/2, jusqu'au 5 novembre inclus.] 52 × 37.5, signed left. Imp. Chaix (succ. Chéret), rue Brunel. (M324. To the left, a mounted equestrienne; to the right, a clown pointing to the program.)

403. 1882. [Hippodrome. **PORTE-VEINE,** course comique et grotesque. Cadet-Roussel.] 52 × 38, signed left. Imp. Chaix (succ. Chéret), rue Brunel. (M325. A race of pigs on horseback.)

404. 1883. [Saison équestre 1883. **HIPPODROME** au pont de l'Alma. Tous les soirs représentation à 8 h. 1/2. . . .] 52 × 38, signed left. Imp. Chaix (succ. Chéret), rue Brunel. (M326. Japanese acrobats and animal trainers.) FIGURE 89.

* **405.** 1883. [Hippodrome. Tous les soirs, **LEONA DARE.**] 52 × 38, signed left. Imp. Chaix (succ. Chéret), rue Brunel. (M327. Leona Dare suspended from a slack rope; cf. Nos. 89, 517, 522.)

406. 1885. [**HIPPODROME.** Tous les soirs à 8 h. 1/2.] 52 × 38, unsigned. Imp. Chaix (succ. Chéret), rue Brunel. (M328. Horse on a tightrope.)

407. 1885. [HIPPODROME. **LES ÉLÉPHANTS.**] 56 × 36, unsigned. Imp. Chaix (succ. Chéret), rue Brunel. (M329. Elephant on a tricycle.)

408. 1885. [**HIPPODROME.** Tous les soirs représentations à 8 h. 1/2. Dimanches, jeudis et fêtes, matinée à 3 h.] 52 × 32, signed right. Imp. Chaix (succ. Chéret), rue Brunel. (M330, AI. Red, black and white on green background.) FIGURE 90.

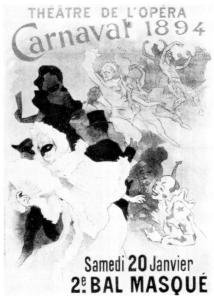

Figure 64. *No. 289.*

409. 1887. [**HIPPODROME.**] 117 × 81, unsigned. Imp. Chaix (succ. Chéret), rue Brunel. (M331. This poster has no other lettering. An Arabian panorama with palm trees, horsemen and dancers.)

410. 1887. The same as 409. 52.5 × 38, unsigned. Imp. Chaix (succ. Chéret), rue Brunel. (M332.)

411. 1887. [OLYMPIA PARIS HIPPODROME. **EXHIBITION OF ARABS OF THE SAHARA DESERT.**] 252 × 96, signed right. Imp. Chaix (succ. Chéret), rue Brunel. (M333, MA177. Arab horseman in white burnoose, riding a brown horse; poster for London.) FIGURE 91.

412. 1887. [OLYMPIA PARIS HIPPODROME. **EXHIBITION OF ARABS OF THE SAHARA DESERT.**] 256 × 96, signed right. Imp. Chaix (succ. Chéret), rue Brunel. (M334. Arab horseman in a red burnoose, riding a brown horse; poster for London.)

413. 1887. [OLYMPIA PARIS HIPPODROME. **EXHIBITION OF ARABS OF THE SAHARA DESERT.**] 252 × 96, signed left. Imp. Chaix (succ. Chéret), rue Brunel. (M335. Arab horseman in a red burnoose, riding a white horse; poster for London.)

414. 1887. [OLYMPIA PARIS HIPPODROME. **THE PROFESSOR CORRADINI'S, ELEPHANT JOCSI AND THE HORSE BLONDIN.**] 161 × 110, unsigned. Imp. Chaix (succ. Chéret), rue Brunel. (M336. Poster for London. These last four posters, 411–414 were never used in Paris.)

415. 1888. [HIPPODROME. **FÊTE ROMAINE.**] 50 × 38, unsigned. Imp. Chaix (succ. Chéret), rue Brunel. (M337.) FIGURE 92.

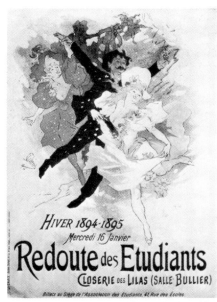

Figure 65. *No. 291.*

416. 1888. [HIPPODROME. **HOLTUM,** l'homme aux boulets de canon.] 50 × 36.5, unsigned. Imp. Chaix (succ. Chéret), rue Brunel. (M338. Cf. Nos. 80, 96.) FIGURE 93.

417. 1888. [HIPPODROME. **SKOBELEFF.**] 118 × 82, signed left. Imp. Chaix (succ. Chéret), rue Brunel. (M339. Some proofs in black only.)

NOUVEAU CIRQUE

418. 88.5 × 120, signed right. No printer's address. (Before letters. Circus acrobats. Blue and black.)

419. [NOUVEAU CIRQUE. **PIROUETTES REVUE.**] 66 × 48.

420. 1886. [*Tous les soirs à 8 h. 1/2.* **NOUVEAU CIRQUE.** 251, rue St-Honoré. Dimanches, jeudis et fêtes, matinée à 2 h. 1/2.] 52 × 39, signed right. Imp. Chaix (succ. Chéret), rue Brunel. (M340. View of the auditorium. The stage is flooded, Auguste falls in the water. In the foreground, a clown's head and an equestrienne.)

421. 1888. [NOUVEAU CIRQUE. 251, rue St. Honoré. **L'ILE DES SINGES.** Tous les soirs à 8 h. 1/2. Jeudis, dimanches & Fêtes, matinée à 2 h. 1/2. Loges 5f. Fauteuils 3 f. Galerie 2f.] 112 × 81, signed center. Imp. Chaix (succ. Chéret), rue Brunel. (M341. A gorilla carrying off a woman. Some proofs in black only; some with only the words "Nouveau Cirque. L'Ile des Singes.") FIGURE 94.

422. 1888. The same as 421. 52 × 32, signed center. Imp. Chaix (succ. Chéret), rue Brunel. (M342.)

423. 1888. [NOUVEAU CIRQUE. 251, rue St.-Honoré. **COMBAT NAVAL.**] 113 × 80, unsigned. Imp. Chaix (succ. Chéret), rue Brunel. (M343.)

424. 1888. The same as 423. 53 × 37, unsigned. Imp. Chaix (succ. Chéret), rue Brunel. (M344.)

425. 1889. [NOUVEAU CIRQUE. **LA FOIRE DE SÉVILLE....**] 112 × 82, signed right. Imp. Chaix (succ. Chéret), rue Brunel. (M345. Some proofs on deluxe paper; some in black only.) FIGURE 95.

426. 1889. The same as 425. 52.5 × 32, signed right. Imp. Chaix (succ. Chéret), rue Brunel. (M346.)

CIRQUE D'HIVER

427. 1876. [CIRQUE D'HIVER. **CENDRILLON,** tous les soirs.] 118 × 83, unsigned. Imp. Chéret, rue Brunel. (M347.)

428. 1876. [CIRQUE D'HIVER. **UNE CARAVANE DANS LE DÉSERT.**] 118 × 83, signed left. Imp. Chéret, rue Brunel. (M348.)

429. 1876. [CIRQUE D'HIVER. **L'HOMME OBUS.**] 118 × 82, unsigned. Imp. Chéret, rue Brunel. (M349. Cf. No. 508.)

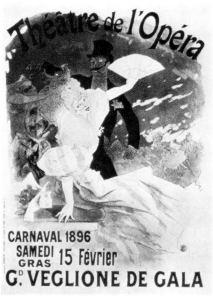

Figure 66. *No. 295.*

ART EXHIBITIONS

430. [EXPOSITION PUBLIQUE les 2, 3, 4, 5 décembre à l'École des Beaux-Arts (quai Malaquais). Projets d'une **STATUE DE LAZARE CARNOT,** mise en concours par le *Courrier Français,* Jules Roques, directeur.] 116 × 81, unsigned. Imp. Chaix (succ. Chéret), rue Brunel. (M350. In the tinted background of the poster is a barely apparent bust of Carnot.)

431. [VILLE DE NANTES. **EXPOSITION DES ARTS INCOHÉRENTS,** salle du Sport, 6, rue Lafayette. . . .] 72 × 54, unsigned. Imp. Chaix (succ. Chéret), rue Brunel. (M352. The illustration is the same as No. 432.)

432. 1886. [EDEN-THÉATRE. rue Boudreau. **EXPOSITION DES ARTS INCOHÉRENTS. . . .**] 115 × 81, signed left. Imp. Chaix (succ. Chéret), rue Brunel. (M351. Cf. No. 433.)

433. 1886. The same as 431. 127 × 90, unsigned. No printer's address. (Before letters. Exhibition for the benefit of the protection of children.)

434. 1886 [EDEN-THÉATRE. **EXPOSITION DES ARTS INCOHÉRENTS...** du 18 octobre au 19 décembre 1886.] 124 × 88, signed. Imp. Chaix (ateliers Chéret), rue Bergère.

435. 1888. [POUR NOS MARINS. Société de secours aux familles des marins français naufragés. **EXPOSITION DES MAITRES FRANÇAIS DE LA CARICATURE. . . .**] 117 × 83, signed left. Imp. Chaix (succ. Chéret), rue Brunel. (M353. Some proofs in black only.)

436. 1888. [**EXPOSITION DE TABLEAUX ET DESSINS DE A. WILLETTE** . . . 34, rue de Provence.] 118 × 82, signed left; dated. Imp. Chaix (succ. Chéret), rue Brunel. (M354, MA97. Some proofs in black only.) FIGURE 96.

437. 1888. [Oeuvre de l'Hospitalité de nuit. **EXPOSITION DE L'ART FRANÇAIS SOUS LOUIS XIV ET LOUIS XV,** à l'École des Beaux-Arts. . . .] 106 × 83, signed center. Imp. Chaix (succ. Chéret), rue Brunel.) (M355, MA137. Some proofs in black only.) Figure 97.

438. 1889. [42, boul^d Bonne-Nouvelle au coin du faub^g Poissonnière. **EXPOSITION UNIVERSELLE DES ARTS INCOHÉR-ENTS**] 118 × 82, signed right. Imp. Chaix (succ. Chéret), rue Brunel. (M356. Some proofs in black only; cf. No. 439.)

439. 1889. The same as 438. 55 × 37, signed right. Imp. Chaix (succ. Chéret), rue Brunel. (M357. Some proofs in black only.) Figure 98.

440. 1889. [Galeries Georges Petit, 8, rue de Sèze, du 20 décembre au 26 janvier. **EXPOSITION DES TABLEAUX ET ÉTUDES DE LOUIS DUMOULIN**] 101 × 82, unsigned. Imp. Chaix (succ. Chéret), rue Brunel. (M358.)

441. 1890. [**EXPOSITION DE LA GRA-VURE JAPONAISE,** du 25 avril au 22 mai . . . à l'École des Beaux-Arts. . . .] 83 × 118, unsigned. Imp. Chaix (succ. Chéret), rue Brunel. (M359. Cf. No. 441a.) Figure 98a.

442. 1890. [Pavillon de la Ville de Paris (Champs-Élysées). 4^e exp^{on} **BLANC ET NOIR.** Projections artistiques de peinture et de sculpture des maîtres modernes.] 118 × 79, signed left. Imp. Chaix (ateliers Chéret), rue Bergère. (M360. First edition: a young woman holding a placard with the words, "Tous les jours de 3 à 6 heures, les mardi, jeudi, samedi et dimanche de 8 à 11 heures." The poster is black and white.)

443. 1890. The same as 442. 60 × 41.5, signed left. Imp. Chaix (ateliers Chéret), rue Bergère.

444. 1890. The same as 442. [Projections humoristiques par A. Guillaume, concerts artistiques par Jean Staram. Entrée 1 franc.] 118 × 79, signed left. Imp. Chaix (ateliers Chéret), rue Bergère. (M361. Second edition shows one of Guillaume's projections. The poster is black and white.) Figure 99.

445. 1891. [Le Courrier Français. **EX-POSITION DE DOUZE CENTS DESSINS ORIGINAUX** du *Courrier Français,* ouverte tous

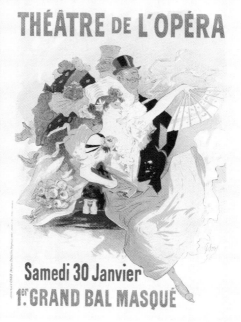

Figure 67. **No. 296.**

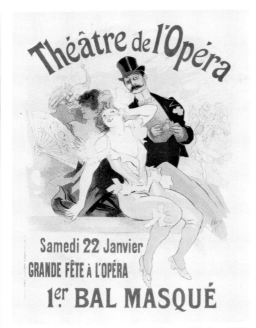

Figure 68. **No. 298.**

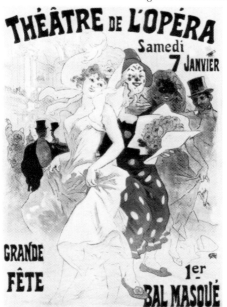

Figure 69: **No. 302.**

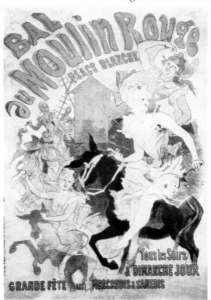

Figure 70. **No. 309.**

les jours excepté le dimanche à l'*Élysée-Mont-martre* dans le Jardin d'Hiver.] 117 × 80, signed left; dated. Imp. Chaix (ateliers Chéret), rue Bergère. (M362. Some proofs before letters; cf. Nos. 580–584.) Figure 100.

446. 1891. The same as 445. 80 × 56, signed left; dated. Imp. Chaix (ateliers Chéret), rue Bergère. (M363.)

447. 1891. The same as 445. 55 × 37, signed left. Imp. Chaix (ateliers Chéret), rue Bergère. (M364. Cf. Nos. 580–584.)

448. 1891. [2^{ème} **EXPOSITION DES MILLE DESSINS ORIGINAUX** du Courrier Français. Ouverte tous les jours de midi à 11 heures du soir. Grande Salle des Fêtes. 1^{re} platforme à la tour Eiffel.] 117 × 80, signed left; dated. Imp. Chaix (ateliers Chéret), rue Bergère. Figure 101.

449. 1892. [École nationale des Beaux-Arts, quai Malaquais. **EXPOSITION DES OEUVRES DE TH. RIBOT,** au profit du monument à ériger à Paris] 118 × 82, unsigned. Imp. Chaix (ateliers Chéret), rue Bergère. (M365.)

450. 1912. [**SOCIÉTÉ DES PEINTRES-GRA-VEURS DE PARIS.** 4^e exp^{on} à la Galérie Bruner. 11 rue Royale.]

MUSÉE GRÉVIN

451. [Musée Grévin, 10, boul^d Montmartre. **GERMINAL.** 11^e tableau du drame de MM. E. Zola et W. Busnach, interdit par la censure.] 93 × 69, signed left. Imp. Chaix (succ. Chéret), rue Brunel. (M368.)

452. [Musée Grévin, 10, boul^d Montmartre, **MORT DE MARAT.**] 52 × 38, signed left. Imp. Chaix (succ. Chéret), rue Brunel. (M372.)

453. [Musée Grévin. La Galérie des Célébrités Modernes. **ACTUALITÉS ET SU-JETS HISTORIQUES.**] 58 × 43, signed left. Imp. Chaix (ateliers Chéret), rue Bergère.

454. 1882. [10, Boul^d Montmartre. **MUSÉE GRÉVIN.** *Incessamment ouverture.*] 117 × 82, unsigned. Imp. Chaix (succ. Chéret), rue Brunel. (M366.)

455. 1883. [Musée Grévin, 10, boul^d Montmartre. **CATASTROPHE D'ISCHIA.**] 52 × 38, signed left. Imp. Chaix (succ. Chéret), rue Brunel. (M371.)

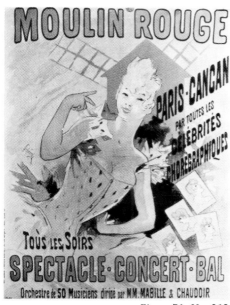

Figure 71. **No. 313.**

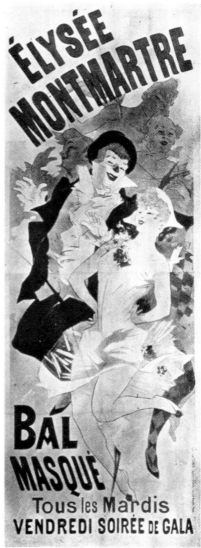

Figure 72. No. 320.

456. 1883. [Tous les soirs de 8 h. à 11 h. Musée Grévin, 10, boulevard Montmartre. **AUDITIONS TÉLÉPHONIQUES.** 1re audition: le concert de l'Eldorado] 114 × 78, unsigned. Imp. Chaix (succ. Chéret), rue Brunel. (M373.)

457. ca. 1885. [Musée Grévin, 10, bould Montmartre. **GERMINAL.** 11e tableau du drame de MM. E. Zola et W. Busnach interdit par la censure.] 52 × 38, signed left. Imp. Chaix (succ. Chéret), rue Brunel. (M369.)

458. 1885. [**MUSÉE GRÉVIN,** 10 bould Montmartre, *Galerie des célébrités modernes.* **L'APOTHÉOSE DE VICTOR HUGO.**] 52 × 38, signed left. Imp. Chaix (succ. Chéret), rue Brunel. (M370.)

* **459.** 1885. [Musée Grévin. Tous les soirs de 8 h. à 10 h. 3/4. **CONCERT DES TZIGANES.**] 110 × 81, unsigned. Imp. Chaix (succ. Chéret), rue Brunel. (M374.)

* **460.** 1886. [Cabinet fantastique. Musée Grévin. Magie, prestidigitation, projections scientifiques et amusantes, par le **PROFESSEUR MARGA.**] 103 × 76, unsigned. Imp. Chaix (succ. Chéret), rue Brunel. (M375.)

461. 1887. [Musée Grévin. De 3 h. à 6 h., de 8 h. à 11 h. Tous les jours, **LES TZIGANES,** dirigés par Patikarus Ferko.] 109 × 80, unsigned. Imp. Chaix (succ. Chéret), rue Brunel. (M376.)

462. 1887. [Musée Grévin. **MAGIE NOIRE.** Apparitions instantanées par le professeur Carmelli. 103 × 76, unsigned. Imp. Chaix (succ. Chéret), r. Brunel. (M377.) Figure 102.

* **463.** 1887. [**MUSÉE GRÉVIN.** 10, bould Montmartre. **EXPEDITION DU TON-KIN. MORT DU COMMANDANT RIVIÈRE.**] 93 × 69, signed left. Imp. Chaix (succ. Chéret), rue Brunel. (M367. A similar illustration frames each historical subject exhibited by the Musée Grévin. At the bottom of the central subject, a wide scroll gives a list of new attractions; cf. Nos. 451,452,455,457 & 458.)

464. 1887. [Musée Grévin. **LES DAMES HONGROISES** dirigées par Agnes Krakhauer.] 125 × 88, signed. Imp. Chaix (ateliers Chéret), rue Bergère.

465. 1888. [Musée Grévin. Grand orchestre Jos. Heisler. **LES DAMES HONGROISES,** dirigées par Hajnalka Thuoldt.] 110 × 80, signed right. Imp. Chaix (succ. Chéret), rue Brunel. (M378. Two different impressions. In one, Hajnalka wears a white jacket; in the other, her costume is red. Some proofs in black only.) PLATE 23.

466. 1890. [Musée Grévin. **SOUVENIR DE L'EXPOSITION.** (*Les Javanaises.*)] 236 × 82, signed right. Imp. Chaix (succ. Chéret), rue Brunel. (M379. Some proofs on deluxe paper; some in black only.) Figure 103.

467. 1891. [**LES COULISSES DE L'OPÉRA,** au Musée Grévin.] 234 × 82, signed left; dated. Imp. Chaix (ateliers Chéret), rue Bergère. (M380, MA37. Some artist's proofs on deluxe paper.) Figure 104.

468. 1892. [Musée Grévin. **PANTOMIMES LUMINEUSES.** Théâtre optique de E. Reynaud, musique de Gaston Paulin, tous les jours de 3 h. à 6 h. et de 8 h. à 11 h.] 111 × 80, signed left; dated. Imp. Chaix (ateliers Chéret), rue Bergère. (M381, MA41. Some proofs before letters; some on deluxe paper, including a limited, numbered edition; some in black only; cf. No. 242.) Figure 105.

469. 1892. [**MUSÉE GRÉVIN AU DAHOMEY.** Oeuvres de Louis Morin, Musique de Gaston Laulin.] 122 × 87, unsigned. Imp. Chaix (ateliers Chéret), rue Bergère.

* **470.** 1900. [Musée Grévin. **PALAIS DES MIRAGES.** Danses lumineuses.] 122 × 85.5. Imp. Chaix (ateliers Chéret), rue Bergère.

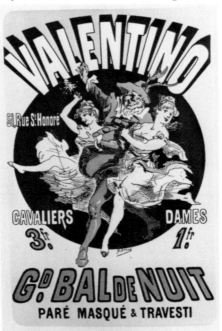

Figure 73. No. 326.

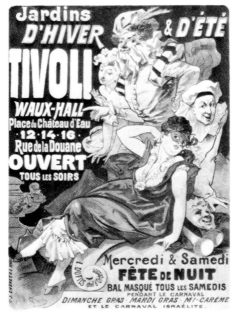

Figure 74. No. 335.

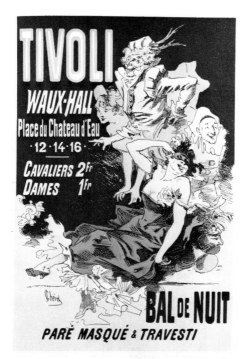

Figure 75. No. 341.

* **471.** 1900. [Musée Grévin. **THÉATRE LES FANTOCHES** de John Hewelt. Tous les jours de 3 à 6h et de 8h à 11h.] 119.5 × 82, signed right; dated. Imp. Chaix (ateliers Chéret), rue Bergère. (Some proofs before letters; cf. Nos. 471a, 471b.) PLATE 24.

JARDIN D'ACCLIMATATION

472. 1877. [Jardin zoologique d'Acclimatation. Bois de Boulogne. **ARRIVAGE D'ANIMAUX NUBIENS. 13 NUBIENS AMRANS ACCOMPAGNENT LE CONVOI.**] 116 × 83, signed right. Imp. Chéret, rue Brunel. (M382.)

* **473.** 1882. [Jardin zoologique d'Acclimatation. **INDIENS GALIBIS,** Chemins de fer de l'ouest, Porte Maillot.] 78 × 116, signed right. Imp. Chaix (succ. Chéret), rue Brunel. (M383.)

474. 1876. [**FÊTE PANTAGRUÉLIQUE,** organisateur *M. Maurice,* 12, rue d'Orsel, Parc d'Asnières; place de la Mairie, dimanche 20 août 1876. Boeuf, veau, moutons rôtis entiers et en plein air. Entrée pour 2 francs. . . .] 117 × 80, signed left. Imp. Chéret, rue Brunel. (M384. Black on yellow paper.)

475. ca. 1883.[Les 21 et 22 juillet, **COURSES DE CHEVAUX, GRANDE FÊTE ORIEN-TALE ET VÉNITIENNE.** Le 20 juillet . . . dans le jardin de la Pepinière, orchestre de 100 musiciens. Brillant feu d'artifice le mardi . . . sur la place de l'Hôtel-de-Ville.] 124 × 90, signed. Imp. Chaix (succ. Chéret), rue Brunel.

476. 1883. [**RUEIL-CASINO,** ligne de Saint-Germain Fêtes de jour et de nuit] 95 × 71, unsigned. Imp. Chaix (succ. Chéret), rue Brunel. (M385.)

477. 1883. [**FÊTES DE MONT-DE-MAR-SAN,** les 14, 15, 16 et 17 juillet 1883. Les taureaux ont été choisis dans les célèbres ganaderias de D.-V. Martinez, A.-C. de Miraflores, J.-M. de San Augustin, D. Palomino. 3 grandes courses de taureaux hispano-landaises, les 15, 16, 17 juillet à 3 h. du soir Courses de chevaux, les 16 et 17 juillet à 9 h. du matin à l'Hippodrome. Grand concours musical Feu d'artifice, le 17 juillet, sur la place de l'Hôtel-de-Ville.] Poster in three sheets, 250 × 120, signed center on the second sheet. Imp. Chaix (succ. Chéret), rue Brunel. (M386.)

478. 1884. [République française. **FÊTES DE MONT-DE-MARSAN,** les 19, 20, 21, 22 juillet 1884. 3 g^{des} courses de taureaux hispano-portugaises et landaises. Caballeros en plaza D. José Rodriguez, D. Tomas Rodriguez sous la direction de Felipe Garcia Les 21 et 22 juillet, grande fête orientale et vénitienne] Poster in three sheets, 352 × 83, signed right on the third sheet. Imp. Chaix (succ. Chéret), rue Brunel. (M387.)

479. 1884. [**FÊTES DE MONT-DE-MAR-SAN.** Colmenar, Vincente Martinez. Les 19, 20, 21, 22 juillet 1884. 3 g^{des} courses de taureaux hispano-portugaises et landaises.] 128 × 90, unsigned. Imp. Chaix (succ. Chéret), rue Brunel.

480. 1884. [**CABALLEROS EN PLAZA** D. José Rodriguez . . . D. Tomas Rodriguez . . . Cuadrilla espagnole sous la direction de Felipe Garcia. Cuadrilla landaise composée des meilleurs écarteurs de pays.] 122 × 90, unsigned. Imp. Chaix (succ. Chéret), rue Brunel.

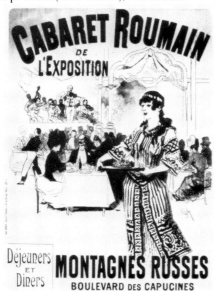

Figure 76. **No. 343.**

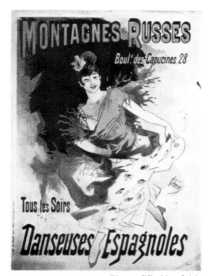

Figure 77. **No. 344.**

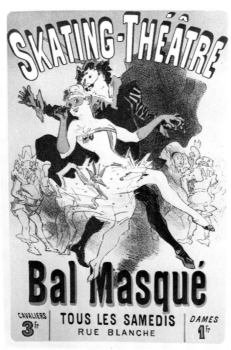

Figure 78. **No. 361.**

481. 1885. [République française. **FÊTES DE MONT-DE-MARSAN,** les 18, 19, 20 et 21 juillet 1885. 12 taureaux de Colmenar, 17 vaches de Navarre. 3 grandes courses hispano-portugaises et landaises, les 19, 20 et 21 juillet à 3 heures 1/2 du soir Grande fête de nuit brillant feu d'artifices et illumina-tions.] Poster in three sheets, 254 × 118, signed right on the second sheet. Imp. Chaix (succ. Chéret), rue Brunel. (M388.)

482. 1885. [**FÊTES DE MONT-DE-MAR-SAN.**] 127.5 × 90, unsigned. No printer's address.

* **483.** 1889. [PALAIS DE L'INDUSTRIE. Champs-Élysées. **GRANDES FÊTES ANVERS-PARIS,** organisées par "le Figaro", au profit des vic-times de la catastrophe d'Anvers, les samedi 19 et dimanche 20 octobre 1889.] 230 × 82, signed center. Imp. Chaix (succ. Chéret), rue Brunel. (M389. Some proofs in black only.)

484. 1890. [**CASINO D'ENGHIEN.**] 126 × 97, signed left. Imp. Chaix (ateliers Chéret), rue Bergère. (M390, MA129. The text, sepa-rate from the poster, is on the same size sheet; it begins: *Grande fête* de bienfaisance, le di-

manche 21 septembre 1890, *au profit des incen-diés de Fort-de-France";* for victims of the vol-canic eruptions at Fort-de-France, Martinique, Sept. 1890.) FIGURE 106.

485. 1890. [**BAGNÈRES-DE-LUCHON. FÊTE DES FLEURS.** Dimanche 10 août.] 116 × 80, signed right. Imp. Chaix (ateliers Chéret), rue Bergère. (M391 and M859, MA101. Some artist's proofs on heavy paper; some in black only.) FIGURE 107.

486. 1890. [PALAIS DU TROCADÉRO, samedi 14 juin, à 2 h. **FÊTE DE CHARITÉ,** *donnée au bénéfice de la Société de secours aux familles des* **MARINS FRANÇAIS NAUFRAGÉS.**] 229 × 80, signed right. Imp. Chaix (ateliers Chéret), rue Bergère. (Some proofs in deluxe edition; some in black only.)

487. 1890. [PALAIS DE TROCADÉRO. Sa-medi 14 juin à 2h.] 123 × 87, signed right. No printer's address.) FIGURE 108.

488. 1890. The same as 487. [**FÊTE DE CHARITÉ** donnée au Palais de Trocadéro le 14 juin 1890 au bénéfice de la **SOCIÉTÉ DE SECOURS AUX FAMILLES DES MARINS NAUFRAGÉS.** 87 rue de Richelieu. Fonda-teur: M^r Alfred de Courcy.] 124 × 88, signed right. No printer's address. (MA89.) FIGURE 109.

489. 1893. [PALAIS DU TROCADÉRO, samedi 27 mai à 2 heures. **FÊTE DE CHARITÉ** *donnée au bénéfice de la Société de secours aux familles des* **MARINS FRANÇAIS NAUFRAGÉS.**] 230 × 82, signed left. Imp. Chaix (ateliers Chéret), rue Bergère. (M393.) FIGURE 110.

490. 1893. [**FÊTE DE CHARITÉ** donnée au Palais de Trocadéro le 27 mai 1893 au bénéfice de la **SOCIÉTÉ DE SECOURS AUX FAM-ILLES DES MARINS NAUFRAGES** 87 rue de Richelieu, Fondateur: M^r Alfred de Courcy.] 124 × 88.5, signed left. No printer's address. (MA161. Some proofs without letters.) FIGURE 111.

* **491.** 1906. [**FÊTES DE NICE** 1907.] Signed left. Imp. Chaix (ateliers Chéret), rue Bergère. (A girl in yellow dress and hat, arms upraised, holding a ribbon of flowers. Clowns and masks, crowned eagle on Nice coat of arms.)

PANORAMAS AND DIORAMAS

* **492.** [CAPTAIN CASTELLANI'S. **DIORAMA. SIEGE OF PARIS. THE CHARGE OF BOURGET.**] 117 × 83, unsigned. Imp. Chéret, rue Brunel. (M394.)

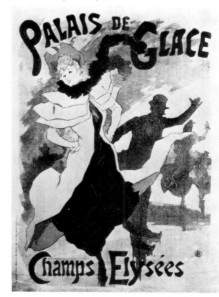

Figure 79. **No. 362.**

493. 1876. [Union franco-américaine. **MONUMENT COMMÉMORATIF DE L'INDÉPENDANCE.**] 33 × 51, unsigned. Imp. Chéret, rue Brunel. (M397. Bartholdi's Statue of Liberty. A black proof. To be used as the center section of a poster.)

494. 1876. [**LA LIBERTÉ ÉCLAIRANT LE MONDE.** Centième anniversaire de l'indépendance des États-Unis. Union franco-américaine 1776–1876.] 59 × 46, unsigned. Imp. Chéret, rue Brunel. (M398.)

* **495.** 1876. [Palais de l'Industrie. Champs-Élysées. **UNION FRANCO AMÉRICAINE, 1776–1876. DIORAMA** représentant le monument commémoratif de l'indépendance des États-Unis d'Amérique et de la ville et rade de New-York.] 114 × 76, unsigned. Imp. Chéret, rue Brunel. (M399.)

496. 1877. [Panorama national, boulevard du Hainaut. **ULUNDI. DERNIER COMBAT DES ANGLAIS CONTRE LES ZOULOUS,** par Ch. Castellani] 162 × 115,

* **497.** 1878. [Diorama, au Jardin des Tuileries, près le grand bassin. Oeuvre nationale de l'**UNION FRANCO AMÉRICAINE.** Vue de la rade de New-York.] 57 × 38, unsigned. Imp. J. Chéret, rue Brunel. (M401. The Statue of Liberty, half-length.)

498. 1881. [**DÉFENSE DE BELFORT,** par Castellani (O. Saunier, collaborateur). *Grand panorama national,* boulevard Magenta, place de la République.] 164 × 115, unsigned. Imp. Chaix (succ. Chéret), rue Brunel. (M395.)

499. 1881. [**DÉFENSE DE BELFORT,** par Castellani, *Grand panorama national*] 76 × 58, unsigned. Imp. Chaix (succ. Chéret), rue Brunel. (M396. Some proofs on heavy paper, 58 × 58, without "Prix . . . enfants.") Figure 112.

* **500.** 1881. [Grand panorama. **LES CUIRASSIERS DE REICHSHOFFEN,** peint par MM. T. Poilpot et S. Jacob, 251, rue St-Honoré.] 117 × 164, unsigned. Imp. Chaix (succ. Chéret), rue Brunel. (M402.)

501. 1881. [Grand panorama. **LES CUIRASSIERS DE REICHSHOFFEN,** peint par MM. T. Poilpot et S. Jacob, 251, rue Saint-Honoré.] 76 × 55, unsigned. Imp. Chaix (succ. Chéret), rue Brunel. (M403.) Figure 113.

502. 1889. [**PANORAMA DE LA COMPAGNIE GÉNÉRALE TRANSATLANTIQUE,** peint par M. Th. Poilpot Exposition universelle 1889.] 113 × 81, unsigned. Imp. Chaix (succ. Chéret), rue Brunel. (M404. Some proofs in black only.)

VARIOUS PERFORMANCES

503. HORSE RACES. 35 × 75, unsigned. No printer's address. (M405. Illustrated band without text to be affixed to a poster for the Racing Association of Dijon.)

504. The head of a **RUSSIAN WOMAN.** 120 × 80 (approx.) (M406. Poster for the Nizhni-Novgorod fair.)

505. [**GRAND MUSÉE ANATOMIQUE** du Château-d'Eau de Paris, Dr Spitzner.] 163 × 113, signed right. Imp. Chéret, rue Brunel. (M407.)

* **506.** [**JEE BROTHERS, GROTESQUES MUSICAL ROCKS.**] 74 × 55, signed left. Imp. Chéret, rue Brunel. (M408. Clown musicians. Poster for use abroad.)

507. [Arvore da Sciência. 9ª maravilha do mundo, prestigiador brasileiro **A. J. D. WALLACE.**] 63 × 46, signed left. Imp. Chéret, rue Brunel. (M409. Poster for use abroad.)

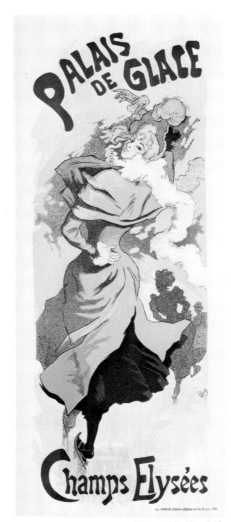

Figure 80. No. 363.

508. [Walhalla Volks Theater. **L'HOMME OBUS.**] 65 × 40, unsigned. Imp. Chéret, rue Brunel. (M410. Poster for use abroad; cf. No. 429.)

509. [**M. HARRY WALLACE'S.** Nouveauté parisienne. *Le protée musical L'automate vivant.*] 72 × 57, signed left. Imp. Chéret, rue Brunel. (M411. Poster for use abroad.)

510. [**LE PREMIER TIREUR DU MONDE.** Capt. Howe.] 54 × 39, signed left. Imp. Chéret, rue Brunel. (M412.)

511. [Les 21 et 22 juillet. **COURSES DE CHEVAUX.** Grande fête orientale et venitienne.] 124.5 × 90.5, signed right. Imp. Chaix (succ. Chéret), rue Brunel.

512. [**LA GROTTE DU CHIEN.**] 33 × 49, unsigned. Imp. Chaix (succ. Chéret), rue Brunel. (M413. Center section of poster without text. Some proofs before letters.)

* **513.** 1874. [**BIDEL.** Tous les soirs à 8 h. 1/2 Avenue des Amandiers (place du Château-d'Eau)] 119 × 78, signed left. Imp. Chéret, rue Brunel. (M414.)

514. 1877. [**VOGUE UNIVERSELLE.** Illusions, magie, physique. **Dr NICOLAY.**] 75 × 58, signed right. Imp. Chéret, rue Brunel. (M415. Black on sea-green background.)

515. 1879. [**EMMA JUTAU.**] 37 × 57, unsigned. Imp. Chéret et Cie, rue Brunel. (M416. Proofs without letters for the center section of a poster. Emma Jutau is shown hanging from a wire by her teeth and sliding down it; cf. No. 110.)

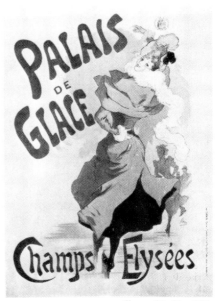

Figure 81. No. 364.

516. 1879. [**CREMORNE,** 251, rue Saint-Honoré. Visible dans le jour de 11 h. à 3 h. entrée 50 c *Les orangs-outangs* père et fils du Jardin d'Acclimatation.] 114 × 81, unsigned. Imp. Chéret, rue Brunel. (M417. Black on yellow paper.)

517. 1886. [**LEONA DARE.**] 119 × 81, signed left. Imp. Chaix (succ. Chéret), rue Brunel. (M418. This act was prohibited and the poster was never used; Leona Dare's real name was Adeline Stuart; cf. Nos. 89, 405 & 522.) Figure 114.

* **518.** 1889. [**GRAN PLAZA DE TOROS DU BOIS DE BOULOGNE,** bould Lannes, rue Pergolèse.] 111 × 80, unsigned. Imp. Chaix (succ. Chéret), rue Brunel. (M419. A toreador with red cape and sword.)

519. 1889. [Exposition universelle de 1889. **LE PAYS DES FÉES,** jardin enchanté, 31, avenue Rapp.] 74 × 55, signed right. Imp. Chaix (succ. Chéret), rue Brunel. (M420, MA181.) Plate 25.

520. 1890. [Hippodrome de la Porte Maillot. **PARIS COURSES,** pelouse 1 f., pesage 2 f. Nouveau sport, grand prix: une rivière en diamants de 20,000 f.] 113 × 79, signed left; dated. Imp. Chaix (ateliers Chéret), rue Bergère. (M421. Some proofs on deluxe paper; some in black only; three in blue. According to Duverney in *The Poster,* June–July 1899, this was never posted.) Plate 26.

* **521.** 1890. [Hippodrome de la Porte Maillot. **PARIS COURSES,** pelouse 1 f., pesage 2 f. Nouveau sport, grand prix: une rivière en diamants de 20,000 f.] 75 × 55, signed left. Imp. Chaix (ateliers Chéret), rue Bergère. (M422, MA61. Some changes in the illustration and in the colors.)

522. 1891. [**LEONA DARE.**] 119 × 81, signed left. Imp. Chaix (ateliers Chéret), rue Bergère. (M423. The act was permitted abroad; cf. Nos. 89, 405 & 517.)

523. 1899. [**L'ANDALOUSIE AU TEMPS DES MAURES.** Exposition de 1900. Administration 74, Boulevard Haussman à Paris. Cette affiche ne pourra être vendue que revêtue de timbre spécial de la société.] 130.5 × 93.5, signed left. Imp. Chaix (ateliers Chéret), rue Bergère. (Some proofs before letters.) Figure 115.

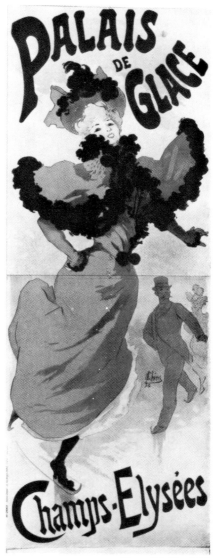

Figure 82. No. 366.

524. 1913. [1ᵉʳ mai–1ᵉʳ novembre 1914. **EX-POSITION INTERNATIONALE DE LYON.**] 105 × 74.5, signed left. Imp. Chaix, Paris. (Yellow, orange and brown predominate; colors are more muted than in earlier posters.) FIG-URE 116.

BOOKSTORES

525. [**GRANDE LIVRARIA POPULAR** Magalhães & Comp Maranhão, 22, Largo de Palácio.] 61 × 44, unsigned. No printer's address. (M424. Poster for use abroad.)

526. [**LA LECTURE UNIVERSELLE,** 12, rue Sainte-Anne. *Abonnement de lecture* 200,000 volumes. Dix francs par mois] A medallion of a woman, 30 × 22, unsigned, with an oblong sheet, 120 × 80, for the text. Imp. Chaix (succ. Chéret), rue Brunel. (M425.)

527. 1879. [**CRÉDIT LITTÉRAIRE,** maison Abel Pilon, A. Levasseur, gendre et successeur.] 120 × 80 (approx.) unsigned. Imp. Chéret & Cie, rue Brunel. (M426.)

528. 1891. [**LIBRAIRIE ED. SAGOT,** 18, rue Guénégaud. Affiches, estampes.] 231 × 82, signed right. Imp. Chaix (succ. Chéret), rue Brunel. (M427. This poster was originally designed for Les Magasins de la Belle Jardinière, which rejected it; some proofs before letters; some proofs in six different interim color states.) FIGURE 117.

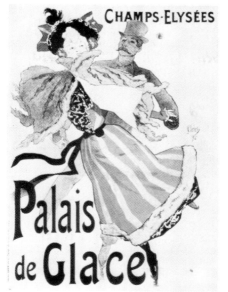

Figure 83. No. 368.

VARIOUS PUBLICATIONS

529. [**LES CHEFS-D'OEUVRE DE LA PEINTURE ITALIENNE,** par Paul Mantz] 119 × 86, unsigned. Imp. Chéret, rue Brunel. (M428.)

530. [Édouard Fournier. **HISTOIRE DES ENSEIGNES DE PARIS,** revue et publiée par le Bibliophile Jacob.] 36 × 27, unsigned. Imp. Chaix (succ. Chéret), rue Brunel. (M429.)

531. Ca. 1886. [**VOYAGES ET DÉCOU-VERTES** de A'Kempis.] 25 × 30 (approx.), unsigned. Imp. Chaix (succ. Chéret), rue Brunel. (M430. Nos. 531–537 were commissioned by the publisher Jules Levy as book covers. They were later used as posters by printing them on larger sheets to which the words "En vente ici. . . prix 5 francs" were added.) added.)

532. Ca. 1886. [**EN MER,** par J. Bonnetain.] 25 × 30 (approx.), unsigned. Imp. Chaix (succ. Chéret), rue Brunel. (M431. See Note at No. 531.)

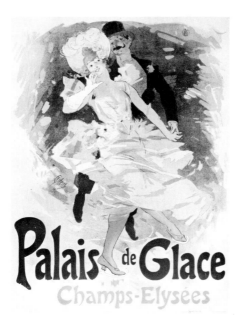

Figure 84. No. 372.

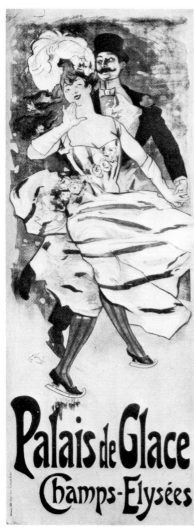

Figure 85. No. 374.

533. Ca. 1886. [**PARIS QUI RIT,** par Georges Duval.] 25 × 29.5, signed right. Imp. Chaix (succ. Chéret), rue Brunel. (M432. See Note at No. 531.) FIGURE 118.

534. Ca. 1886. [**BEAUMIGNON,** par Frantz Jourdain.] 24.5 × 29, signed left. Imp. Chaix (succ. Chéret), rue Brunel. (M433. See Note at No. 531.) FIGURE 119.

535. Ca. 1886. [**LE BUREAU DU COM-MISSAIRE.**] 26.5 × 29.5, signed left. Imp. Chaix (succ. Chéret), rue Brunel. (M434. See Note at No. 531.) FIGURE 120.

536. Ca. 1886. [**GRAINE D'HORIZON-TALES,** par Jean Passe.] 25 × 30 (approx.), unsigned. Imp. Chaix (succ. Chéret), rue Brunel. (M435. See Note at No. 531.)

537. Ca. 1886. [**PILE DU PONT,** par Albert Pinard.] 25 × 30 (approx.), unsigned. Imp. Chaix (succ. Chéret), rue Brunel. (M436. See Note at No. 531.) FIGURE 121.

538. 1876. [**ALMANACH-GUIDE DE LA MÈRE DE FAMILLE,** pour 1877 par le Dʳ S. E. Maurin.] 29 × 20, signed left. Imp. Chéret, rue Brunel. (M437.)

539. 1878. [**LES PARISIENNES,** par A. Grévin et A. Huart, chez tous les libraires (d'après Grévin).] 39 × 28, unsigned. Imp. J. Chéret & Cie, rue Brunel. (M438. Cf. No. 591.)

540. 1879. [**LA NOUVELLE VIE MILI-TAIRE,** texte par Adrien Huart, illustrations coloriées par Draner.] 39 × 27, signed right. Imp. Chéret, rue Brunel. (M439. Cf. No. 592.)

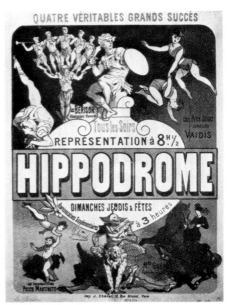

Figure 86. **No. 379.**

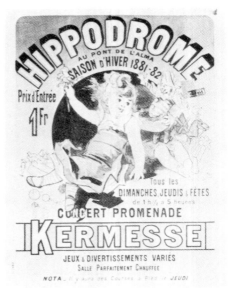

Figure 87. **No. 395.**

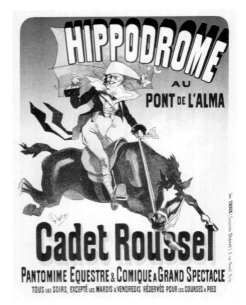

Figure 88. **No. 400.**

541. 1881–1890. [Ne Venez pas à Paris sans le **GUIDE CONTY,** Paris en Poche. Prix 2fr50. Quel plus gai Compagnon de Route?] 31.5 × 24, signed right. Imp. Chaix (succ. Chéret), rue Brunel. FIGURE 122.

542. 1881–1890. [Ne voyagez pas en Bretagne sans le **GUIDE CONTY. BRETAGNE OUEST.** Prix 2frs. Quel plus gai Compagnon de Route?]

543. Ca. 1888. [Ne voyagez pas en Bretagne sans le **GUIDE CONTY BASSE-BRETAGNE.**] 36 × 27.5, signed right. Imp. Chaix (ateliers Chéret), rue Bergère. (Red-brown and white.)

544. 1888. [**N'ALLEZ PAS AU PAYS DU SOLEIL SANS LE GUIDE CONTY,** Paris à Nice.] 26 × 21, signed right. Imp. Chaix (succ. Chéret), rue Brunel. (M440.)

* **545.** 1888. [En vente partout, **AU PROFIT DES VICTIMES DES SAUTERELLES EN ALGÉRIE,** publication illustrée, éditée par l'association de l'Afrique du nord et la représentation algérienne] 113 × 81, signed left. Imp. Chaix (succ. Chéret), rue Brunel. (M441. Some proofs in black only.)

546. Ca. 1890. [Ne voyagez jamais sans les **GUIDES CONTY** en vente partout, prix 2 fr 50.] 44 × 31, signed right ("Che"). Imp. Chaix, 20 rue Bergère. (Around the blue border are titles of Guide Conty books available.) FIGURE 123.

547. 1890. [**AGENDA DU RAPPEL** 1891, 18, rue de Valois.] 36 × 28, signed left. Imp. Chaix (ateliers Chéret), rue Bergère. (M442.)

548. 1892. [**LA VRAIE CLEF DES SONGES** . . . par Lacinius.] 28 × 22, unsigned. Imp. Chaix (ateliers Chéret), rue Bergère. (M443.)

549. 1892. [**ASTAROTH.** *L'avenir dévoilé par les cartes.*] 28 × 22, unsigned. Imp. Chaix (ateliers Chéret), rue Bergère. (M444.)

550. 1892. [**LE NOUVEAU MAGICIEN PRESTIDIGITATEUR** . . . par Ducret et Bonnefont.] 28 × 22, unsigned. Imp. Chaix (ateliers Chéret), rue Bergère (M445.)

551. 1892. [**NOUVEAU TRAITÉ THÉORI-QUE ET PRATIQUE DE LA DANSE** par Th. de Lajarte et Bonnefont] 28 × 22, unsigned. Imp. Chaix (ateliers Chéret), rue Bergère. (M446.)

552. 1893. [**FRENCH ILLUSTRATORS** by Louis Morin, 5 parts. Part III. Charles Scribner's Sons, N.Y. 1893.] 66 × 48. (Poster for America.)

POLITICAL PERIODICALS

553. [**LONDON FIGARO.** One penny, a high toned Dayly journal of politics, literature, criticism, gossip, etc. Sold everywhere Ranken & Cº] 119 × 85, signed center. Drawn & printed by J. Chéret, rue Brunel, Paris. (M447. Poster for London.)

554. [10 c. le nº. **LE TÉLÉGRAPHE,** journal du matin, fils spéciaux avec le nombre entier] 81 × 117, unsigned. Imp. Chaix (succ. Chéret), rue Brunel. (M448.)

555. 1876. [**LE PETIT CAPORAL,** journal quotidien, politique, démocratique, patriotique, le nº 5 centimes] 74 × 56, unsigned. Imp. Chéret, rue Brunel. (M449.)

556. 1882. [Étrennes 1883. **PRIME DU GAULOIS** . . . Cartes de visite.] 36 × 27, unsigned. Imp. Chaix (succ. Chéret), rue Brunel. (M450.)

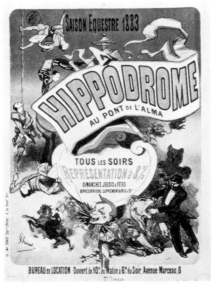

Figure 89. **No. 404.**

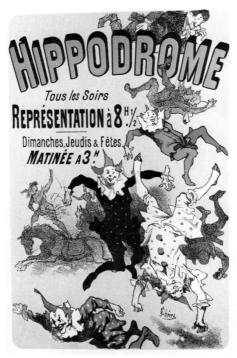

Figure 90. **No. 408.**

557. 1885. [**LYON RÉPUBLICAIN.** Grand format 5 c. le numéro. Tirage 115,000 exemplaires.] 75 × 54, signed right. Imp. Chaix (succ. Chéret), rue Brunel. (M451. A little newsboy; cf. No. 569.)

558. 1885. [En vente partout. 3ᵉ année. **LE FIGARO ILLUSTRÉ** 1885, prix 3 fr. 50.] 106 × 80, signed left. Imp. Chaix (succ. Chéret), rue Brunel. (M452. Two children in the shade of a Japanese parasol, pet a New-foundland dog. This design was used on the cover of the 1885 issue.)

559. 1885. The same as 558. [Supplément du *Figaro. Le Figaro illustré.* 1885. Paris; 26, rue Drouot.] 44 × 33, signed center, Imp. Chaix (succ. Chéret), rue Brunel. (M453.)

560. 1885. The same as 558, with the following text: [pour paraître le 1ᵉʳ décembre. *Le*

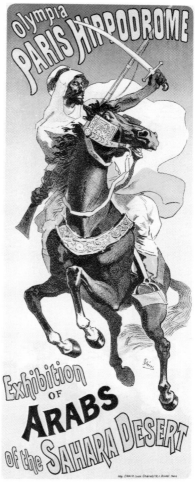

Figure 91. *No. 411.*

Figaro illustré. Littérature, poésie, pièces de concours du *Figaro illustré*, etc. Prix 3 f. 50. On souscrit ici.] 44 × 38. (M454.)

561. 1885. The same as 558. [*Le Figaro* est en vente ici. Les jours ordinaires 20 c., les mercredis et samedis 25 c.] 29 × 21, unsigned. Imp. Chaix (ateliers Chéret), rue Bergère. (M455. An interior poster.)

562. 1886. [A partir du 1ᵉʳ juillet. **LE PETIT STÉPHANOIS.** Dieu. Patrie, Liberté. Tout droit devant. Journal indépendant quotidien, deux éditions] 115 × 82, signed center. Imp. Chaix (succ. Chéret), rue Brunel. (M456.)

563. 1888. [Paris, 10 c. le nᵒ, départements 15 c. **L'ÉCHO DE PARIS** littéraire et politique] 93 × 71, unsigned. Imp. Chaix (succ. Chéret), rue Brunel. (M457.)

564. 1888. [Tous les jours, 10 c. le nᵒ. **L'ÉCHO DE PARIS** littéraire et politique.] 115 × 82, signed right. Imp. Chaix (succ. Chéret), rue Brunel. (M458. Some proofs on deluxe paper; some in black only.) Figure 124.

565. 1889. [En vente partout. **LE RAPPEL,** le nᵒ 5 c.] 169 × 118, signed left. Imp. Chaix (succ. Chéret), rue Brunel. (M459, MA209. Some proofs in black only.) Figure 125.

566. 1890. [Pour paraître tous les dimanches à partir du 21 décembre 1890, huit pages, 5 c. **LE PROGRÈS ILLUSTRÉ,** supplément littéraire du Progrès de Lyon] 116 × 79, signed right. Imp. Chaix (ateliers Chéret), rue Bergère. (M460. Some proofs on deluxe paper; some in black only; cf. No. 567.) Figure 125a.

567. 1890. [Pour paraître tous les dimanches à partir du 21 décembre 1890, huit pages, 5 c., **LA GIRONDE ILLUSTRÉE,** supplément littéraire de la *Gironde* et de la *Petite Gironde*.] 79 × 55, unsigned. Imp. Chaix (ateliers Chéret), rue Bergère. (M461. Except for a few changes, the illustration is the same as that for *Le Progrès illustré;* cf. No. 566.)

568. 1892. [**LE RAPIDE,** le nᵒ 5 c. Grand journal quotidien.] 115 × 82, signed left. Imp. Chaix (ateliers Chéret), rue Bergère. (M462. Some artist's proofs on deluxe paper.) Figure 126.

569. 1892. [**LYON-RÉPUBLICAIN.** Grand format. 5 c. le numéro, Tirage 130,000 exemplaires.] 82 × 59, signed right. Imp. Chaix (ateliers Chéret), rue Bergère. (Newsboy holding paper; cf. No. 557.) Figure 127.

570. 1895. [**LE FIGARO** a tous les jours six pages. Les samedis page de musique. Les lundis Caran d'Ache. Les jeudis Forain.] 84 × 60.5, signed center. Imp. Chaix (ateliers Chéret), rue Bergère. Figure 128.

571. 1904. [**LE FIGARO.**] 84 × 60.5, signed right; dated. Imp. Chaix (ateliers Chéret), rue Bergère. (Some proofs with the words, "Le Musée de la Rue" at the top.) Plate 27.

NEWSPAPERS AND MAGAZINES

572. [**PAN.** Price 6d a journal of Satire edited by Alfred Thompson every Saturday; offices, 4, Ludgate Buildings, London E. C.] 75 × 57.5, signed right. Imp. Chéret, rue Brunel. (M463, MA81, AI. Poster for London.) Figure 129.

573. [En vente chez tous les libraires, le numéro 30 centimes, **JOURNAL POUR TOUS,** semaine universelle illustrée.] 114 × 82, signed right. Imp. Chéret et Cie, rue Brunel. (M464, AI. Cf. No. 574.) Figure 130.

574. [En vente ici. 30 c. le numéro. **JOURNAL POUR TOUS,** semaine universelle illustrée] 37 × 28, unsigned. Imp. Chéret et Cie, rue Brunel. (M465. Some changes in the illustration. Cf. No. 573.)

575. 1868. [En vente chez tous les libraires: **ALBUM THÉATRAL ILLUSTRÉ.**] 80 × 120 (approx.) Imp. Chéret, rue Sainte-Marie. (M466. Only three issues of this theatrical album, which is now a bibliographical rarity, appeared in print. The text is by Arnold Mortier and the illustrations by Jules Chéret.)

576. 1876. [Jardinage, basse-cour, horticulture, arboriculture . . . **JOURNAL LA MAISON DE CAMPAGNE,** 18ᵉ année Directeur Édouard Le Fort.] 99 × 73, signed right. Imp. Chéret, rue Brunel. (M467.)

577. 1883. [51ᵉ année. Publication bimensuelle illustrée. **MUSÉE DES FAMILLES**] 79 × 55, unsigned. Imp. Chaix (succ. Chéret), rue Brunel. (M468. Monochrome poster in green; cf. No. 579.)

578. 1883. [**SAINT-NICOLAS.** 5ᵉ année; journal illustré pour garcons et filles, paraissant tous les jeudis.] 79 × 55, signed left. Imp. Chaix (succ. Chéret), rue Brunel. (M469. Monochrome poster in green.)

579. 1884. The same as 577. 124 × 87.5, signed right. Imp. Chaix (ateliers Chéret), rue Bergère. (Cf. No. 577.)

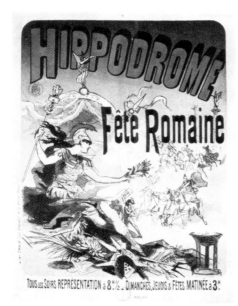

Figure 92. *No. 415.*

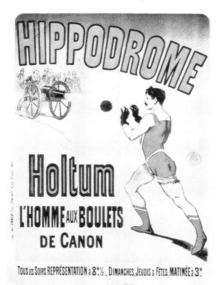

Figure 93. *No. 416.*

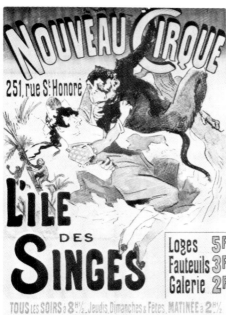

Figure 94. *No. 421.*

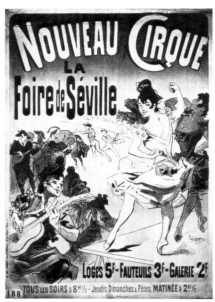

Figure 95. *No. 425.*

Figure 96. *No. 436.*

Figure 98a. *No. 441.*

Figure 97. *No. 437.*

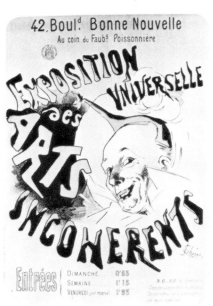

Figure 98. *No. 439.*

580. 1891. [**LE COURRIER FRANÇAIS.**] 117 × 80, signed left. Imp. Chaix (ateliers Chéret), rue Bergère. (M470, MA49. Cf. Nos. 445–447.) FIGURE 131.

581. 1891. The same as 580. 116 × 79, signed left; dated. Imp. Chaix (ateliers Chéret), rue Bergère. (M471. Some proofs on heavy paper, deluxe edition. Some proofs were done of Nos. 580 & 581 in black only and some in bistre only. Some in black, in bistre, and in black on tinted paper were done without the words on the newspaper or Forain's caricature.)

582. 1891. The same as 580. 79 × 55, signed left: dated. Imp. Chaix (ateliers Chéret), rue Bergère. (M472. Some proofs on deluxe paper.)

583. 1891. The same as 580. 55 × 37, signed left; dated. Imp. Chaix (ateliers Chéret), rue Bergère. (M473.)

584. 1891. The same as 580. [Ce supplément ne doit pas être affiché.] 52 × 34, signed left. Imp. Chaix (ateliers Chéret), rue Bergère. (M474. Supplement to the March 28, 1891 issue of *Le Courrier Français*. Impression in bistre. Some proofs in bistre before Forain's sketch, letters or printer's name. Cf. Nos. 445–447.)

585. 1891. [**LE MONDE ARTISTE,** journal illustré, musique, théâtre, Beaux-Arts, paraissant tous les dimanches. Informations théâtrales du monde entier] 116 × 82, signed left. Imp. Chaix (ateliers Chéret), rue Bergère. (M475. Bistre on tinted paper with red lettering. Some proofs on deluxe paper; some before the letters or printer's address.) FIGURE 132.

586. 1893. [**LA PLUME** littéraire, artistique et sociale, bimensuelle illustré] 25 × 33, signed right. Imp. Chaix (ateliers Chéret), rue Bergère. (M476. This design was used on the cover of the issue that *La Plume* devoted to illustrated posters.)

587. 1900. [Supplément au numéro du Courrier Français due 7 janvier 1900. **LE COURRIER FRANÇAIS HEBDOMADAIRE ILLUSTRÉ.** Directeur M. Jules Roques dix septième année. Le plus artistique des journaux illustrés. Bureau: 19 rue des Bons-Enfants à Paris. Abonnement: Paris et Province un an 25fr., 6 mois 12fr50. Étranger, un an 35fr., six mois 20fr.] 52 × 34. (Bistre.)

BOOKS PUBLISHED SERIALLY

588. [**LES MYSTÈRES DU PALAIS-ROYAL** par Xavier de Montépin. 10 c. la livraison illustrée] 78 × 116, signed left. Imp. Chaix (succ. Chéret), rue Brunel. (M477.)

589. [**LES DAMNÉES DE PARIS,** par Jules Mary, illustrations de Ferdinandus, 10 c. la livraison] 115 × 81, signed left. Imp. Chaix (succ. Chéret), rue Brunel. (M478.)

590. 1878. [**HISTOIRE D'UN CRIME,** par Victor Hugo, 10 centimes la livraison illustrée.] 116 × 79, unsigned. Imp. Chéret et Cie, rue Brunel. (M479. A man lying on a broken headstone with the inscription "la Loi". Predominantly black.)

591. 1879. [**LES PARISIENNES,** par A. Grévin et A. Huart. Chez tous les libraires, la livraison 10 c. la série 50 c.] 115 × 81, unsigned. Imp. Chéret et Cie, rue Brunel. (M480. Cf. No. 539.)

592. 1879. [**LA NOUVELLE VIE MILITAIRE,** texte par Adrien Huart, illustrations coloriées par Draner. 10 c. la livraison, la série 50 c] 116 × 86, unsigned. Imp. Chéret, rue Brunel. (M481, Cf. No. 540.)

593. 1879. [Victor Hugo. **LES MISÉRABLES** 10 centimes la livraison illustrée.] 121 × 82, unsigned. Imp. Chéret et Cie, rue Brunel. (M482. Jean Valjean as a convict, with Fantine; cf. No. 614.)

* **594.** 1883. [Magnifique publication illustrée. **JEAN LOUP,** par Émile Richebourg, 10 c. la livraison, illustration hors ligne par Kauffmann.] 111 × 80, unsigned. Imp. Chaix (succ. Chéret), rue Brunel. (M483. Cf. No. 623.)

* **595.** 1884. [**LA PETITE MIONNE,** par Émile Richebourg, 10 c. la livraison] 117 × 77, signed left. Imp. Chaix (succ. Chéret), rue Brunel. (M484. Cf. No. 624.)

596. 1884. [**DAVID COPPERFIELD,** par Charles Dickens, 10 c. la livraison. La Iʳᵉ livraison est offerte gratuitement au public.] 116 × 80, signed right; dated. Imp. Chaix (succ. Chéret), rue Brunel. (M485, AI unsigned and undated.) FIGURE 133.

597. 1885. [**OEUVRES DE RABELAIS,** illustrées par A. Robida, la livraison 15 c] 231 × 82, signed right. Imp. Chaix (succ. Chéret), rue Brunel. (M486, MA117.) FIGURE 134.

598. 1885. [**OEUVRES DE RABELAIS,** illustrées par A. Robida, la livraison 15 c., la série de 5 livraisons 75 c] 114 × 80, signed center. Imp. Chaix (succ. Chéret), rue Brunel. (M487.)

599. 1885. [**OEUVRES DE RABELAIS,** illustrées par A. Robida, la livraison 15 c. la série de 5 livraisons 75 c. Chez tous les libraires et marchands de journaux.] 32 × 21, unsigned. No printer's address. (M488, AI. This reduction of which five copies were also made in

bistre, was done for *Les Affiches illustrées de 1886* but was not used as a poster. Cf. Nos. 597 [for the poster that was used], 599a.) FIGURE 135.

* **600.** 1885. [**LES SEPT PÉCHÉS CAPITAUX,** par Eugène Süe. 10 c. la livraison illustrée] 111 × 80, signed left. Imp. Chaix (succ. Chéret), rue Brunel. (M489.)

601. 1885. [Paul Saunière. **LE DRAME DE PONTCHARRA.** 10 c. la livraison illustrée. La 1ᵉʳᵉ et la 2ᵐᵉ livraisons sont données gratuitement à tout le monde chez les libraires et marchands de journaux.] 110 × 79, signed left. Imp. Chaix (succ. Cheret), rue Brunel. (M490, A1.) FIGURE 136.

602. 1885. [**LES MYSTÈRES DE PARIS,** par Eugène Süe, 10 c. la livraison illustrée] 161 × 116, signed left. Imp. Chaix (succ. Chéret), rue Brunel. (M491. In the foreground, Fleur-de-Marie; in the background the fight between Rodolphe and the assassin.) FIGURE 137.

603. 1885. [**LES MYSTÈRES DE PARIS,** par Eugène Süe. La livraison illustrée 10 c] 113 × 77, unsigned. Imp. Chaix (succ. Chéret), rue Brunel. (M492. La Chouette and Fleur-de-Marie.) FIGURE 138.

604. 1885. [**LES MYSTÈRES DE PARIS,** par Eugène Süe, la livraison illustrée 10 c] 74 × 55, unsigned. Imp. Chaix (succ. Chéret), rue Brunel. (M493. An inset of Fleur-de-Marie framed by a scene from the novel.) FIGURE 139.

605. 1885. [**LE COMTE DE MONTE CRISTO,** par Alexandre Dumas, la livraison illustrée 10 c] 113 × 82, signed left; dated. Imp. Chaix (succ. Chéret), rue Brunel. (M494. Mercédès and Dantès.) PLATE 28.

* **606.** 1885. [Sciences à la portée de tous. **PHYSIQUE ET CHIMIE POPULAIRES,** par Alexis Clerc, 10 c. la livraison illustrée] 106 × 79, unsigned. Imp. Chaix (succ. Chéret), rue Brunel. (M495.)

607. 1886. [Édition populaire illustrée. **LA FRANCE JUIVE,** par Ed. Drumont, la livraison 10 c] 115 × 82, unsigned. Imp. Chaix (succ. Chéret), rue Brunel. (M496.)

* **608.** 1886. [**L'HOMME QUI RIT,** par Victor Hugo, 10 centimes la livraison illustrée.] 118 × 81, unsigned. Imp. Chaix (succ. Chéret), rue Brunel. (M497.)

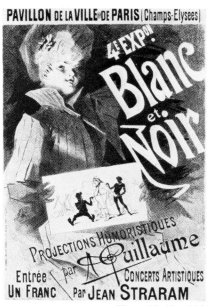

Figure 99. No. 444.

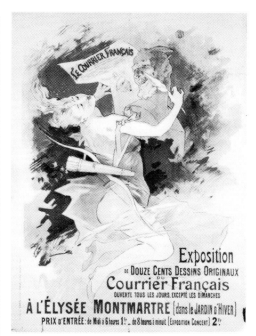

Figure 100. No. 445.

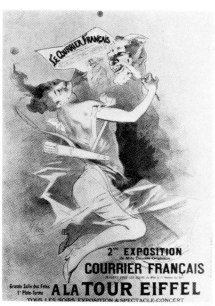

Figure 101. No. 448.

* **609.** 1886. [**OEUVRE DE PAUL DE KOCK.** 10 c. la livraison illustré] 115 × 82, signed right. Imp. Chaix (succ. Chéret), rue Brunel. (M498.)

610. 1886. [**L'HONNEUR DES D'ORLÉANS,** par Jules Boulabert, 10 c. la livraison; en vente chez les libraires et marchands de journaux.] 116 × 81, unsigned. The printer's address was removed from the left. (M499. Cf. No. 611.)

611. 1886. The same as 610. 116 × 81, signed left: "TRa." (M500. The printer's address was removed from the left. The following address was substituted on the right: "Lith. Wauquier, 13, rue de la Néva, Paris." The signature is unexplained by Maindron.)

612. 1886. [**LE COMTE DE MONTE CRISTO,** par Alexandre Dumas, 10 c. la livraison illustrée] 162 × 115, signed right. Imp. Chaix (succ. Chéret), rue Brunel. (M501. Dantès is thrown into the sea.)

* **613.** 1886. [**LES MISÈRES DES ENFANTS TROUVÉS,** par Eugèn Süe, 10 c. la livraison illustrée] 122 × 99, signed left; dated. Imp. Chaix (succ. Chéret), rue Brunel. (M502.)

* **614.** 1886. [**LES MISÉRABLES,** par Victor Hugo, 10 c. la livraison illustrée.] 55 × 76, signed left. Imp. Chaix (succ. Chéret), rue Brunel. (M503. In the center, Jean Valjean; to the left, Fantine; to the right, Cosette; cf. No. 593.)

* **615.** 1886. [**LES MILLIONS DE MONSIEUR JORAMIE,** par Émile Richebourg, illustrations de Félix Régamey] 114 × 82, signed center. Imp. Chaix (succ. Chéret). rue Brunel. (M504. The illustration in the left-hand corner of the poster is 53 × 39.)

616. 1887. [**LA JUIVE DU CHATEAU TROMPETTE,** par Ponson du Terrail, 10 c. la livraison illustrée] 232 × 82, signed right. Imp. Chaix (succ. Chéret), rue Brunel. (M505.) FIGURE 140.

617. 1887. [**LES DEUX ORPHELINES,** grand roman par Adophe d'Ennery, 10 c. la livraison illustrée] 112 × 83, unsigned. Imp. Chaix (succ. Chéret), rue Brunel. (M506. Cf. No. 229.)

618. 1887. [**LES TROIS MOUSQUETAIRES,** par Alexandre Dumas 10 c. la livraison illustrée. Partout gratuite 1ᵉʳ et 2ᵐᵉ livraisons.] 163 × 115, signed center. Imp. Chaix (succ. Chéret), rue Brunel. (M507.) FIGURE 141.

619. 1888. [**LES PREMIÈRES CIVILISATIONS,** par Gustave Le Bon, 10 c. la livraison, 50 c. la série] 106 × 81, unsigned. Imp. Chaix (succ. Chéret), rue Brunel. (M508.) FIGURE 142.

620. 1889. [En vente chez tous les libraires. **LA TERRE,** par E. Zola, édition illustrée, la livraison 10 c.] 222 × 81, signed right; dated. Imp. Chaix (succ. Chéret), rue Brunel. (M509, MA69. Some proofs in black only.) FIGURE 143.

NOVELS

621. 43.5 × 31.5, signed left. Imp. Chéret. (A sailor reproaches his wife in front of a cradle; before letters.)

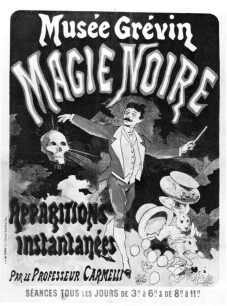

Figure 102. No. 462.

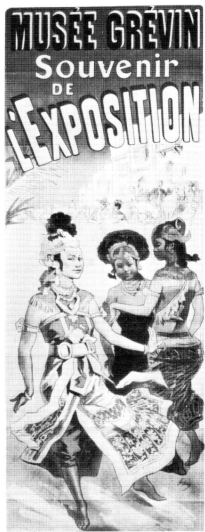

Figure 103. **No. 466.**

622. 48 × 35, signed left. Imp. Chéret. (An Austrian soldier on a horse, saber in hand; before letters.)

623. 1883. [**JEAN LOUP,** par Émile Richebourg.] 53 × 38, unsigned. Imp. Chaix (succ. Chéret), rue Brunel. (M510. Cf. No. 594.)

624. 1884. [**LA PETITE MIONNE,** par Émile Richebourg.] 51 × 38, signed left. Imp. Chaix (succ. Chéret), rue Brunel. (M511. Cf. No. 595.)

625. 1887. [Scènes de la vie au Paraguay. **LÉLIA MONTALDI,** par André Valdès. Le succès du jour] 96 × 81, unsigned. Imp. Chaix (succ. Chéret), rue Brunel. (M512.) FIGURE 144.

626. 1888. [**L'AMANT DES DANSEUSES.** Roman moderniste, par Félicien Champsaur.] 114 × 86, signed left; dated. Imp. Chaix (succ. Chéret), rue Brunel. (M513, MA45. Some proofs in black only.) FIGURE 145.

* **627.** 1888. [**JEAN CASSE-TÊTE.** par Louis Noir.] 50 × 35, unsigned. Imp. Chaix (succ. Chéret), rue Brunel. (M514.)

* **628.** 1888. [Marie Colombier. **COURTE ET BONNE.** Prix 3 f. 50, en vente ici.] 49 × 36, signed right. Imp. Chaix (succ. Chéret), rue Brunel. (M515. Cf. No. 657.)

629. 1889. [En vente chez tous les libraires, prix: 3 f. 50. **LA GOMME,** par Félicien Champsaur.] 74 × 116, signed left. Imp. Chaix (succ. Chéret), rue Brunel. (M516, MA225.) FIGURE 146.

630. 1889. [**JOSEPH BALSAMO,** par Alexandre Dumas.] 109 × 82, signed right. Imp. Chaix (succ. Chéret), rue Brunel. (M517. Impression in black and white. Maindron believed that this poster remained in an unfinished state and was never done in color.)

631. 1889. [**UNE JEUNE MARQUISE,** roman d'une névrosée, par Théodore Cahu (Théo-Critt).] 113 × 81, signed right. Imp. Chaix (succ. Chéret), rue Brunel. (M518. Some proofs in black only.) FIGURE 146a.

* **632.** 1891. [**L'INFAMANT,** roman parisien, par Paul Vérola, comptoir d'édition, 14, rue Halévy.] 118 × 82, signed left. Imp. Chaix (ateliers Chéret), rue Bergère. (M519. Some artist's proofs on deluxe paper. Some proofs in black only.)

NOVELS PUBLISHED IN NEWSPAPERS

633. [LYON RÉPUBLICAIN. **TARTUFFE AU VILLAGE,** par Ernest Daudet.] (M520. Maindron never saw this poster and surmised that, although it appeared in Beraldi's catalog (#233), it did not get beyond the sketch stage.)

634. [LA CLOCHE publie **LA DOMINATION DU MOINE,** roman par Garibaldi] 120 × 86, signed right. Imp. Chéret, rue Brunel. (M521.)

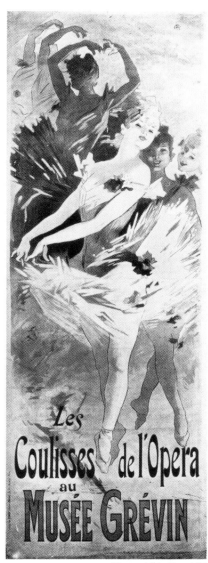

Figure 104. **No. 467.**

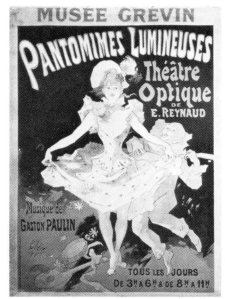

Figure 105. **No. 468.**

Figure 106. **No. 484.**

Figure 107. **No. 485.**

Figure 108. **No. 487.**

FÊTE DE CHARITÉ
donnée au Palais du Trocadéro le 14 Juin 1890
au bénéfice de la
SOCIÉTÉ DE SECOURS AUX FAMILLES DES MARINS NAUFRAGÉS
87, Rue de Richelieu FONDATEUR. M^r ALFRED DE COURCY

Figure 109. **No. 488.**

635. [LE PETIT LYONNAIS, journal politique quotidien commencera dans son numéro du jeudi 20 avril, un grand roman nouveau: **LA BANDE GRAAFT.**] 117 × 82, signed left. Imp. Chéret, rue Brunel. (M522.)

636. [**LES ENNEMIS DE MONSIEUR LUBIN,** grand roman par Constant Guéroult, voir la PETITE PRESSE du 25 novembre.] 118 × 82, unsigned. Imp. Chéret, rue Brunel. (M523.)

* **637.** 1874. [**L'OGRESSE,** par Paul Féval.] 115 × 82 unsigned. Imp. Chéret, rue Brunel. (M524.)

638. 1875. [**LA CHAUMIÉRE DU PROSCRIT,** par Gustave Aimard, au JOURNAL DU DIMANCHE] 118 × 82, unsigned. Imp. Chéret, rue Brunel. (M525.)

639. 1876. [**LES DEUX APPRENTIS,** par Paul Saunière au JOURNAL DU DIMANCHE] 118 × 82, unsigned. Imp. Chéret, rue Brunel. (M526.)

640. 1877. [LA LANTERNE, journal politique quotidien, publié en feuilletons, **LES ASSOMMOIRS DU GRAND MONDE,** par William Cobb.] 117 × 84, signed left. Imp. Chéret, rue Brunel. (M527.)

641. 1877. [LE PETIT PARISIEN publié en feuilletons, **LA GRANDE BRULÉE,** par Édouard Siebecker] 116 × 82, unsigned. Imp. Chéret, rue Brunel. (M528.)

642. 1877. [**LE CRIME DES FEMMES,** par Raoul de Navery, au JOURNAL DU DIMANCHE] 116 × 82, unsigned. Imp. Chéret, rue Brunel. (M529.)

643. 1877. [**L'ESCLAVE BLANCHE,** par Gustave Aimard, au JOURNAL DU DIMANCHE] 116 × 82, unsigned. Imp. Chéret, rue Brunel. (M530.)

* **644.** 1878. [Lire dans le PETIT LYONNAIS, 5 c. le numéro, **LA FILLE DES VORACES,** grand roman inédit, par Jules Lermina.] 117 × 82, signed right. Imp. Chéret et Cie, rue Brunel. (M531.)

* **645.** 1878. [**LES MÉMOIRES D'UN ASSASSIN,** par Louis Ulbach, au JOURNAL DU DIMANCHE] 118 × 82, unsigned. Imp. Chéret, rue Brunel. (M532.)

* **646.** 1882. [Lire dans le LYON-RÉPUBLICAIN, 1er octobre 1882, **LES FILLES DE BRONZE,** dramatique roman par Xavier de Montépin.] 118 × 84, signed left. Imp. Chaix (succ. Chéret), rue Brunel. (M533.)

Figure 110. **No. 489.**

FÊTE DE CHARITÉ
donnée au Palais du Trocadéro le 27 Mai 1893
au bénéfice de la
SOCIÉTÉ DE SECOURS AUX FAMILLES DES MARINS NAUFRAGÉS
87, Rue de Richelieu, FONDATEUR: M^r ALFRED DE COURCY

Figure 111. **No. 490.**

Figure 112. **No. 499.**

Figure 113. **No. 501.**

647. 1883. [**LA FILLE DU MEURTRIER**, par Xavier de Montépin, au JOURNAL DU DIMANCHE] 117 × 82, signed left. Imp. Chaix (succ. Chéret, rue Brunel. (M534.)

648. 1883. [Lire dans le LYON RÉPUBLICAIN, 18 mars 1883, **LE DRAME DE POLEY-MIEUX**, émouvant récit historique, 1793, par Victor Chauvet.] 118 × 84, signed left. Imp. Chaix (succ. Chéret), rue Brunel. (M535.)

649. 1883. [Lire dans le LYON RÉPUBLICAIN, 28 octobre 1883. **LE BATAILLON DE LA CROIX-ROUSSE**, siège de Lyon, en 1793, par Louis Noir.] 118 × 83, signed right. Imp. Chaix (succ. Chéret), rue Brunel. (M536.)

✳ **650.** 1885. [A partir du dimanche 1er novembre, lire dans le PETIT LYONNAIS, **LES MYSTÈRES DE PARIS**, par Eugène Süe.] 113 × 80, signed left; dated. Imp. Chaix (succ. Chéret), rue Brunel. (M537. Cf. Nos. 602–604.)

✳ **651.** 1885. [**LE CAPITAINE MANDRIN**, dramatique roman inédit par Victor Chauvet, voir le LYON RÉPUBLICAIN du 25 janvier 1885.] 83 × 118, signed right. Imp. Chaix (succ. Chéret), rue Brunel. (M538.)

652. 1885. [**LES CRIMES DE PEYRE-BEILLE**, par Victor Chauvet. Voir le LYON RÉPUBLICAIN.] 117 × 83, signed left. Imp. Chaix (succ. Chéret), rue Brunel. (M539.)

653. 1887. [30 octobre 1887. Lire dans le LYON RÉPUBLICAIN, **LA BATAILLE DE NUITS**, grand roman inédit par Louis Noir.] 111 × 83, signed "E. N., 87." Imp. Chaix (succ. Chéret), rue Brunel. Some proofs in black. Signature unexplained by Maindron.)

654. 1887. [Lire dans le LYON RÉPUBLICAIN, **LES DRAMES DE LYON**, par Odysse Barot.] 115 × 83, signed right. Imp. Chaix (succ. Chéret), rue Brunel. (M541.)

655. 1887. [A partir du 25 octobre, lire dans le XIXᵉ SIÈCLE, grand journal à 5 c., **LE COCHER DE MONTMARTRE**, grand roman inédit, par Jean Bruno.] 60 × 55, signed left. Imp. Chaix (succ. Chéret), rue Brunel. (M542.)

656. 1887. The same as 655, with variations in the illustration. 90 × 83, unsigned. Imp. Chaix (succ. Chéret), rue Brunel. (M543.)

✳ **657.** 1888. [Lire dans l'ÉCHO DE PARIS, **COURTE ET BONNE**, roman inédit par Marie Colombier] 113 × 83, signed right. Imp.

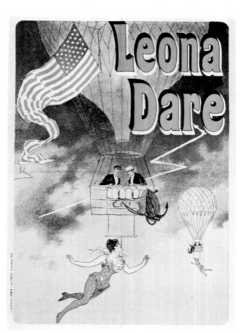

Figure 114. No. 517.

Figure 115. No. 523.

Chaix (succ. Chéret), rue Brunel. (M544. Some artist's proofs on deluxe paper; some proofs in black only; cf. No. 628.)

658. 1888. [Lire dans la LANTERNE, **P'TI MI**, par René Maizeroy.] 230 × 82, signed left; dated. Imp. Chaix (succ. Chéret), rue Brunel. (M545. Some proofs in black only.) FIGURE 147.

659. 1888. [Lire dans la LANTERNE, **P'TI MI**, par René Maizeroy.] 113 × 81, signed right. Imp. Chaix (succ. Chéret), rue Brunel. (M546. Differences in the illustration. Some proofs in black only.) FIGURE 148.

660. 1888. [A partir du 29 mars, lire dans le PETIT LYONNAIS, **LE JUIF ERRANT**, par Eugène Süe.] 113 × 82, signed center. Imp. Chaix (succ Chéret), rue Brunel. (M547.)

✳ **661.** 1889. [**LA VENGEANCE DU MAÎTRE DE FORGES**, par André Valdès, à lire dans le SOLEIL, 5 centimes.] 117 × 82, unsigned. Imp. Chaix (succ. Chéret), rue Brunel. (M548.)

✳ **662.** 1890. [Lire dans la PETITE RÉPUBLIQUE FRANÇAISE, gd format 5 c., **L'INFAMIE**, roman inédit par Oscar Méténier.] 77 × 54, signed right. Imp. Chaix (succ. Chéret), rue Brunel. (M549. Some artist's proofs on deluxe paper. Some proofs in black only.)

✳ **663.** 1890. [Lire dans la PETITE RÉPUBLIQUE FRANÇAISE, gd format, 5 c., **L'INFAMIE**, roman inédit par Oscar Méténier.] 129 × 199, signed center; dated. Imp. Chaix (succ. Chéret), rue Brunel. (M550. Some proofs in black only.)

664. 1890. [Lire dans le GIL BLAS, **L'ARGENT**, roman inédit par E. Zola.] 233 × 82, signed left. Imp. Chaix (ateliers Chéret), rue Bergère. (M551. Some artist's proofs on deluxe paper. Some proofs in black only.) FIGURE 149.

✳ **665.** 1890. [Lire dans le PROGRÈS DE LYON, **LE RÉGIMENT**, par Jules Mary.] 109 × 80, signed right; dated. Imp. Chaix (ateliers Chéret), rue Bergère. (M552. Some proofs on deluxe paper; some in black only.)

666. 1890. The same as 665. 73 × 55, signed left. Imp. Chaix (ateliers Chéret), rue Bergère. (M553. Some variations in the illustration.)

667. 1890. [Lire dans le RADICAL, lundi prochain, le nᵒ 5 c., **LA CLOSERIE DES GENÊTS**, grand roman inédit par Edmond Lepelletier, tiré du drame de Frédéric Soulié.] 117 × 81,

signed right. Imp. Chaix (succ. Chéret), rue Brunel. (M554. Some artist's proofs on deluxe paper. Some proofs in black only.) FIGURE 150.

668. 1890. [Lire dans l'ÉCLAIR, **ZÉZETTE**, par Oscar Méténier.] 81 × 117, signed right. Imp. Chaix (ateliers Chéret), rue Bergère. (M555. Some artist's proofs on deluxe paper. Some proofs in black only.) FIGURE 150a.

669. 1890. The same as 668. 118 × 165, signed right. Imp. Chaix (ateliers Chéret), rue Bergère. (M556. Some artist's proofs on deluxe paper. Some proofs in black only.)

670. 1894. [Lire dans le RADICAL, 5 c., le numéro, **MADAME SANS-GÊNE**, roman tiré par Edmond Lepelletier de la pièce de MM. Victorien Sardou et E. Moreau.] 119 × 80, signed left. Imp. Chaix (ateliers Chéret), rue Bergère. (M557.) FIGURE 151.

MAGASINS DU LOUVRE
(Department Store in Paris)

671. 1870. **A LADY'S OUTFIT.** 86 × 53, unsigned, without the printer's name. (M559. Interior poster without text, designed for Les Magasins du Louvre. A small number of proofs were printed, in black.)

672. 1879. **A LADY'S OUTFIT.** 86 × 54, unsigned, Imp. Chéret, rue Brunel. (M558. Interior poster without text, designed for Les Magasins du Louvre. A small number of proofs were printed, in black.)

673. 1890. [**GRANDS MAGASINS DU LOUVRE**, *Jouets, étrennes* 1891.] 236 × 81, signed right; dated. Imp. Chaix (ateliers Chéret), rue Bergère. (M560, MA189. Some artist's proofs on deluxe paper. Some proofs in black only.) FIGURE 152.

674. 1896. [**GRANDS MAGASINS DU LOUVRE.** *Etrennes 1897.*] 125 × 88.5, signed right; dated. Imp. Chaix (ateliers Chéret), rue Bergère. FIGURE 153.

MAGASINS DU PETIT SAINT-THOMAS
(Department Store in Paris)

675. 63.5 × 77, signed center. No printer's address. (A child laughing amidst his toys. No letters.)

Figure 116. No. 524.

Figure 117. *No. 528.*

Figure 118. *No. 533.*

676. [AU PETIT SAINT-THOMAS. Lundi 29 novembre, exposition de jouets.] 165 × 116, signed right. Imp. Chéret, rue Brunel. (M561. A large illustration, little girls and boys carry toys and books whose titles are visible on the covers. Monochrome in bistre.)

677. The same as 676. 38.5 × 27.5, signed right. No printer's address. (No letters.)

678. [Rue du Bac. AU PETIT SAINT-THOMAS, Paris. Ouverture de la saison d'été, lundi 7 mars. Notre grande exposition générale] 115 × 165, signed left. Imp. Chéret, rue Brunel. (M562. A little girl carries a bunch of flowers in her arms. Monochrome in green.)

679. [AU PETIT SAINT-THOMAS, rue du Bac. Lundi 13 juin, grande mise en vente annuelle des soldes d'été avec 40 et 50% de rabais] 167 × 116, unsigned. Imp. Chéret, rue Brunel. (M563. A woman's and little girl's outfit. Monochrome in green.)

680. [AU PETIT SAINT-THOMAS. Tapis d'Orient, Chine, Japon, lundi 13 septembre.] 114 × 78, unsigned. Imp. Chéret, rue Brunel. (M564. A Japanese woman. Monochrome in green.)

681. [AU PETIT SAINT-THOMAS, rue du Bac, Paris, lundi 26 avril, inauguration d'une exposition de fleurs naturelles.] 111 × 76, signed right. Imp. Chéret, rue Brunel. (M565. Flowers. Monochrome in green.)

682. [MAISON DU PETIT SAINT-THOMAS. Lundi 4 octobre, ouverture de la saison d'hiver.] 114 × 79, unsigned. Imp. Chéret, rue Brunel. (M566. A bouquet, a fan and a pair of opera glasses.)

683. [MAISON DU PETIT SAINT-THOMAS, rue du Bac, Paris. Exposition des toilettes d'été . . . articles nouveaux pour campagne et bains de mer.] 116 × 80, unsigned. Imp. Chaix (succ. Chéret), rue Brunel. (M567. Half-length view of a woman's outfit.)

684. 1879. [Rue du Bac, Paris. AU PETIT SAINT-THOMAS, jouets, étrennes.] 75 × 59, unsigned. Imp. Chéret, rue Brunel. (M568. Babies and toys. The illustration frames the text.)

Figure 119. *No. 534.*

Figure 120. *No. 535.*

Figure 121. *No. 537.*

Figure 122. *No. 541.*

Figure 123. *No. 546.*

685. 1881. [Rue du Bac, Paris, AU PETIT SAINT-THOMAS. Lundi 7 novembre. Exposition de manteaux et robes.] 164 × 116, unsigned. Imp. Chaix (succ. Chéret), rue Brunel. (M569. A woman's and little girl's outfit. Monochrome in green. This illustration is the same as No. 686.)

686. 1881. [Rue du Bac, Paris. AU PETIT SAINT-THOMAS. Actuellement exposition de manteaux et robes] 164 × 116, unsigned. Imp. Chaix (succ. Chéret), rue Brunel. (M570. A woman's and little girl's outfit. Monochrome in bistre; cf. No. 685.)

687. 1883. [AU PETIT SAINT-THOMAS, Paris, lundi 3 décembre. Exposition de jouets et articles pour étrennes.] 167 × 115, unsigned. Imp. Chaix (succ. Chéret), rue Brunel. (M571. A child with a Punchinello puppet and a trumpet. Monochrome in green. This illustration is the same as No. 688.)

688. 1883. [AU PETIT SAINT-THOMAS, Paris. Tout le mois de décembre, exposition de jouets et articles pour étrennes.] 167 × 115, unsigned. Imp. Chaix (succ. Chéret), rue Brunel. (M572. A child with a Punchinello puppet and a trumpet. Monochrome in green; cf. No. 687.)

689. 1884. [**AU PETIT SAINT-THOMAS,** rue du Bac, Paris. Lundi 8 décembre, ouverture de l'exposition des jouets, livres et nouveautés pour étrennes.] 75 × 54, unsigned. Imp. Chaix (succ. Chéret), rue Brunel. (M573. The letter J of the word "jouets" contains a Pierrot and toys.)

690. 1889. [**AU PETIT SAINT-THOMAS,** Paris. Jouets, livres, articles nouveaux pour étrennes 1889–90.] 115 × 78, signed left; dated. Imp. Chaix (succ. Chéret), rue Brunel. (M574. Babies and toys. Monochrome in green. Some proofs on deluxe paper, without background color.)

MAGASINS DU PRINTEMPS
(Department Store in Paris)

691. [**AU PRINTEMPS.** Exposition annuelle de jouets et articles pour étrennes, lundi 11 décembre.] 115 × 82, unsigned. Imp. Chaix (succ. Chéret), rue Brunel. (M575. The lettering of the poster is crossed horizontally by two bands showing babies and toys. Monochrome in blue.)

692. 1880. [**GRANDS MAGASINS DU PRINTEMPS.** Été, 1880. Ouverture de l'Exposition, lundi 1er mars.] 115 × 80, unsigned. Imp. Chéret, rue Brunel. (M576. Monochrome in blue.)

693. 1880. [**GRANDS MAGASINS DU PRINTEMPS,** Hiver 1880. Ouverture de l'Exposition, lundi 4 octobre.] 112 × 81, unsigned. Imp. Chéret, rue Brunel. (M577. Monochrome in blue.)

694. 1883. [**GRANDS MAGASINS DU PRINTEMPS,** Paris, Jouets 1884.] 115 × 80, unsigned. Imp. Chaix (succ. Chéret), rue Brunel. (M578. Monochrome in blue.)

* **695.** 1905. [**AU PRINTEMPS.** Etrennes 1906.] 120 × 82, signed right; dated. Imp. Chaix (ateliers Chéret), rue Bergère. (Child in red, holding a doll in each hand.)

MAGASINS DES BUTTES-CHAUMONT
(Department Store in Paris, Miscellaneous Illustrations)

696. [**AUX BUTTES CHAUMONT.** *Jouets, objets pour étrennes,* faubourg St-Martin, à l'angle du boulevard de la Villette.] 167 × 114, signed center. Imp. Chaix (succ. Chéret), rue Brunel. (M579, AI.) FIGURE 154.

697. [**AUX BUTTES CHAUMONT.** Nouveautés, habillements pour hommes et enfants, faubg St-Martin, à l'angle du bould de la Villette. Prime à tous les acheteurs. *Comptoir spécial de literie.*] 162 × 115, signed left. Imp. Chéret, rue Brunel. (M580.)

* **698.** 1879. [**AUX BUTTES CHAUMONT.** Bould de la Villette, à l'angle du faubg St-Martin, Jouets! Ces articles faisant l'objet d'une vente exceptionnelle et momentanée seront vendus sans aucun bénéfice.] 117 × 82, signed left. Imp. Chéret & Cie, rue Brunel. (M581. A young woman whose head is encircled with the word "Étrennes" gives out toys to six babies.)

699. 1885. [**AUX BUTTES CHAUMONT.** *Jouets et objets pour étrennes,* boulevard de la Villette, à l'angle du faubourg St-Martin.] 116 × 158, signed left. Imp. Chaix (succ. Chéret), rue Brunel. (M582.) PLATE 29.

700. 1886. [**AUX BUTTES CHAUMONT.** *Jouets, objets pour étrennes.*] 161 × 114, signed right; dated. Imp. Chaix (succ. Chéret), rue Brunel. (M583.) FIGURE 155.

Figure 124. **No. 564.**

701. 1887. [**AUX BUTTES CHAUMONT.** Boulevard de la Villette à l'angle du faubourg St-Martin, *Jouets, objets pour étrennes.*] 254 × 97, signed center. Imp. Chaix (succ. Chéret), rue Brunel. (M584, MA141.) FIGURE 156.

702. 1887. [**AUX BUTTES CHAUMONT.** Chapeau paille canotier: 1 f. 45 et 3 f. 50 — chapeau feutre souple: 3 f. 50 et 6 f. 50— chapeau paille enfant: 1 f. 45 et 5 f. 90.] 79 × 118, unsigned. Imp. Chaix (succ. Chéret), rue Brunel. (M585.)

703. 1888. [**AUX BUTTES CHAUMONT,** Boulevard de la Villette, à l'angle du faubourg St-Martin. *Jouets, objets pour étrennes.*] 254 × 98, signed left; dated. Imp. Chaix (succ. Chéret), rue Brunel. (M586, MA185. Some proofs in black only.) FIGURE 157.

704. 1889. [**AUX BUTTES CHAUMONT.** Bould de la Villette, à l'angle du faubg St-Martin, *Jouets, objets pour étrennes.*] 247 × 98, signed right; dated. Imp. Chaix (succ. Chéret), rue Brunel. (M587, MA169. Some proofs in black only.) FIGURE 158.

Figure 125. **No. 565.**

705. 1890. [Grands magasins **AUX BUTTES CHAUMONT.** *Exposition des nouveautés d'hiver,* robes et manteaux pour dames et fillettes. Bould de la Villette, à l'angle du faubg St-Martin.] 116 × 82, unsigned. Imp. Chaix (ateliers Chéret), rue Bergère. (M588. A child carrying a sandwich-board sign. Some proofs on deluxe paper; some in black only.)

706. 1890. [Grands magasins **AUX BUTTES CHAUMONT.** Expositions des nouveautés d'hiver. Habillements pour hommes et enfants. Bould de la Villette à l'angle du Faubg St-Martin.] 116 × 80, unsigned. Imp. Chaix (ateliers Chéret), rue Bergère. (A child with a sandwich board.) FIGURE 159.

707. 1890. [**GRANDS MAGASINS AUX BUTTES CHAUMONT.** Exposition des nouveautés d'hiver. Robes et Manteaux pour Dames et Fillettes. Bould de la Villette à l'angle du Faubg St Martin.] 116 × 80, unsigned. Imp. Chaix (ateliers Chéret), rue Bergère. FIGURE 160.

708. 1890. [Achetez jouets et articles pour étrennes dans les **GRANDS MAGASINS AUX BUTTES CHAUMONT.** Ils sont plus jolis et moins chers qu'ailleurs.] 116 × 80, unsigned. Imp. Chaix (ateliers Chéret), rue Bergère.

MAGASINS DES BUTTES CHAUMONT
(Women's and Girls' Apparel)

709. [**AUX BUTTES CHAUMONT.** Boulevard de la Villette, à l'angle du faubg St-Martin, veston garni, 15 f. 75. — Veston uni, 4 f. 90. — Vêtement, 19 f. 75 —. Jupe garnie velours, 14 f. 75. — enfant, 5 fr. 90.] 168 × 118, unsigned. Imp. Chaix (succ. Chéret), rue Brunel. (M589. Three women's outfits and a little girl's.)

710. [**AUX BUTTES CHAUMONT,** bould de la Villette, à l'angle du faubg St-Martin. Robes, manteaux, modes. Costume 25 f. costumes 3 f. 75. Costumes complets pour dames et enfants.] 165 × 115, unsigned. Imp. Chaix (succ. Chéret), rue Brunel. (M590. A woman's outfit and a little girl's.)

711. [**AUX BUTTES CHAUMONT.** Nouveautés, bould de la Villette, à l'angle du faubourg St-Martin. Le vêtement pour dame, 29 f. Enfant, 17 f. Fillette, 21 f.] 165 × 116, unsigned. Imp. Chaix (succ. Chéret), rue Brunel. (M591. A woman's outfit, a girl's and a child's.)

712. 1881. [Agrandissements considérables. **GRANDS MAGASINS AUX BUTTES CHAUMONT,** faubourg St-Martin, à l'angle du bould de la Villette. Exposition générale des toilettes et modes nouvelles pour hommes, dames et enfants. Saison d'automne et d'hiver 1881–82.] 156 × 115, unsigned. Imp. Chaix (succ. Chéret), rue Brunel. (M592. A woman's outfit.)

713. 1883. [**AUX BUTTES CHAUMONT,** bould de la Villette, à l'angle du faubourg St-Martin. Costume, 39 f. — Redingote, 49 f. — Enfant, 5 f. 50.] 167 × 113, unsigned. Imp. Chaix (succ. Chéret), rue Brunel. (M593. Two women's outfits and a little girl's.)

714. 1885. [**AUX BUTTES CHAUMONT,** Bd de la Villette à l'angle du faubg St-Martin. Visite, 59 f.—pelisse pour enfant, 17 f. 50.— redingote 49 f.] 167 × 116, unsigned. Imp. Chaix (succ. Chéret), rue Brunel. (M594. Two women's outfits and a little girl's.)

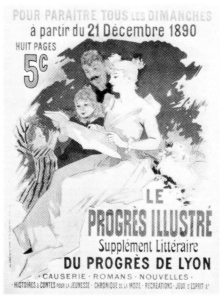

Figure 125a. No. 566.

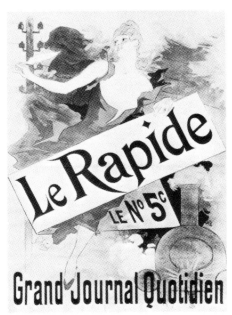

Figure 126. No. 568.

715. 1885. [**AUX BUTTES CHAUMONT,** boulevard de la Villette, à l'angle du faubourg S¹-Martin. Visite, 39 f.—Costume, 49 f.—Enfant, 5 f. 90.] 168 × 113, unsigned. Imp. Chaix (succ. Chéret), rue Brunel. (M595. Two women's outfits and a little girl's.)

* **716.** 1886. [**AUX BUTTES CHAUMONT,** boulevard de la Villette, à l'angle du faubourg S¹-Martin. Veston boutons métal 15 f. 75. Costume cheviot garni velours 39 f. Jupe élégante, 22 f.—Enfant, 8 f. 90.] 168 × 113, unsigned. Imp. Chaix (succ. Chéret), rue Brunel. (M596. Two women's outfits and a little girl's.)

717. 1886. [**AUX BUTTES CHAUMONT,** redingote velours, 59 f. Visite, 25 f. Enfant, 3 f. 90. Boulevard de la Villette, à l'angle du faubourg de la Villette.] 167 × 114, unsigned. Imp. Chaix (succ. Chéret), rue Brunel. (M597. Two women's outfits and a little girl's.)

718. 1887. [**AUX BUTTES CHAUMONT,** boul^d de la Villette, à l'angle du faub^g S¹-Martin. Costumes toutes nuances garniture velours ou broché soie, 29 f.—Veston, 3 f. 90.—Jupe garnie velours et jais, 25 f.—Visite garnie dentelle & passe menterie, 12 f. 75.—Jupe laine rayée, quille velours, 16 f. 75—enfant, 3 f. 90.] 117 × 168, unsigned. Imp. Chaix (succ. Chéret), rue Brunel. (M598. Three women's outfits and a girl's.)

719. 1888. [**AUX BUTTES CHAUMONT,** boul^d de la Villette à l'angle du faub^g S¹-Martin. Pelisse entièrement doublée soie 49 f.] 235 × 82, unsigned. Imp. Chaix (succ. Chéret), rue Brunel. (M599.)

720. 1888. [**AUX BUTTES CHAUMONT,** boul^d de la Villette, à l'angle du faub^g S¹-Martin. Vêtement carrick dernier genre, 29 f.; enfant, 9 f. 90.] 235 × 82, unsigned. Imp. Chaix (succ. Chéret), rue Brunel. (M600. A woman's outfit and a little girl's.)

* **721.** 1888. [**AUX BUTTES CHAUMONT,** boul^d de la Villette, à l'angle du faubourg S¹-Martin. Costume, 29 f.—Limousine, 15 f. 75,—Enfant, 4 f. 90.] 168 × 116, unsigned. Imp. Chaix (succ. Chéret), rue Brunel. (M601. Two women's outfits and a child's.)

722. 1889. [**AUX BUTTES CHAUMONT,** boul^d de la Villette, à l'angle du faub^g S¹-Martin. Vêtement, 35 f.—Costume, 35 f.—Enfant 2 f. 90.] 169 × 117, unsigned. Imp. Chaix (succ. Chéret), rue Brunel. (M602. Two women's outfits and a little girl's.)

* **723.** 1890. [**GRANDS MAGASINS AUX BUTTES CHAUMONT,** boul^d de la Villette, à l'angle du faub^g S¹-Martin. Pèlerine plissé accordéon, 9 f. 90.—Costume 39 f. Costume enfant, 3 f. 90.] 235 × 82, unsigned. Imp. Chaix (succ. Chéret), rue Brunel. (M603. Two women's outfits and a little girl's.)

MAGASINS DES BUTTES CHAUMONT
(Men's and Boys' Apparel)

724. [**AUX BUTTES CHAUMONT,** boul^d de la Villette, à l'angle du faubourg S¹-Martin. Complet, 39 f.,—Complet. 21 f.—Costume, 3 f. 60. Habillements pour hommes et enfants.] 168 × 116, unsigned. Imp. Chaix (succ. Chéret), rue Brunel. (M604. Two men's outfits and one little boy's.)

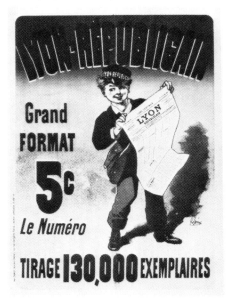

Figure 127. No. 569.

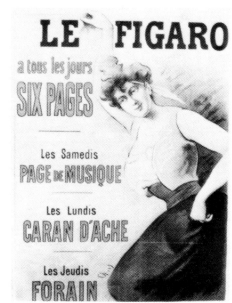

Figure 128. No. 570.

Figure 129. No. 572.

725. [**AUX BUTTES CHAUMONT.** boul^d de la Villette, à l'angle du faub^g S¹-Martin. Jaquette, 24 f.—Gilet, 6 f. Complet cérémonie, 45 f. Complet veston, 21 f. Costume enfant, 4 f. 75.] 167 × 113, unsigned. Imp. Chaix (succ. Chéret), rue Brunel. (M605. Three men's outfits and one little boy's.)

726. [**AUX BUTTES CHAUMONT,** boul^d de la Villette, à l'angle du faub^g S¹-Martin. Pardessus, 14 f. 75—Complet, 39 f.—Complet, 21 f. Habillements pour hommes et enfants.] 168 × 115, unsigned. Imp. Chaix (succ. Chéret), rue Brunel. (M606. Three men's outfits.)

727. 1883. [**AUX BUTTES CHAUMONT,** boulevard de la Villette, à l'angle du faubourg S¹-Martin. Complet, 29 f.—Costume, 14 f. 75.—Pardessus, 16 f. 75.] 167 × 113, unsigned. Imp. Chaix (succ. Chéret), rue Brunel. (M607. Two men's outfits and a little boy's.)

728. 1885. [**AUX BUTTES CHAUMONT,** boul^d de la Villette, à l'angle du faub^g S¹-Martin. Jaquette, 24 f.—Gilet, 6 f. Complet cérémonie, 45 f. Complet veston, 21 f. Costume enfant, 4

Figure 130. *No. 573.*

f. 75.] 168 × 113, unsigned. Imp. Chaix (succ. Chéret), rue Brunel. (M608. Three men's outfits and a little boy's.)

729. 1885. [**AUX BUTTES CHAUMONT,** bould de la Villette, à l'angle du faubg St-Martin. Complet veston, 21 f. Pardessus dernier genre, 16 f. 75. Costume enfant, 5 f. 75. Complet jaquette, 35 f.] 168 × 116, unsigned. Imp. Chaix (succ. Chéret), rue Brunel. (M609. Three men's outfits and a little boy's.)

730. 1886. [**AUX BUTTES-CHAUMONT,** bould de la Villette, à l'angle du faubg St-Martin. Complet cérémonie 35 f et 45 f. Complet drap nouvte 21 f. Complet enfant, 8 f. 75 et 15 f. Jaquette nouveauté 24 f. Gilet fantaisie 6 f. Pantalon nouveauté 12 f.] 167 × 113, unsigned. Imp. Chaix (succ. Chéret), rue Brunel. (M610. Three men's outfits and a little boy's.)

731. 1886. [**AUX BUTTES-CHAUMONT,** boulevard de la Villette, faubourg St-Martin. Redingote 35 f. Complet veston 21 f. Pardessus enfant 5 f. 75. Pardessus 16 f. 50.] 179 × 115, unsigned. Imp. Chaix (succ. Chéret), rue Brunel. (M611. Three men's outfits and a little boy's.)

732. 1887. [**AUX BUTTES-CHAUMONT,** bould de la Villette, à l'angle du faubg St-Martin. (Text on the clothing:) Complet redingote 48 f. Pardessus (étoffe-édredon) 16 f. 75. Complet (étoffe à l'échantillon) 21 f. Pardesus (étoffe mousse) 5 f. 90.] 169 × 118, unsigned. Imp. Chaix (succ. Chéret), rue Brunel. (M612. Three men's outfits and a little boy's.)

733. 1887. [**AUX BUTTES-CHAUMONT,** bould de la Villette, à l'angle du faubg St-Martin. Complet cérémonie 39 f.—Complet veston 21 f.—Complet drap enfant 4 f. 75.—Pardessus nouvte 13 f. 75.—Pantalon 12 f. Jaquette fantaisie 24 f.—Gilet 6 f.] 117 × 167, unsigned. Imp. Chaix (succ. Chéret), rue Brunel. (M613. Four men's outfits and a little boy's.)

734. 1888. [**AUX BUTTES-CHAUMONT,** bould de la Villette, à l'angle du faubg St-Martin. Redingote cérémonie 28 f. Pardessus enfant 5 f. 90.] 117 × 82, unsigned. Imp. Chaix (succ. Chéret), rue Brunel. (M614. A man's outfit and a little boy's.) FIGURE 160a.

735. 1888. [**AUX BUTTES-CHAUMONT,** bould de la Villette, à l'angle du faubg St-Martin. Pardessus 16 f. 75. Complet 21 f.] 234 × 82, unsigned. Imp. Chaix (succ. Chéret), rue Brunel. (M615.) FIGURE 160b.

736. 1888. [**AUX BUTTES-CHAUMONT,** bould de la Villette, à l'angle du faubg St-Martin. Complet hommes 21 f. Veston dames 3 f. 90. Enfant 4 f. 75. Complet cérémonie 48 f. Jaquette nouveauté 25 f.] 168 × 117, unsigned. Imp. Chaix (succ. Chéret), rue Brunel. (M616. Three men's outfits, a woman's and a little boy's.)

737. 1889. [**AUX BUTTES-CHAUMONT,** bould de la Villette, à l'angle du faubourg St-Martin. Complet cérémonie 48. f. Pardessus 16 f. 75. Complet veston 21 f. Enfant 5 f. 90.] 168 × 117, unsigned. Imp. Chaix (succ. Chéret), rue Brunel. (M617. Three men's outfits and a little boy's.)

Figure 131. *No. 580.*

Figure 132. *No. 585.*

Figure 133. *No. 596.*

738. 1889. [**AUX BUTTES-CHAUMONT,** bould de la Villette, à l'angle du faubg St-Martin. Complet cérémonie 48 f. Veston dames 8 f. 90. Complet hommes 21 f. Enfant 4 fr. 50. Jaquette 25 f.] 168 × 117, unsigned. Imp. Chaix (succ. Chéret), rue Brunel. (M618. Three men's outfits, a woman's and a little boy's.)

739. 1890. [**AUX BUTTES-CHAUMONT,** boulevard de la Villette du faubg St-Martin. Jaquette 25 f. Complet-cérémonie 48 f. Complet-veston 21 f. Costume marin 3 f. 75.] 164 × 116, unsigned. Imp. Chaix (succ. Chéret), rue Brunel. (M619. Three men's outfits and a little boy's sailor suit.)

MAGASINS DE LA PARISIENNE

(Department Store in Paris)

740. 1881. [**A LA PARISIENNE.** La plus grande maison de confections pour dames, faubourg Montmartre, 41, Paris. Robes et costumes, manteaux, peignoirs, jupons.] 96 × 70, unsigned. Imp. Chéret, rue Brunel. (M620. A woman's outfit.)

741. 1884. [**A LA PARISIENNE.** Confections pour dames, Paris, réouverture lundi 29 septembre, 41, faubourg Montmartre.] 114 × 79, unsigned. Imp. Chaix (succ. Chéret), rue Brunel. (M621. A woman's outfit.)

742. 1885. [**A LA PARISIENNE.** Confections pour dames, Paris, 41, faubourg Montmartre.] 115 × 79, unsigned. Imp. Chaix (succ. Chéret), rue Brunel. (M622. A woman's outfit.)

743. 1886. [**A LA PARISIENNE.** Confections pour dames. Paris, 41, faubourg Montmartre.] 115 × 79, unsigned. Imp. Chaix (succ. Chéret), rue Brunel. (M623. A woman's outfit.)

744. 1887. [**A LA PARISIENNE.** La plus grande maison de confections pour dames. Robes, manteaux et jerseys. Peignoirs, jupons et tournures, 41, faubourg Montmartre, Paris.] 118 × 82, unsigned. Imp. Chaix (succ. Chéret), rue Brunel. (M624. A woman's outfit.)

745. 1888. [**A LA PARISIENNE.** La plus grande maison de confections pour dames,

faubourg Montmartre, 41, Paris.] 96 × 71, unsigned. Imp. Chaix (succ. Chéret), rue Brunel. (M625. A woman's outfit.)

MAGASINS DE LA PLACE CLICHY
(Department Store in Paris)

746. 1878. [**A LA PLACE CLICHY.** Nouveautés. Lundi 30 juin, soldes-coupons.] 162 × 115, unsigned. Im. Chéret, rue Brunel. (M626. A woman's and two little girls' outfits. On the left, a view of the store and the Defense Monument.)

747. 1879. [**A LA PLACE CLICHY,** rue d'Amsterdam, rue St-Pétersbourg, Paris, lundi 4 avril, ouverture de l'exposition spéciale de soieries et robes pour dames et enfants] 162 × 116, signed left. Imp. Chéret, rue Brunel. (M627.)

748. 1880. [**A LA PLACE CLICHY.** Jouets, 1881.] 166 × 116, unsigned. Imp. Chéret, rue Brunel. (M628. Children and toys. Monochrome in violet on tinted paper.)

749. 1881. [**A LA PLACE CLICHY.** Exposition de jouets dans les agrandissements en cours d'exécution.] 164 × 115, unsigned. Imp. Chaix (succ. Chéret), rue Brunel. (M629. Children and toys.)

Figure 134. **No. 597.**

Figure 135. **No. 599.**

750. 1883. [**A LA PLACE CLICHY.** Paris, costumes damiers en pure laine 55 f. en zéphir 39 f., robes andrinople enfants décolletées 1 f. 75. Montantes 2 f. 40.] 167 × 116, unsigned. Imp. Chaix (succ. Chéret), rue Brunel. (M630. A woman's and two little girls' outfits.)

* **751.** 1887. [**A LA PLACE CLICHY.** Exposition de mai] 236 × 82, signed left. Imp. Chaix (succ. Chéret), rue Brunel. (M631. A woman's outfit.)

* **752.** 1888. [**A LA PLACE CLICHY.** Inauguration des agrandissements. Fleurette, costume lainage, sous-jupe pékin, tunique même dessin sur fond uni 39 f.] 235 × 82, unsigned. Imp. Chaix (succ. Chéret), rue Brunel. (M632. A woman's outfit.)

* **753.** 1888. [**A LA PLACE CLICHY.** Paris. Inauguration des agrandissements. Nouveaux salons de robes et manteaux.] 165 × 116, unsigned. Imp. Chaix (succ. Chéret), rue Brunel. (M633. A woman's costume and a little girl's.)

A VOLTAIRE
(Store in Paris)

754. 1875. [**A VOLTAIRE.** Vêtements pour hommes et enfants, Jaquette alpaga 17 f. Habillement complet, étoffe anglaise 21 f. 15, place du Château-d'Eau.] 118 × 82, unsigned. Imp. Chéret, rue Brunel. (M634. In the center an inset of Voltaire. Four casino outfits. A bathing beach. A gardener. An angler.)

755. 1875. [**A VOLTAIRE.** Vêtements tout faits. Vêtements sur mesure. Pardessus haute nouveauté de la saison, entièrement doublé, 21 f. 15, place du Château-d'Eau.] 115 × 82, unsigned. Imp. Chéret, rue Brunel. (M635. A man's outfit. To the left, the entrance to the store; to the right, a view of the Place du Château-d'Eau. Also printed with a different man's outfit and the words "Habillement complet haute nouveauté 21 f.")

756. 1875. [**A VOLTAIRE.** Habillement complet, coupe et façon des grands tailleurs. Tout fait, sur mésure.] 85.5 × 57.5, unsigned. Imp. Chéret, rue Brunel.

757. 1875. [*Étrennes à tous les enfants.* **A VOLTAIRE.** Vêtements pour hommes, jeunes gens et enfants, 15, place du Château-d'Eau, à côté du bureau des omnibus.] 118 × 82, unsigned. Imp. Chéret, rue Brunel. (M636. Toys. In the center a Punchinello doll.)

758. 1876. [Vêtements pour hommes. **A VOLTAIRE.** Costumes pour enfants, cadeaux à tous les acheteurs, 15, place du Château-d'Eau, à côté du bureau des omnibus.] 115 × 82, signed left. Imp. Chéret, rue Brunel. (M637. Voltaire's statue, half-length, towers over five babies surrounded by toys.)

759. 1876. [**A VOLTAIRE.** Vêtements pour hommes, jeunes gens et enfants, 15, place du Château-d'Eau. Agrandissements considérables. Ascenseur.] 120 × 82, unsigned. Imp. Chéret, rue Brunel. (M638. Statue of Voltaire.)

Figure 136. **No. 601.**

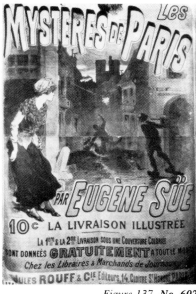

Figure 137. **No. 602.**

760. 1877. [**A VOLTAIRE,** 15, place du Château-d'Eau. 23 f. Pardessus & Ulster. Étoffe et façon des grands tailleurs.] 110 × 75, unsigned. Imp. Chéret, rue Brunel. (M639. Two men's outfits.)

761. 1877. [**A VOLTAIRE,** 15, place du Château-d'Eau, Paris, Pardessus et Ulsters. 23fr.] 179 × 127, unsigned. Imp. Chéret, rue Brunel.

762. 1881. [Vêtements pour hommes, jeunes gens et enfants. **A VOLTAIRE.** Pardessus nouveauté 23 f. H¹ complet nouveauté 21 f.—15, place de la République.] 55 × 72, unsigned. Imp. Chaix (succ. Chéret), rue Brunel. (M640. Voltaire's head appears between two men's outfits.)

763. 1881. [**A VOLTAIRE.** Pardessus diagonale, H¹ᵉ nouveauté, en¹ doublé 23 f. 15, place de la République, Château-d'Eau.] 52 × 37, unsigned. Imp. Chaix (succ. Chéret), rue Brunel. (M641. A man in the advertised twill overcoat leans on the number 2 with one hand and on the 3 with the other.)

AUX FILLES DU CALVAIRE

(Store in Paris)

764. 1884. [**AUX FILLES DU CALVAIRE.** Nouveautés, 1, 3, 5, 7, 9 rue des Filles-du-Calvaire, 96, rue de Turenne, lundi 7 février, mise en vente annuelle de toutes les marchandises démodées] 54 × 39, unsigned. Imp. Chéret, rue Brunel. (M642.)

765. 1884. [**AUX FILLES DU CALVAIRE,** 1, 3, 5, 7, 9, rue des Filles du Calvaire, 96, rue de Turenne. Lundi, 3 novembre. Visite velours 49 f. Visite drap, 15 f. Exposition des nouveautés d'hiver.] 115 × 81, unsigned. Imp. Chaix (succ. Chéret), rue Brunel. (M643. (Two women's costumes.)

766. 1884. [**AUX FILLES DU CALVAIRE,** 1, 3, 5, 7, 9, rue des Filles-du-Calvaire, 96, rue de Turenne. Costume 49 f. Enfant 6 fr. 90. Visite 39 f. Exposition des nouveautés d'été.] 115 × 80, unsigned. Imp. Chaix (succ. Chéret), rue Brunel. (M644. Two women's outfits and a little girl's.)

767. 1884. [**AUX FILLES DU CALVAIRE.** Nouveautés, 1, 3, 5, 7, 9, rue des Filles-du-Calvaire, 96, rue de Turenne. Jouets et objets pour étrennes, lundi 12 décembre, ouverture de la grande exposition du jour de l'an] 117 × 82, unsigned. Imp. Chaix (succ. Chéret), rue Brunel. (M645. A child and a lion.)

768. 1885. [**AUX FILLES DU CALVAIRE,** 1, 3, 5, 7, 9, rue des Filles du Calvaire, 96, rue de Turenne. Visite drap 19 f. Chapeau 8 f. 90. Enfant 4 f. 90 Chapeau 3 f. 90. Costume 22 f. Chapeau 6 f. 90. Exposition des nouveautés d'hiver.] 115 × 81, unsigned. Imp. Chaix (succ. Chéret), rue Brunel. (M646. Two women's outfits and a little girl's.)

769. 1885. [**GRANDE EXPOSITION** du jour de l'an. Jouets et objets d'étrennes.] 24 × 53, unsigned. Imp. Chéret, rue Brunel. (M647. This strip was done as an interior poster for the store Les Filles du Calvaire; a child and a lion.)

770. 1885. [**AUX FILLES DU CALVAIRE.** Grands magasins de nouveautés . . . lundi, 4 octobre, grande mise en vente d'ouverture de saison] 111 × 79, unsigned. Imp. Chéret, rue Brunel. (M648. A child and a lion.)

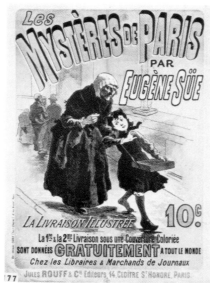

Figure 138. **No. 603.**

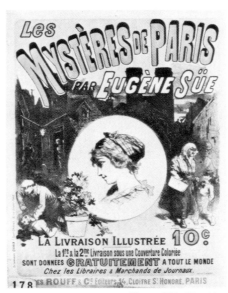

Figure 139. **No. 604.**

771. 1885. [**AUX FILLES DU CALVAIRE.** Visite 25 f. Costume 9 f. 75. Exposition des nouveautés d'été.] 117 × 80, unsigned. Imp. Chaix (succ. Chéret), rue Brunel. (M649. Two women's outfits.)

VARIOUS PARIS STORES

772. [**A LA VILLE DE Sᵗ-DENIS,** faubᵍ Sᵗ-Denis, 91, 93, 95. *Étrennes, jouets d'enfants.* Nouveautés à très bon marché.] 117 × 81, signed right. Imp. Chéret, rue Brunel. (M650. Two children. Toys.)

773. [**A LA VILLE DE Sᵗ-DENIS.** *Inauguration des agrandissements, ouverture de 12 nouvelles galeries. Saison d'été.*] 108 × 82, unsigned. Imp. Chéret, rue Brunel. (M651. Two children carry a broad cartouche containing the lettering.)

774. [**GRANDS MAGASINS DE LA VILLE DE Sᵗ-DENIS.** Paris. *Exposition générale des nouveautés d'hiver. La confection au prix incroyable de 25 f. 50.*] 116 × 81, unsigned. Imp. Chaix (succ. Chéret), rue Brunel. (M652. A woman's outfit.)

Figure 140. **No. 616.**

775. [**A L'EST.** Nouveautés. Assortiments considérables. Bon marché sans pareil, 34, boulevard de Strasbourg, au coin de la rue du Château-d'Eau, Paris.] 117 × 84, unsigned. Imp. Chéret, rue Brunel. (M653. An Alsatian woman's head.)

776. [**A LA CHAUSSÉE CLIGNANCOURT.** Nouveautés. Changement de propriétaire. Costume cachemir couleur garni de pékin soie, 29 f] 109 × 79, unsigned. Imp. Chéret, rue Brunel. (M654. A woman's outfit.)

777. [**A LA VILLE DE PARIS.** A l'angle de la rue Nouvelle et 170, rue Montmartre.] 84 × 116, unsigned. Imp. Chéret, rue Brunel. (M655. A view of the store.)

778. [**GRANDS MAGASINS DE LA PAIX.** Exposition générale de robes et manteaux. Paris, rue du Quatre-Septembre.] 108 × 81, unsigned. Imp. Chéret, rue Brunel. (M656. A woman's head surrounded by flowers and fruits. Bistre.)

779. [**A LA TENTATION,** rue de Rivoli, 28. Vêtements d'hommes. Charmants costumes d'enfants. Pantalon 15 fr.] (M657. A child's outfit.)

Figure 142. No. 619.

Figure 141. No. 618.

Figure 143. No. 620.

780. 1871. [**A LA NOUVELLE HÉLOÏSE,** 14, rue Rambuteau, au coin de celle du Temple. Lundi, 6 octobre et jours suivants: grande mise en vente des nouveautés d'automne et d'hiver.] 117 × 82, signed left. Imp. Chéret, rue Brunel. (M658.)

781. 1872. [**AU MASQUE DE FER.** Nouveautés. Confections pour hommes, 25 et 27, rue Coquillère, Paris, rue du Bouloi, 26] 117 × 86, unsigned. Imp. Chéret, rue Brunel. (M659. The design for this poster was based on the painting on the store's sign attributed to Abel de Pujol; cf. No. 783.)

782. 1872. [Étrennes 1873. **A LA CAPITALE,** place de la Trinité. Exposition à partir du lundi 23 décembre. Nouveautés, robes et manteaux.] 168 × 118, unsigned. Imp. Chéret, rue Brunel. (M660. A woman's outfit.)

783. 1875. [**AU MASQUE DE FER.** Nouveautés. Confection pour hommes, 25 et 27, r. Coquillère, Paris, rue du Bouloi, 26.] 39 × 29, unsigned. Imp. Chéret, rue Brunel. (M661. Cf. No. 781.)

784. 1875. [**A LA MAGICIENNE.** Confections pour dames, robes et costumes, faits et sur mesure, 129, rue Montmartre, Paris.] 97 × 27, unsigned. Imp. Chéret, rue Brunel. (M662. A female magician.)

785. 1875. The same subject as 784. 116 × 83, unsigned. Imp. Chéret, rue Brunel. (M622.)

786. 1875. [**AU GRAND TURENNE.** Nouveautés et habillements pour hommes, 27, bould du Tempie; 76, rue Charlot, Paris.] 116 × 84, unsigned. Imp. Chéret, rue Brunel. (M663. Portrait of Turenne.)

787. 1876. [**MAISON DU CHATELET,** 43, rue de Rivoli Au coin de la rue St-Denis. Peste, mon cher, comme te voilà mis.—Hein! c'est ça"] 116 × 84, unsigned. Imp. Chéret, rue Brunel. (M664. Two men's outfits. In the background, a view of the Châtelet.)

788. 1877. [**AU PANTHÉON.** Grande maison de nouveautés expropriée en avril 1876, réouverture le 8 octobre, 26, rue Soufflot, au coin du boulevard St-Michel.] 115 × 82, unsigned. Imp. Chéret, rue Brunel. (M665.)

789. 1879. [**AU ROI DES HALLES.** Vêtements pour hommes, tout fais et sur mesure. On ne reçoit aucun bon de crédit. 83, rue de Rambuteau, près les halles centrales.] 118 × 81, unsigned. Imp. Chéret et Cie, rue Brunel. (M666. The "market king" is in Louis XIV costume.)

790. 1881. [**GRANDS MAGASINS DES NOUVEAUTÉS.** Celestin Guillé. Hiver.] 124 × 88.5, signed left. Imp. Chaix (succ. Chéret), rue Brunel. (Green.)

791. 1884. [**AUX ÉCOSSAIS.** Spécialité de confections et tissus. Paris, 81, bould Sébastopol et rue Turbigo, 31. Fêtes de Pâques Exposition générale] 116 × 80, unsigned. Imp. Chaix (succ. Chéret), rue Brunel. (M667. Two women's outfits.)

792. 1890. [**GRANDS MAGASINS DE LA MOISSONNEUSE,** 28 et 30, rue de Ménilmontant . . ., ouverture de la saison d'été, dimanche prochain, toilettes de Pâques, hautes nouveautés.] 117 × 82, unsigned. Imp. Chaix, 20, rue Bergère [sic]. (M668. A female reaper.)

VARIOUS STORES OUTSIDE PARIS AND ABROAD

793. [*Crédit à tout le monde* **AU PONT NEUF.** 47, rue d'Estimauville au *Havre.*] 120 × 80 (approx.) (M669, A man's outfit and that of a communicant.)

794. [**A LA BELLE JARDINIÈRE.** Vêtements pour hommes, jeunes gens et enfants tout faits et sur mesure. Rue Saint-François de Paule, *Nice.*] 123 × 86, unsigned. Imp. Jules Chéret. (M670. Two men's outfits.)

795. [Vêtement complet sur mesure. Haute nouveauté. Etoffe anglaise, 60 fr. **MAISON DE LA BELLE JARDINIÈRE,** rue St-François de Paule à *Nice.*] 120 × 80 (approx.) (M671. Three men's outfits and a child's.)

796. [**MAGASINS DU PRINTEMPS.** *Toulouse.* Hiver, lundi prochain ouverture de la vente des nouveautés de la saison.] 111 × 82, unsigned. Imp. Chéret, rue Brunel. (M672. Two children. Snow is falling and the word "Hiver" is covered with frost. Monochrome in green.)

797. [**MAISON DES ABEILLES.** Habillements confectionnés et sur mesure pour hommes et enfants 3 et 4, Place du Parlement, *Bordeaux.*] 117 × 85, unsigned. Imp. Chéret, rue Brunel. (M673.)

798. [Grands magasins. **AU PRINTEMPS UNIVERSEL,** boulevard du Nord, 30 et 32, *Bruxelles.* La plus grande maison de costumes et confections pour dames. Confection pareille à la gravure 28 fr.] 160 × 115, unsigned. Imp. Chéret, rue Brunel. (M674. A woman's outfit.)

799. [**AUX GALERIES SEDANNAISES.** *Sedan,* 6, Grande-Rue Nouveautés. Visite drap 39 f., fedora costume 59 f., manette paletot 15 f. 90] 116 × 81, unsigned. Imp. Chaix (succ. Chéret), rue Brunel. (M675. Two women's outfits and a little girl's.)

800. [*Sedan.* **AU COIN DE RUE.** Manufacture de vêtements confectionnés et sur mesure Complet veste hte nouveauté 18 f. Pardessus croisé nouveauté 15 f. Complet enfant de 4 à 10 ans 4 f. 90] 117 × 81,

Figure 144. No. 625.

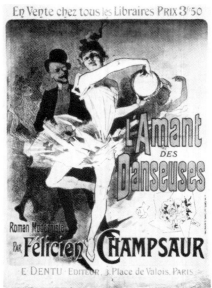

Figure 145. No. 626.

803. [**AU PHARE DE LA LOIRE,** 23, place du Peuple, 2, rue St-Denis, *St-Étienne* (Loire). Manufacture d'habillements.... Complet, nouveauté ou façonné noir 24 f.] 108 × 71, unsigned. Imp. Chaix (succ. Chéret), rue Brunel. (M679. A man's outfit.)

804. 1876. [Draperies et nouveautés. **MAISON BERTIN FRÈRES** à *Landrecies.* Pardon, où allez-vous?] 120 × 80 (approx.) (M680. Men's, women's and children's outfits.)

805. 1876. [Draperies et nouveautés. **MAISON BERTIN FRÈRES** à *Landrecies.* Comment nous trouvez-vous?] 120 × 80 (approx.) (M681. Men's, women's and children's outfits.)

806. 1877. [**A BODEGONES,** 38, Bodogones. Casa G. Ymaz & Cª Gran establecimiento de Ropa Hecha.] 120 × 80 (approx.) (M682. Four men's outfits and a child's. Poster for use abroad.)

* 807. 1878. [Grands magasins de nouveautés **A LA BELLE FERMIÈRE,** rue aux Juifs, *Rouen.*] 115 × 82, signed left. Imp. Chéret, rue Brunel. (M683. The head of a woman wearing a Norman bonnet.)

808. 1879. [**AU LOUVRE,** grands magasins de nouveautés 1, rue de Paris, *Le Mans.* Ouverture mercredi 10 Septembre.] 115 × 82, unsigned. Imp. Chéret, rue Brunel. (M684. A woman's outfit.)

809. 1884. [Grands magasins de nouveautés. **AUX DEUX NATIONS,** *Lille,* rue de la Gare, lundi 31 mars. Visite broché tout soie, 29 f. Costume d'enfant, 3 f. 90. Costume haute nouveauté, 32 f.] 116 × 80, unsigned. Imp. Chaix (succ. Chéret), rue Brunel. (M685. Two women's outfits and a little boy's. Monochrome bistre on tinted paper.)

810. 1885. [**GRANDS MAGASINS DE LA BELLE-FERMIÈRE.** *Rouen.* Exposition de jouets et articles pour étrennes, 1886.] 115 × 76, signed left. Imp. Chaix (succ. Chéret), rue Brunel. (M686. Children and toys; black on yellow paper.)

811. 1888. [**A LA GRANDE MAISON DE PARIS,** 4, place des Jacobins, *Lyon.* Habillements pour hommes et enfants. Agrandissements....] 119 × 82, unsigned. Imp. Chaix (succ. Chéret), rue Brunel. (M687. A child carrying a little boat.)

812. 1890. [Immenses agrandissements des magasins de nouveautés. **AU COIN DE RUE,** *Lille.* A partir du 15 décembre 1890, 25, 27, 27 bis, 29, rue de la Gare; 46, rue des Ponts-de-Comines.] 117 × 79, unsigned. Imp. Chaix (ateliers Chéret), rue Bergère. (M688. Some artist's proofs on deluxe paper; some proofs in black only.)

813. 1902. [**A LA BELLE JARDINIÈRE.** 2 rue du Pont-Neuf. Exposition.]

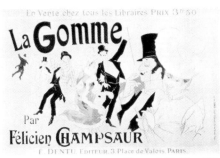

Figure 146. No. 629.

AU GRAND BON MARCHÉ
(Store in Paris)

814. 1875. [**OÙ COURENT-ILS??**] 27 × 74, signed left. Imp. Chéret, rue Brunel. (M689. Black on blue paper.)

815. 1875. [**VOUS LES AVEZ VUS COURIR.** Ils se rendent tous à la vente de vêtements confectionnés pour hommes du Grand Bon-Marchè, 36, rue Turbigo.] 118 × 82, signed left. Imp. Chéret, rue Brunel. (M690. The preceding "Où courent-ils?," is used as the heading of this poster; black on green paper.)

816. 1876. [**JE VIENS DE FAIRE LE TOUR DU MONDE,** rien ne m'a plus étonné que les prix exceptionnels des vêtements de la maison du *Grand Bon-Marché,* 36, rue Turbigo, à l'angle de la rue Sᵗ-Martin.] 110 × 83, unsigned. Imp. Chéret, rue Brunel. (M692. A man's outfit; black on yellow paper; cf. Nos. 817, 817a.)

Figure 146a. No. 631.

* 817. 1876. [**JE VIENS DE FAIRE LE TOUR DU MONDE.**] 117 × 83, unsigned. Imp. Chéret, rue Brunel. (M691. A man's outfit. Proof in three colors before the remainder of the lettering; cf. Nos. 816, 817a.)

818. 1876. [**COMMENT ME TROUVEZ-VOUS?**] 102 × 77, unsigned. Imp. Chéret, rue Brunel. (M693. A man's outfit. Proof before the remainder of the lettering. Black on yellow paper.)

819. 1878. [**TROUVEZ LA SUPERBE JAQUETTE,** Hᵗᵉ nᵗᵉ d'Elbeuf à 14 f.] 78 × 115, unsigned. Imp. Chéret, rue Brunel. (M694. Black on yellow paper.)

820. 1878. [**ON TROUVE LA SUPERBE JAQUETTE** Hᵗᵉ nᵗᵉ d'Elbeuf à 14 f. *Au Grand Bon-Marché,* 36, rue Turbigo.] 120 × 80 (approx.), unsigned. Imp. Chéret, rue Brunel. (M695.)

821. 1879. [**POUR DÉFIER LES RAYONS BRULANTS DU SOLEIL,** achetez le superbe alpaga 9 f. *Au Grand Bon-Marché,* 36, rue Turbigo, au coin de la rue Sᵗ-Martin.] 120 × 83, unsigned. Imp. Chéret, rue Brunel. (M696. In the left corner, the sun; in the center, a man's outfit.)

unsigned. Imp. Chaix (succ. Chéret), rue Brunel. (M676. Two men's outfits and a little boy's.)

801. [La plus grande maison du département. **AU PONT-NEUF,** 17, rue de Foy, au coin du passage. *Saint-Étienne*.... Pas de concurrence possible! Costume façonné garanti à l'usage tout fait ou sur mesure 31 f. Costume enfant, depuis 5 f....] 118 × 82, unsigned. Imp. Chaix (succ. Chéret), rue Brunel. (M677. A man's outfit and a little boy's.)

802. [**MAGASINS DU LOUVRE**.... *Avignon.* Hiver. Lundi prochain ouverture de la vente des nouveautés de la saison.] 112 × 79, signed center. Imp. Chaix (succ. Chéret), rue Brunel. (M678. Two little girls. The word "Hiver" is covered with frost. The illustration is different from that for Toulouse. Monochrome in green. Cf. No. 796.)

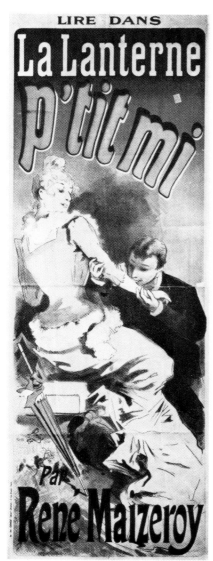

Figure 147. No. 658.

822. 1880. [15 francs. Tel est le prix d'un **SUPERBE PARDESSUS** mousse ou ratine *Au Grand Bon-Marché*, 36, rue Turbigo.] 120 × 80 (approx.), unsigned. Imp. Chéret, rue Brunel. (M697. A man's outfit.)

823. 1880. [**JOURNÉE DU SAMEDI 16 OCTOBRE.** Les gens soucieux de leurs intérêts profitant des avantages immenses offerts par la maison de vêtements pour hommes du *Grand Bon-Marché*, 36, rue Turbigo (à l'angle de la rue S'-Martin).] 28 × 75, signed center. Imp. Cheret, 18, rue Brunel. (M698. Black on buff-colored paper.)

HALLE AUX CHAPEAUX
(Store in Paris)

* **824.** 1888. [17, rue de Belleville. **HALLE AUX CHAPEAUX.** Articles de luxe et de travail. Rayon spécial de chapeaux feutre pour hommes, dames et enfants à 3.60. Avis: on donne pour rien un béret feutre à tout acheteur d'un chapeau.] 114 × 83, signed left; dated. Imp. Chaix (succ. Chéret), rue Brunel. (M699. Some proofs in black only.)

825. 1889. [**HALLE AUX CHAPEAUX,** 17, rue de Belleville. 1890. Le plus vaste établissement de chapellerie de la capitale.] 37 × 28, signed left. Imp. Chaix (succ. Chéret), rue Brunel. (M700. Costumed children. At the bottom right, a small frame is reserved for a tear-off calendar. Some proofs were done in bistre.)

826. 1890. [**HALLE AUX CHAPEAUX.** Articles de luxe et de travail. Rayon de chapeaux à 3 f. 60. Chapeaux pour bals et soirées.] 36 × 28, signed left. Imp. Chaix (succ. Chéret), rue Brunel. (M701. A young woman in a red dress with white dots, is next to a little girl and boy giving out hats. In the background are four men's heads. At the bottom center is a frame for a tear-off calendar. Some proofs were done in black and bistre.)

827. 1890. The same as 826. 37 × 28, signed right; dated. Imp. Chaix (ateliers Chéret), rue Bergère.

828. 1891. [**HALLE AUX CHAPEAUX,** 17, rue de Belleville 1891. Le plus vaste établissement de chapellerie de la capitale.] 37 × 28, signed right; dated. Imp. Chaix (ateliers Chéret), rue Bergère. (M702. Five children give out hats. At the bottom left, the frame intended for the tear-off calendar encloses the inscription. "Chapeaux pour hommes, dames et enfants, 3 f. 60." Some proofs were printed in bistre without the frame inscription.)

829. 1891. [**HALLE AUX CHAPEAUX.** 1892. 17, rue de Belleville. Le plus vaste établissement de chapellerie de la capitale.] 37 × 28, signed right. Imp. Chaix (ateliers Chéret), rue Bergère. (M703. At the bottom center, the frame for the tear-off calendar carries the inscription "Chapeaux pour hommes, dames et enfants, 3 f. 60.") FIGURE 161.

830. 1892. [**HALLE AUX CHAPEAUX.** Les plus élégants pour hommes, dames et enfants depuis 3 f. 60, 17, rue de Belleville, Paris.] 118 × 82, signed left; dated. Imp. Chaix (ateliers Chéret), rue Bergère. (M704. Some proofs on deluxe paper; cf. No. 830a.) PLATE 30.

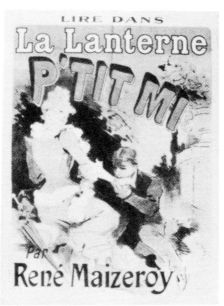

Figure 148. No. 659.

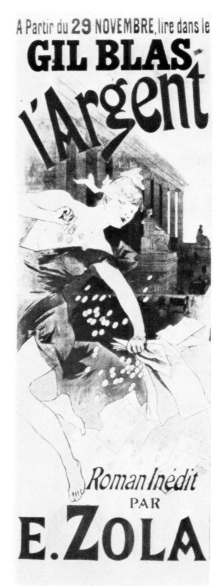

Figure 149. No. 664.

831. 1892. [**HALLE AUX CHAPEAUX.** 17 rue de Belleville.] 37 × 28, signed right. Imp. Chaix (ateliers Chéret), rue Bergère. (Children frolicking, one holding a doll. There is space in the center for a calendar.)

832. 1892. [**HALLE AUX CHAPEAUX,** 17, rue de Belleville. Les plus élégants de tout Paris pour hommes, dames et enfants, 3 f. 60.] 37 × 28, signed left; dated. Imp. Chaix (ateliers Chéret), rue Bergère. (M705. The same illustration as the preceding poster. At the bottom, a little to the right, a frame intended for a tear-off calendar carries the inscription. "Le plus vaste entrepôt de la capitale"; some proofs in black only.)

833. 1892. [**HALLE AUX CHAPEAUX,** les plus élégants pour hommes, dames et enfants, depuis 3 f. 60, 17, rue de Belleville.] 118 × 82, signed left; dated. Imp. Chaix (ateliers Chéret), rue Bergère. (M706.)

* **834.** 1894. [**HALLE AUX CHAPEAUX,** 17, rue de Belleville. Les plus élégants de tout Paris pour hommes, dames et enfants.] 37 × 28, signed left. Imp. Chaix (ateliers Chéret), rue Bergère. (M707. A young woman in a white and yellow dress throws hats to a clown. In the center is a small frame intended for a tear-off calendar.)

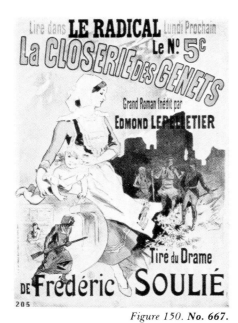

Figure 150. No. 667.

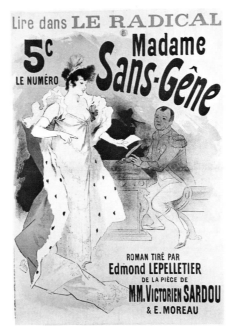

Figure 151. No. 670.

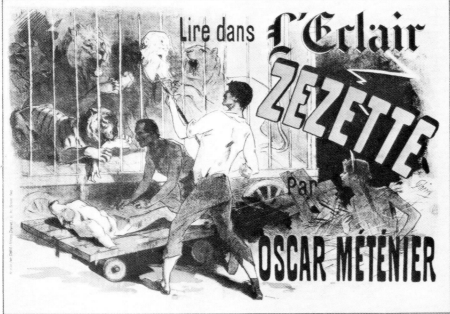

Figure 150a. No. 668.

835. 1894. [17, rue de Belleville. **HALLE AUX CHAPEAUX.** Le plus vaste entrepôt de chapellerie de la capitale. Les plus élégants de tout Paris. Hommes, dames, enfants.] 52.5 × 40, signed left. Imp. Chaix (ateliers Chéret), rue Bergère. (This example is "d'après Chéret." Some proofs before letters.) PLATE 31.

836. 1897. [17 rue de Belleville. **HALLE AUX CHAPEAUX.** Le plus vaste entrepôt de chapellerie de la capitale. Les plus elegants de tout Paris. Pour hommes, dames et enfants.] 40 × 28, signed left. Imp. Chaix (ateliers Chéret), rue Bergère. (Red-haired girl in pale yellow hat and coat, red stockings.)

FOODSTUFFS

837. [**COMESTIBLES, GIBIERS, VO-LAILLES, PRIMEURS.** Ne quittez pas Paris sans faire vos provisions chez Chatriot et Cie] 96 × 7î, unsigned. Imp. Chéret, rue Brunel. (M708.)

838. [**CHICORÉE DANIEL VOELCKER.** *Lahr* (Bade) propriétaire de cinq fabriques.] 38 × 27.5, unsigned. Imp. Chéret, rue Brunel. (M709. A child drinks from a cup marked "D.V.")

839. [**OF MEAT**, extrait composé uniquement de viande de boeuf de la Compagnie française.] 96 × 47, unsigned. Imp. Chéret, rue Brunel. (M710. An ox's head.)

840. 1876. [**TRIPES A LA MODE DE CAEN,** au vrai régal, 117, rue du Temple.] 55 × 38, signed left. Imp. Chéret, rue Brunel. (M711. A pretty Norman woman, wearing a classic cotton bonnet, serves two customers; cf. No. 843.)

841. 1878 [**CONFITURERIE DE SAINT-JAMES,** Paris] 116 × 83, unsigned. Imp. Chéret, rue Brunel. (M712.)

842. 1881. [**MAISON RICHARDOT,** G^de table d'hôte, 6, rue du Mail] 114 × 77, unsigned. Imp. Chéret, rue Brunel. (M713.)

843. 1881. [**TRIPES A LA MODE DE CAEN,** les plus friandes, 117, rue du Temple. Agrandissements considérables.] 164 × 115, unsigned. Imp. Chaix (succ. Chéret), rue Brunel. (M714. The illustration is a little different from that of No. 840.)

844. 1883. [**AU TAMBOURIN.** Goûtez l'incomparable timbale bolonaise Maison Segatori, 27, rue Richelieu.] 73 × 54, unsigned. Imp. Chaix (succ. Chéret), rue Brunel. (M715.) PLATE 32.

845. 1884. [Paris l'Été. **RESTAURANT DES AMBASSADEURS,** Champs-Élysées.] 109 × 80, unsigned. Imp. Chaix (succ. Chéret), rue Brunel. (M716.)

846. 1888. [**PRODUITS ALIMENTAIRES.** Expéditions franco en gare FÉLIX POTIN.] 90 × 70, unsigned. Imp. Chaix (succ. Chéret), rue Brunel. (M717.)

847. 1889. [**TAVERNE OLYMPIA.** Restaurant ouvert toute la nuit. Orchestre de dames.] 60.5 × 42, signed left. Imp. Chaix (ateliers Chéret), rue Bergère.

848. 1889. [**TAVERNE OLYMPIA.** Restaurant ouvert toute la nuit. Orchestre de dames. Montagnes Russes 28 Boul^d des Capucines et 6 rue Caumartin.] 118 × 82, signed left; dated. Imp. Chaix (ateliers Chéret), rue Bergère. FIGURE 162.

849. 1899. The same as 848. 118 × 82, signed left; dated. Imp. Chaix (ateliers Chéret), rue Bergère. (MA217.)

850. 1899. [**TAVERNE OLYMPIA.** The same as 848.] 66 × 48, signed left; dated. Imp. Chaix (ateliers Chéret), rue Bergère. (Without other letters; cf. No. 850a.)

BEVERAGES AND LIQUORS

851. [Demandez **L'AMBELANINE,** sirop indien, importé par Alfred Serré, à Paris.] 54 × 38, unsigned. Imp. Chéret, rue Brunel. (M718. Also an edition signed left.)

852. [**MALAGA, MADÈRE, ALICANTE, XÉREZ, MOSCATEL, PORTO.** Chocolate español sin rival.] 97 × 71, unsigned. Imp. Chéret, rue Brunel. (M719. Poster for use abroad.)

853. 1873. [**CALORIC BANCO,** boisson nationale de Suède. J. Cederlunds Söner, Stockholm] 115 × 81, unsigned. Imp. Chéret, rue Brunel. (M720.)

854. 1886. [**GRANDE BRASSERIE DE L'EST.** Maxeville-Nancy. Bière française.] 75.5 × 53, unsigned. Imp. Chaix, Paris.

855. 1887. [**VINO DE BUGEAUD,** toni-nutritivo, con quina, cacao, vino de Málaga] 112 × 82, unsigned. Imp. Chaix (succ. Chéret), rue Brunel. (M721. Poster for use abroad.)

856. 1887. [**ENTREPÔT DU CHARDON. BIÈRE FRANÇAISE** F. Genest.] 53 × 37, unsigned. Imp. Chaix (succ. Chéret), rue Brunel. (M722.)

857. 1888. [**KINIA RAFFARD.** Amer toni-apéritif] 117 × 81, signed left. Imp. Chaix (succ. Chéret), rue Brunel. (M723. Some proofs in black only.)

858. 1888. [**ROYAL-MALAGA,** provenant des anciennes propriétés royales.] 72 × 55, unsigned. Imp. Chaix (succ. Chéret), rue Brunel. (M724. A tiger's head; cf. No. 885.)

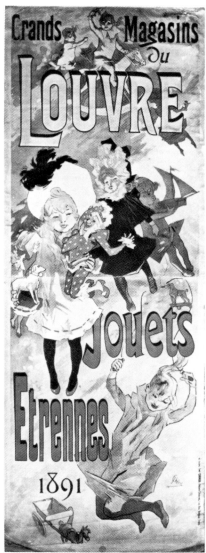

Figure 152. *No. 673.*

859. 1888. [**EL-SASS,** liqueur des dames de France. Tonique digestive.] 32 × 23, unsigned. Imp. Chaix (succ. Chéret), rue Brunel. (M725. A young Alsatian woman pours the drink for three young women, each dressed in blue, white and red.)

860. 1889. [Dans tous les cafés **BIGAR- REAU BOURGUIGNON. F. MUGNIER,** seul fabricant à Dijon.] 116 × 81, signed left. Imp. Chaix (succ. Chéret), rue Brunel. (M726. Some proofs in black only.)

861. 1890. [**APÉRITIF MUGNIER.** Dans tous les cafés Seul fabricant Frédéric Mugnier. Dijon.] 236 × 81, signed left. Imp. Chaix (ateliers Chéret), rue Bergère. (M727. Some artist's proofs on deluxe paper. Some proofs in black only.) FIGURE 163.

862. 1890. [Dans tous les cafés, seul vrai **BIGARREAU MUGNIER.** F. Mugnier, inventeur à Dijon.] 236 × 82, signed left. Imp. Chaix (ateliers Chéret), rue Bergère. (M728. Some artist's proofs on deluxe paper. Some proofs in black only.)

863. 1890. [**APÉRITIF MUGNIER.** Der beste Kinkinawein.] 116 × 80, signed left; dated. Imp. Chaix (ateliers Chéret), rue Bergère. (M729. Some proofs on deluxe paper. Some in black only. Poster for use abroad.)

864. 1893. [**CACAO LHARA.** Se trouve dans tous les cafés et bonnes épiceries. F. Mugnier, distillateur à Dijon.] 238 × 82, signed left. Imp. Chaix (ateliers Chéret), rue Bergère. (M730. Some proofs before letters and printer's address. Some on deluxe paper. Some in black only.) FIGURE 164.

865. 1894. [**VIN MARIANI.** Popular French tonic wine, fortifies and refreshes Body et Brain, restores health and vitality.] 118 × 82, signed left; dated. Imp. Chaix (ateliers Chéret), rue Bergère. (M731, MA77. Some proofs before letters. Some in black only. Poster for use abroad.) FIGURE 165.

✳ **866.** 1894. The same as 865. 53 × 37, signed left; dated. Imp. Chaix (ateliers Chéret), rue Bergère. (M732. Some proofs before letters. Some proofs in black only; also issued as a supplement to *Le Courrier Français* January 6, 1895.)

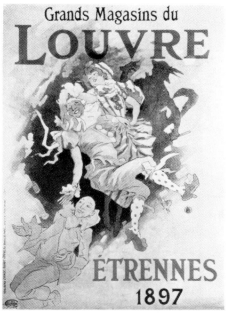

Figure 153. *No. 674.*

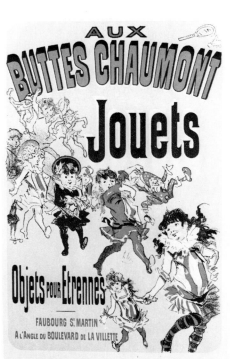

Figure 154. *No. 696.*

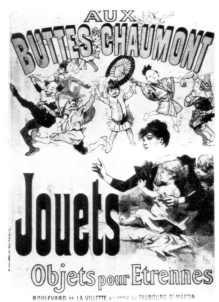

Figure 155. *No. 700.*

867. 1894. [Vin Mariani kräftigt körper u. Geist Schafft Gesundheit und Lebenskraft. (Vin tonique Mariani . . . preis mk 5.50)] 133 × 93.5. Weylandt & Bauchwitz, Berlin.

868. 1895. [**QUINQUINA DUBONNET.** Apéritif dans tous les cafés.] 116 × 83, signed center; dated. Imp. Chaix (ateliers Chéret), rue Bergère. (M733, MA109. Some artist's proofs were printed before letters. Green and white striped dress.) FIGURE 166.

869. 1895. The same as 868. 75 × 55, signed center. Imp. Chaix (ateliers Chéret), rue Bergère. (M734. A special edition on vegetable paper for luminous kiosks.)

870. 1895. The same as 868. 55 × 37, signed center. Imp. Chaix (ateliers Chéret), rue Bergère. (M735.)

871. 1895. The same as 868. 55 × 37. Imp. Chaix (ateliers Chéret), rue Bergère. (M736. A supplement to *Le Courrier Français*, June 16, 1895.)

872. 1895. [**QUINQUINA DUBONNET.** Tonic wine.] 116 × 83, signed center; dated. Imp. Chaix (ateliers Chéret) rue Bergère. (Same illustration as No. 868. Poster for use abroad.)

873. 1895. [**QUINQUINA DUBONNET.** Apéritif dans tous les cafés.] 124 × 88, signed right. Imp. Chaix (ateliers Chéret), rue Bergère. (MA29. Woman in pale green, standing, turned to the right holding bottle. Some proofs before letters.) FIGURE 167.

874. 1895. The same as 873. 124 × 88, signed right. Imp. Chaix (ateliers Chéret), rue Bergère. (The words "Tonic wine" in red letters replaces "Apéritif . . . Cafés".)

875. 1895. [Dans tous les cafés seul vrai **BIGARREAU MUGNIER.** F. Mugnier inventeur à Dijon.] 236 × 82.5, signed left. Imp. Chaix (ateliers Chéret), rue Bergère. (Girl on a ladder under a grapevine. Boy holding bottle and glass.) FIGURE 168.

876. 1895. [**LE PUNCH GRASSOT** se trouve dans tous les grands cafés.] 124 × 88, signed right; dated. Imp. Chaix (ateliers Chéret), rue Bergère. (MA5. Some proofs before letters.) FIGURE 169.

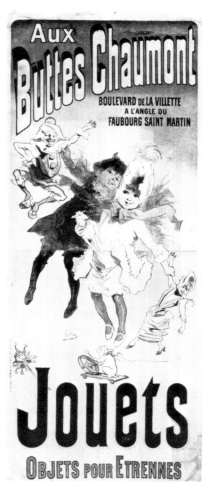

Figure 156. **No. 701.**

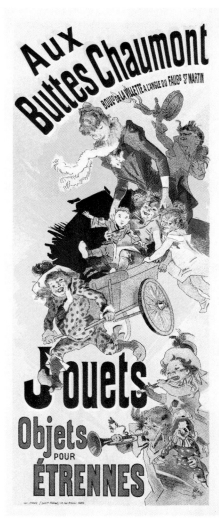

Figure 158. **No. 704.**

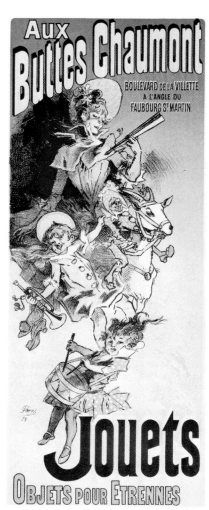

Figure 157. **No. 703.**

884. 1899. The same as 883. 60 × 41.5. (Supplement to *Le Courrier Français*, August 8, 1899.)

885. Ca. 1900. [**ROYAL MALAGA.** Sanitas et vives.] 82 × 60. Imp. Chaix (ateliers Chéret), rue Bergère. (Cf. No. 858.)

886. 1902. [**QUINQUINA MUGNIER.** Grand apéritif.]

PHARMACEUTICAL PRODUCTS

887. [**ENGHIEN CHEZ SOI,** guérison radicale.] (M821. Oblong poster.)

888. [**ENGHIEN CHEZ SOI.** Les eaux minerales les plus sulfurés de France. Guérison radicale des maladies de la gorge.] 99 × 49.5, unsigned. Imp. Chéret, rue Brunel.

889. [**EAU DE BOTOT.** Seul dentifrice approuvé par l'Académie de Medicine de Paris.] 90 × 64, unsigned. No printer's address. (Blue and black.)

890. 1889. [**GLYCÉRINE TOOTH PASTE,** always used once used, process of Eug. Devers, chemist laureate, Gellé frères perfumers.] 114 × 82, signed left. Imp. Chaix (succ. Chéret), rue Brunel. (M765. Girl with long dark hair holding a toothbrush and a tube of toothpaste. Poster for use abroad.) FIGURE 170a.

891. 1889. [**GLYCÉRINE TOOTH PASTE,** once used always used.] 114 × 82, signed left. Imp. Chaix (succ. Chéret), rue Brunel. (M766. Poster for use abroad.)

877. 1900. [**KOLA MARQUE.** Stimule forces physiques et intellectuelles. Délicieux au goût. Bouteille 2 francs. En vente partout. Marque Phar^en à Ivry-Centre (Seine).] 122 × 84, signed right. Imp. Chaix (ateliers Chéret), rue Bergère.

878. 1900. The same as 877 with the added words Tonique et Apéritif; Dans tous les cafés et restaurants. 55 × 38, signed right. Imp. Chaix (ateliers Chéret), rue Bergère. PLATE 33.

879. 1896. [**QUINQUINA DUBONNET.**] The same as 873. 58 × 38.5, signed right. Imp. Chaix (ateliers Chéret), rue Bergère. (Supplement to *Le Courrier Français*, February 26, 1896.)

* **880.** 1896. [**QUINQUINA DUBONNET.** Apéritif dans tous les cafés.] 122 × 82.5, signed right; dated. Imp. Chaix (ateliers Chéret), rue Bergère. (Cf. No. 881.)

881. 1896. [Supplément au numéro de Courrier Français. **QUINQUINA DUBONNET.** Apéritif dans tous les cafés.] 58 × 38.5, signed right; dated. Imp. Chaix (ateliers Chéret), rue Bergère. (Cf. No. 880.) PLATE 34.

882. 1897. [**QUINQUINA MUGNIER.** Grand apéritif dans tous les cafés, médaille d'or et d'argent. Exposition universelle Paris 1889. Seul fabricant Frédéric Mugnier, Dijon.] 245 × 88, signed left. Imp. Chaix (ateliers Chéret), rue Bergère. FIGURE 170.

883. 1899. [**PIPPERMINT.** Get Frères à revel (H^te Garonne.) Dans tous les cafés. M^ds des Vins Epiceries.] 123.5 × 81.5, signed right; dated. Imp. Chaix (ateliers Chéret), rue Bergère. (MA213.) PLATE 35.

892. [**PASTA DENTIFRICA GLICERINA.** Basta usarla una vez para adoptarla. Gellé frères parfumeurs.] 123 × 87.5, signed left. Imp. Chaix (succ. Chéret), rue Brunel. (M767. Poster for use abroad.)

893. 1890. [Si vous toussez prenez des **PASTILLES GÉRAUDEL.**] 235 × 81, signed right; dated. Imp. Chaix (ateliers Chéret), rue Bergère. (M737. Some proofs on deluxe paper; some in black only; cf. No. 902.) FIGURE 171.

894. 1891. [**PURGATIF GÉRAUDEL,** . . . la boîte 1 f. 50.] 78 × 56, signed right. Imp. Chaix (ateliers Chéret), rue Bergère. (M738. An edition was done on vegetable paper for luminous kiosks.)

* **895.** 1891. [Si vous toussez prenez des **PASTILLES GÉRAUDEL.**] 81 × 58, signed left; dated. Imp. Chaix (ateliers Chéret), rue Bergère. (M739. An edition was done on vegetable paper for luminous kiosks.)

896. 1891. [Si vous toussez prenez des **PASTILLES GÉRAUDEL.**] 40 × 20, signed right. Before printer's address. (M740. Reproduction of Chéret's poster executed by G. Lemoine. Black and bistre on chine.)

897. 1891. The same as 896, reduced. 34 × 13. (M741. Black and white on chine.)

898. 1891. The same as 896, reduced. 22 × 8. (M742. Black and white on chine.)

899. 1891. [**PURGATIF GÉRAUDEL.** Teint frais & rose. Digestions excellentes. Force physique. Santé parfaite. Sommeil regulier. la boîte 1 f. 50, dans toutes les pharmacies.] 234 × 82, signed center. Imp. Chaix (ateliers Chéret), rue Bergère. (M743. Some artist's proofs on deluxe paper. Some proofs in black only.) FIGURE 172.

* **900.** 1891. [Si vous toussez prenez des **PAS-TILLES GÉRAUDEL.**] 51 × 26.5, signed right, before printer's address. (M744. Some proofs in bistre.)

* **901.** 1891. [**PURGATIF GÉRAUDEL** la boîte 1 f. 50.] 114 × 81, signed right. Imp. Chaix (ateliers Chéret), rue Bergère. (M745. Some proofs on deluxe paper; some in black only.)

* **902.** 1891. [Si vous toussez prenez des **PAS-TILLES GÉRAUDEL.**] 56 × 38, signed right. Imp. Chaix (ateliers Chéret), rue Bergère. (M746. Published as a supplement to *Le Courrier Français* of January 31, 1891; cf. No. 893.)

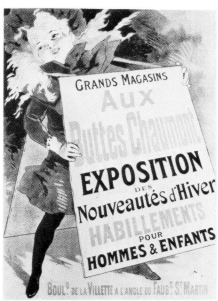

Figure 159. No. 706.

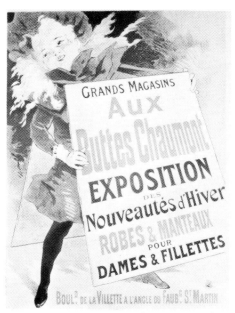

Figure 160. No. 707.

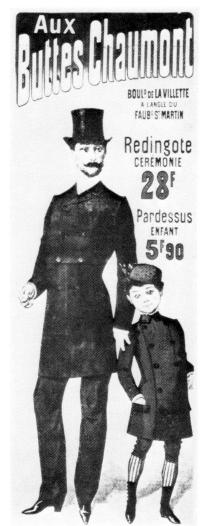

Figure 160a. No. 734.

* **903.** 1892. [Si vous toussez prenez des **PAS-TILLES GÉRAUDEL.**] 96 × 70, unsigned. Imp. Chaix (ateliers Chéret), rue Bergère. (M747. Edition on heavy paper.)

904. 1892. [Si vous toussez prenez des **PAS-TILLES GÉRAUDEL.**] 93 × 70, signed left. Imp. Chaix (ateliers Chéret), rue Bergère. (M748. Edition on heavy paper.)

905. 1893. [**PURGATIF GÉRAUDEL,** la boîte 1 f. 50 dans toutes les pharmacies.] 93 × 69, signed right. Imp. Chaix (ateliers Chéret), rue Bergère. (M749. All of the posters for either Purgatif Géraudel or Pastilles Géraudel have important changes in the illustrations or in the colors, even though the basic subjects are the same.)

906. 1893. [Régénérez-vous par le **SIROP VINCENT.** Dans toutes les pharmacies.] 116 × 83, signed left. Imp. Chaix (ateliers Chéret), rue Bergère. (M750. Some proofs on deluxe paper; some in black only.) FIGURE 173.

907. 1893. The same as 906. 88.5 × 62.5.

908. 1896. [**PASTILLES PONCELET** contre rhumes, toux et bronchites. 1 fr 50 la boîte de cent.] 124 × 88.5, signed left; dated. Imp. Chaix (ateliers Chéret), rue Bergère. FIGURE 174.

909. 1896. The same as 908. 57.5 × 41.5. (Cf. No. 909a.)

* **910.** 1896. [Si vous toussez prenez des **PAS-TILLES GÉRAUDEL.**] 124 × 87, signed right. Imp. Chaix (ateliers Chéret), rue Bergère. (Some proofs before letters.)

911. 1896. The same as 910. Supplement to *Le Courrier Français* of January 19, 1896. 58 × 41.5, signed left. Imp. Chaix (ateliers Chéret), rue Bergère. PLATE 36.

PERFUMES AND COSMETICS

912. [**PARFUMERIE POMPADOUR.** Violet parfumeur, inventeur du savon royal des thridace.] 30.5 × 21, signed right. Imp. Chéret, rue Brunel.

913. [M^rs **S. A. ALLEN'S WORLD'S HAIR RESTORER.**] 22 × 16, unsigned. No printer's name or address. (M751. Poster for use abroad.)

914. [**ROSSETTER'S HAIR RESTORER.**] 45 × 31, unsigned. No printer's name or address. (M752. Poster for use abroad.)

915. [**VELOUTINE CH. FAŸ,** 9, rue de la Paix, Paris.] 51 × 32, unsigned. Imp. Chéret, rue Brunel. (M753.)

916. [**FABRIQUE DE PARFUMS ROGER ET GALLET** Nouveau bouchage] 117 × 85, unsigned. Imp. Chéret, rue Brunel. (M755.)

917. [**HUILE DE MACASSAR NAQUET,** 60 années de succès, se vend partout] 116 × 81, signed left. Imp. Chéret, rue Brunel. (M756. Cf. No. 918.)

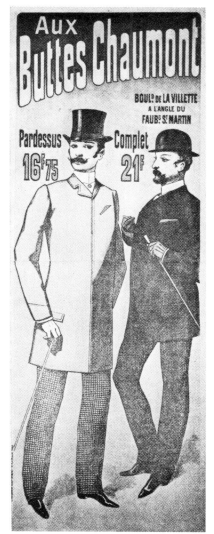

Figure 160b. No. 735.

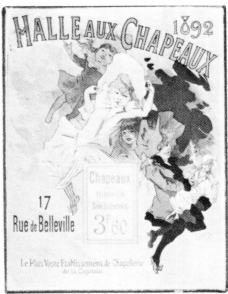

Figure 161. No. 829.

918. [HUILE DE MACASSAR NAQUET, 60 années de succès, se vend partout.] 80 × 54, signed left. Imp. Chéret, rue Brunel. (M757. Some changes in the composition and in the colors; cf. No. 917.)

919. 1868. [PARFUMERIE DES CHATE-LAINES, Chalmin, chimiste, Paris, Bruxelles, Rouen] 116 × 81, unsigned. Imp. Chéret, rue Sainte-Marie. (M758.)

920. 1875. [Réputation universelle. RÉ-GÉNÉRATEUR DE LA CHEVELURE *à base de quinquina*. Dʳ Hamilton's hair restorer.] 76 × 55, unsigned. Imp. Chéret, rue Brunel. (M754.)

921. 1879. [EAU DES FÉES, pour la recoloration des cheveux et de la barbe. Sarah-Félix, 43, rue Richer.] 78 × 70, signed right; dated. Imp. Chéret et Cie, rue Brunel. (M759. Edition on vegetable paper for luminous kiosks.)

922. 1879. [PARFUMERIE DES FÉES, Sarah-Félix, 43, rue Richer. *Eau des fées*] 60 × 38, signed right. Imp. Chéret, rue Brunel. (M760.)

923. 1881. [LACTÉOLINE, le flacon 2 fr., sel pour bain et toilette] 106 × 80, unsigned. Imp. Chéret, rue Brunel. (M761. Cf. No. 924.)

* **924.** 1881. [LACTÉOLINE, le flacon 2 fr., pour bain et toilette] 70 × 55, unsigned. Imp. Chéret, rue Brunel. (M762. Changes in the composition and in the colors; cf. No. 923.)

925. 1888. [RECOLORATION DES CHEV-EUX PAR L'EAU DES SIRÈNES] 161 × 116, unsigned. Imp. Chaix (succ. Chéret), rue Brunel. (M763. The sirens are nude. Rejected poster; cf. No. 926.)

926. 1888. [RECOLORATION DES CHEV-EUX PAR L'EAU DES SIRÈNES] 161 × 116, unsigned. Imp. Chaix (succ. Chéret), rue Brunel. (M764, MA153. The bodies of the sirens are partially veiled by their hair. Accepted poster; cf. No. 925.) FIGURE 175.

927. 1890. [LA DIAFANA, polvo de arroz Sarah Bernhardt. A DIAPHANE, pó d'arroz Sarah Bernhardt. THE DIAPHANE, Sarah Bernhardt's rice powder.] Three poster strips printed together. 83 × 115, unsigned. Imp. Chaix (ateliers Chéret), rue Bergère. (M768. Poster for use abroad.)

928. 1890. [LA DIAPHANE, poudre de riz Sarah Bernhardt, 32, avenue de l'Opéra.] 112 × 80, signed left. Imp. Chaix (ateliers Chéret), rue Bergère. (M769. Some proofs in black only.)

929. 1890. The same as 928. Spanish text. (M770.)

930. 1890. The same as 928. English text. (M771.)

931. 1890. [LA DIAPHANE, poudre de riz Sarah Bernhardt, 32, avenue de l'Opéra, Paris.] 115 × 79, signed left; dated. Imp. Chaix (ateliers Chéret), rue Bergère. (M773, MA121. Some proofs on deluxe paper numbered and hand-signed. An edition on vegetable paper for luminous kiosks.) FIGURE 176.

932. The same as 931. 81 × 54, signed left; dated. Imp. Chaix (ateliers Chéret), rue Bergère. (M772.)

933. 1890. The same as 931. Spanish text. (M774.)

934. 1890. The same as 931. English text. (M775.)

* **935.** 1890. [LA DIAPHANE poudre de riz Sarah Bernhardt. La poudre élégante par excellence.] 39.5 × 88, unsigned. Imp. Chaix (ateliers Chéret), rue Bergère.

936. 1891. [LA DIAPHANE, poudre de riz Sarah Bernhardt. Parfumerie Diaphane] 40 × 31, signed left; dated. Imp. Chaix (ateliers Chéret), rue Bergère. (M776.)

937. 1891. [COSMYDOR SAVON, se vend partout.] 114 × 81, signed left; dated. Imp. Chaix (ateliers Chéret), rue Bergère. (M777. Some proofs on deluxe paper. Some in black only.) PLATE 37.

938. 1891. The same as 937. 77 × 55, signed left; dated. Imp. Chaix (ateliers Chéret), rue Bergère. (M778.)

* **939.** 1893. [SAVON DE JEANNETTE, à la sciure de bois] 119 × 82, signed left. Imp. Chaix (ateliers Chéret), rue Bergère. (M779. Some proofs in black only.)

* **940.** 1897. [PARFUMERIE-DISTILLERIE MONACO. Iris villa Monte-Carlo.] 124 × 88, signed right; dated. Imp. Chaix (ateliers Chéret), rue Bergère. (Full-length figure of girl with red hair, white dress, red stockings, carrying flowers; some proofs before letters.)

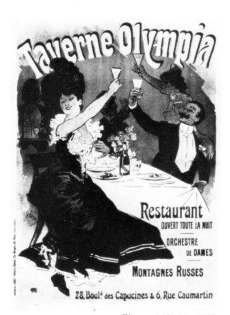

Figure 162. No. 848.

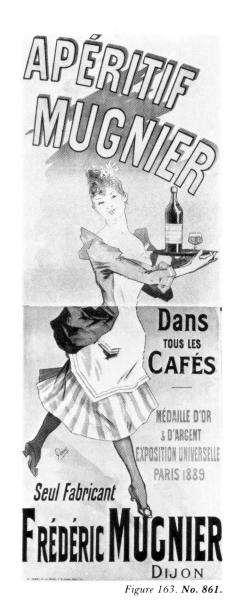

Figure 163. No. 861.

SAXOLÉINE

941. 1891. [SAXOLÉINE. Pétrole de sûreté, extra-blanc, déodorisé, ininflammable, en bidons plombés de 5 litres.] 117 × 82, signed left; dated. Imp. Chaix (ateliers Chéret), rue Bergère. (M780. The dress is yellow, the lampshade is red. The background is blue with touches of green. Some proofs before letters.) FIGURE 177.

942. 1891. The same as 941. 79 × 55, signed right. Imp. Chaix (ateliers Chéret), rue Bergère. (M781.)

943. 1891. The same as 941, with some variation in the background tints. 78 × 53, signed right. Imp. Chaix (ateliers Chéret), rue Bergère. (M782.)

944. 1891. The same as 941. 27 × 20, signed right. Imp. Chaix (ateliers Chéret), rue Bergère. (M783. Edition on vegetable paper for luminous kiosks.)

945. 1891. [SAXOLÉINE.] 120 × 82, signed right. Imp. Chaix (ateliers Chéret), rue Bergère. (M784.) PLATE 38.

946. 1892. [SAXOLÉINE.] 120 × 82, signed left. Imp. Chaix (ateliers Chéret), rue Bergère. (M785, MA 145.) PLATE 39.

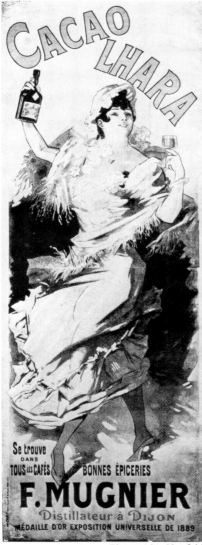

Figure 164. *No. 864.*

947. 1893. [**SAXOLÉINE.**] 118 × 83, signed right. Imp. Chaix (ateliers Chéret), rue Bergère. (M786. Brunette in blue dress with yellow sleeves and a yellow aigrette in her hair. The lampshade is blue-grey, the background is red. Some proofs before letters.) FIGURE 178.

948. 1894. [**SAXOLÉINE.**] 118 × 82, signed right; dated. Imp. Chaix (ateliers Chéret), rue Bergère. (M787. Some proofs before letters. Some artist's proofs on deluxe paper. Three in blue and green.) PLATE 40.

949. 1894. The same as 948, with minor differences. 96 × 48, signed right. Imp. Chaix (ateliers Chéret), rue Bergère. (M788. Some artist's proofs on deluxe paper.)

* **950.** 1894. [**SAXOLÉINE.**] 231 × 82, signed left. Imp. Chaix (ateliers Chéret), rue Bergère. (M789. Full-length view of a brunette. Cf. No. 947 for design and color. The lettering is at the bottom of the poster. The background is red with accents of orange and green. Some proofs before letters.)

951. 1894. The same as 950. 56 × 37, signed left. Imp. Chaix (ateliers Chéret), rue Bergère. (M790. Some proofs in black only.)

952. 1894. The same as 950. 55 × 36, signed left. Imp. Chaix (ateliers Chéret), rue Bergère. (M791. Supplement to *Le Courrier Français* of April 8, 1894. Dark blue dress, yellow sleeves, red background.) FIGURE 179.

953. 1895. [**SAXOLÉINE** pétrole de sûreté, extra-blanc, déodorisé et ininflammable en bidons plombés de 5 litres.] 124 × 87, signed right; dated. Imp. Chaix (ateliers Chéret), rue Bergère. (MA13.) PLATE 41.

954. 1896. [**SAXOLÉINE** pétrole de sûreté, extra-blanc, déodorisé et ininflammables en bidons plombés de 5 litres.] 124 × 87, signed left; dated. Imp. Chaix (ateliers Chéret), rue Bergère. (Slight variations from 953.)

955. 1896. The same as 954. 57.5 × 39.5, signed right. Imp. Chaix (ateliers Chéret), rue Bergère. (Some proofs with variations on lettering.) FIGURE 180.

956. 1896.[Supplément du numéro du *Courrier Français*. 26 janvier 1896.] 53 × 35, signed right. Imp. Chaix (ateliers Chéret), rue Bergère. (Cf. No. 955.)

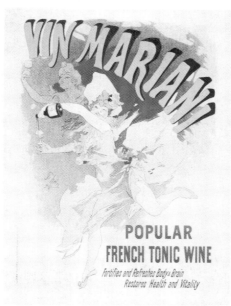

Figure 165. *No. 865.*

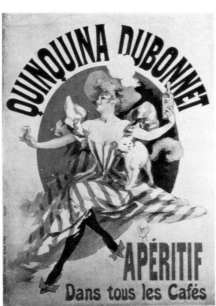

Figure 166. *No. 868.*

Figure 167. *No. 873.*

957. 1900. [**SAXOLÉINE.** Pétrole de sûreté, extra-blanc, déodorisé et ininflammable en bidons plombés de 5 litres.] 119.5 × 84, signed left; dated. Imp. Chaix (ateliers Chéret), rue Bergère. PLATE 42.

958. 1900. [**SAXOLÉINE** pétrole de sûreté, extra-blanc, déodorisé et ininflammable en bidons plombés de 5 litres.] 118 × 87, signed left; dated. Imp. Chaix (ateliers Chéret), rue Bergère. PLATE 43.

959. 1900. The same as 958. 60 × 40, signed left; dated. Imp. Chaix (ateliers Chéret), rue Bergère.

960. 1907. [**SAXOLÉINE.**] (Reedition in reduced format of unspecified Saxoléine poster.)

LIGHTING AND HEATING

961. [**MARMITE AMÉRICAINE**] 116 × 82, unsigned. Imp. Chaix (succ. Chéret), rue Brunel. (M792.)

962. [**SOCIÉTÉ DE CHOUBERSKY.** *Poêle mobile.* Prix du modèle unique 100 fr.] 53 × 38, unsigned. Imp. Chaix (succ. Chéret), rue Brunel. (M793.)

963. 1872. [Heu-Guillemont. **ENTREPRISE D'ÉCLAIRAGE DES VILLES PAR LE SCHISTE** Grande fabrique de lampes et lanternes] 96 × 71, unsigned. Imp. Chéret, rue Brunel. (M794.)

964. 1873. [**CHARBON. ENTREPOT GÉNÉRAL. COURCELLES S.-SEINE,** 21 bis, Chemin de halage, Levallois-Perret, près Paris.] 39 × 27, signed right. Imp. Chéret, rue Brunel. (M795.)

965. 1873. [**CHARBON DES I**res **SORTES.** Chauffage, industrie. Entrepôt général de Courcelles-s.-Seine. 21 bis, Chemin de halage, Levallois-Perret, près Paris.] 118 × 85, unsigned. Imp. Chéret, rue Brunel. (M796.)

966. 1873. [**ÉCONOMIE!! ÉCONOMIE!! ÉCONOMIE!! CHARBON NOUVEAU.**] 30 × 23, unsigned. Imp. Chéret, rue Brunel. (M797.)

* **967.** 1876. [**RÔTISSOIRE AUTOMATI-QUE,** se trouve chez tous les quincailliers] 96 × 70, signed left. Imp. Chéret, rue Brunel. (M798.)

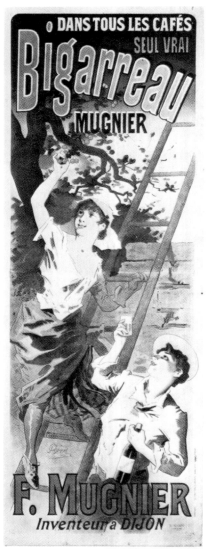

Figure 168. **No. 875.**

Figure 169. **No. 876.**

Figure 170a. **No. 890.**

Figure 170. **No. 882.**

968. 1876. [**LE MEILLEUR DES ALLUME-FEUX. Semelles résineuses, chez les épiciers.**] 118 × 86, unsigned. Imp. Chéret, rue Brunel. Paris et Londres. (M799.)

969. 1876. [**LE MEILLEUR DES ALLUME-FEUX;** le plus économique, est la semelle résineuse. 10 c. le paquet.] 38 × 28.5, unsigned. Imp. Chéret, rue Brunel. (M800.)

970. 1882. [**DIMINUTION DU GAZ. NOU-VELLE CUISINIÈRE UNIVERSELLE** Chabrier Jⁿᵉ.] 164 × 115, unsigned, Imp. Chaix (succ. Chéret), rue Brunel. (M801.)

971. 1882. The same as 970. 79 × 70, unsigned. Imp. Chaix (succ. Chéret), rue Brunel. (M802.)

972. 1882. The same as 970, with changes in the placement of the appliances. 80 × 114, unsigned. Imp. Chaix (succ. Chéret), rue Brunel. (M803.)

973. Ca. 1882. [**NOUVELLE CUISINIÈRE UNIVERSELLE AU GAZ.** Économie de 50%. Chabrier Jeune.] 123 × 86.5, signed. Imp. Chaix (ateliers Chéret), rue Bergère.

∗ **974.** 1886. [**LA SALAMANDRE,** cheminée roulante, à feu visible & continu] 165 × 116, unsigned. Imp. Chaix (succ. Chéret), rue Brunel. (M804.)

975. 1893. [**L'AURÉOLE DU MIDI.** Pétrole de sûreté, extra-blanc et sans odeur, en bidons plombés de 5 litres.] 116 × 81, signed right. Imp. Chaix (ateliers Chéret), rue Bergère. (M805, MA237. Some artist's proofs on deluxe paper. Some proofs in black only.) PLATE 44.

MACHINES AND APPLIANCES

976. [Agence centrale des agriculteurs de France **FAUCHEUSES ET MOISSON-NEUSES ALOUETTE**] 76 × 57, unsigned. Imp. Chéret, rue Brunel. (M806.)

977. [**LA FÉE,** machine à coudre automatique.] 110 × 85, unsigned. Imp. Chéret, rue Brunel. (M807.)

978. [3 fr. par semaine. **MACHINES A COUDRE SINGER.** Depuis 110 fr. Exigez cette marque véritable. 78 avenue du Maine. 94 Bᵈ Sébastopol.] 81.5 × 59, unsigned. Imp. Chéret, rue Brunel.

979. [**ALAMBRE DE ACERO INVENCI-BLE** del Creuzot (Francia)] 100 × 69, unsigned. Imp. Chaix (succ. Chéret), rue Brunel. (M808. Poster for use abroad.)

∗ **980.** [**MACHINES A COUDRE H. VIG-NERON.**] 116 × 79, unsigned. Imp. Chaix (succ. Chéret), rue Brunel. (M809.)

981. 1872. [Une année de crédit sans augmentation de prix. **MACHINES A COUDRE DE LA Cⁱᵉ SINGER**] 120 × 82, unsigned. Imp. Chéret, rue Brunel. (M810. The text is enclosed in the letter S.)

982. 1872. [**MACHINES A COUDRE DE LA Cⁱᵉ SINGER.**] 59 × 47, unsigned. Imp. Chéret, rue Brunel. (Cf. No. 981.)

983. 1872. [**MACHINES A COUDRE DE LA Cⁱᵉ SINGER.** Enseignement gratuit.] 58.5 × 43, unsigned. Imp. Chéret, rue Brunel. (Cf. No. 981.)

984. 1872. [3 frs. par semaine, **MACHINES A COUDRE "SINGER."**] 80.5 × 61, unsigned. Imp. Chéret, rue Brunel.

Figure 171. **No. 893.**

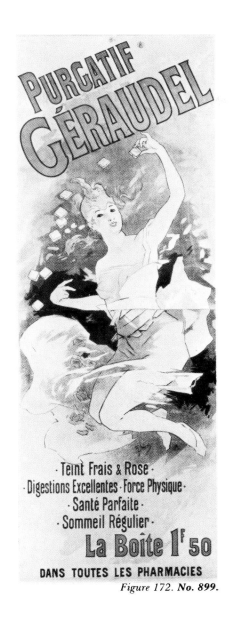

Figure 172. **No. 899.**

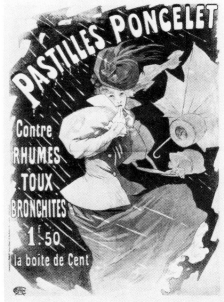

Figure 174. **No. 908.**

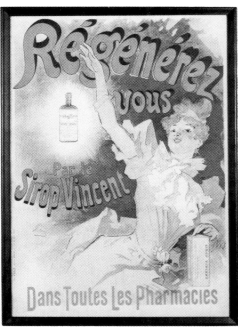

Figure 173. **No. 906.**

985. 1872. [**MACHINES AGRICOLES DE TH. PILTER** agent général Lavandet à Arles sur Rhône.] 108 × 83, signed right. Imp. Chéret, rue Brunel.

986. 1872–3. [3 frs. par semaine, **MACHINES A COUDRE SINGER.** Depuis 110 frs. Exigez cette marque veritable.] 81.5 × 59, unsigned. Bruxelles, Imp. J. E. Goosens.

987. 1873. [3 fr. par semaine. **MACHINES A COUDRE VÉRITABLES "SINGER"** prix 175 fr.] 121 × 83, unsigned. Imp. Chéret, rue Brunel. (M811. The text is enclosed in a large number 3.)

988. 1876. [**MACHINES AGRICOLES** de Th. Pilter, 24, rue Alibert, Paris.] 76 × 58, signed right. Imp. Chéret, rue Brunel. (M812.)

989. 1876. [**FAUCHEUSE 1876.** Th. Pilter, 24, rue Alibert, Paris.] 76 × 55, unsigned. Imp. Chéret, rue Brunel. (M813.)

990. 1876. [**MOISSONNEUSE 1876.** Th. Pilter, 24, rue Alibert, Paris, représentants dans toute la France.] 76 × 56, unsigned. Imp. Chéret, rue Brunel. (M814.)

991. 1877. [**TONDEUSES ARCHIMÉDIENNES** pour pelouses Williams & Cᵒ] 113 × 77, unsigned. Imp. Chéret, rue Brunel. (M815.)

992. 1877. [**MOISSONNEUSE "LA FRANÇAISE",** construite par J. Cumming, à Orléans, agent général Peltier jⁿᵉ] 77 × 57, unsigned. Imp. Chéret, rue Brunel. (M816.)

993. 1877. [**TONDEUSES ARCHIMÉDIENNES** pour pelouses, Williams & Cᵒ.] 96 × 72, unsigned. Imp. Chéret, rue Brunel. (M817.)

994. 1878. [3 frs. par semaine pour tous les modèles **MACHINES A COUDRE VÉRITABLE SINGER.** A la main ou à pedale. Depuis 110 frs.] 58.5 × 43.5, unsigned. Imp. Chéret et Cie, rue Brunel.

995. 1885. [**CUEILLEUSE DU BOIS.** Canne de jardin] 43 × 53, unsigned. Imp. Chaix (succ. Chéret), rue Brunel. (M818.) Woman in red-striped dress watering roses. Two figures at left, one a man, using the "canne de jardin" (a pruner) to cut a tall branch.

996. 1885. [**CUEILLEUSE DU BOIS.** Canne de jardin cueillant fleurs, fruits jusqu' à 3 m. de haute.] 82 × 61, unsigned. Imp. Chaix (succ. Chéret), rue Brunel.

997. 1890. [Egrot **APPAREILS A DISTILLER LES VINS, MARCS, CIDRES, FRUITS**] 98 × 48, unsigned. Imp. Chaix (ateliers Chéret), rue Bergère. (M819.)

998. 1891. [Ateliers de constructions mécaniques, 113, quai d'Orsay, Paris. Bicyclettes et tricycles **L'ÉTENDARD FRANÇAIS**] 117 × 82, signed right; dated. Imp. Chaix (ateliers Chéret), rue Bergère. (M820. Some proofs on deluxe paper; some in black only.) PLATE 45.

VARIOUS INDUSTRIES & BUSINESSES

999. [Fête du 14 juillet. **DISTRIBUTION DE DRAPEAUX** *faite gratuitement par le* BON GÉNIE] 116 × 82, signed left. Imp. Chéret, rue Brunel. (M822.)

1000. [**INSECTICIDE VICAT,** mort aux punaises] 114 × 79, unsigned. Imp. Chéret, rue Brunel. (M823.)

* **1001.** [R. de Moyua et Cie, 34, rue Drouot. **EAU-RAFAËL.** Le flacon 1 fr. Désinfectant insecticide, incolore, inodore. Dépôt ici.] 38 × 23, unsigned. Imp. Chéret, rue Brunel. (M824.)

1002. [EAU-RAFAËL. Le flacon 1 fr. Désinfectant instantané, insecticide] 120 × 85, unsigned. Imp. Chéret, rue Brunel. (M825.)

1003. [SERRURERIE ARTISTIQUE. Ancienne maison Thiry j^{ne}] 56 × 46, unsigned. Imp. Chéret, rue Brunel. (M826.)

1004. [SERRURERIE ARTISTIQUE. Thiry j^{ne}] 96 × 71, unsigned. Imp. Chéret, rue Brunel. (M827.)

1005. [BAINS DE LA PORTE SAINT-DENIS.] 97 × 71, unsigned. Imp. Chéret, rue Brunel. (M828. A young woman reading in her bath.)

1006. [PULVÉRISATEUR MARINIER. Maladies des voies respiratoires, bronchite, pharyngite, laryngite.] 55 × 38, unsigned. Imp. Chéret, rue Brunel. (M829. A woman's head.)

1007. [CLOTURES EN FER, chenils, basse-cour. Méry-Picard] 59 × 44, unsigned. Imp. Chéret, rue Brunel. (M830.)

1008. [FERS RUSTIQUES, grilles, serres, ponts, kiosques. Méry-Picard] 59 × 44, unsigned, Imp. Chéret, rue Brunel. (M831.)

1009. [AUX PARAGONS, parapluies en tous genres garantis. Suet aîné. Alpaca, laine anglaise; seul système inusable.] 117 × 83, unsigned. Imp. Chéret, rue Brunel. (M832.)

1010. [TEINTURE INDUSTRIELLE ET DES MÉNAGES. Nouveaux produits pour teindre soi-même instantanément Tardy frères et soeur.] 36 × 26, unsigned. Imp. Chéret, rue Brunel. (M833.)

1011. 1870. [L. SUZANNE, 60, boulevard Saint-Germain, Paris. Habillement, équipement, pompes à incendie, bannières, instruments de musique, artifices, etc.] 117 × 84, unsigned. Imp. Chéret, rue Brunel. (M834. A fire chief and a military band leader.)

1012. 1872. [BAZAR DU VOYAGE. W. Walcker, 3, place de l'Opéra, Usine à Paris. 42, rue Rochechouart.] 80 × 120 (approx.) (M835.)

1013. 1872. [USINE DU BAZAR DU VOYAGE, 42, rue Rochechouart, Paris, magasins de vente, 3, place de l'Opéra] 111 × 82, unsigned. Imp. Chéret, rue Brunel. (M836. An interior view of the factory.)

1014. 1874. [Plus de frottage à la cire, plus de siccatif. BRILLANT FLORENTINE Ménetrel & C^o. Parquets et carreaux.] 77 × 56, unsigned. Imp. Chéret, rue Brunel. (M837. The room being polished has a tile floor.)

1015. 1874. The same as 1014. 77 × 56, unsigned. Imp. Chéret, rue Brunel. (M838. The room being polished has a parquet floor.)

1016. 1874. [Plus de frottage à la cire, plus de siccatif. BRILLANT FLORENTIN, pour parquets et carreaux. L. Ménetrel] 163 × 115, unsigned. Imp. Chéret, rue Brunel. (M839.)

1017. 1875. [Reduçãos de preços, 1875, novembro 12 sexta-feira. A PENDULA FLUMINENSE, rua da Quitanda, 125.] 117 × 82, unsigned. Imp. Chéret, rue Brunel. (M840. Poster for use abroad.)

1018. 1875. [BRILLANTS BÜHLER, breveté s. g. d. g. Secret des cuisinières pour nettoyer et remettre à neuf tous les métaux] 96 × 71, unsigned. Imp. Chéret, rue Brunel. (M841.)

1019. 1876. [Remettez vous-même tous vos meubles à neuf avec le BRILLANT MEUBLES THOMASSET FRÈRES] 74 × 58, unsigned. Imp. Chéret, rue Brunel. (M842.)

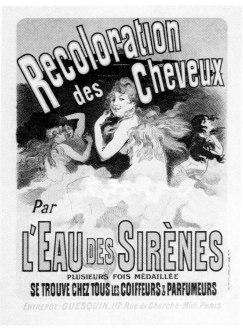

Figure 175. **No. 926.**

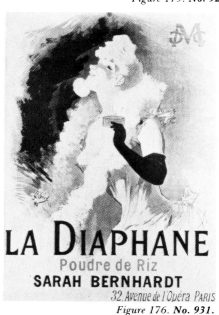

Figure 176. **No. 931.**

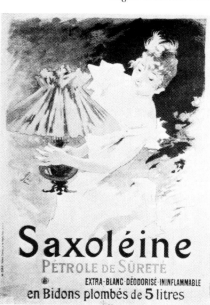

Figure 177. **No. 941.**

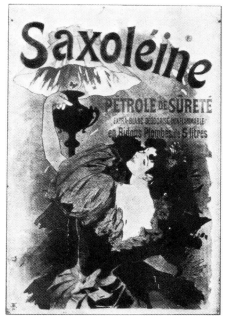

Figure 178. **No. 947.**

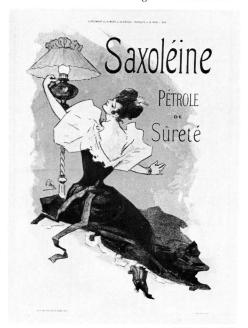

Figure 179. **No. 952.**

*** 1020.** 1876. [Remettez vous-même tous vos meubles à neuf avec le BRILLANT MEUBLES THOMASSET FRÈRES] 38.5 × 29, unsigned. Imp. Chéret, rue Brunel. (M843.)

1021. 1876. [BAZAR DU VOYAGE. 3, place de l'Opéra. TABLE PUPITRE ARTICULÉE.] 98 × 71, unsigned. Imp. Chéret, rue Brunel. (M844. A young woman confined to her bed uses the folding desk.)

1022. 1876. [BAZAR DU VOYAGE. W. Walcker, 3, place de l'Opéra] 101 × 70, unsigned. Imp. Chéret, rue Brunel. (M845. Travel necessities.)

1023. 1877. [En versant 3 francs, AU G^d CRÉDIT PARISIEN. 92, boul^d Sébastopol, on a, de suite, une VOITURE D'ENFANT] 83 × 116, unsigned. Imp. Chéret, rue Brunel. (M846.)

1024. 1879. [En versant 5 francs AU BON GÉNIE, on a de suite une JOLIE PENDULE BRONZE DORÉ garantie 3 ans] 116 × 82, unsigned. Imp. Chéret & Cie, rue Brunel. (M847.)

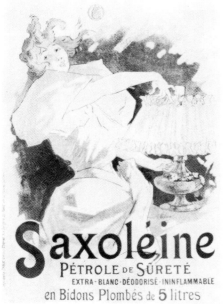

Figure 180. No. 955.

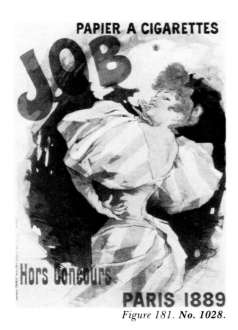

Figure 181. No. 1028.

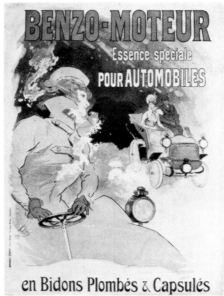

Figure 182. No. 1031.

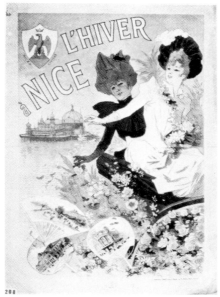

Figure 183. No. 1041.

1025. 1879. [**LAVABO-FONTAINE-GLACE** s'accrochant sur tous les murs] 115 × 82, unsigned. Imp. Chéret et Cie, rue Brunel. (M848.)

1026. [**PH. COURVOISIER** Paris. **KID GLOVES.**] 47 × 33, unsigned. Imp. Chaix (succ. Chéret), rue Brunel. (M849.)

1027. The same as 1026. 77 × 56, unsigned. Imp. Chaix (succ. Chéret), rue Brunel.

1028. 1895. [**PAPIER À CIGARETTES JOB**] 116 × 83, signed right; dated. Imp. Chaix (ateliers Chéret), rue Bergère. (M850, MA1. Some artist's proofs before letters.) FIGURE 181.

1029. 1895. The same as 1028. 42 × 21.

1030. Ca. 1895. Same as 1028. [Fumar el Papel **JOB** o dejar de fumar.]

1031. 1900. [**BENZO-MOTEUR.** Essence spéciale pour automobiles. En bidons plombés et capsulés.] 121 × 86.5, signed left; dated. Imp. Chaix (ateliers Chéret), rue Bergère. FIGURE 182.

RAILROADS AND RESORTS

* **1032.** 1884. [**PALAIS BIARRITZ.** Ancienne villa Eugénie. Union des grands clubs de France et de l'étranger. Inauguration] 116 × 81, unsigned. Imp. Chéret, rue Brunel. (M851. View of the palace.)

1033. 1885. [**ÉTABLISSEMENT THERMAL DE VITTEL** (Vosges).] 67 × 95, unsigned. Imp. Chaix (succ. Chéret), rue Brunel. (M852.)

1034. 1886. [Bains de mer, **CASINO DE DIEPPE**, ouverture le 15 juin] 115 × 82, unsigned. Imp. Chaix (succ. Chéret), rue Brunel. (M853. View of the casino.)

1035. 1886. [CHEMINS DE FER D'ORLÉANS. Billets de bains de mer pour les **PLAGES DE BRETAGNE**] 93 × 71, unsigned. Imp. Chaix (succ. Chéret), rue Brunel. (M854. Views of Guérande, Le Croisic, Pornichet, Saint-Nazaire, etc. At the bottom, the time table.)

1036. 1886. [**BAINS DE MER DE PARAMÉ** (Bretagne). Casino, Grand Hôtel. Ouverture de la saison, le 20 juin.] 94 × 94, unsigned.

Imp. Chaix (succ. Chéret), rue Brunel. (M855. View of the casino.)

1037. 1886. [**CHEMIN DE FER PONT-VALLORBES,** ligne Pontarlier-Lausanne.] 99 × 72, unsigned. Imp. Chaix (succ. Chéret), rue Brunel. (M856. Views along the route; to the right, the timetable.)

1038. 1886. [**PLAGE DE BOULOGNE-SUR-MER.**] 73 × 96, signed right. Imp. Chaix (succ. Chéret), rue Brunel. (M857. View of the beach; at the right, a Boulogne woman. This poster also included a letterpress section.)

1039. 1889. [CHEMIN DE FER DU NORD. **BOULOGNE-SUR-MER.** Saison de 1889] 117 × 82, unsigned. Imp. Chaix (succ. Chéret), rue Brunel. (M858. To the right, a Boulogne woman; to the left, the timetable.)

* **1040.** 1890. [TROUVILLE. SPLENDIDE CASINO. Courses les dimanche 10, lundi 11, mercredi 13, vendredi 15, dimanche 17 et mardi 19 août] 116 × 81, unsigned. Imp. Chaix (ateliers Chéret), rue Bergère. (M860. Some proofs on deluxe paper; some in black only.)

1041. 1890. [**L'HIVER A NICE.**] 157 × 105, signed left; dated. Imp. Chaix (ateliers Chéret), rue Bergère. (M861. At upper left is the crowned eagle, the Nice coat of arms. Some proofs on deluxe paper. Some in black only.) FIGURE 183.

1042. 1892. [CHEMINS DE FER P. L. M. **AUVERGNE, VICHY, ROYAT,** près Clermont-Fd.] 98 × 70, signed left; dated. Imp. Chaix (ateliers Chéret), rue Bergère. (M862, MA173.) FIGURE 184.

1043. 1911. [Chemin de Fer P. L. M. **TURIN EXPOSITION INTERNATIONALE.** Industrie, Travail. avril–novembre. 1911.] 105 × 77, signed right, dated. Imp. Chaix, Paris, FIGURE 185.

BILLBOARDS & ADVERTISING

1044. 1871. [**SOCIÉTÉ GÉNÉRALE. DISTRIBUTION D'IMPRIMÉS.**] 119 × 84, unsigned. Imp. Chéret, rue Brunel. (M863. A delivery man.)

1045. 1887. [**BONNARD-BIDAULT.** Affichage et distribution d'imprimés.] 117 × 82, signed left. Imp. Chaix (succ. Chéret), rue Brunel. (M864. Cf. No. 1046.) PLATE 46.

1046. 1887. [**BONNARD-BIDAULT.** Affichage, distribution d'imprimés.] 33 × 23, unsigned. Lith. Deymarie et Jouet, Paris. (M865. Reduction of No. 1045.)

MISCELLANEOUS

1047. [**LE VRAI BONHEUR EST!!!**] 72 × 55, unsigned. Imp. Chéret, rue Brunel. (M866. A young Moorish woman, smoking a cigarette, takes a pack of cigarettes from a box. On the pack one can read; "Cigarettes orientales parfumées hygiéniques du D^r Ozouf." Black on yellow paper.)

1048. [Assurance contre le bris des glaces, **LA CÉLÉRITÉ,** Paris, 15, rue de Buci] 75 × 56, unsigned. Imp. Chéret, rue Brunel. (M867.)

1049. [**HOPITAL D'ANIMAUX.** Traitement spécial des chiens. J. Truaut] 96 × 45, unsigned. Imp. Chéret, rue Brunel. (M868.)

1050. [**LE PETIT BÉTHLÉEM,** oeuvre des nouveau-nés] 108 × 82, unsigned. Imp. Chéret, rue Brunel. (M869.)

Figure 184. *No. 1042.*

Figure 185. *No. 1043.*

Figure 186. *No. 1067.*

1051. 1866. [MAGASINS RÉUNIS de la Place du Château-d'Eau.] Lith. J. Chéret, rue de la Tour-des-Dames, 16. (M870.)

1052. 1866. [**GRAND HOTEL DE LYON,** rue Impériale, 16 et place de la Bourse.] 50 × 70 (approx.), unsigned. Lith. J. Chéret, rue de la Tour-des-Dames, 16. (M871.)

1053. 1873. [**COMPAGNIE GÉNÉRALE DES CHAUSSURES A VIS.**] 83 × 46, unsigned. Imp. J. Chéret.

1054. 1874. [**FOGOS DE CORES.**] 118 × 82, unsigned. Imp. Chéret, rue Brunel. (M872. A magician. In the foreground, a woman and children are illuminated by fireworks. Poster for use abroad.)

1055. 1874. The same as 872. [*Fôgos de Côres,* ao grande mágico, Rio de Janeiro.] 35 × 25, unsigned. Imp. Chéret, rue Brunel. (M873. Poster for use abroad.)

1056. 1875. [**SOCIÉTÉ NATIONALE DE TIR** des communes de France.] 76 × 57, unsigned. Imp. Chéret, rue Brunel. (M874. A marksman. A blank section is reserved for the program.)

1057. 1875. [**COMPAGNIE GÉNÉRALE DES CARRIÈRES DE PIERRES LITHO-GRAPHIQUES.** Capital 3 millions. Dépôt et magasin, 3, rue Rossini, Paris.] 111 × 77, signed right. Imp. Chéret, rue Brunel. (M875.)

1058. 1876. [**RIFAS-TOMBOLAS ORIENTAL Y ZOOLOGICA** con privelegio exclusivo Veanse los billettes son de à 5, 10, 25, 50 centavos y de à un peso, se venden aquí.] 59 × 44, unsigned. Imp. Chaix (succ. Chéret), rue Brunel. (M876. Printed on pasteboard; for use abroad.)

1059. 1876. [**PIERRE PETIT OPÈRE LUI-MÊME** dans ses nouveaux ateliers occupant 2,200 mètres Entrée nouvelle, 31, place Cadet.] 75 × 55, unsigned. Imp. Chéret, rue Brunel. (M877. Caricature of Pierre Petit.)

1060. 1876. [**PIERRE PETIT OPÈRE LUI-MÊME** dans ses nouveaux ateliers occupant 2,200 mètres Entrée nouvelle. 31, place Cadet] 37 × 28, unsigned. Imp. Chéret, rue Brunel. (M878. Portrait of Pierre Petit.)

1061. 1876. [**PIERRE PETIT OPÈRE LUI-MÊME** dans ses nouveaux ateliers, exposition de peintures, terrasse tournante.] 80.5 × 62, unsigned. Imp. Chéret, rue Brunel.

1062. 1883. [**DÉCLARATION DES DROITS DE L'HOMME ET DU CITOYEN.** P. Vincent, inv. L. Suzanne, éditeur, 5, rue Malebranche, Paris.] 98 × 127, signed right; dated. Imp.

Chaix (succ. Chéret), rue Brunel. (M879. School classroom poster.)

1063. 1883. [**PARC DE LA MALMAISON.** Terrains boisés à vendre depuis 3 francs le mètre.] 96 × 71, unsigned. Imp. Chaix (succ. Chéret), rue Brunel. (M880.)

1064. 1884. [**E. PICHOT, IMPRIMEUR-ÉDITEUR,** étiquettes de luxe] 118 × 81, signed left. No printer's name or address. (M881.)

1065. 1887. [**COLLECTION LITOLFF.** *Sämmtliche Werke von Robert Schumann.*] 28 × 36, signed left. Imp. Chaix (succ. Chéret), rue Brunel. (M882. Cupids crown the inset of Schumann. Musical instruments and palms. Proofs in blue and gold and some in blue and silver.)

* **1066.** 1900. [**A NEMZETI SZALON BUDA-PESTEN.**] The National Salon, destroyed during World War II, was situated in Pest, near where the Millenary Monument now stands.

1067. 1901. [**CLEVELAND CYCLES.**] 124 × 87, signed left. Imp. Chaix (ateliers Chéret), rue Bergère. (Some proofs before letters.) FIGURE 186.

1068. 1904. [**PREMIERS CONCOURS DE BALCONS FLEURIS.**]

* **1069.** 1921. [**CASINO MUNICIPAL DE NICE.**] Imp. Chaix.

* **1070.** 1891. [Solemn procession of Their Imperial Majesties after the Sacred Coronation. Moscow 1883. **PANORAMA** painted by the artist Poilpot.] (Text is in Russian.) 120 × 85, unsigned. Imp. Chaix (ateliers Chéret), rue Bergère. (Although ascribed to Chéret, the details of this poster's origin are unknown.)

Variant Entries

* **34a.** 1869. [BOUFFES-PARISIENS. **LA PRINCESSE DE TRÉBIZONDE,** musique de J. Offenbach.] 114 × 76, signed left. Imp. Chéret, rue Brunel. (The same as 34, with some changes in the illustration.)

* **80a.** 1875. [**HOLTUM,** l'homme aux boulets de canon.] 76 × 66, signed left. Imp. Chéret, rue Brunel. (The same as 80, without "Folies-Bergère. Tous les soirs.")

273a. 1893. [THÉÂTRE DE LA TOUR EIFFEL. "La Bodinière": **PARIS-CHICAGO,** revue en 2 actes] 117 × 82, signed right; dated. Imp. Chaix (ateliers Chéret), rue Bergère. (The same as 273, with a banner across the bottom reading "Propos en l'Air.")

* **296a.** 1896. [THÉÂTRE DE L'OPÉRA. Samedi 13 février. Ire Grande Redoute Masquée.] 123 × 86, signed right. Imp. Chaix (ateliers Chéret), rue Bergère. (Cf. Nos. 296 & 297.)

* **299a.** 1897. [THÉÂTRE DE L'OPÉRA. Samedi gras 19 février. Gd Veglione de Gala] 125 × 87, signed right. Imp. Chaix (ateliers Chéret), rue Bergère. (Cf. Nos. 298, 299 & 300.)

384a. 1878. [Tous les soirs à 8 heures ½, Hippodrome. **LES AZTÈQUES; HOLTUM ET MISS ANNA; MÉDRANO, LE BANDIT.**] 125 × 98, signed left. Imp. Chéret et Cie, rue Brunel. (The same as 384, different size.)

* **441a.** 1890. [**EXPOSITION DES MAÎTRES JAPONAIS,** du 25 avril au 22 mai . . . à l'École des Beaux-Arts] 83 × 118, unsigned, Imp. Chaix (succ. Chéret), rue Brunel. (The same as 441, except for title.)

* **471a.** 1900. [MUSÉE GRÉVIN. **FÊTE D'ARTISTES.**] 119.5 × 82, signed right; dated. Imp. Chaix (ateliers Chéret), rue Bergère. (Cf. Nos. 471 & 471b.)

* **471b.** 1900. [MUSÉE GRÉVIN. **LE JOURNAL LUMINEUX** de 3h a 6h et de 8h a 11h. 125 × 89, signed right; dated. Imp. Chaix (ateliers Chéret), rue Bergère. (Cf. Nos. 471 & 471a.)

599a. 1885. Almost identical to 599, this image was used as a poster.

817a. 1876. [**JE VIENS DE FAIRE LE TOUR DU MONDE,** rien ne m'a plus étonné.] 117 × 83, unsigned. Imp. Chéret, rue Brunel. (The same as 817, with additional lettering.)

830a. 1892. [**HALLE AUX CHAPEAUX.** Les plus élégants pour hommes, dames et enfants depuis 3 f. 60, 17, rue de Belleville, Paris.] 37 × 28, signed left; dated. Imp. Chaix (ateliers Chéret), rue Bergère. (The same as 830, different size.)

850a. 1899. [**TAVERNE OLYMPIA.** Restaurant ouvert toute la nuit. Orchestre de dames. Montagnes Russes 28 Bould des Capucines et 6 rue Caumartin.] 56 × 38, signed left; dated. Imp. Chaix (ateliers Chéret), rue Bergère. (Supplement to *Le Courrier Français* of November 26, 1899. Same illustration as 848.)

909a. 1896. PASTILLES PONCELET contre rhumes, toux et bronchites. 1 fr 50 la boîte de cent. 57.5 × 41.5, signed left; dated. Imp. Chaix (ateliers Chéret), rue Bergère. (Supplement to *Le Courrier Français;* cf. Nos. 908 & 909.)

* **1066a.** 1900. The same as 1066, without lettering.

Photographic Supplement to the Second Edition

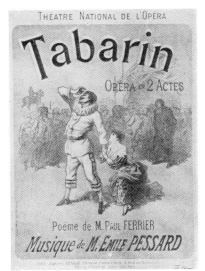

Figure 187. **No. 4.**

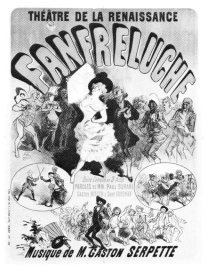

Figure 190. **No. 16.**

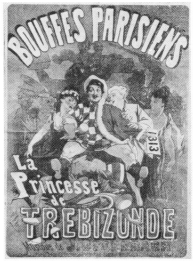

Figure 193. **No. 34a.**

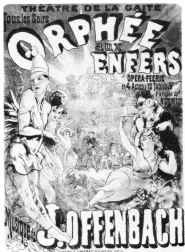

Figure 188. **No. 10.**

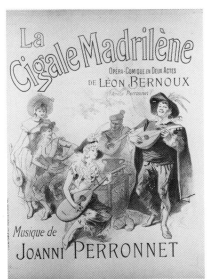

Figure 191. **No. 21.**

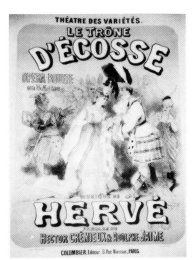

Figure 194. **No. 43.**

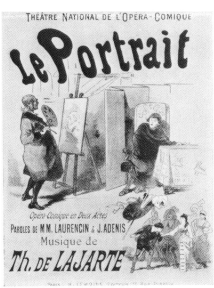

Figure 189. **No. 15.**

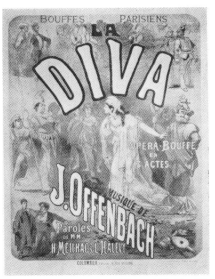

Figure 192. **No. 30.**

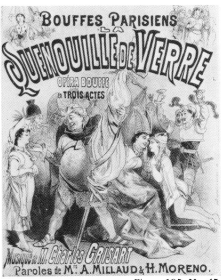

Figure 195. **No. 45.**

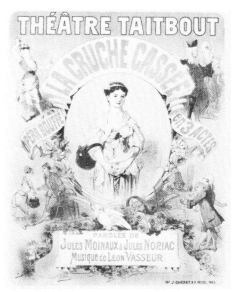

Figure 196. **No. 49.**

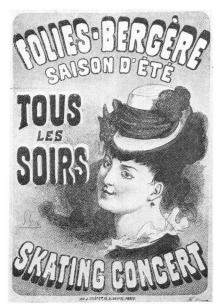

Figure 197. **No. 67.**

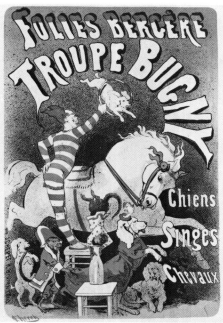

Figure 198. **No. 69.**

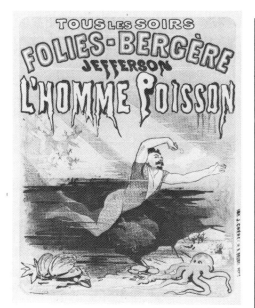

Figure 199. **No. 79.**

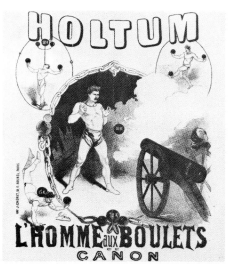

Figure 200. **No. 80a.**

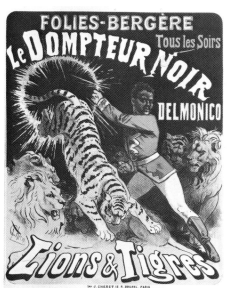

Figure 201. **No. 81.**

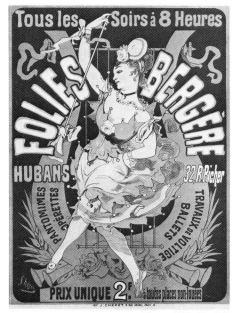

Figure 202. **No. 83.**

Figure 203. **No. 84.**

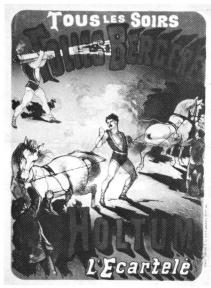

Figure 204. **No. 96.**

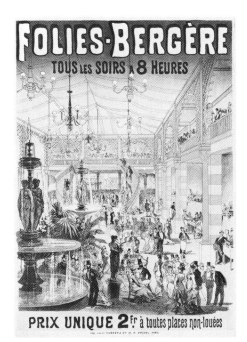

Figure 205. **No. 98.**

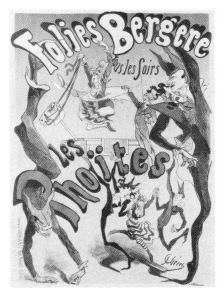

Figure 206. **No. 106.**

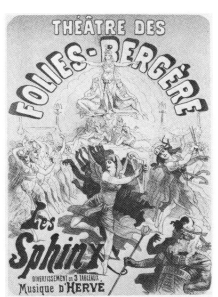

Figure 207. **No. 109.**

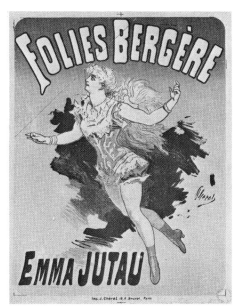

Figure 208. **No. 110.**

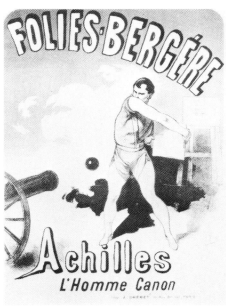

Figure 209. **No. 120.**

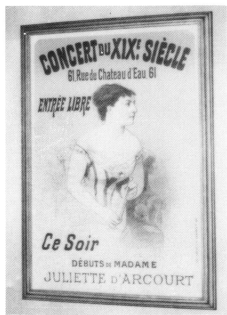

Figure 210. **No. 134.**

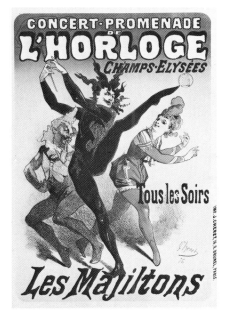

Figure 211. **No. 143.**

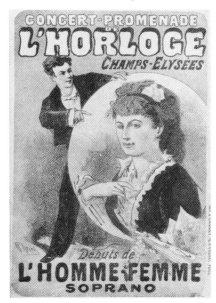

Figure 212. **No. 144.**

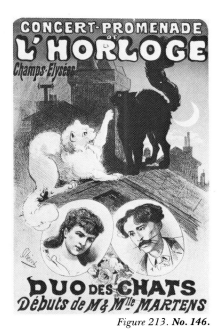

Figure 213. **No. 146.**

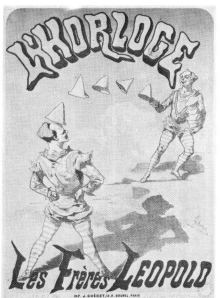

Figure 214. **No. 148.**

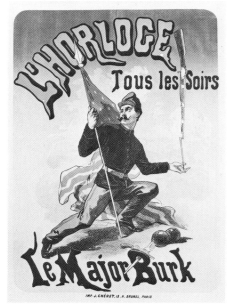

Figure 217. **No. 151.**

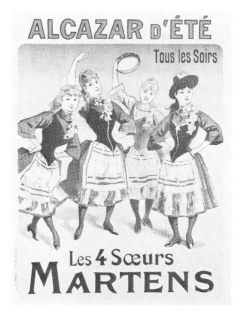

Figure 220. **No. 169.**

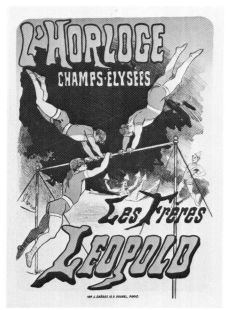

Figure 215. **No. 149.**

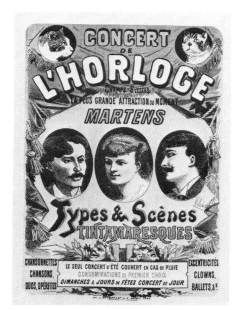

Figure 218. **No. 156.**

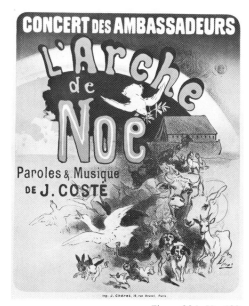

Figure 221. **No. 182.**

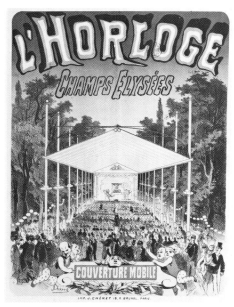

Figure 216. **No. 150.**

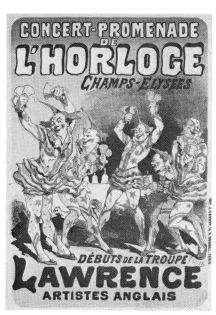

Figure 219. **No. 157.**

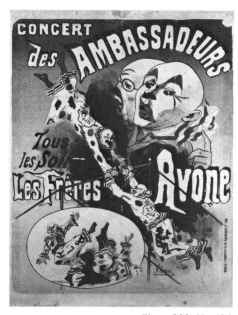

Figure 222. **No. 184.**

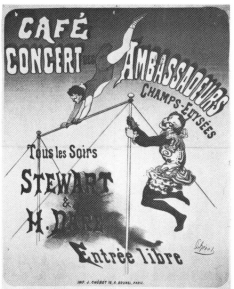

Figure 223. *No. 192.*

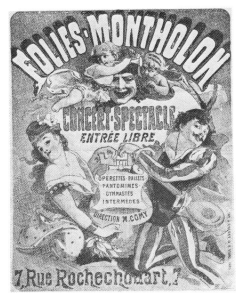

Figure 224. *No. 206.*

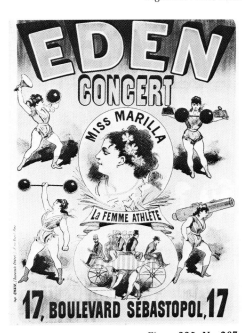

Figure 225. *No. 207.*

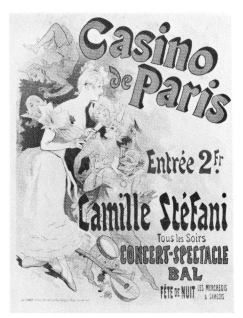

Figure 226. *No. 212.*

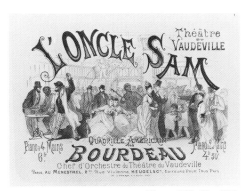

Figure 227. *No. 228.*

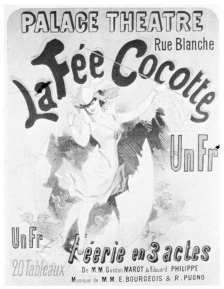

Figure 228. *No. 246.*

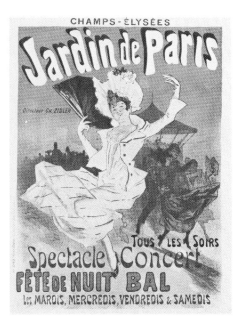

Figure 229. *No. 251.*

Figure 230. *No. 257.*

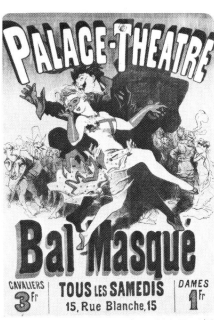

Figure 231. *No. 279.*

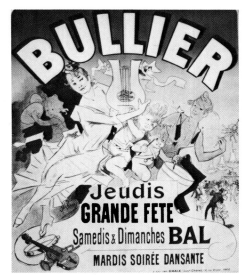

Figure 232. **No. 283.**

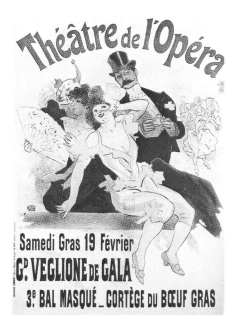

Figure 235. **No. 299a.**

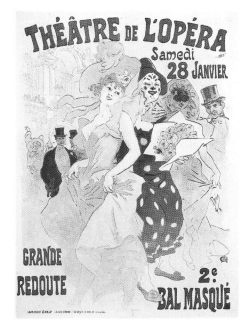

Figure 238. **No. 303.**

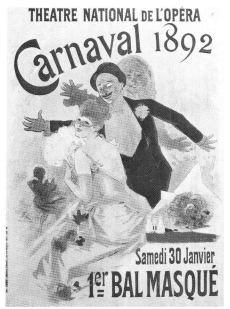

Figure 233. No. 284.

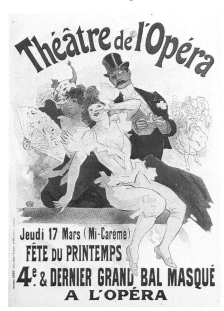

Figure 236. **No. 300.**

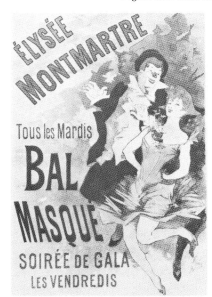

Figure 239. **No. 322.**

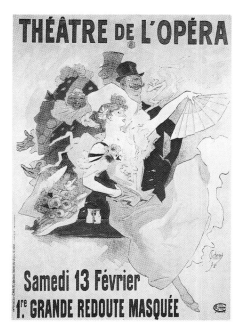

Figure 234. **No. 296a.**

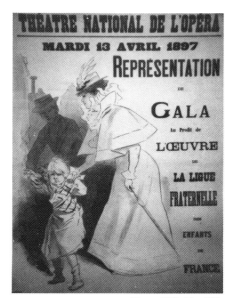

Figure 237. **No. 301.**

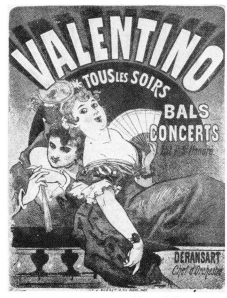

Figure 240. **No. 325.**

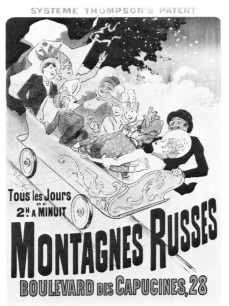

Figure 241. **No. 342.**

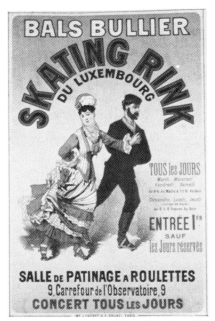

Figure 244. **No. 353.**

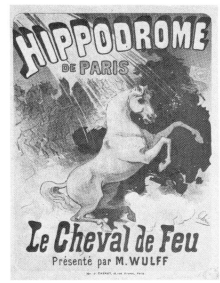

Figure 247. **No. 386.**

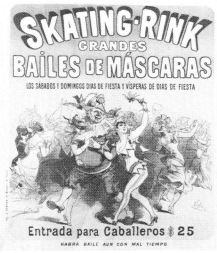

Figure 242. **No. 351.**

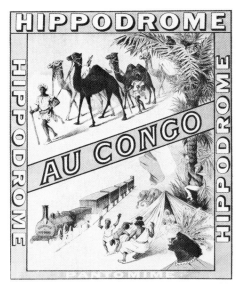

Figure 245. **No. 382.**

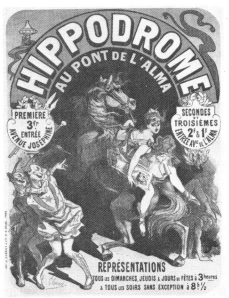

Figure 248. **No. 388.**

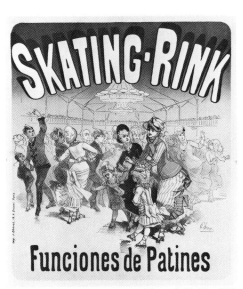

Figure 243. **No. 352.**

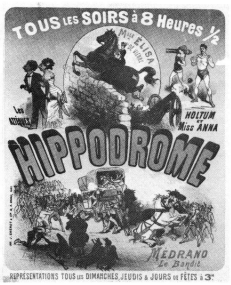

Figure 246. **No. 384.**

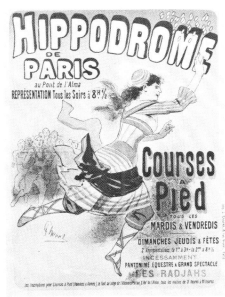

Figure 249. **No. 393.**

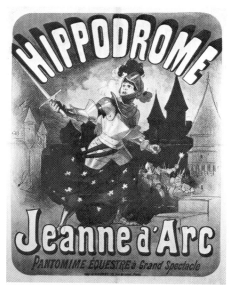

Figure 250. **No. 396.**

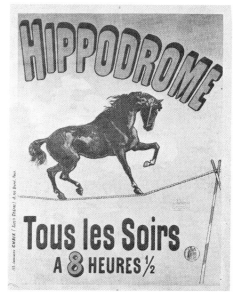

Figure 253. **No. 406.**

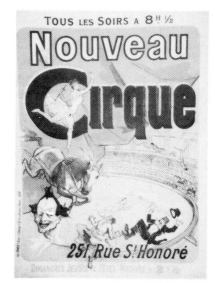

Figure 256. **No. 420.**

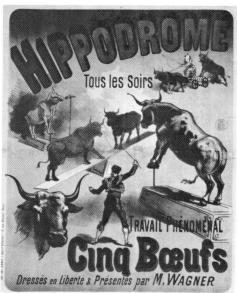

Figure 251. **No. 398.**

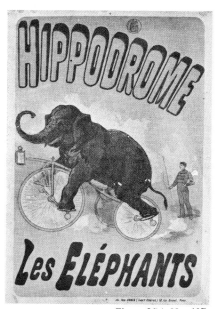

Figure 254. **No. 407.**

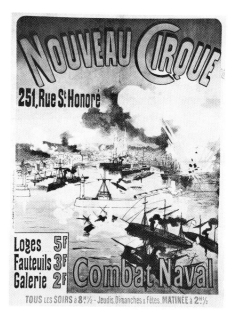

Figure 257. **No. 423.**

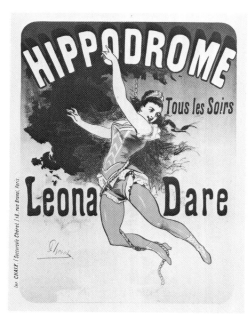

Figure 252. **No. 405.**

Figure 255. **No. 409.**

Figure 258. **No. 429.**

Figure 259. **No. 432.**

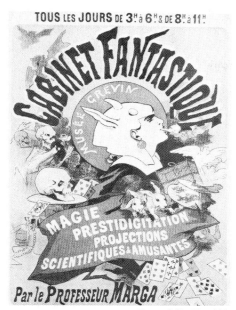

Figure 262. **No. 460.**

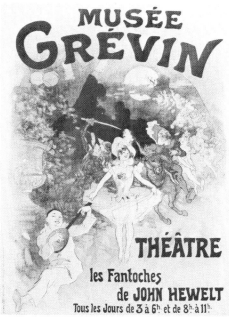

Figure 265. **No. 471.**

Figure 260. **No. 441a.**

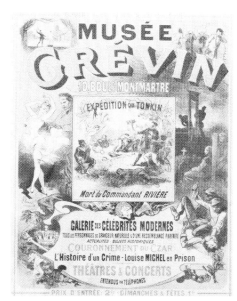

Figure 263. **No. 463.**

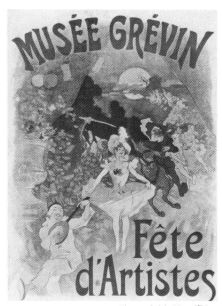

Figure 266. **No. 471a.**

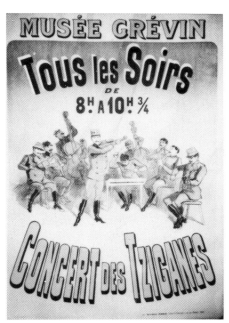

Figure 261. **No. 459.**

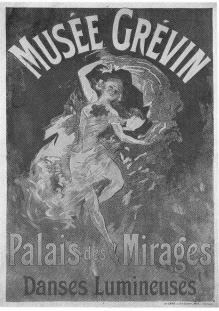

Figure 264. **No. 470.**

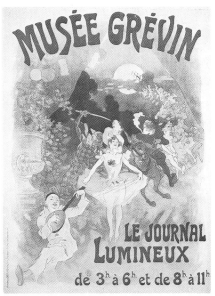

Figure 267. **No. 471b.**

Figure 268. *No. 473.*

Figure 271. *No. 492.*

Figure 274. *No. 500.*

Figure 269. *No. 483.*

Figure 272. *No. 495.*

Figure 275. *No. 506.*

Figure 270. *No. 491.*

Figure 273. *No. 497.*

Figure 276. *No. 513.*

Figure 277. **No. 518.**

Figure 280. **No. 594.**

Figure 283. **No. 606.**

Figure 278. **No. 521.**

Figure 281. **No. 595.**

Figure 284. **No. 608.**

Figure 279. **No. 545.**

Figure 282. **No. 600.**

Figure 285. **No. 609.**

Figure 286. **No. 613.**

Figure 289. **No. 627.**

Figure 292. **No. 637.**

Figure 287. **No. 614.**

Figure 290. **No. 628.**

Figure 293. **No. 644.**

Figure 288. **No. 615.**

Figure 291. **No. 632.**

Figure 294. **No. 645.**

64 *The Posters of Jules Chéret*

Figure 295. *No. 646.*

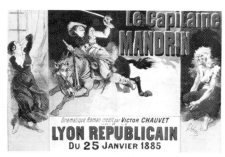

Figure 298. *No. 651.*

Figure 301. *No. 662.*

Figure 296. *No. 647.*

Figure 299. *No. 657.*

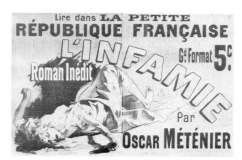

Figure 302. *No. 663.*

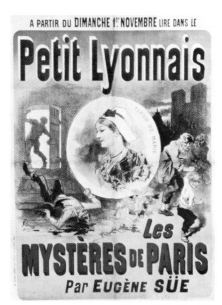

Figure 297. *No. 650.*

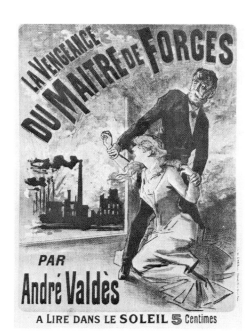

Figure 300. *No. 661.*

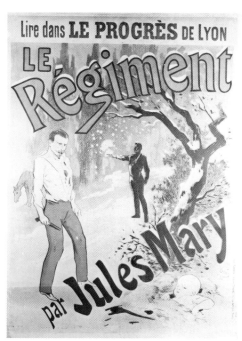

Figure 303. *No. 665.*

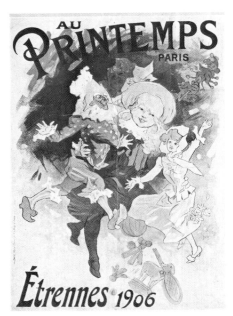

Figure 304. **No. 695.**

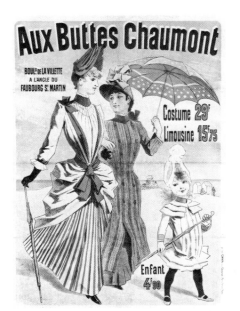

Figure 307. **No. 721.**

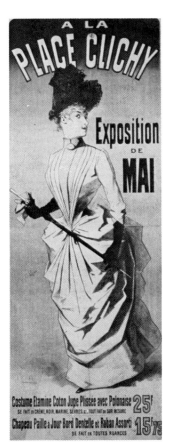

Figure 309. **No. 751.**

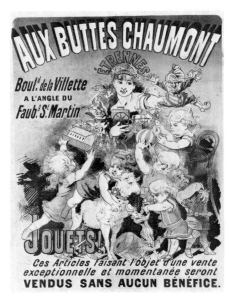

Figure 305. **No. 698.**

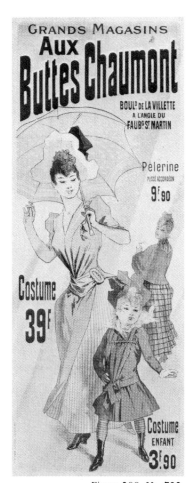

Figure 308. **No. 723.**

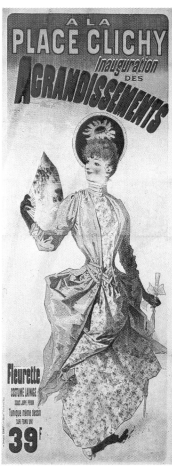

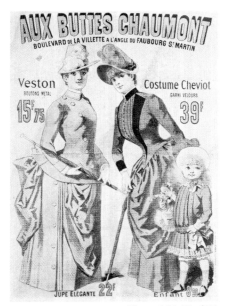

Figure 306. **No. 716.**

Figure 310. **No. 752.**

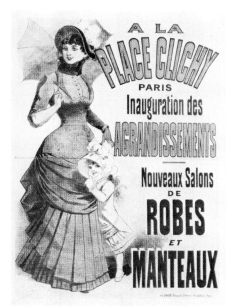

Figure 311. *No. 753.*

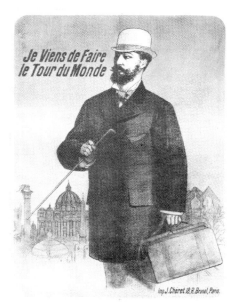

Figure 314. *No. 817.*

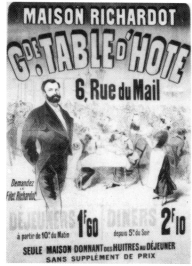

Figure 317. *No. 842.*

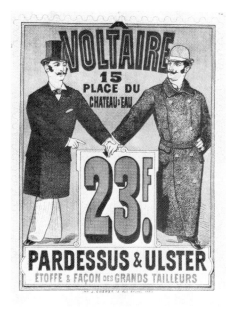

Figure 312. *No. 760.*

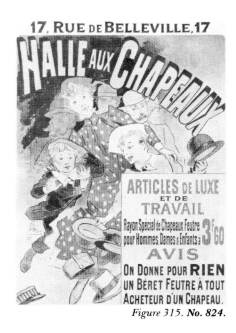

Figure 315. *No. 824.*

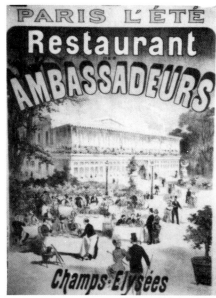

Figure 318. *No. 845.*

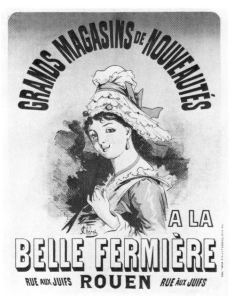

Figure 313. *No. 807.*

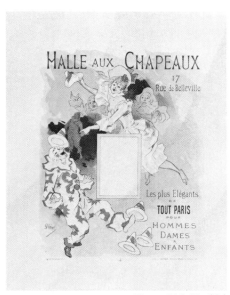

Figure 316. *No. 834.*

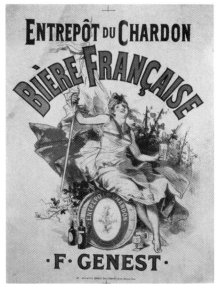

Figure 319. *No. 856.*

Figure 320. **No. 857.**

Figure 323. **No. 895.**

Figure 326. **No. 902.**

Figure 321. **No. 866.**

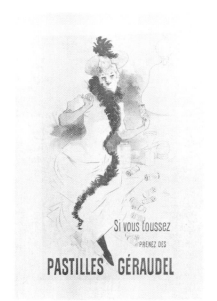

Figure 324. **No. 900.**

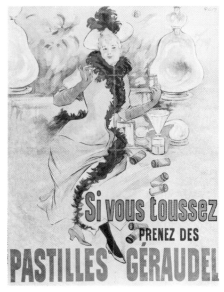

Figure 327. **No. 903.**

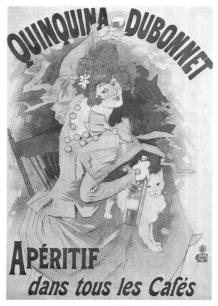

Figure 322. **No. 880.**

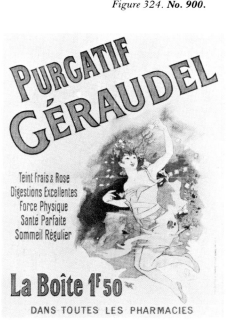

Figure 325. **No. 901.**

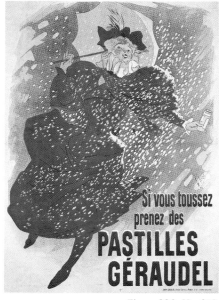

Figure 328. **No. 910.**

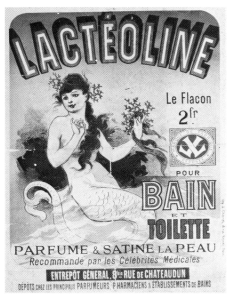

Figure 329. **No. 924.**

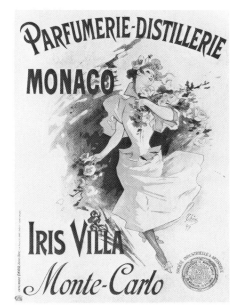

Figure 332. **No. 940.**

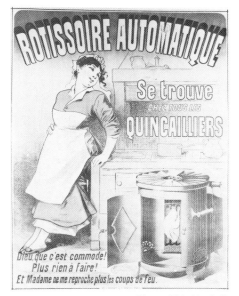

Figure 334. **No. 967.**

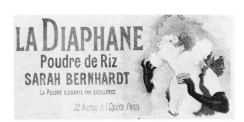

Figure 330. **No. 935.**

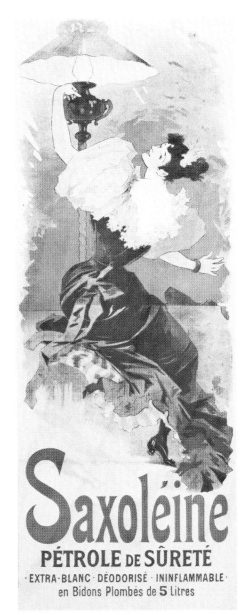

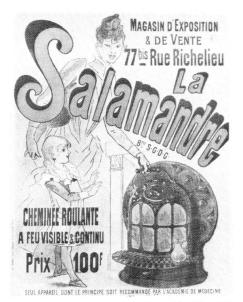

Figure 335. **No. 974.**

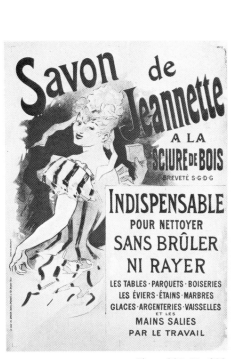

Figure 331. **No. 939.**

Figure 333. **No. 950.**

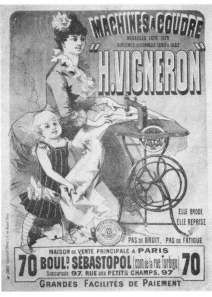

Figure 336. **No. 980.**

Figure 337. **No. 1001.**

Figure 340. **No. 1032.**

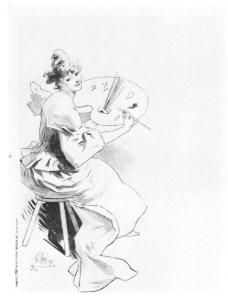

Figure 343. **No. 1066a.**

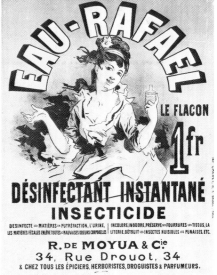

Figure 338. **No. 1002.**

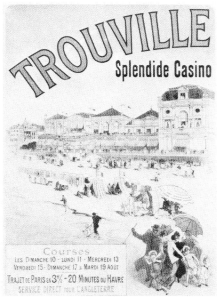

Figure 341. **No. 1040.**

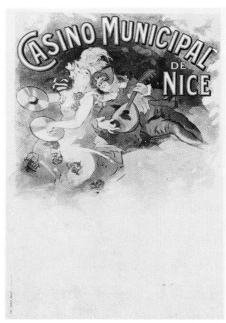

Figure 344. **No. 1069.**

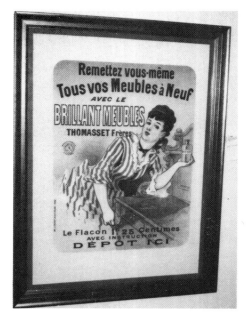

Figure 339. **No. 1020.**

Figure 342. **No. 1066.**

Figure 345. **No. 1070.**

Chronology I: Personal

The chronology has been adapted from that in Maindron's *Les Affiches Illustrées, 1886–1895*
and extended to include the time period 1895–1932.

1836: Born in Paris on May 31.

1842–49: Attended school in the St. Jacques district.

1852–55: Worked for various printers; attended Ecole Nationale de Dessin; worked in London for six months.

1855–57: Worked at Imprimerie Simon Jeune, Paris.

1858: Worked for Imprimerie Lemercier; first recorded poster, *Orphée aux Enfers*.

1859–66: Worked in London, met Rimmel, traveled abroad.

1866: Returned to Paris, set up first studio, designed and printed *La Biche aux Bois*.

1878: Won Silver Medal at the International Exposition, Paris.

1889: Won Gold Medal at Exposition; exhibition of original art at the Théâtre d'Application ("La Bodinière"); French poster exhibit at the Universal Exposition, organized by Maindron, included many works by Chéret.

1890: Chevalier of the Legion of Honor.

1900: Officer of the Legion of Honor.

1910: Commander of the Legion of Honor.

1912: Exhibition at the Louvre of paintings and pastels by Chéret.

1928: Opening of Musée Jules Chéret, Nice, January 7.

1932: Died at Nice on September 23.

1933: Retrospective of Chéret's work at the Salon d'Automne, Paris.

Chronology II: Print Workshops & Addresses

1866 (July) to 1867 (December): Imprimerie J. Chéret, rue de la Tour-des-Dames 16, Paris.

1868 (January to August): Imprimerie J. Chéret, rue Sainte-Marie, 18, Paris.

1868–71: Imprimerie J. Chéret, rue Brunel, 18, Paris.

1871: Imprimerie J. Chéret, Paris-Londres (rue Brunel, 18, Paris).

1871–77: Imprimerie J. Chéret, rue Brunel, 18, Paris.

1877–79: Imprimerie J. Chéret et Cie, rue Brunel, 18, Paris.

1879 to July 1881: Imprimerie J. Chéret, rue Brunel, 18, Paris.

1881 (July) to 1890 (May): Imprimerie Chaix (succursale Chéret), rue Brunel, 18, Paris.

1890 (May) to end: Imprimerie Chaix (ateliers Chéret) rue Bergère, 20, Paris. Some variations exist, including "Imprimerie Chaix, Paris." Serial numbers after printer's name are somewhat inconsistent, when they exist at all, but can be helpful in dating posters.

Bibliography

BOOKS

Abdy, Jane. *The French Poster.* London; Studio Vista, 1969.

Barnicoat, John. *A Concise History of Posters.* New York: Abrams, 1972.

Beraldi, Henri. *Les Graveurs du XIX^e Siècle.* Paris: 1885–1892.

Bibiothèque Nationale, Département des Estampes. *Inventaire du Fonds Français, après 1800.* Paris: 1930–1967.

Broido, Lucy. *French Opera Posters 1868–1930.* New York: Dover, 1976.

Cate, Phillip D., and Hitchings, Sinclair H. *The Color Revolution.* Catalogue of the exhibition at Rutgers University, 1978.

Gallo, Max. *The Poster in History.* New York: American Heritage, 1974.

Hiatt, Charles. *Picture Posters.* 1895. Reprint. England: Ep Publishing, 1976.

Hillier, Bevis. *Posters.* 1969. Reprint. London: Hamlyn, 1974.

——*Travel Posters.* New York: E. P. Dutton & Co., 1976.

Hutchinson, Harold. *The Poster.* New York: Viking Press, 1969.

Maindron, Ernest. *Les Affiches Illustrées.* Paris: H. Launette & Cie, 1886.

——*Les Affiches Illustrées, 1886–1895.* Paris: G. Boudet, 1896.

Malhotra, Ruth; Rinkleff, Marjan; and Schälicke, Bernd, *Das frühe Plakat in Europa und den USA.* Vol. II. Berlin: Mann, 1977.

Mauclair, Camille. *Jules Chéret.* Paris: Le Garrec, 1930.

Metzl, Ervine. *The Poster; Its History and Its Art.* New York: Watson-Guptill, 1963.

Man, Felix H. *Artist's Lithographs.* New York: G. P. Putnam's Sons, 1970.

Musée de l'Affiche. *Le Cirque Français.* Paris: Musée de l'Affiche, n.d.

Rennert, Jack. *Masters of the Poster.* New York: Images Graphiques, 1977.

Terry, Walter, and Rennert, Jack. *100 Years of Dance Posters.* New York: Avon, 1975.

Weill, Alain. *100 Years of Posters of the Folies-Bergère.* New York: Images Graphiques, 1977.

Wild, Nicole. *Les Arts du Spectacle en France, Affiches Illustrées, 1850–1950.* Catalogue of the Bibliothèque de l'Opéra, Paris, 1976.

PERIODICALS

Duverney, Paul. Article from *The Poster.* August–September, 1898.

Hellwag, Fritz. "Jules Chéret zum 85. Geburtstage." *Das Plakat,* May 1921.

——"Jules Chéret." *The Poster.* June–July, 1899.

Hiatt, Charles. "A Morning with Jules Chéret." *The Poster.* May, 1900.

Huysmans, J. K. "Chéret." *The Poster.* February, 1901.

"Jules Chéret." *Le Figaro Illustré.* July, 1904.

Index of Poster Titles

This index is an alphabetical listing of all the boldface poster "titles" in the catalogue. For easier use by persons not fluent in French, titles have been indexed exactly as they appear on the posters; thus the entry for "Emma Jutau" will be found under the letter "E."

The only exceptions to this policy are the following:

1. "A la," "Au," "Aux," "L'," "La," "Le," "Les," "Un," "Une." These articles and combinations of prepositions and articles have been ignored in the alphabetization and transposed to the ends of entries. Thus, the poster with the title "Au Printemps" is indexed as "Printemps, Au."

2. The few posters whose titles begin with numerals are listed separately, in numerical sequence, at the end of the alphabetical listing.

Index entries printed in large and small capital letters reflect the categories within which the posters are organized. No other special styling (italic, etc.) has been used for book or play titles and the like.

A. J. D. Wallace, 507
A Nemzeti Szalon Budapesten, 1066, 1066a
A' Pêndula Fluminense, 1017
Achilles, l'Homme Canon, 120
Actualités et Sujets Historiques, 453
ADVERTISING, 1044–1046
Agenda du Rappel, 547
Alambre de Acero Invencible, 979
Album Théâtral Illustré, 575
Alcazar, 159, 160
Alcazar d'Été, 161–170, 172–174
Alcazar d'Hiver, 171
Almanach-Guide de la Mère de Famille, 538
Almées, Les, 71
Amanda, 167
Amant d'Amanda, L', 166
Amant des Danseuses, L', 626
Ambassadeurs, 175–201
Ambelanine, L', 851
Andalousie au Temps des Maures, L', 523
Apéritif Mugnier, 861, 863
Apothéose de Victor Hugo,L', 458
Appareils à Distiller les Vins, Marcs, Cidres, Fruits, 997
APPLIANCES, 976–998
Arc-en-Ciel, L', 123
Arche de Noé, L', 182, 195
Argent, L', 664
Arlette Dorgère, 221, 222
Arrivage d'Animaux Nubiens, 472
ART EXHIBITIONS, 430–450
Assommoirs du Grand Monde, Les, 640
Astaroth, 549
ATHÉNÉE-COMIQUE, 243–245
ATTRACTIONS (VARIOUS), 259–277
Au Congo, 382, 383
Au Profit des Victimes des Sauterelles en Algérie, 545
Auditions Téléphoniques, 456
Auréole du Midi, L', 975
Auvergne, Vichy, Royat, 1042
Avaleur de Sabres, L', 186
Aztecs, Les, 304
Aztèques, Les, 384, 384a

Bagnères-de-Luchon, Fête des Fleurs, 485
Bains de la Porte Saint-Denis, 1005
Bains de Mer de Paramé, 1036
Bal de Nuit Paré, Masqué et Travesti (Tivoli Waux-Hall), 332, 333, 340, 341

Bal du Moulin Rouge, 309–311, 316–319
BALLETS, 55–59
BALLS AND DANCE HALLS, 278–303
Bande Graaft, La, 635
Bataille de Nuits, La, 653
Bataillon de la Croix-Rousse, Le, 649
Bazar de Voyage, 1012, 1013, 1022
Beaumignon, 534
Belle Fermière, A la, 807, 810
Belle Jardinière, A la, 794, 795, 813
Benzo-Moteur, 1031
Bérisor, Les, 379
BEVERAGES AND LIQUORS, 851–886
Biche aux Bois, La, 225, 257
Bidel, 513
Bigarreau Bourguignon, 860
Bigarreau Mugnier, 862, 875
BILLBOARDS AND ADVERTISING, 1044–1046
Bodegones, A (store), 806
Bodinière, La, 273–277
Bonnard-Bidault, 1045, 1046
BOOKS PUBLISHED SERIALLY, 588–620
 See also NOVELS; PUBLICATIONS.
BOOKSTORES, 525–528
Bossu, Le, 6
Boule de Neige, 44
Boulogne-Sur-Mer, 1039
Brigands, Les, 40, 41, 50
Brillant Florentin, 1014–1016
Brillant Meubles Thomasset Frères, 1019, 1020
Brillants Bühler, 1018
Bullier, 280–283
Bureau du Commissaire, Le, 535
BUSINESSES, 999–1031
Buttes-Chaumont, Aux, 696–739

Caballeros en Plaza, 480
Cabaret Roumain de l'Exposition, 343
Cacao Lhara, 864
Cadet-Roussel, 400, 401
CAFÉ-CONCERTS (VARIOUS), 202–222
Caloric Banco, 853
Camille Stéfani, 211–213, 219
Capitaine Mandrin, Le, 651
Capitale, A la (store), 782
Caprice-Concert, 202
Caravane dans le Désert, Une, 428
Carnaval 1892, 284–287
Carnaval 1894, 288–290
Carnaval 1896, 293–295

Casino d'Enghien, 484
Casino de Dieppe, 1034
Casino Municipal de Nice, 1069
Casino-Skating-Bal, 354
Catastrophe d'Ischia, 455
Célérité, La, 1048
Cendrillon, 427
Charbon des Ires Sortes, 965
Charbon, Entrepôt Général, Courcelles s.-Seine, 964
Charmeur d'Oiseaux, Le, 185
Charmeuse de Serpents, La, 82
Chat Botté, Le, 234, 378
Château à Toto, Le, 27
Château de Tire-Larigot, Le, 51
Chatte Blanche, La, 256
Chaumière du Proscrit, La, 638
Chaussée Clignancourt, A la, 776
Chefs-d'Oeuvre de la Peinture Italienne, 529
Chemin de Fer Pont-Vallorbes, 1037
Cheval de Feu, Le, 386
Chevaux Dressés en Liberté, 12 (douze), 385
Chiarini, Les, 152
Chicorée Daniel Voelcker, 838
Chiens Gymnastes, Les, 72
Christy Minstrels, The, 259
Cigale Madrilène, La, 21
Cinq Boeufs Dressés en Liberté, 398, 399
Cirque Corvi, 119
CIRQUE D'HIVER, 427–429
Cleveland Cycles, 1067
Closerie des Genêts, La, 667
Clôtures en Fer, 1007
Clowns, 4 (quatre), 380
Cocher de Montmartre, Le, 655, 656
Coin de Rue, Au (store), 800, 812
Collection Litolff, 1065
Combat Naval, 423, 424
Comédie, La, 63
Comestibles, Gibiers, Volailles, Primeurs, 837
COMIC OPERAS, 5–22
"Comment Me Trouvez-Vous?" (Bon Marché), 818
Compagnie Générale des Carrières de Pierres Lithographiques, 1057
Compagnie Générale des Chaussures à Vis, 1053
Comte de Monte-Cristo, Le, 605, 612
Comte Patrizio de Castiglione, 75

Concert Ambassadeurs, 175
CONCERT DE L'ALCAZAR. 159–174
CONCERT DE L'HORLOGE. 140–158
CONCERT DES AMBASSADEURS, 175–201
Concert des Tziganes, 459
CONCERT DU XIXᵉ SIècle, 133–139
Concert, Promenade, Kermesse (Hippo-
 drome), 389
Confiturerie de Saint-James (store), 841
Coppélia, 55
COSMETICS, 912–940
Cosmydor Savon, 937, 938
Coulisses de l'Opéra, Les, 467
Courrier Français, Le, 445–448,
 580–584
Courrier Français Hebdomadaire
 Illustré, Le, 587
Courses à Pied, 393, 394
Courses à Pied avec Obstacles, 391, 392
Courses de Chevaux, 475, 511
Courte et Bonne, 628, 657
Crédit Littéraire, 527
Cremorne, 278, 516
Crimes de Peyrebeille, Les, 652
Crime des Femmes, Le, 642
Cruche Cassée, La, 49
Cueilleuse Dubois, 995, 996
Cuirassiers de Reichshoffen, Les, 500,
 501

Dames Hongroises, Les, 464, 465
Damnées de Paris, Les, 589
DANCE HALLS, 278–303
Danse, La, 62
Danse du Feu, La, 128
Danseuse de Corde, La, 240, 241
Danseuses Espagnoles, 344
David Copperfield, 596
Débuts de la Troupe Lawrence, 157
Débuts de l'Homme-Femme Soprano,
 144
Déclaration des Droits de l'Homme et
 du Citoyen, 1062
DECORATIVE PANELS, 60–65
Défense de Belfort, 498, 499
Défense du Drapeau, La, 376, 377
Delmonico, 330
Delmonico, Le Dompteur Noir, 264
Dentellière, La, 65
Derame, 155
Deux Apprentis, Les, 639
Deux Nations, Aux (store), 809
Deux Orphelines, 229, 617
Deux Pigeons, Les, 57, 58
Diafana, La, 927, 929, 933
Diaphane, The (English), 927, 930, 934
Diaphane, La (French), 927–936
Diaphane, A (Portuguese), 927
Diminution de Gaz. Nouvelle Cuisinière
 Universelle, 970–972
Diorama, Siege of Paris, 492
DIORAMAS, 492–502
Distribution de Drapeaux, 999
Diva, La, 30
Divertissement Indien, 107
Domination du Moine, La, 634
Dompteur Noir, Le, 81
Dr. Carver, le Premier Tireur du
 Monde, 66, 95
Drame de Poleymieux, Le, 648
Drame de Pontcharra, Le, 601
Drames de Lyon, Les, 654
Drames (Les) et les Splendeurs de la
 Mer, 267, 268
Droit du Seigneur, Le, 12, 18
Duo des Chats, 146

E. Pichot, Imprimeur-Editeur, 1064
Eau de Botot, 889
Eau des Fées, 921
Eau-Rafaël, 1001, 1002
Echo de Paris, L', 563, 564

Economie!! Economie!! Economie!!
 Charbon Nouveau, 966
Ecossais, Aux (store), 791
Eden-Théâtre, 235
El-Sass, 859
Eldorado, 216–218
Eléphants, Les, 407
Eléphants et Sir Edmunds, Les, 91
Elliots, Les, 115
ELYSéE-MONTMARTRE. 320–322
Elysée-Montmartre. Bal Masqué,
 320–322
Emilienne d'Alençon, 124
Emma Jutau, 110, 515
En Mer, 532
Enfant Prodigue, L', 236, 237
Enghien Chez Soi, 887, 888
Ennemis de Monsieur Lubin, Les, 636
Entrepôt du Chardon, Bière Française,
 856
Entreprise d'Eclairage des Villes par le
 Schiste, 963
Equilibristes Japonais et Dompteurs, 381
Esclave Blanche, L', 643
Est, A l' (store), 775
Etablissement Thermal de Vittel, 1033
Etendard Français, L', 998
Exhibition of Arabs of the Sahara
 Desert, 411–413
Exhibition par Farini Krao, 168
EXHIBITIONS, 430–450
Expédition du Tonkin, 463
Expᵒⁿ Blanc et Noir, 442–444
Exposition de Douze Cents Dessins
 Originaux, 445–447
Exposition de l'Art Français sous Louis
 XIV et Louis XV, 437
Exposition de la Gravure Japonaise, 441
Exposition des Arts Incohérents,
 431–434
Exposition des Maîtres Français de la
 Caricature, 435
Exposition des Maîtres Japonais, 441a
Exposition des Mille Dessins Originaux, 2ᵉᵐᵉ,
 448
Exposition des Oeuvres de Th. Ribot,
 449
Exposition des Tableaux et Dessins de
 A. Willette, 436
Exposition des Tableaux et Etudes de
 Louis Dumoulin, 440
Exposition Internationale de Lyon, 524
Exposition Universelle des Arts Incohér-
 ents, 438, 439

Fabrique de Parfums Roger et Gallet,
 916
Fanfreluche, 16
Fantaisies Music-Hall, 203, 204, 263
Farandole, La, 56
Fatinitza, 13
Faucheuse 1876, 989
Faucheuses et Moissonneuses Alouette,
 976
Faust. Lydia Thompson, 5
Fée, La (machine à coudre), 977
Fée Cocotte, La, 246
Fers Rustiques, 1008
FESTIVALS, 474–491
Fête d'Artistes, 471a
Fête de Charité, 486, 488–490
Fête de Mont-de-Marsan, 477–479, 481,
 482
Fête Pantagruélique, 474
Fête Romaine, 415
Fêtes de Nice 1907, 491
Fêtes des Mitrons, La, 189, 200
Figaro, Le, 570, 571
Figaro, illustré, Le, 558–561
Fileuse, La, 64
Fille du Ferblantier, La, 193
Fille du Meurtrier, La, 647
Filles de Bronze, Les, 646

Filles des Voraces, La, 644
FILLES DU CALVAIRE, AUX (store),
 764–771
Fleur de Lotus, 126
Fogos de Cores, 1054, 1055
Foire de Séville, La, 425, 426
FOLIES-BERGèRE, 66–128
Folies-Bergère en Voyage, 88
Folies-Montholon, 206
FOODSTUFFS, 837–850
Fragson, 220
France Juive, La, 607
François les Bas Bleus, 14, 17
Françoise de Rimini, 2
FRASCATI, 304–307
Frascati. Bal Masqué, 306
French Illustrators, 552
Frères Avone, Les, 184
Frères Léopold, Les, 148, 149, 187
Frères Raynor, Les, 104
Frikell de Carlowka, 260

Galeries Sedannaises, Aux (store), 799
Garetta, Les, Equilibristes et Charmeurs
 de Pigeons, 100
Gaulois-Revue, 226
Géant Simonoff, le & la Princesse
 Paulina, 68, 118
Geneviève de Brabant, 29, 178–180
Germinal, 451, 457
Girard, Les, 87, 158
Gironde illustrée, La, 567
Glycerine Tooth Paste, 890, 891
Gomme, La, 629
Graine d'Horizontales, 536
Gran Plaza de Toros du Bois de
 Boulogne, 518
GRAND BON MARCHé, 814–823
Grand Concert Russe, 210
Grand Hôtel de Lyon, 1052
Grand Musée Anatomique, 505
Grand Théâtre de l'Exposition, 269, 270
Grand Turenne, Au (store), 786
Grande Brasserie de l'Est, 854
Grande Brûlée, La, 641
Grande Duchesse de Gérolstein, La, 28,
 33
Grande Exposition (Aux Filles du
 Calvaire), 769
Grande Livraria Popular, 525
Grande Maison de Paris, A la (store),
 811
Grandes Fêtes Anvers-Paris, 483
Grands Magasins aux Buttes-Chaumont,
 707, 708, 712, 723
Grands Magasins de la Belle Fermière,
 810
Grands Magasins de la Moissonneuse,
 792
Grands Magasins de la Paix, 778
Grands Magasins de la Ville de St-Denis,
 774
Grands Magasins des Nouveautés, 790
Grands Magasins du Louvre, 673, 674
Grands Magasins du Printemps,
 692–694
Grotte du Chien, La, 512
Guide Conty, Le, 541–544
Guide Conty Basse-Bretagne, 543
Guides Conty, Les, 546

HALLE AUX CHAPEAUX, 824–830, 830a, 831–
 836
Hanlon-Lees, Les, 99
HEATING, 961–975
Hector et Faue, 183
HIPPODROME, 375–417
Histoire d'un Crime, 590
Histoire des Enseignes de Paris, 530
Hiver à Nice, L', 1041
Holtum, 80, 80a, 416
Holtrum l'Ecartelé, 96
Homme-Femme Soprano, L', 145

Homme Obus, L', 429, 508
Homme Qui Rit, L', 608
Honneur des d'Orléans, L', 610, 611
Hôpital d'Animaux, 1049
Horloge, L', 140–142, 147, 150
Horse Races, 503
Huile de Macassar Naquet, 917, 918

Ile des Singes, L', 421, 422
Indiens Galibis, 473
INDUSTRIES AND BUSINESSES, 999–1031
Infamant, L', 632
Infamie, L', 662, 663
Insecticide Vicat, 1000

JARDIN D'ACCLIMATATION, 472, 473
JARDINS DE PARIS, 248–254
"Je Viens de Faire le Tour du Monde"
 (Bon Marché), 816, 817, 817a
Jean Casse-Tête, 627
Jean Loup, 594, 623
Jeanne d'Arc, 396
Jee Brothers, Grotesques Musical Rocks,
 506
Jefferson l'Homme Poisson, 79, 135
Jeune Marquise, Une, 631
Job, 1028–1030
Jolie Fagette, La, 201
Jolie Pendule Bronze Dorée, 1024
Joseph Balsamo, 630
Journal la Maison de Campagne, 576
Journal Lumineux, Le, 471b
Journal pour Tous, 573, 574
"Journée du Samedi 16 Octobre" (Bon
 Marché), 823
Juif Errant, Le, 660
Juive du Château Trompette, La, 616

Kanjarowa, 172, 214
Kinia Raffard, 857
Kola Marque, 877, 878

Lactéoline, 923, 924
Lady's Outfit, A, 671, 672
Lavabo-Fontaine-Glace, 1025
Lecture Universelle, La, 526
Lélia Montaldi, 625
Leona Dare, 89, 405, 517, 522
Leonati Vélocipédiste, Dalvani Jongleur
 Equilibriste, 114
Liberté Eclairant le Monde, La, 494
Librairie Ed. Sagot, 528
Lidia, 174
LIGHTING AND HEATING, 961–975
Lions et Lionnes de M. Belliam, 103
LIQUORS, 851–886
Little Faust, 36, 37
Loïe Fuller, 125, 127, 128
London Figaro, 553
Louise Balthy, 173
Louvre, Au (store), 808
L. Suzanne (store), 1011
Lyon Républicain, 557, 569

M. Harry Wallace's, 509
Machines à Coudre de la Cie. Singer,
 981–983
Machines à Coudre H. Vigneron, 980
Machines à Coudre Singer, 978, 984, 986
Machines à Coudre Véritables Singers,
 987, 994
Machines Agricoles de Th. Pilter, 985,
 988
MACHINES AND APPLIANCES, 976–998
Madame Sans-Gêne, 670
MAGASINS DE LA PARISIENNE, 740–745
MAGASINS DE LA PLACE CLICHY, 746–753
MAGASINS DES BUTTES-CHAUMONT,
 696–739
 MISCELLANEOUS ILLUSTRATIONS,
 696–708
 WOMEN'S AND GIRLS' APPAREL, 709–723
 MEN'S AND BOYS' APPAREL, 724–739

MAGASINS DU LOUVRE, 671–674, 802
MAGASINS DU PETIT SAINT-THOMAS,
 675–690
MAGASINS DU PRINTEMPS, 691–695, 796
Magasins Réunis, 1051
MAGAZINES, 572–587
Magicienne, A la (store), 784, 785
Magie Noire, 462
Maison Bertin Frères, 804, 805
Maison de la Belle Jardiniere, 795
Maison des Abeilles, 797
Maison du Châtelet, 787
Maison du Petit Saint-Thomas, 682, 683
Maison Richardot, 842
Majiltons, Les, 143, 265
Major Burk, Le, 151
Malaga, Madère, Alicante, Xérez, Mos-
 catel, Porto, 852
Mam'zelle Gavroche, 53
Maquettes Animées, 171
Marins Français Naufragés, 486, 489
Marmite Américaine, 961
Martens, Les 4 Soeurs, 169
Martens, Types et Scènes Tintamar-
 esques, 156
Martinettes, Les, 176
Masque de Fer, Au (store), 781, 783
Meilleur des Allume-Feux, Le, 968, 969
Mémoires d'un Assassin, Les, 645
Mignon, 7
Millions de Monsieur Joramie, Les, 615
Miroir, Le, 122
MISCELLANEOUS POSTERS, 1047–1069
Misérables, Les, 593, 614
Misères des Enfants Trouvés, Les, 613
Miss Lala, 116
Miss Leona Dare, 89
Miss Marilla, 207, 208
Mogolis, Les, 190
Moissonneuse 1876, 990
Moissonneuse "La Française," 992
Monaco, 111
Monde Artiste, Le, 585
MONTAGNES RUSSES LES, 342–344
Mort de Marat, 452
Mort du Commandant Rivière, 463
Monument Commémoratif de l'Independ-
 ance, 493
MOULIN-ROUGE, 308–319
Mr. et Mme. Armanini, 307
Mrs. S. A. Allen's World's Hair Restorer,
 913
Muscadins, Les, 231
Musée des Familles, 577, 579
MUSÉE GRÉVIN, 451–471
Musée Grévin au Dahomey, 469
Musique, La, 61
Musique de l'Avenir par les Bozza, La,
 121
Mystères de Paris, Les, 602–604, 650
Mystèrès du Palais-Royal, Les, 588

Nain Hollandais, Le, 328
"N'Allez pas au Pays du Soleil sans le
 Guide Conty," 544
NEWSPAPERS AND MAGAZINES, 572–587
NOUVEAU CIRQUE, 418–426
Nouveau Guillaume Tell, Le, 90
Nouveau Magicien Prestidigitateur, Le,
 550
Nouveau Traité Théorique et Pratique de
 la Danse, 551
Nouvelle Cuisinière Universelle au Gaz,
 973
Nouvelle Héloïse, A la (store), 780
Nouvelle Vie Militaire, La, 540, 592
NOVELS, 621–632
NOVELS PUBLISHED IN NEWSPAPERS,
 633–670

Oeuvre de Paul de Kock, 609
Oeuvres de Rabelais, 597–599, 599a

Of Meat, 839
Ogresse, L', 637
OLYMPIA, 345–348
"On Trouve la Superbe Jaquette" (Bon
 Marché), 820
Oncle Sam, L', 228
OPÉRAS, 1–4
OPÉRAS-BOUFFES, 23–54
OPERAS, COMIC, 5–22
Orphée aux Enfers, 10, 23–25
"Où Courent-Ils?" (Bon Marché), 814
Ouverture du Moulin-Rouge, 308

PALACE-THÉÂTRE, 246, 247
Palace-Théâtre, Bal Masqué, 279
Palais Biarritz, 1032
Palais de Glace, 362–374
Palais des Mirages, 470
Palais de Trocadéro, 487
Pan, 572
Panorama, 1070
Panorama de la Compagnie Générale
 Transatlantique, 502
PANORAMAS AND DIORAMAS, 492–502
Panthéon, Au (store), 788
Pantomime, La, 60
PANTOMIMES, 236–242
Pantomimes Lumineuses, 242, 468
Pantomimes, Opérettes, Travaux de Vol-
 tige, Ballets, 83, 86
Papier à Cigarettes Job, 1028–1030
Paragons, Aux (store), 1009
Parc de la Malmaison, 1063
Parfumerie des Châtelaines, 919
Parfumerie des Fées, 922
Parfumerie-Distillerie Monaco, 940
Parfumerie Pompadour, 912
Paris Cancan, 312–315
Paris-Chicago, 273, 273a, 274
Paris Courses, 520, 521
Paris Qui Rit, 533
PARIS STORES, 772–792
PARIS THEATERS (VARIOUS), 223–235
Parisienne, A la (store), 740–745
Parisiennes, Les, 539, 591
Pas Bégueule, 261
Pasta Dentífrica Glicerina, 892
Pastille Géraudel, 893, 895–898, 900,
 902–904, 910, 911
Pastilles Poncelet, 908, 909, 909a
Paul Legrand, 129, 132
Pays des Fées, Le, 519
Pékin de Pékin, Le, 153
PERFORMANCES, 503–524
PERFUMES AND COSMETICS, 912–940
Persivani et Vandevelde, 177
Petit Bethléem, Le (store), 1050
Petit Caporal, Le, 555
Petit Faust, Le, 35
Petit Saint-Thomas, Au (store), 676–681,
 684–690
Petit Stéphanois, Le, 562
Petite Mionne, La, 595, 624
Petits Mousquetaires, Les, 258
Phare de la Loire, Au (store), 803
PHARMACEUTICAL PRODUCTS, 887–911
Ph. Courvoisier . . . Kid Gloves, 1026, 1027
Phoïtes, Les, 106
Physique et Chimie Populaires, 606
Pierre Petit Opère Lui-Même, 1059–1061
Pile du Pont, 537
Pilules du Diable, Les, 224
Pippermint, 883, 884
Pirouettes Revue, 419
Place Clichy, A la (store), 746–753
Plage de Boulogne-Sur-Mer, 1038
Plages de Bretagne, 1035
Plessis, 188
Plum Pudding, Original Cochon, 397
Plume, La, 586
POLITICAL PERIODICALS, 553–571
Polyeucte, 1

Pont des Soupirs, Le, 31
Pont Neuf, Au (store), 793, 801
Poonah et Delhi, 92
Porte-Veine, 403
Portrait, Le, 15
Poudre de Perlinpinpin, La, 223
"Pour Défier les Rayons Brûlants du Soleil" (Bon Marché), 821
Premier Tireur du Monde, Le, 510
Premières Armes de Louis XV, Les, 20
Premières Civilisations, Les, 619
Premiers Concours de Balcons Fleuris, 1068
Prime du Gaulois, 556
Princesse de Trébizonde, La, 32, 34. 34a. 42
Printemps, Au (store), 691, 695
Printemps Universel, Au (store), 798
Produits Alimentaires, 846
Professeur Marga, 460
Professor Corradini's, Elephants Jocsi and the Horse Blondin, 414
Progrès illustré, Le, 566
P'ti Mi, 658, 659
PUBLICATIONS (VARIOUS), 529–552
Pulvérisateur Marinier, 1006
Punch Grassot, Le, 876
Purgatif Géraudel, 894, 899, 901, 905

Quenouille de Verre, La, 45
Quinquina Dubonnet, 868–874, 879–881
Quinquina Mugnier, 882, 886

Radjahs, Les, 375
RAILROADS AND RESORTS, 1032–1043
Rapide, Le, 568
Rappel, Le, 565
Recoloration des Cheveux par l'Eau des Sirènes, 925, 926
Redoute des Etudiants, Closerie des Lilas, 291, 292
Régénérateur de la Chevelure, 920
Régiment, Le, 665, 666
Régiment de Champagne, Le, 232, 233
Reine Indigo, La, 48
Représentations de M. Talbot, 255
RESORTS, 1032–1043
Restaurant des Ambassadeurs, 845
Revue Fin de Siècle, 170
Rifas-Tómbolas Oriental Y Zoológica, 1058
Rigolboches, Les, 164, 165
Roi des Halles, Au (store), 789
Roi Malgré Lui, Le, 19, 22
Rossetter's Hair Restorer, 914
Rôtissoire Automatique, 967
Royale Opéra Comique, 9
Royal-Malaga, 858, 885
Rueil-Casino, 476
Russian Woman, 504

Sagot, Librairie Ed., 528
Saint-Nicolas, 578
Saison d'Hiver (Hippodrome), 395
Salamandre, La, 974
Salle Valentino, 329
Savon de Jeannette, 939
SAXOLÉINE, 941–960

Scaramouche, 238, 239
Sept Péchés Capitaux, Les, 600
Serrurerie Artistique, 1003, 1004
Signor Pulcinella, Il, 245
Sirop Vincent, 906, 907
Skating-Concerts, 67, 85, 358
Skating de la Rue Blanche, 359
Skating-Palais, 356, 357
Skating-Rink, 350–352
Skating-Rink de la Chaussée-d'Antin, 355
Skating-Rink du Luxembourg, 353
SKATING RINKS. PALAIS DE GLACE. 349–374
Skating Saint-Honoré, 349
Skating-Théâtre, 360, 361
Skobeleff, 417
Société de Choubersky, 962
Société de Secours aux Familles des Marins Naufragés, 488, 490
Société des Peintres-Graveurs de Paris, 450
Société Générale Distribution d'Imprimés, 1044
Société Nationale de Tir, 1056
Soeurs Blazek, Les, 248, 249
Soirée en Habit Noir, Une, 94
Souvenir de l'Exposition, 466
Spectacle, Concert, Kermesse (Jardin de Paris), 209
Spectacle, Concert Promenade (Alcazar d'Été), 162, 163
Spectre de Paganini, Le, 101
Sphinx, Les, 109
Statue de Lazare Carnot, 430
Stewart et H. Dare, 192
STORES OUTSIDE PARIS AND ABROAD, 793–813
STORES. PARIS. 772–792
"Superbe Pardessus" (Bon Marché), 822

Tabarin, 4
Table Pupitre Articulée, 1021
Tableau pour Rien, Un, 113
Tambourin, Au (store), 844
Tarantule, La, 112
Tarif des Consommations, 102
Tartuffe au Village, 633
Taureau Dompté et Dressé, 117
Taverne Olympia, 847–850, 850a
Teinture Industrielle et des Ménages, 1010
Télégraphe, Le, 554
Tentation, A la (store), 779
Terre, La, 620
TERTULIA, 129–132
Tertulia, Café, Spectacle, 130, 131
Tertulia Paul Legrand, 132
Thaumaturgie Humoristique, 262
THEATERS (VARIOUS), 223–235
Théâtre A. Delille, 266
Théâtre de l'Athénée-Comique, 244
Théâtre de l'Opéra, 1–4, 284–290, 293–303
Théâtre les Fantoches, 471, 471a, 471b
Théâtrophone, 271, 272
Théodoros, 227
TIVOLI WAUX-HALL, 331–341

Tondeuses Archimédiennes, 991, 993
TOURING ACTORS AND TROUPES, 255–258
Tous les Soirs à 8 Heures (Folies-Bergère), 98
Tous les Soirs Représentations à 8H 1/2. (Hippodrome), 387, 390
Travaux de Voltige, Ballets, Pantomimes, Opérettes, 73, 77, 78
Tripes à la Mode de Caen, 840, 843
Trois Mousquetaires, Les, 618
Trône d'Ecosse, Le, 43
Troupe Brown, La, 93
Troupe Bugny, 69
Troupe Hongroise, La, 247
Troupe Japonaise, La, 76
Troupe Japonaise de Yeddo, 84
Troupe Suédoise, 205
"Trouvez la Superbe Jaquette" (Bon Marché), 819
Trouville Splendide Casino, 1040
Turcs, Les, 38, 39
Turin Exposition Internationale, 1043
Tzigane, La, 10
Tziganes, Les, 70, 74, 461

Ulundi, Dernier Combat des Anglais contre les Zoulous, 496
Union Franco Américaine, 495, 497

VALENTINO, 323–330
Vaughan, 154
Velléda, 3
Veloutine Ch. Faÿ, 915
Vengeance du Maître de Forges, La, 661
Vert-Vert, 8
Vie Parisienne, La, 26
Ville de Paris, A la (store), 777
Ville de St-Denis, A la, (store), 772–774
Vin Mariani, 865–867
Vino de Bugeaud, 855
Viviane, 59
Vogue Universelle, Dr. Nicolay, 514
Voiture d'Enfant, 1023
Voleuse d'Enfant, La, 230
VOLTAIRE, A (store), 754–763
"Vous les Avez Vus Courir" (Bon Marché), 815
Voyage dans la Lune, Le, 46, 47, 52, 54
Voyages et Découvertes, 531
Vrai Bonheur Est, Le, 1047
Vraie Clef des Songes, La, 548
Vraie Zazel, La, 108

Yvette Guilbert, 215

Zézette, 668, 669
Zoulous, Les, 97

2ème Exposition des Mille Dessins Originaux, 448
4 Clowns, 380
4 Soeurs Martens, Les, 169
4ème Exposition Blanc et Noir, 442–444
12 Chevaux Dressés en Liberté, 385